RACHEL

D'APRÈS

SA CORRESPONDANCE

PAR

GEORGES D'HEYLLI

AVEC

QUATRE PORTRAITS A L'EAU-FORTE

GRAVES PAR MASSARD

PARIS

LIBRAIRIE DES BIBLIOPHILES

RUE SAINT-HONORÉ, 338

—

M DCCC LXXXII

RACHEL

D'APRÈS

SA CORRESPONDANCE

TIRAGE A PETIT NOMBRE

Il a été tiré en outre :

75 exemplaires sur papier de Hollande, avec double épreuve des gravures (nos 26 à 100).
25 exemplaires sur papier Whatman, avec triple épreuve des gravures (nos 1 à 25).
100 exemplaires numérotés.

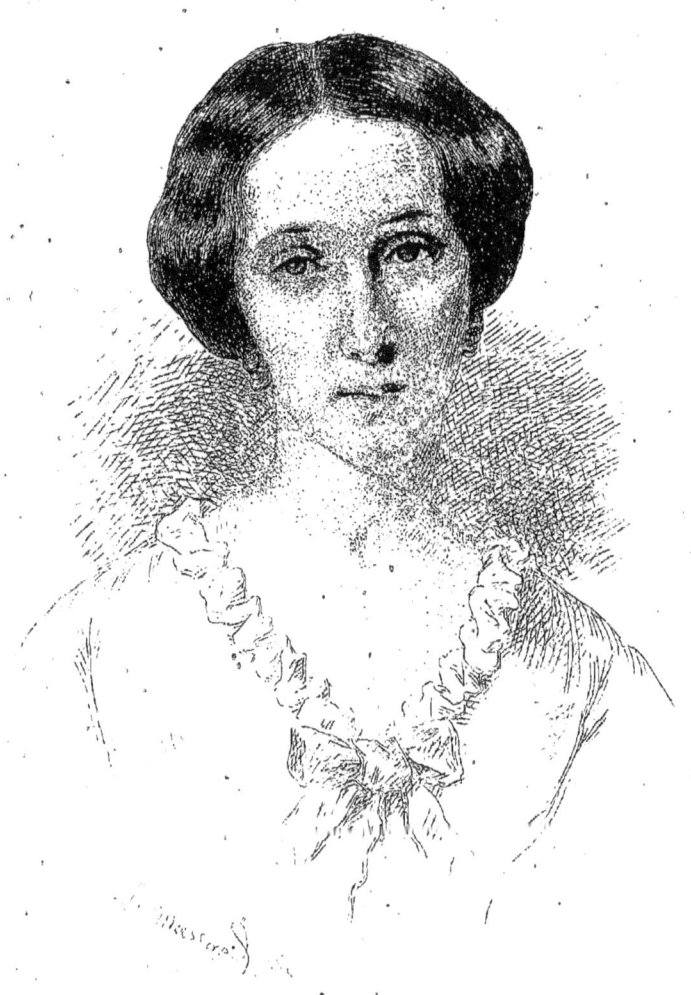

RACHEL

D'après le tableau peint par Ch. Müller en 1852,
appartenant à M. Alexandre Walewski.

Jouaust Ed. Imp. A. Salmon.

A MESDAMES

LIA & DINAH FÉLIX

Cette publication, faite en l'honneur de leur illustre sœur,

Est respectueusement dédiée.

G. D'HEYLLI.

PRÉFACE

LE grand nom de Rachel est toujours demeuré populaire; on parle encore d'elle, de sa réputation, de son immense talent, de sa gloire, tout comme si cette femme illustre n'était morte que d'hier. Beaucoup cependant, parmi les gens de la génération actuelle, n'ont pas vu jouer Rachel ou ne l'ont vue que dans ses derniers temps, et seulement dans quelqu'un de ses rôles. Les plus jeunes parmi nous, ceux qui entrent seulement dans la vie, sont nés au moment même où elle venait de mourir, et ce n'est que par le souvenir, les récits et les relations des contemporains qu'ils peuvent chercher à se faire une idée de cette artiste considérable, qui a rendu pendant près de vingt ans à la tragédie le lustre et l'éclat qu'elle n'avait plus retrouvés depuis la mort de Talma. Rachel n'a pas été, en effet, inférieure à ce prodigieux tragédien, et s'ils eussent paru ensemble sur la scène, à la même époque, dans des pièces où deux personnages à leur taille auraient pu les réunir, ils eussent été certainement égaux l'un à l'autre, et en aucun temps on n'aurait assisté à une aussi éclatante interprétation des chefs-d'œuvre classiques.

Mais nous n'avons pas à nous appesantir ici sur le talent tragique de Rachel, talent qui, dans certains rôles, et, pour être

plus exact, dans certaines scènes, toucha presque au génie. Nous n'écrivons pas, soit dans cette préface, soit dans ce volume, une biographie de Rachel, ni même une étude sur la haute valeur de ses qualités comme artiste dramatique ; nous ne voulons nous occuper d'elle qu'à un point de vue spécial et la présenter exclusivement sous une face nouvelle qui, pensons-nous bien, est abordée ici pour la première fois. Il s'agit de montrer Rachel non plus dans la tenue solennelle de la tragédie, revêtue du costume historique qu'elle portait si noblement et avec tant d'aisance et de grandeur à la fois, et sous lequel on se plaît toujours à la représenter, mais bien une Rachel intime, en déshabillé, se laissant voir avec ses instincts naturels, son caractère personnel, et dépouillée, par conséquent, de tout ce grandiose appareil derrière lequel furent toujours dissimulés pour le public tant de qualités charmantes et tant de dons précieux du cœur et de l'esprit.

Rachel elle-même a heureusement laissé une source abondante de renseignements certains à cet égard : c'est sa correspondance. Peu de femmes de son époque ont écrit autant qu'elle ; peu surtout l'ont fait avec cette facilité, cette abondance et cet esprit si primesautier et si naturel qui caractérisent tout ce qui est tombé de sa plume. On voit qu'elle aimait à écrire, mais aussi, ce qui est plus curieux de la part d'une femme dont l'éducation première avait été nulle et qui n'avait jamais appris régulièrement le français ni même l'orthographe, on voit qu'elle savait écrire et que les pensées charmantes et toujours si pleines de finesse, qui naissaient en quelque sorte au courant de sa plume, lui venaient tout simplement et sans effort. Aucune de ses lettres n'a jamais supposé un brouillon quelconque ou un long travail préliminaire. Nous en avons tenu un grand nombre, en original, dans nos mains, et nous donnons à la fin de ce volume le fac-similé d'une lettre d'une certaine étendue et même d'une certaine

importance. Elle a été écrite, ainsi qu'on peut s'en convaincre, du premier jet et sans aucune retouche. Or, c'est précisément cet abandon de la pensée, ce naturel de l'esprit et du style, cette simplicité en même temps que cette facilité d'expressions heureusement trouvées, et enfin cette intuition véritable des sentiments les plus élevés et les plus délicats, qui donnent une grande valeur à la correspondance de Rachel. C'est donc là qu'on la retrouve tout entière et bien elle-même; c'est dans ses lettres qu'elle apparaît à la fois et successivement comme fille et comme mère, comme amie, comme femme et comme sœur, aussi peu tragédienne et aussi peu classique que possible, se laissant aller à la charmante fantaisie de son esprit si original et si vivant. Maintes fois on a cité dans les journaux, en entier ou par fragments, un certain nombre de ces lettres dont quelques-unes sont même devenues célèbres grâce aux fréquentes répétitions qui en ont été faites; bien souvent aussi il en paraît dans les ventes d'autographes, où elles atteignent toujours des prix excessivement élevés; mais personne, malgré le vif attrait de curiosité que présentent ces révélations intermittentes du mérite et de l'intérêt des lettres de Rachel, n'a tenté, jusqu'à ce jour, de réunir en volume celles qui peuvent, sans inconvénient, être publiées.

La pensée nous est donc venue de combler ce que nous pouvons bien appeler une lacune, en ce temps où l'on fait si souvent à des correspondances, de valeur même médiocre, l'honneur de les mettre en lumière. Nous avons songé tout d'abord à classer ces lettres, comme cela se fait d'habitude pour les correspondances, dans leur ordre purement chronologique, ce qui est le procédé le plus commode et le plus simple; mais il nous a semblé qu'il n'offrait pas autant d'intérêt que celui que nous avons fini par adopter. La publication par ordre chronologique présentait cet inconvénient de séparer beaucoup de lettres se rapportant à un

même sujet ou à un même ordre de faits qui, selon nous, devaient gagner au contraire à être rapprochés en raison de leur intérêt identique. Nous avons donc préféré diviser cette correspondance et la rattacher aux phases si diverses de la vie et de la carrière de Rachel, en accompagnant chacun des chapitres où quelques-unes de ces lettres figurent d'un texte sommaire explicatif destiné à en faciliter et, en quelque sorte, à en éclairer la lecture. C'est ainsi que nous avons été amené, grâce aux plus curieuses et aux plus remarquables de ces lettres, à résumer l'histoire même de Rachel, la prenant dès son enfance, au milieu de sa famille, la suivant dans ses premières études, montrant ensuite le développement de ses glorieux succès en France et à l'étranger; l'accompagnant dans ses voyages de triomphes ou de plaisirs, aussi bien que dans ceux où elle devait, au contraire, trouver tant de déceptions, tant de souffrances, et finalement la mort!... Il était bien plus curieux, selon nous, de refaire à grands traits et dans ses points les plus lumineux l'existence si pleine de célébrité et aussi de poésie de cette femme véritablement illustre, à l'aide de ses propres lettres, qui en sont le meilleur et souvent le plus piquant commentaire.

Nous avions d'abord réuni un nombre très considérable de lettres de Rachel; mais le système que nous avons définitivement suivi nous a obligé à en élaguer une certaine partie, les unes comme ne se rattachant à aucune des divisions de notre travail, les autres comme étant étrangères à une publication qui veut n'être que littéraire et artistique. Nous croyons même que le mérite de la correspondance de Rachel éclatera d'autant mieux que les lettres qui la composent seront plus soigneusement choisies. Nous nous sommes donc borné à retenir celles-là seulement qui présentaient le mérite particulier que nous leur désirions. Quant au travail personnel dont nous avons accompagné ces

lettres, nous avons tenu à ce qu'il ne contînt absolument que ce qui était indispensable pour leur éclaircissement; notre rôle est donc ici celui d'un cicerone plus encore que d'un commentateur.

La famille de Mlle Rachel a bien voulu se montrer favorable à notre publication, et nous lui devons d'intéressantes communications et des renseignements précieux. D'autres communications également précieuses nous ont encore été faites, soit par M. Ernest Legouvé, qui a bien voulu nous confier les lettres si curieuses que Rachel lui a écrites à propos de la tragédie de MÉDÉE, soit par notre ami et confrère, le baron Imbert de Saint-Amand, qui nous a autorisé à reproduire ici les lettres de Rachel déjà données par lui dans l'intéressant ouvrage qu'il a publié chez Plon, en 1875, sous ce titre : MADAME DE GIRARDIN, avec des lettres inédites de Lamartine, Chateaubriand, Mlle Rachel, soit enfin par des abonnés de la GAZETTE ANECDOTIQUE.

Nous croyons devoir encore appeler l'attention du lecteur sur les quatre portraits de Rachel qui accompagnent ce volume. Nous n'avons voulu donner ici que des reproductions de portraits inédits. Deux de ces reproductions (Rachel dans Valéria — Rachel assise) ont été faites d'après des photographies directes appartenant à un album de la Comédie-Française où sont conservés quelques inestimables et introuvables portraits de ce genre. Le beau dessin de Rachel morte, fait d'après nature par Mme O'Connell, a été légué par Émile de Girardin à la Comédie-Française, à laquelle il appartiendra définitivement lorsque sera terminée la liquidation de la succession de l'éminent publiciste. Quant au remarquable portrait peint par Charles Müller, que nous avons fait graver aussi, il se trouve chez le fils aîné de Rachel, M. Alex. Walewski, et la Comédie-Française en possède, dans la salle des séances de son Comité, une excellente copie. C'est, à coup sûr, l'image la plus vraie, disons même la plus

touchante, que nous connaissions de Rachel; c'est la femme seulement qui nous apparaît ici, et en admirant ce regard si profond, à la fois doux et triste, on oublie volontiers la grande tragédienne pour ne plus voir que la mère si tendre, si aimante et si affligée que nous montrent quelques-unes des plus belles lettres de Rachel.

<div style="text-align: right;">Georges d'Heylli.</div>

Mai 1882.

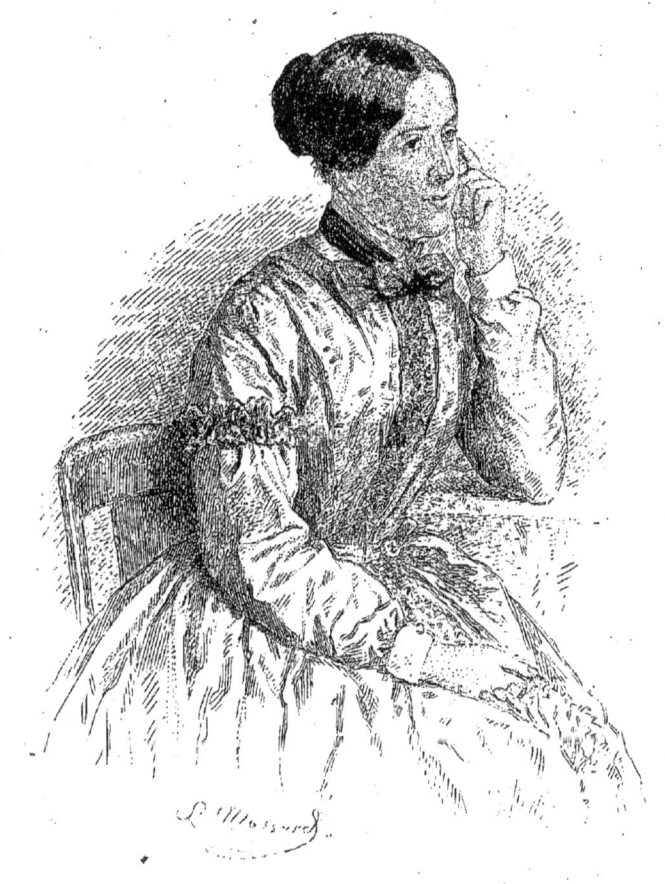

RACHEL

D'après une photographie faite en 1851.

Jouaust Ed. Imp. A. Salmon.

RACHEL

D'APRÈS SA CORRESPONDANCE

LA FAMILLE DE RACHEL

On n'a que des données bien incertaines sur l'époque précise de la naissance de Rachel, et l'impossibilité où nous avons été de nous procurer quelque document authentique et sûr nous oblige à laisser, nous aussi, ce point indécis. En effet, les uns l'ont fait naître le 24 mars 1820; les autres, s'appuyant sur des déclarations un peu vagues, et surtout bien tardives, des autorités municipales de Mumph, près Aarau, canton d'Argovie (Suisse), où il est bien positif qu'elle a vu le jour, reportent sa naissance au 28 février de l'année suivante. Quand Rachel est morte, en 1858, on lui a donné un peu partout 38 ans : 1820 serait donc l'année probable de sa naissance. Elle avait été prénommée Elisabeth et on l'appelait plus familièrement Elisa; son père se nommait Jacob (Jacques) Félix, et sa mère Esther Haya; mais tous deux étaient nés en France. Rachel a eu un frère et quatre

sœurs, qui ont tous abordé la scène avec plus ou moins de succès ; deux de ses sœurs seulement lui survivent aujourd'hui.

Rachel avait une grande affection pour les divers membres de sa famille ; les renseignements nombreux recueillis de toutes parts à ce sujet, aussi bien que ses lettres, en font foi ; mais elle aima plus particulièrement sa sœur Rebecca. Cette dernière était née à Lyon, en 1829, et, dès sa plus jeune enfance, elle fut destinée au théâtre, dont sa grande sœur lui aplanit les voies difficiles, et où elle la fit arriver de bonne heure aux premiers emplois. Elle fut à la fois, pour cette sœur aimée, une protectrice et une initiatrice. De neuf ans plus âgée qu'elle, arrivée à la gloire au moment même où cette jeune sœur était encore une enfant, elle la prit en quelque sorte sous sa tutelle. Voici un petit billet bien charmant qui montre que, jusque dans les moindres peines de la vie, la grande sœur cherchait à protéger la petite. Rebecca a commis un gros crime, elle a déchiré sa robe, et il paraît que « maman Félix » n'entend pas plaisanterie sur ce sujet.

Rachel à sa mère.

Ma chère mère,

Hélas ! la pauvre Rebecca en tombant a déchiré sa robe ; elle était triste et j'ai compris la profondeur de sa mélancolie. Alors je lui ai dit que j'allais intercéder en sa faveur pour cette manche en défaillance, et que pour aider à son pardon, je lui donnais ma robe de soie. Elle a souri, elle est sauvée... adieu.

En 1842, pendant sa triomphante tournée d'Angleterre, elle envoie à Rebecca un petit cadeau de famille et de mé-

nage accompagné de ce billet si plein d'un affectueux laisser aller :

A sa sœur Rebecca.

Londres, 25 juillet 1842.

Je te fais parvenir par mon homme une douzaine de bas anglais; je les ai marqués de ma main blanche. Quant aux jupons, ils sont plus jolis, dit-on, en Saxe, et je t'en enverrai de Dresde. J'espère que tu te portes bien ainsi que la famille : nous, nous avons des santés énormes. Voilà les nouvelles du jour.

Mille baisers.

Elle la fait travailler sous sa direction, la préparant à ses prochains débuts, lui faisant étudier à la fois le répertoire ancien et le répertoire moderne, et — entre temps — s'occupant même de son orthographe, cette grande tragédienne qui en avait si peu !...

A sa sœur Rebecca.

Marseille, 26 juin 1843.

Mon cher petit duc d'York,

Apprends bien ton rôle ou prends garde ! A mon retour, si tu ne le répètes pas comme il faut, je serai pour toi un Glocester ou un Tyrrel; mais si le duc d'York est gentil je serai son frère Édouard avec quelque chose en poche à son intention.

Je suis contente de ton écriture; elle ressemble à la mienne... quand je m'applique, bien entendu.

J'espère, mon cher duc, que tu n'as pas deux cœurs, ce serait vilain. L's que je trouve à la fin d'un mot écrit de ta propre patte m'a donné un instant cette crainte; rassure-moi à cet égard, j'y tiens, car je préfère un bon cœur à deux passables.

J'embrasse ton Altesse Royale sur les deux joues... avec le respect que je vous dois, mon cher duc.

Enfin, à 14 ans seulement, le 3 novembre 1843, Rebecca s'essayait sur la scène de l'Odéon, dans Chimène du *Cid*, où son frère Raphaël, qui n'avait encore que 18 ans, jouait à ses côtés, également pour ses premiers débuts, le personnage de Rodrigue. Puis Rachel la fit enfin débuter à la Comédie-Française, le 1er juillet 1845, dans le rôle de Palmyre de *Mahomet*; elle la produisit même à ses côtés, dans l'ancien répertoire d'abord, puis, un peu plus tard, elle la prit pour partner dans *Angelo*, où la regrettée Rebecca trouva son meilleur rôle.

Voici une lettre qu'elle lui écrit, pendant l'un de ses voyages, pour la préparer à une prochaine reprise de *Bajazet*, où elle jouera avec elle :

A sa sœur Rebecca.

Ma chère sœur et petite amie, il faut convenir que tu remplis bien tes devoirs d'amitié; j'en suis vivement touchée parce que je t'aime bien; je suis heureuse de tes progrès et j'espère — (attends-moi, j'arrive!...) qu'à mon

retour nous allons marcher à pas de géant, et que nous enfoncerons toutes les débutantes présentes et à venir. J'apporte à ma petite camarade un assez joli canezou de Nancy et deux paires de manchettes un peu gentilles.

Cependant tiens-toi prête au rôle d'Atalide, je jouerai prochainement *Bajazet;* nous répéterons à nous deux, et c'est là qu'on verra, j'aime à le croire, un rapide progrès. Ce n'est pas l'intelligence qui te manque, mon enfant, mais un peu plus de confiance en toi-même. Allons, ma camarade, courage et bon espoir! L'avenir justifiera toutes mes prédictions.

Rebecca Félix était donc devenue, non seulement avec l'appui de sa sœur, mais aussi par son talent délicat et sérieux, une des espérances de la Comédie-Française. On l'avait nommée sociétaire en 1850; mais la frêle artiste était depuis longtemps frappée du mal implacable qui devait si tôt et si vite emporter Rachel elle-même. Rebecca fut donc envoyée dans le Midi, aux Eaux-Bonnes, et déjà condamnée par les médecins, qui cachèrent d'abord à Rachel le grave état de cette sœur si chérie. Puis, quand la mort fut proche, on lui annonça que Rebecca la demandait: elle partit aussitôt, passa quelques jours auprès de la mourante, qu'elle ne jugea sans doute pas aussi gravement atteinte, car elle revint à Paris reprendre son service au Théâtre-Français; puis, peu après, rappelée de nouveau, elle retourna une deuxième fois aux Eaux-Bonnes. Mais la mort était lente à venir, et Rachel revint encore des Pyrénées à Paris. Enfin, une dernière fois, l'appel fut plus impératif et plus pressant; la mort était bien là, cette fois, installée au chevet de Rebecca, où Rachel se prit cependant encore à

douter, à espérer. Elle écrit à sa sœur Sarah un douloureux billet :

A sa sœur Sarah Félix.

Juin 1854.

Oui, notre pauvre sœur est malade, bien malade, et je ne puis dire quel serrement de cœur j'ai éprouvé quand je suis entrée dans sa petite chambre et que je l'ai vue assise sur une chaise longue, son pauvre corps entouré de coton et de flanelle, sa figure longue et amaigrie. Je suis bien souffrante aussi et je ne demande pas mieux que de l'être assez pour ne plus quitter Pau avant le rétablissement de notre pauvre petite sœur, car je ne veux pas revenir à Paris sans elle.

Rebecca mourut le 19 juin 1854 dans les bras de cette grande sœur bien-aimée, qui avait été en même temps une mère pour elle. Rachel ne quitta plus ses tristes restes jusqu'au jour des funérailles. Sa douleur fut immense, et elle devait mourir elle-même trop peu de temps après Rebecca pour se pouvoir consoler jamais de sa perte! Elle ramena ses cendres à Paris, après avoir procédé de ses propres mains aux derniers devoirs, et le 23 juin, la Comédie-Française fit relâche pour les funérailles de cette sympathique sociétaire, qui mourait à vingt-trois ans!

Son frère Raphaël était de quatre ans l'aîné de Rebecca, étant né en 1825. Nous venons de voir qu'il débuta, en novembre 1843, à l'Odéon, en même temps que sa jeune sœur, et — ainsi que le prouve la curieuse et intéressante lettre qui suit — encore bien novice dans son art, puisque Rachel ne

savait pas très bien, dans le mois de juillet qui précéda ses débuts, s'il devait, oui ou non, aborder définitivement la carrière du théâtre :

A son frère Raphaël Félix.

Lyon, 7 juillet 1843.

Mon cher petit grand Raphaël !

Le motif qui t'a empêché de m'écrire plus tôt est trop louable pour qu'il me reste la moindre susceptibilité. Je ne suis pas étonnée de ton élan du cœur pour ce pauvre Victor, et maintenant je regrette bien sincèrement de l'avoir rebuté lorsqu'il me dépeignit sa position, à laquelle je ne pouvais croire ; mais je suis un peu consolée, puisque le bienfait qu'il désirait est encore venu de la famille. Merci donc pour lui, et merci pour moi.

Maintenant, cher petit frère, dis-moi un peu quels sont tes occupations, tes projets d'avenir, car tu ne dois pas perdre de temps. Bientôt tu seras un homme, et tu dois savoir que *l'habit ne fait pas le moine*. Si, comme je le prévois, ta vocation te porte vers le théâtre, tâche au moins d'en élever l'art, fais-en une chose consciencieuse, non pour te faire une position, comme on fait d'une jeune fille qui sort du couvent, qu'on marie pour lui donner le droit de danser au bal six fois au lieu de trois fois, mais bien plutôt par amour, par passion pour ces œuvres qui nourrissent l'esprit et qui guident le cœur. Mon cher petit, tu viens de rendre un trop grand service à un jeune homme pour que je ne veuille pas t'en témoigner mon contente-

ment en te poursuivant de mes conseils. C'est aussi un grand service que je puis te rendre, et dans un âge plus avancé tu en connaîtras le point nécessaire, utile et agréable : car il est bien plus juste de dire que l'utile et l'agréable sont des compagnons de voyage que l'amour et l'amitié, etc., etc.

Une femme peut arriver à une position honorable, estimable et convenable, sans avoir peut-être ce vernis que le monde appelle à juste titre l'éducation : pourquoi cela ? me demanderas-tu. C'est qu'une femme ne perd pas de son charme, au contraire, en gardant une grande réserve de maintien, de langage ; une femme répond et n'interroge pas ; elle n'ouvre jamais une discussion, elle l'écoute. Sa coquetterie naturelle lui fait désirer de s'instruire, elle retient, et sans avoir eu un commencement solide, elle a alors ce vernis qui quelquefois peut passer pour de l'instruction. Mais un homme ! quelle différence ! Tout ce que la femme peut ne pas savoir devient la première langue de l'homme, sa nécessité de tous les jours : avec cette nécessité il augmente ses plaisirs, diminue ses peines ; il varie ses joies, et par-dessus le marché il passe pour un homme d'esprit. Penses-y, et, si les premiers temps te paraissent un peu durs, songe alors que tu as une sœur qui sera fière, heureuse de tes succès, et qui te chérira de toute son âme. J'ose espérer que cette lettre ne t'aura pas paru longue à lire, que bien au contraire tu en feras souvent tes loisirs en la relisant, si ce n'est souvent, au moins quelquefois.

Je t'embrasse bien tendrement.

Trois ans plus tard, le 8 mai 1846, Raphaël débuta à la Comédie-Française par le rôle de Curiace des *Horaces*. C'était un fort beau garçon, de figure et de manières distinguées, et qui réussit au théâtre surtout — si l'on peut dire ainsi — par ses côtés plastiques. En revanche, il n'avait qu'un talent ordinaire, et il quitta bientôt la scène pour se faire entrepreneur de spectacles à l'étranger. C'est lui qui fut le Barnum de sa sœur en Amérique. Il dirigea ensuite des entreprises dramatiques à Londres; enfin, en 1872, il prit, à Paris, la direction du théâtre reconstruit de la Porte-Saint-Martin. Il mourut dans la même année, le 9 juillet, pendant un voyage à Londres. Il s'était marié deux fois : d'abord avec cette blonde Amédine Luther (de son vrai nom Lupperger), née le 3 juillet 1834, à Nantes, qui avait débuté avec un vrai succès à la Comédie-Française le 19 mai 1849, dans le rôle d'Abigaïl du *Verre d'eau*, et qui est morte, si jeune encore, le 26 juillet 1861. La seconde femme de Raphaël, qui vit encore aujourd'hui, se nommait Henriette Bloch. Elle a eu de lui trois enfants : deux filles, Gabrielle-Rachel et Rosalie-Rebecca, et un fils, Gabriel.

C'est avec sa sœur Sarah que Rachel a surtout été en correspondance, et bon nombre de lettres citées dans ce volume, bien que ne portant pas son nom, lui sont évidemment adressées. Elle avait également pour cette sœur, qui était son aînée, une grande affection, mais d'un autre genre que celle, en quelque sorte plus maternelle, qui la liait à la jeune et douce Rebecca.

Sophie Félix, dite Sarah, était née le 2 février 1819, à Obrooth, près Francfort. C'était celle des sœurs de Rachel qui était peut-être la moins faite pour le théâtre : elle avait de l'esprit naturel, mais elle manquait de finesse et de distinction. Sa sœur eut le tort de la faire débuter à la Comédie-Française, où elle se montra pour la première fois, le 24 mai 1849, dans

Célimène, du *Misanthrope*. L'influence de Rachel ne fut cependant pas assez forte pour la maintenir à la rue de Richelieu, et elle passa alors à l'Odéon, où elle créa, le 6 novembre 1851, le rôle de Caroline de Lussan dans *les Droits de l'homme*, de Prémaray. C'est la seule pièce où elle ait jamais aussi complètement réussi. Le succès qu'elle y obtint lui valut même d'être appelée de nouveau à la Comédie-Française, où elle rentra le 29 octobre 1852, dans Elmire, de *Tartuffe*, et la Marquise de *la Gageure imprévue*, et où elle reprit, le 2 novembre suivant, la comédie de Prémaray, qui avait passé les ponts avec elle. Mais ce dernier séjour ne fut encore que passager, et Sarah Félix prit bientôt le sage parti de quitter définitivement le théâtre. Elle se livra alors à des spéculations industrielles et créa cette fameuse *Eau des fées*, qui porte son nom, et qui est encore en vogue aujourd'hui. Elle est morte à Paris le 12 janvier 1877.

Les deux dernières sœurs, encore aujourd'hui survivantes, de Rachel, se sont également fait une belle réputation au théâtre.

Adélaïde Félix, dite Lia, née le 6 juillet 1830 à Saumur, a obtenu de grands succès sur les scènes de drame, où elle compte quelques créations absolument remarquables, notamment Adrienne dans *Toussaint Louverture*, de Lamartine (6 avril 1850), Claudie, dans le drame de Georges Sand (11 janvier 1851), et Jeanne Darc, dans la pièce en vers de Jules Barbier, avec musique de Gounod (8 novembre 1873). Depuis quelques années cette artiste si distinguée, si éminemment douée, semble avoir renoncé au théâtre.

La plus jeune sœur, Mélanie-Emilie Félix, dite Dinah, est née dans les environs de l'année 1835. Elle a débuté le 23 juin 1862 à la Comédie-Française, dans Lisette des *Jeux de l'amour et du hasard*, et dans le personnage du même nom des *Folies amoureuses*. C'était bien la vraie soubrette, la soubrette de

Molière, la « forte en gueule et impertinente » du répertoire classique qui lance la repartie avec une vivacité de ton et d'allures sans pareilles. Malheureusement le personnage est restreint et se répète souvent ; enfin son emploi n'existe plus dans le répertoire moderne. Aussi M^{lle} Dinah Félix, qui avait obtenu de brillants succès sur des scènes secondaires, notamment au Vaudeville, où elle a créé le rôle si important de Séraphine des Lionnes pauvres (22 mai 1858), n'a-t-elle pas trouvé au Théâtre-Français l'occasion d'un développement suffisant pour ses brillantes qualités. Elle est demeurée enfermée — je dirais presque étranglée — dans les mêmes personnages, éternellement les mêmes, et, par suite, malgré son talent si réel et si sérieux, elle n'a jamais joué que rarement, et presque toujours à de longs intervalles. En vingt ans elle n'a eu à créer que trois rôles dans les pièces nouvelles.

Élue sociétaire en 1868, elle a donné sa démission à la fin de l'année 1881.

Le père et la mère de Rachel lui ont survécu quatorze ans. Jacob ou Jacques Félix a joué, ainsi qu'on le verra plus loin, un certain rôle dans la vie dramatique de son illustre fille, au moment de ses premiers débuts. Comme elle n'était pas encore majeure, il avait pris la charge de surveiller ses engagements et aussi de les faire fructifier et prospérer. Il a été, lui aussi, même pendant assez longtemps, le Barnum de sa fille, surtout pour ses premières excursions dramatiques hors de Paris, qu'il organisa et dirigea. Il est mort à Paris, boulevard du Temple, n° 15, le 9 avril 1872, à l'âge de 76 ans.

Nous arrivons à la « maman Félix », ainsi que Rachel appelait familièrement sa mère, pour laquelle, d'ailleurs, elle eut toujours une déférente affection. Voici quelques lettres choisies parmi celles qu'elle adressa à ses parents, en dehors des lettres que nous citons plus loin, et qui ont plus particulièrement trait au théâtre.

Et d'abord une lettre de Rachel tout enfant, et dont nous reproduisons scrupuleusement l'orthographe[1] :

A ses parents.

1832.

Chers parents,

Il m'est *imposible* de vous exprimer toute la joie que j'ai *ressentéé* en recevant de vos nouvelles. Je commençais à craindre qu'il *arrivé* quelque chose, car voilà longtemps que vous m'avez écrit, je me réjouis à l'idée que j'aurai bientôt le *bonheure* de vous voir et *montres* les progrès que j'ai *fait*. M. Choron est assez content de moi et a pour nous mille bontés. Je ne puis *éprouver* toute ma reconnaissance qu'en cherchant à *m'apliguer* afin de toujours contenter M. Choron autant que je le désire. Adieu mes bons parents, recevez l'assurance de tout mon *res pect*. Votre fille soumise vous embrasse sans oublier mon petit frère Raphaël et ma sœur Rebec.

ELISA.

Puis un billet, qui date également des premières années de jeunesse de Rachel :

[1]. Un grand nombre de lettres de Rachel violent, en beaucoup d'endroits, les règles de l'orthographe. Nous nous bornons à la reproduction identique de celle-ci, et encore parce qu'elle est de la toute première jeunesse de Rachel. Il importe peu, en effet, pour l'intérêt et le mérite de sa correspondance, que la grande tragédienne n'ait su qu'imparfaitement la grammaire !

A sa mère M^me Félix.

Paris, 17 mai 1833.

Ma bonne mère,

Tu pardonneras si je ne t'ai point écrit plus tôt, mais comme ma sœur est plus âgée que moi, tu conçois qu'il vaut mieux qu'elle te marque tout ce qu'il y a, que moi. Je te dirai seulement que l'on est toujours très content de moi et que l'on m'aime beaucoup, surtout M^lle Alexandrine. De plus, j'ai toujours le nom de Pierrot, mais je le mérite bien, car je fais des bêtises comme un vrai pierrot. Je travaille pour qu'à ton arrivée je mérite les baisers que tu me donneras. Je te prie de bien t'acquitter de la commission que je vais te donner, c'est de ne pas oublier d'embrasser trente millions de fois mon bon papa, et en même temps le petit perdeur de souliers et ma petite Rosalie.

Je suis pour la vie ta fille soumise,

PIERROT ÉLISABETH-FÉLIX.

Dans le billet suivant, il est curieux de surprendre la tragédienne illustre en déshabillé de mère de famille. Il est ici question de son deuxième fils Gabriel, qu'elle appelle du petit nom d'amitié de « Gabri ».

A sa mère.

Ma chère mère,

Fais-moi le plaisir d'aller chez moi dire à Caroline que j'autorise la petite veste neuve d'uniforme pour mon fils Gabri, afin qu'il soit aussi beau que son frère à la distribution des prix. Ils ont chez moi des pantalons blancs, mais, comme ils sont encore dans leur neuf, je désire qu'on les fasse blanchir avant. Je vous permets, Madame Félix, d'offrir à vos petits-enfants une petite cravate noire et des gants gris. Je crois que Gabri a aussi besoin d'un képi.

Votre fille, aussi bien portante que possible, vous embrasse fort étroitement dans ses bras.

Enfin une dernière lettre qui n'est pas éloignée comme date de l'heure fatale, et qui montre que jusqu'à la fin de sa vie Rachel a conservé pour sa mère l'affection des premiers jours. Hélas! elle revient alors d'Égypte, elle cherche une habitation aux portes de Paris, et ce sera sa dernière demeure avant qu'elle s'en aille mourir, moins de sept mois plus tard, dans cette villa Sardou qui conserve encore aujourd'hui les traces fidèlement respectées de son triste séjour.

A sa mère.

Montpellier, 9 juin 1857.

On ne remercie pas une mère des ennuis, des fatigues qu'on lui cause; on l'aime, et jamais on ne s'acquitte envers elle... et voilà!

Tu vas aller rue de la Pompe, à Passy, pour visiter une demi-douzaine de petites maisons qui, m'assure-t-on, peuvent me convenir (il est très entendu que je n'en prendrai qu'une). C'est le prix assez modeste de ces charmants réduits qui me décide, s'il y a place, à m'aller loger si loin. Maintenant, chère mère, je t'annonce que je me mettrai en route pour Paris le 18. Ne crois-tu pas alors ton retour quelque peu fatigant et inutile? Après nos affaires terminées à Paris, tu auras le droit de me suivre partout où ma santé me conseillera d'aller.

A bientôt, mille baisers à mon père et à toi.

Mᵐᵉ Félix est morte le 28 septembre 1873, à l'âge de 75 ans. Elle laissait une petite fortune, eu égard surtout à la situation première de son mari, ce colporteur, ce coureur de foires et de fêtes publiques, qui s'était, par la suite, grâce à sa fille, relativement enrichi. En effet, l'influence de Rachel s'est fait sentir, au point de vue de leur fortune, sur tous les membres de sa famille. Tous étaient pauvres, misérables même, au début. J'ai eu sous les yeux les inventaires notariés dressés après la mort de son père, de sa mère et de son frère. Or, M. Félix père (inventaire Le Monnyer, notaire à Paris, du 8 mai 1872) a laissé :

Actif de communauté.	72,410 fr. 05 c.
Immeubles.	63,806 83
	136,216 fr. 88 c.

Mᵐᵉ Félix, à sa mort, laissait à peu près la même somme, dans laquelle étaient compris des immeubles à Montmorency (inventaire Le Monnyer, notaire, du 21 octobre 1873) :

Actif de succession. 132,123 fr. 91 c.

Enfin Raphaël Félix a laissé à sa mort (inventaire Simon, notaire à Paris, du 3 septembre 1872) un actif de succession de 151,814 francs.

J'ai eu également sous les yeux les testaments de M^me Félix, mère de Rachel, reçus le premier par M^e Aumont, notaire à Paris, le 17 mars 1873, et le second par M^e Massion, également notaire à Paris, le 8 septembre suivant. Ils contiennent un renseignement artistique assez curieux. Dans le premier de ces testaments, M^me Félix lègue à sa fille aînée Sarah la jouissance, sa vie durant, du portrait de sa fille Rachel, peint par Müller, et la propriété de ce tableau au musée du Louvre. Le deuxième testament révoque ce legs et le transporte au nom d'Alexandre Walewski, le fils aîné de Rachel, qui vraisemblablement le possède aujourd'hui. C'est là une indication précieuse, car ce portrait de la grande tragédienne est le meilleur qui ait été peint d'après elle.

RACHEL ÉLÈVE DE SAMSON

Samson ne fut pas, comme bien des personnes le pensent communément, le seul maître de Rachel ; il n'en fut pas même le premier. C'est à l'école de chant de Choron que la future Rachel, qui portait alors son autre prénom d'Élisa, sous lequel la dénommait sa famille, commença — en 1833 — ses premières études artistiques en compagnie de sa sœur Sophie, qui prit au théâtre le nom de Sarah-Félix. Le tragédien Saint-Aulaire, qui avait créé une petite classe d'élèves auxquelles il faisait jouer, sur la scène du théâtre Molière, toutes les pièces du répertoire, était très lié avec Choron. C'est chez lui qu'il rencontra les deux sœurs. Élisa (Rachel), dont Choron avait voulu développer le contralto qu'il avait imaginé trouver dans sa voix, n'avait fait aucun progrès dans ce sens, tandis qu'au point de vue de la tenue, du jeu et de l'art de dire les vers, elle avait donné plus de satisfaction. Saint-Aulaire proposa à Félix, le père de Rachel, de prendre sa fille dans sa classe, ce qui fut accepté ; et, en décembre 1834, Élisa Félix quitta définitivement le cours de Choron.

Elle n'y avait appris que peu de chose, mais elle y avait changé de nom. En effet, Choron avait trouvé que ce prénom d'Élisa devait faire médiocre effet sur une affiche de spectacle, et il avait engagé sa jeune élève à prendre de préférence, au théâtre, son autre prénom de Rachel, qui a depuis fait le tour du monde.

Rachel resta trois années dans la classe de Saint-Aulaire. Elle parut sur la petite scène du théâtre Molière dans trente-quatre rôles différents, de comédie ou de tragédie, passant du jour au lendemain, — c'est bien le cas de le dire, — du doux au grave et du plaisant au sévère : rôles de soubrettes, grands premiers rôles, jeunes premières, personnages tragiques, etc., elle aborda successivement tout le répertoire et ses emplois divers, et cela de l'âge de quatorze ans à celui de seize. Voici le curieux détail de ces trente-quatre rôles, avec distinction des genres, relevé par M. Vedel sur les registres mêmes de Saint-Aulaire :

ROLES DE SOUBRETTES.

Marinette, *Dépit amoureux.*
Lisette, *le Mari et l'Amant.*
Dorine, *Tartufe.*
Lisette, *le Roman d'une heure.*
Lisette, *les Folies amoureuses.*

Martine, *les Femmes savantes.*
Lisette, *les Rivaux d'eux-mêmes.*
Julie, *la Gageure imprévue.*
Lisette, *le Philosophe marié.*

PREMIERS ROLES ET JEUNES PREMIÈRES.

M^{me} Dercourt, *le Secret du ménage.*
Clarence, *Shakespeare amoureux.*
Angélique, *les Fausses Infidélités.*
La Baronne, *le Manteau.*
M^{lle} de Beauval, *Brueys et Palaprat.*

M^{me} Dupré, *le Tyran domestique.*
Célimène, *le Misanthrope.*
Éliante, *id.*
Jenny, *l'Hôtel garni.*
Théodore, *l'Abbé de l'Épée.*
Céliante, *le Philosophe marié.*

ROLES DE TRAGÉDIE.

Iphigénie, *Iphigénie en Aulide.*
Ériphile, *id.*
Desdémone, *Othello.*
Esther, *Esther.*
Valérie, *Manlius.*
Elfride, *les Vêpres siciliennes.*
Monime, *Mithridate.*

Ophélie, *Hamlet.*
Junie, *Britannicus.*
Aménaïde, *Tancrède.*
Hermione, *Andromaque.*
Andromaque, *id.*
Isabelle, *Don Sanche.*

En 1836, le 27 octobre, sur la demande de Jouslin de La Salle, directeur du Théâtre-Français, à qui Saint-Aulaire l'avait recommandée, M^{lle} Rachel fut admise au Conservatoire. Elle entra dans la classe de Samson, et c'est ainsi qu'elle connut l'excellent homme et l'admirable professeur dont les conseils devaient exercer tant d'influence sur le développement de son talent. Ce n'est pas, d'ailleurs, pendant son passage dans la classe de Samson que Rachel profita surtout de ses leçons. Elle quitta, en effet, le Conservatoire dès le 24 janvier de l'année suivante pour accepter un engagement de quatre années au Gymnase [1], où elle débuta le 24 juillet 1837 dans *la Vendéenne*, mélodrame tiré par Duport du roman de W. Scott, *la Prison d'Édimbourg*, et écrit expressément pour elle. Elle joua ensuite Suzette du *Mariage de raison*, et enfin elle quitta le Gymnase, le 1^{er} mai 1838, sans y avoir joué un troisième rôle. On sait que, le 2 juin suivant, elle débuta à la Comédie-Française.

Ce n'est pas alors qu'il avait Rachel pour élève au Conservatoire, avons-nous dit, que Samson lui donna ses meilleures leçons, ou, plus exactement, ses meilleurs conseils. C'est surtout immédiatement avant, puis après ses débuts à la

[1]. Elle était engagée aux appointements de 4,000 fr. pour la première année, 5,000 fr. pour la seconde, et enfin 6,000 fr. pour les deux autres.

Comédie-Française, qu'elle vint les solliciter [1]. « Comme acteur et comme auteur, a dit de Samson M. Legouvé, qui l'a si longtemps apprécié et intimement connu, il a été sans doute un homme d'un vrai talent, mais il a été un homme de génie comme professeur [2]. »

Jules Janin, dans son livre intitulé *Rachel et la tragédie*, avait cru devoir retirer tout à fait à Samson la juste part de soins et d'heureux conseils qui lui revenait dans chaque création ou reprise de rôle faite par Rachel. Il alla jusqu'à assurer qu'en entrant à la Comédie-Française « elle apprit à se défaire des leçons de son dernier maître, M. Samson, non sans conserver précieusement les explications qu'il lui avait données : car il l'avait prise ignorante de tout, et, maintenant qu'il lui fallait comprendre ou deviner autre chose, elle en était à faire un choix dans ce peu qu'on lui avait appris ». Et plus loin : « Les leçons du maître, Mlle Rachel les avait oubliées la première fois que son pied foula les sentiers d'un vrai théâtre... »

Cette assertion plus que hasardée de Janin, qui ne se faisait pas toujours scrupule, comme on sait, de bien contrôler ses dires, donna lieu à une riposte des plus vives et des plus probantes que Samson publia en une brochure sous ce titre : *Lettre à monsieur Jules Janin, par Samson, de la Comédie-Française* (Paris, chez tous les libraires, 1859). Dans cette brochure, qui n'est plus guère trouvable aujourd'hui, ou qui, du moins, est rarissime, Samson rétorque la prétention de Janin qui déclare que « nul que lui n'a le droit de se vanter de

[1]. « Dans le courant de l'année 1837, elle alla trouver M. Samson et lui exprima son désir de reprendre ses études tragiques. Elle lui dit qu'elle ne se sentait aucune vocation pour le genre du théâtre auquel elle était attachée... M. Samson l'accueillit parfaitement et l'assura qu'il se ferait un plaisir de l'aider de ses conseils... Mlle Rachel prit ainsi de fructueuses leçons dont elle profita largement. » (Vedel, notice citée.)

[2]. *Monsieur Samson et ses élèves*. Conférence de Legouvé. Brochure in-8°, chez Hetzel. — Paris, 1874.

Rachel, qu'à lui seul elle doit sa renommée, qu'elle est sa découverte, son œuvre, qu'elle lui appartient tout entière[1] ».

« Vous avez, dit-il, découvert Rachel! A quelle époque, Monsieur? Lorsqu'elle débuta au Gymnase? Mais, longtemps auparavant, elle avait été découverte par M. Saint-Aulaire, qui la faisait jouer dans sa petite salle de la rue Saint-Martin ; le public de ce quartier l'avait découverte, puisqu'il l'applaudissait et s'empressait de la venir voir. J'entendis parler de ses dispositions; j'en voulus juger, et c'est là aussi qu'elle fut découverte par moi. Elle le fut quelque temps après par les professeurs du Conservatoire, qui reconnurent sa vocation. Mon opinion écrite sur les registres de cette école est ainsi formulée : *Physique grêle, mais une admirable organisation théâtrale*. M. Poirson, directeur du Gymnase dramatique, la découvrit et l'engagea, et vous eûtes l'honneur de la découvrir à votre tour dans *la Vendéenne;* vous ne fûtes pas le seul qui comprîtes son jeune talent. Ma femme, qui assista à son début, me dit qu'il y avait un grand avenir dans cette enfant, mais que la scène du Gymnase était trop étroite pour elle. M. Poirson ne tarda pas à être de cet avis; il découvrit bientôt qu'elle était faite pour briller sur notre première scène, et c'est alors qu'elle vint me trouver. Je devins son professeur, et je la fis entendre à M. Védel, alors directeur de la Comédie-Française, qui, découvrant en elle de rares qualités, l'attacha à ce théâtre et me laissa maître de fixer l'époque de ses débuts. Six mois après, les comédiens français, en l'entendant répéter, découvrirent en elle un talent de premier ordre : car son succès commença, pour ainsi dire, par les coulisses, et la découverte faite par les comédiens le fut aussi par nos habitués, qui pendant trois mois furent à peu près ses seuls

1. *Lettre à M. Jules Janin*, par Samson. On y trouve cette citation ainsi que la suivante.

spectateurs. Voilà bien des Christophe Colomb, qu'en dites-vous, Monsieur? »

Il suffit, en effet, de citer ses plus remarquables élèves pour bien fixer la haute valeur et l'efficacité considérable des leçons de cet éminent professeur : Mmes Plessy, Allan, Favart, Madeleine et Augustine Brohan, Rose-Chéri, Émilie Guyon, Denain, Bonval, Nathalie, Judith, Marie Delaporte, Jouassain, Stella Colas, Émilie Dubois, et enfin Mlle Rachel.

Je nomme à dessein Mlle Rachel la dernière dans cette glorieuse nomenclature, car je veux bien établir qu'en dépit de beaucoup de contestations sur ce point, elle fut la plus constante et la plus fidèle des élèves de M. Samson, à qui, en vérité, elle a demandé des conseils pendant toute sa carrière, depuis sa première création, *la Vendéenne,* jusqu'à *la Czarine,* qui fut la dernière.

« Elle fut la plus illustre des élèves de M. Samson, dit M. Legouvé, celle qui a le plus reçu de lui et qui lui a le plus rendu, car ces deux êtres supérieurs se sont rencontrés tellement à point, leurs qualités particulières se sont tellement fondues dans une œuvre commune, qu'il est impossible de connaître complètement ni M. Samson sans Mlle Rachel, ni Mlle Rachel sans M. Samson. »

« Il la devina du premier jour! » dit encore l'éminent auteur de *Louise de Lignerolles*. La vérité est donc qu'à dater de ses débuts jusqu'à sa mort, il n'a pas été de pièce nouvelle ou de reprise de pièce ancienne que Rachel crût devoir étudier sans l'aide de Samson. Et ce secours du professeur lui devint même tellement indispensable qu'elle finit par ne plus pouvoir jamais s'en passer.

En somme, Janin n'a vu pour la première fois Rachel au Théâtre-Français que le 18 août 1838, — il voyageait en Italie lors de ses premiers débuts, — et c'est dans les *Débats* du 20 du même mois qu'il parla d'elle, également pour la pre-

mière fois. Il est certain que ce feuilleton de Janin fut l'éclair qui mit le feu aux poudres, et que c'est à dater de ce jour que la foule accourut aux représentations de Rachel. Mais c'est à Samson que revient l'honneur non d'avoir découvert tout seul Rachel, mais bien d'avoir préparé son talent, de l'avoir assoupli, mis au point pour ainsi dire, d'avoir, en un mot, rendu possible son arrivée à la scène de la rue Richelieu. Enfin, c'est à partir de ses débuts à la Comédie-Française qu'il lui donna ses meilleurs conseils, ceux qui devaient le plus lui profiter. Il suffit de lire pour s'en convaincre les lettres et billets écrits par Rachel à ce maître éclairé et précieux pendant toute la durée de son séjour à Paris postérieurement à ces mêmes débuts :

« J'ai plus de deux cents lettres, dit Samson à Janin, écrites par Mlle Rachel à ma femme, à mes filles et à moi : j'en vais citer quelques extraits, et vous serez charmé d'y voir que loin de se repentir de m'avoir pris pour guide au commencement de sa carrière dramatique, elle a conservé en moi, pendant le cours de cette brillante carrière, une confiance dont j'ai le droit de m'honorer. Vous apprendrez avec non moins de satisfaction qu'il est peu de rôles anciens et nouveaux sur lesquels cette éminente artiste n'ait tenu à consulter mon expérience à défaut de mon savoir. Je ne crois pas faire tort à sa mémoire en montrant que ses triomphes n'avaient point altéré en elle cette modestie qui est le plus bel ornement du talent véritable. »

Samson ne cite dans sa brochure qu'une partie de ces lettres ou billets, mais ils sont tout à fait concluants, et leur lecture donne absolument tort à l'assertion de Janin qui tendait à démontrer qu'après ses débuts à la Comédie-Française Rachel avait renoncé aux leçons de son maître. On va voir que c'est précisément le contraire qui est arrivé [1].

1. La plupart des billets qui suivent sont empruntés à la brochure de Samson.

A Monsieur Samson.

1ᵉʳ janvier 1840.

Mon cher Monsieur Samson,

Il m'est impossible de laisser passer le premier jour de cette année sans vous écrire tous mes regrets, tous mes chagrins d'une si triste, si longue séparation, sans vous dire tout ce qu'il y a dans mon cœur d'affection pour vous, de respect pour Mᵐᵉ Samson, d'amitié pour vos filles.

Croyez bien que mes sentiments pour vous sont les mêmes et ne changeront pas. Et d'ailleurs, n'ai-je pas toujours besoin de vos bons conseils qui m'ont donné la force de paraître sur la scène, qui m'ont assuré la bienveillance du public?

Rouen, 4 juin 1840.

Mon cher et bon maître,

Je n'ai pourtant pas reçu encore un petit mot de vous...

Il faut vous mettre tout de suite à votre bureau, prendre une grande feuille de papier, une bonne plume (si c'est possible), et commencer ainsi... Au fait, non, cherchez vous-même, pourvu que ce soit bien tendre et bien bon, une longue lettre, entendez-vous, une longue lettre; et Roxane commande : il vous faut obéir. Ne vous plaignez pas de ce ton bref; c'est vous qui me l'avez appris.

2 janvier 1842.

... J'ai répétition du *Cid* à une heure et demie; de là chez M. Samson, pour me faire répéter en entier le rôle de *Chimène*.

J'ai assez de dispositions pour la *Reine de Chypre;* en tout cas, voici le petit mot recopié. Faudra-t-il être jolie de toilette? Cela se peut. Jolie sans art serait impossible.

MM. de Montguyon, Morley et X..., des *gentleman*, ont joué au vingt-et-un avec nous. Je n'ose pas dire que j'ai perdu. Pour toute consolation, c'est que mon argent est dans les mains d'un ruiné, X...

Mes sentiments, loin de changer, s'augmentent. N'allez pas penser au *Joueur*, comédie spirituelle et fort gaie que j'applaudis au théâtre, et que je ne pourrais comprendre en tout autre lieu.

... Quel amour-propre a cette petite!

P. S. — Voilà la date en règle :

Paris, le 2 janvier 1842, un dimanche, à deux heures et demie du matin.

Paris, 26 septembre 1842.

Mon bon Monsieur Samson,

M. Saint-Paul[1] me fait savoir qu'il n'y aura pas de répétition de *Frédégonde*[2] aujourd'hui, M. Guyon ne

1. Deuxième régisseur du Théâtre-Français à cette époque,
2. *Frédégonde et Brunehaut*, tragédie en cinq actes de Lemercier.

pouvant y assister, et je viens vous demander si vous voulez me donner une heure pour mon rôle; je crains trop de l'étudier seule.

24 janvier 1843.

Mon bon Monsieur Samson,

Je vous envoie les deux stalles pour vous et M. X... et la loge pour ces dames. J'ai étudié mes sanglots (dans le quatrième acte de *Phèdre*), je n'ose pas me vanter pour la seconde représentation, mais je suis sûre qu'ils me viennent. Ne vous ayant pas vu dans la coulisse, je tâcherai de vous apercevoir dès mon entrée en scène, et je verrai bien si vous êtes content.

1845.

Cher Monsieur Samson,

On annonce *Virginie* pour mardi prochain, et, malgré toute la fatigue que je vous sais de vos leçons, j'ose vous demander quelques heures d'ici là pour me faire répéter mon rôle : car une première représentation, un rôle à créer, c'est une bataille à remporter, mais qui m'ôte toute crainte quand vous voulez être mon général. Je répète au théâtre tous les jours, depuis midi jusqu'à trois et quatre heures. Avant ou après la répétition, croyez que je serai exacte à l'heure que vous m'indiquerez.

A celui que j'aime le plus au monde.

Mon bon Monsieur Samson,

Voudriez-vous avoir la bonté de remettre à ma bonne un volume de Crébillon que j'ai oublié ce matin? Je veux travailler le rôle de Zénobie [1] et, après, j'aurai le plaisir d'aller voir le plus grand talent et le meilleur des hommes. Je vous embrasse de tout mon cœur.

Votre quatrième fille.

Aux petits anges du monde [2].

Mes bons petits anges,

Comme j'ai pris la résolution de bien travailler et de contenter mon bon M. Samson, je vous envoie une loge, pour l'Opéra-Comique, de quatre places. On joue *le Domino noir*. J'espère que le spectacle vous plaira, car on dit que M^{me} Damoreau est délicieuse dans cette pièce.

Je vous embrasse mille fois et vous souhaite beaucoup de plaisir.

1. Dans *Rhadamiste*, tragédie qu'elle n'a d'ailleurs jamais jouée à la Comédie-Française.
2. Ses enfants.

Mon cher Monsieur Samson,

La représentation d'hier a mieux marché; la scène avec Don Sanche[1] a produit un grand effet, mais elle peut encore s'améliorer. X... m'a dit que c'était beaucoup mieux. Demain, je reprendrai quelques scènes. Je m'acharne à ce rôle, le courage me vient. J'ai fait deux effets nouveaux à la seconde. Voilà, j'espère, de quoi me mettre en haleine. J'étudie en ce moment *Phèdre* et *Ariadne,* en attendant *Jeanne Darc*. Depuis que je vous reviens, c'est étonnant comme le courage me revient aussi.

Mon cher Samson,

Je reçois à l'instant un mot de Desnoyer[2] qui m'annonce la mort du père de mon camarade Maubant, et, comme il ne peut jouer ce soir le grand prêtre dans *Athalie,* on me prie de jouer *Andromaque*. Il y a quelque temps que je ne me suis occupée de ce rôle d'Hermione; je craindrais fort pour ma mémoire si je ne le répétais tout le jour. Voulez-vous bien remettre à demain l'obligeance que vous avez de me faire répéter et étudier ma nouvelle création de Cléopâtre?

1. Dans la tragie-comédie de Corneille.
2. Charles Desnoyer, régisseur général de la Comédie-Française de 1841 à 1847.

Mon cher professeur,

Il n'y a pas trois heures que le rideau vient de se lever et que les chut! se font entendre pour écouter les beaux vers de Racine, et en même temps votre élève. On donnait *Mithridate,* et mon succès a été, si j'ose le dire, complet. J'ai fait de mon mieux pour me rappeler vos bonnes leçons, et surtout celles que vous me donnâtes à Saint-Germain[1], et qui le lendemain furent appréciées par les abonnés de la rue Richelieu.

Mon cher Samson,

Vous avez bien voulu me permettre de vous envoyer deux stalles. La pauvre Rachel peut manquer d'*intentions* ce soir dans son rôle de Fatime; mais elle ne manquera pas d'émotion : je me sens à moitié morte de peur. Que Dieu me protège et fasse que vous soyez un peu satisfait, si vous ne pouvez l'être autant que je l'aurais voulu.

Je viendrai pour vous embrasser et ensuite pour travailler un peu Laodice (de *Nicomède*), que j'ai étudiée hier en rentrant de jouer.

1. La veille de la représentation de *Mithridate*, nous dit M. Samson, nous avions fait, ma femme, mes enfants et moi, une promenade dans la forêt de Saint-Germain avec M^{lle} Rachel, et là, elle s'était occupée avec moi du rôle de Monime.

Dimanche, j'arrive avec Ariadne, et je vous tourmenterai un peu ; quand vous vous sentirez fatigué, nous nous arrêterons tout de suite.

A Madame Samson.

Ma chère petite mère,

Je suis souffrante ce matin, je ne puis ni aller chez le peintre, ni répéter avec mon cher professeur.

A Madame Toussaint.

Votre père a donc été content de ma petite couronne? Si je ne craignais pas de le fâcher, je les lui enverrais toutes, car elles sont à lui. Ah! pourquoi toute la France ne connaît-elle pas M. Samson comme je le connais! Mais on l'adorerait.

Mon cher Monsieur Samson,

Pouvez-vous me donner aujourd'hui une petite heure pour *Jeanne Darc?*...

Vous ne m'avez pas indiqué l'heure à laquelle vous vous trouverez libre aujourd'hui pour me faire répéter *Jeanne Darc.*

A Madame Samson.

Priez donc Samson de m'indiquer un rôle dans l'ancien répertoire. Je me creuse la tête et je ne trouve rien. Pourtant je voudrais bien, cet hiver, monter une pièce de notre vieux répertoire. Comme je ne désespère pas que mon professeur m'aide encore de ses conseils, je désirerais qu'il m'indiquât lui-même l'ouvrage à monter.

A Monsieur Samson.

Je me suis levée de mon lit à cinq heures; je suis obligée d'aller ce soir au théâtre de Belleville entendre ma sœur Sarah et mon frère, qui doivent débuter prochainement à la Porte-Saint-Martin; il sera minuit bien passé quand le spectacle finira. Je ne pourrai donc, malgré tout le désir que j'ai de répéter mon rôle de Virginie et la nécessité que je sens de le travailler un peu avec mon professeur, être demain à dix heures chez vous, jouant le soir.

Mon cher Samson,

Je suis bien occupée depuis quelques jours par deux rôles dont je ne savais pas le premier mot il y a huit jours. Je voudrais bien causer de l'un d'eux avec vous.

Mon bon Samson,

On me dit que je ne répète demain qu'à une heure et demie. Faites-moi savoir si vous pouvez me faire répéter Louise de Lignerolles dans la matinée. Je tiens beaucoup à mieux jouer ce rôle jeudi prochain.

Je désirerais bien répéter ce matin avec vous mon rôle d'Hermione. Je suis allée souper hier au soir chez M. Buloz; j'en suis sortie tard, et ma bonne vient de m'éveiller. J'ai craint qu'il ne fût trop tard pour vous; mais j'ai voulu vous avertir. J'ai étudié beaucoup *Phèdre;* j'irai demain vous demander le résultat de mes profondes recherches.

Votre élève et votre amie vous prie en grâce de venir l'entendre à la répétition générale qui aura lieu à sept heures et demie bien précises. Votre consentement me donnera une extrême confiance, et vos conseils une grande force.

Mais, diront maintenant les détracteurs ou simplement les critiques de Rachel, la tragédienne n'eût donc rien été par elle-même sans le secours de Samson? La réponse à cette objection est bien simple et nous est encore fournie par M. Legouvé. Et c'est par cette réponse sans réplique que nous terminerons ce chapitre, où nous avons cherché à établir la part

qui revient à Samson dans les succès de sa glorieuse élève.
Rachel s'était d'ailleurs toujours empressée de rendre sur ce
point, à ce maître éminent et aimé, la justice et la reconnaissance auxquelles il avait si pleinement droit :

« Bien aveugles et bien ingrats seraient ceux, dit M. Legouvé,
qui ne voudraient voir dans cette merveilleuse artiste qu'un
écho de son maître! La preuve du contraire est bien simple.
Il a soufflé ses intonations et ses intentions à bien d'autres,
et il n'a produit qu'elle de semblable à elle. Non, M. Samson
n'a pas créé Mlle Rachel, mais il l'a évoquée; non, il ne lui a
pas donné ses ailes, mais il leur a donné l'essor! Il leur a
ouvert l'espace! Non, elle n'avait pas besoin de lui pour
devenir une artiste de premier ordre; sans lui, elle eût peut-être été au-dessus des Dorval, des Desclée, des Mlle Georges...
mais elle n'aurait pas été Rachel! La nature avait fait d'elle
une grande tragédienne, M. Samson en a fait une muse!... »

RACHEL

ET LA COMÉDIE-FRANÇAISE

Un ancien directeur de la Comédie-Française, qui en fut d'abord le caissier, M. Vedel, a publié, au lendemain même de la mort de Rachel, dans la *Revue des races latines*, un article relatif à ses débuts sur la scène de la rue de Richelieu dans lequel il donne, sur les premières années d'études de la grande tragédienne, des renseignements non moins circonstanciés qu'exacts [1]. Il nous apprend, entre autres curiosités aujourd'hui oubliées, que, dès 1836, à quinze ans, Rachel avait été l'objet d'un premier engagement à la Comédie-Française, alors que Jouslin de La Salle en était encore le directeur.

C'est Saint-Aulaire, l'ex-tragédien, chez lequel, ainsi que nous l'avons vu ci-dessus, Rachel reçut ses premières leçons de théâtre, qui lui présenta Rachel en vue de la faire engager

[1]. Cet article, dont nous allons donner les plus importants passages, a été, l'année suivante (1859), tiré à part, en une brochure in-8°, à un très petit nombre d'exemplaires (imprimerie Chaix, sans nom d'éditeur).

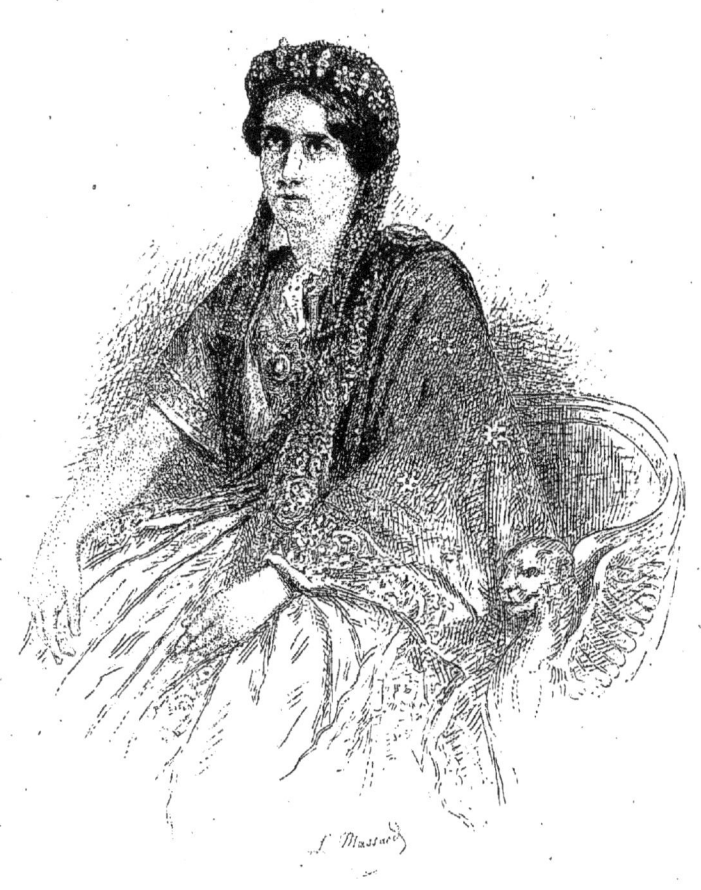

RACHEL DANS VALÉRIA

D'après une photographie faite en 1851.

pour jouer les rôles d'enfant. Il y eut même une audition préliminaire dans la salle du comité d'administration de la Comédie-Française en présence du directeur, de Samson et de Mˡˡᵉ Anaïs qui se trouvait là par hasard. Jouslin de La Salle a même raconté depuis, dans une lettre rendue publique, que Mˡˡᵉ Mars assistait également à cette première épreuve. Mais Vedel dément lui-même le fait, et cela sur l'affirmation de Mˡˡᵉ Mars qui lui a, depuis, déclaré n'avoir jamais entendu Mˡˡᵉ Rachel avant ses débuts.

Quoi qu'il en soit de ce débat, d'ailleurs de bien mince importance, la vérité est que Rachel fut, à la suite de cette audition, engagée à la Comédie-Française pour y jouer les rôles d'enfant, aux appointements de 800 fr. par an. On fixa même son rôle de début, la petite Louison dans *la Fausse Agnès*; elle répéta, son costume fut commandé, exécuté et essayé; puis, par une circonstance qui n'a pu être expliquée et dont le théâtre ne possède même pas la trace, il ne fut pas donné suite à ce premier engagement, et Mˡˡᵉ Rachel s'en alla au Conservatoire, et de là au Gymnase. Elle ne resta que quatre mois au Conservatoire, du 27 octobre 1836 au 24 février 1837; nous avons vu qu'elle accepta ensuite au Gymnase un engagement de quatre ans aux appointements de 4,000 fr. pour la première année, 5,000 fr. pour la seconde, et enfin 6,000 fr. pour les deux dernières [1].

C'est dans la première année de son séjour au Gymnase que Rachel chercha à renouer avec la Comédie-Française. Elle fit prévenir le nouveau directeur, Vedel, par Saint-Aulaire, son ancien maître, et elle lui écrivit ensuite la lettre suivante :

[1]. Nous avons déjà dit qu'elle y débuta le 24 juillet 1837, dans *la Vendéenne* de Paul Duport.

A M. Vedel, directeur de la Comédie-Française.

16 décembre 1837 [1].

Monsieur,

M. Saint-Aulaire vous a parlé de mon désir de me présenter à la Comédie-Française; vous lui avez dit que je pouvais espérer un entretien avec vous à ce sujet. Je vous prie de me faire savoir quand il vous plaira de me l'accorder.

J'ai l'honneur de vous saluer.

Félix Rachel, du *Gymnase*.
Rue Beauregard, 18.

Il paraît — c'est Vedel lui-même qui l'avoue — que cette lettre demeura sans réponse, et c'est alors que M^{lle} Rachel, qui ne se sentait pas à sa place au Gymnase, s'en alla demander à Samson de la prendre de nouveau pour élève.

C'est seulement au mois de mars 1838 que fut conclu son nouvel et définitif engagement avec la Comédie-Française. Trois mois s'écoulèrent ensuite pendant lesquels M^{lle} Rachel travailla avec une ardeur excessive les grands rôles du répertoire tragique, toujours sous la direction de Samson. Enfin, au mois de juin elle voulut tenter l'épreuve décisive.

« Le 10 juin, dit Vedel, M^{lle} Rachel, qui venait me voir
« souvent, me dit : « Je voudrais bien en finir, je suis im-
« patiente de débuter : vous me feriez bien plaisir de me

[1]. Vedel avait été appelé à administrer le Théâtre-Français au mois de février précédent.

« *lancer*. — Quand vous voudrez, lui dis-je; après-demain,
« cela vous convient-il? » Une subite rougeur couvrit son
visage, et, avec un éclair de plaisir que je n'oublierai jamais,
elle me répondit vivement : « Oui, je veux bien. — Par
« quel rôle? lui demandai-je. — Par celui que vous voudrez.
« — Eh bien, Camille d'*Horace*, par exemple? — Soit, me
« dit-elle, Camille. — Eh bien, mon enfant, allez prévenir
« M. Samson, et votre début sera annoncé demain sur l'affiche,
« pour après-demain. — Mais je n'ai pas le costume complet.
« — Ne vous en occupez pas, j'en fais mon affaire. » Et le
lendemain je lui portai moi-même ce qui lui manquait. Elle
demeurait alors rue Traversière-Saint-Honoré [1], n° 33, au
sixième étage. »

Le 13 juin, en effet, M^{lle} Rachel effectua son premier début sur la scène de la rue de Richelieu par le rôle de Camille de la tragédie d'*Horace*, de Corneille, devant 753 fr. de recette.

« Elle fut bien reçue, constate Vedel, mais pas au delà de cet accueil encourageant que le public fait toujours aux débutants. Il y avait fort peu de monde, la saison n'était pas favorable aux spectacles, ce début n'avait pu être annoncé dans les journaux que la veille, rien ne l'avait donc précédé; personne ne connaissait M^{lle} Rachel; aucun intérêt particulier ne s'attachait par conséquent à cette représentation. Elle passa comme tant d'autres, sans laisser aucune impression défavorable à la débutante, mais, il faut le reconnaître, sans la faire sérieusement remarquer. »

Elle joua successivement, après Camille des *Horaces*, Émilie de *Cinna*, Hermione d'*Andromaque* et Aménaïde de *Tancrède*. C'est dans cette dernière pièce, représentée le 9 août, que Rachel commença à attirer l'attention publique. Un grand

1. Devenue depuis la rue Jeannisson.

service de presse avait été fait pour cette reprise qu'on avait annoncée longtemps à l'avance au moyen des affiches et des journaux. Il y eut salle comble avec un très grand nombre de billets donnés, il est vrai, puisque la recette ne monta qu'au chiffre de 623 francs; mais Rachel trouva ainsi l'occasion de se produire devant une foule plus considérable de spectateurs dont la plupart ne connaissaient même pas alors son nom. On l'applaudit beaucoup au deuxième acte, surtout au quatrième, et enfin, après la pièce, elle fut l'objet d'un rappel assez enthousiaste et on lui jeta même un bouquet et une couronne.

« L'impulsion était-elle donnée? continue Vedel; hélas! non. Le chiffre des recettes suivantes le prouve d'une manière évidente.

« A cette époque, j'eus une lutte sérieuse à soutenir. Mlle Rachel avait déjà fait dix débuts (16 août); c'est beaucoup plus qu'il n'est d'usage d'en accorder à la Comédie-Française lorsqu'on n'obtient pas un succès de vogue; or les siens n'étaient pas dans cette condition puisqu'ils ne produisaient pas de recettes. L'actrice sociétaire, chef d'emploi des rôles qu'elle jouait, demandait avec instance que ses débuts fussent arrêtés et terminés, voulant user du droit que le règlement lui donnait de rentrer dans la possession de ses rôles. C'est ici, et c'est la seule chose dont je me félicite, que je crois avoir rendu à la Comédie, à Mlle Rachel et à l'art dramatique un grand service en repoussant ces prétentions et en faisant poursuivre avec persévérance les débuts de la grande tragédienne inconnue jusque-là par le public même. »

C'est à ce moment que Jules Janin, qui était en Italie, revint à Paris reprendre son feuilleton au *Journal des Débats*. Vedel s'en alla aussitôt le trouver et lui parla de Rachel, lui demandant avec instance d'assister à l'une de ses représenta-

tions et de lui consacrer ensuite un de ses articles qui avaient alors une influence tout à fait prépondérante. Rachel joua spécialement pour lui, le 4 septembre, son personnage d'Hermione, qui était celui où elle avait produit jusqu'alors le plus de sensation. Le 10 septembre suivant Janin publia son premier feuilleton. C'était un véritable feu d'artifice en l'honneur de Rachel. Le lendemain 11, la recette montait à 1,304 francs. C'était la plus forte que les représentations de la jeune tragédienne eussent encore produite, et c'est, d'ailleurs, à partir de ce jour que les recettes de Rachel cessèrent d'être inférieures à 1,000 francs.

Cet article de Janin ne devait cependant pas suffire pour attirer à Rachel l'affluence et la vogue définitives que lui méritait si vivement son immense talent. D'ailleurs, la saison était mauvaise pour les théâtres; elle retenait encore à la campagne et à la chasse bon nombre d'habitués et de clients de la Comédie-Française que les approches de l'hiver allaient seules lui ramener. En attendant, le 24 septembre, Janin écrit un second article plus enthousiaste encore que le précédent.

« Cette fois, dit Vedel, Jules Janin avait dit *Fiat lux*, et la lumière fut faite, lumière splendide, éclatante, inondant de ses rayons l'intérieur et les abords du Théâtre-Français... De proche en proche l'enthousiasme se propagea comme l'étincelle électrique, et chacun s'empressa d'accourir vers le sanctuaire qui recélait la divinité. Paris n'avait plus d'autre pensée, plus d'autre préoccupation, Rachel détournait à elle seule toute l'attention... En un mot, depuis la loge du portier jusqu'à la mansarde elle était l'objet de tous les entretiens.

« Ce fut alors un concours, une affluence de monde presque sans exemple : toutes les issues de la Comédie-Française étaient encombrées, une garde nombreuse pouvait à peine

contenir cette population qui menaçait de tout envahir ; on parvenait avec beaucoup de difficultés à établir l'ordre. Cependant des queues, qui souvent étaient rompues par la foule, s'organisaient aux deux bureaux de distribution des billets. L'une s'étendait d'un côté bien au delà de la maison de comestibles Chevet, et l'autre se prolongeait encore dans la rue Saint-Honoré. On attendait là pendant deux ou trois heures, avec une impatience fébrile et des cris furieux, l'ouverture des bureaux qui se fermaient souvent quelques instants après, faute de places, au grand désappointement de ceux qui n'avaient pas pu y parvenir à temps. Cette fatigue, cette peine perdues étaient un attrait de plus à la curiosité, et l'on revenait le surlendemain. »

C'est à dater du deuxième feuilleton de Janin, en effet, que Rachel commença à attirer tout Paris, et bientôt la province et l'étranger, et que les recettes de ses représentations suivirent une marche ascendante véritablement triomphale. La soirée qui suit immédiatement l'article du 24 septembre voit monter de plus de 1,000 francs la recette de la soirée précédente ; deux jours plus tard on dépasse 4,000 francs ; quinze jours après on fait 6,000 francs, et, pendant bien longtemps, on ne fera jamais moins de 5,000 francs, et cela tout d'abord avec le seul répertoire classique. Il est d'ailleurs à remarquer que pendant la durée de sa trop courte carrière à la Comédie-Française c'est le répertoire classique qui fut le plus favorable à Rachel, et que ce fut aussi celui dans lequel elle préféra toujours se montrer. Les pièces nouvelles, à peu d'exceptions près, ne donnèrent le plus souvent que des recettes de curiosité, très fortes au début, mais qui ne permirent jamais d'offrir au public une longue série de représentations de ces pièces. Il faut cependant citer à part *Adrienne Lecouvreur*, que Rachel joua près de soixante-dix fois en six ans, et dont les brillantes soirées furent presque toutes très fructueuses.

« Les recettes de la Comédie, déclare alors Vedel, devenaient donc colossales; le nom de Rachel était une lettre de change de 6,000 francs tirée sur le public. Dès l'accroissement de ces recettes je compris qu'il était impossible de laisser aux appointements de 4,000 francs une jeune fille dont le talent donnait de pareils produits, et, sans qu'elle le demandât, à la fin du mois d'octobre, je doublai d'abord ce traitement, puis, le mois suivant, j'y ajoutai une gratification mensuelle de 1,000 francs, ce qui portait le tout à 20,000 francs par année. Cette mesure fut approuvée par le plus grand nombre et blâmée par une légère minorité. L'événement prouva que j'avais eu raison : deux mois après M. Félix demandait que le traitement de sa fille fût élevé à 40,000 francs. Je dus alors faire connaître la conduite que j'avais tenue, et l'avantage me resta... »

C'est à cette époque que se passa, à propos de la première reprise de *Bajazet* par M^{lle} Rachel, un incident bien curieusement raconté par Vedel. C'est le 23 novembre 1838 qu'elle parut pour la première fois dans cette tragédie de Racine. L'affluence fut énorme; on se battit aux portes pour entrer, et la recette dépassa 6,000 francs [1]. Cependant Rachel n'obtint aucun succès ce premier soir, et la pièce finit même au milieu d'un morne et trop significatif silence de la part du public.

Le lendemain, Vedel, tout désorienté, court chez Janin pour tâcher de l'attendrir et pour le supplier de ne pas faire tomber sur Rachel la responsabilité tout entière de son échec, le choix du rôle étant absolument de son fait, à lui Vedel. Pendant la conversation du directeur et de l'éminent critique, on annonce, qui?... — Précisément Rachel !

« Elle était vivement émue, embarrassée, continue Vedel;

1. C'est la trente-septième représentation donnée par Rachel. Recette exacte : 6,085 francs.

elle baissait la tête, ne disait rien, et avait l'attitude d'une coupable devant son juge. Janin, en l'accueillant avec une extrême bonté, la remit un peu, mais il lui avoua que, malgré tout l'intérêt, toute l'affection qu'il lui portait, il était impossible qu'il rendît un compte favorable de la soirée. La pauvre Rachel pleurait à chaudes larmes, comme un enfant que l'on gronde ; nous avions beaucoup de peine à la consoler ; Janin y faisait tous ses efforts, mais il insistait pour qu'elle ne rejouât pas cette pièce. Nous n'étions nullement d'accord là-dessus. « J'accepte, mon cher Janin, lui dis-je, toute la responsabilité de ce fait ; le rôle a été choisi par moi, c'est donc sur moi que doit en retomber le blâme... » Nous le quittâmes médiocrement satisfaits de notre visite. Ma conviction ne restait pas moins entière que Rachel se relèverait de cette chute. Aussi, à peine remontés en voiture, je dis à Rachel : « Ah çà, mon enfant ! point d'hésitation, et, malgré tout ce que vous venez d'entendre, après-demain *Bajazet*... » Vaincue, en apparence au moins, par mon insistance, Rachel me promit de rejouer le surlendemain *Bajazet*. Je la reconduisis ensuite chez elle et je revins au théâtre.

« A quatre heures, on m'annonça M. Félix, qui, d'un ton très délibéré, me déclara que sa fille ne jouerait pas *Bajazet* le surlendemain. « Pourquoi cela ? lui demandai-je. — Parce que je ne veux pas qu'elle joue ce rôle. — Vous oubliez, Monsieur, qu'aux termes de son engagement M^{lle} Rachel a contracté l'obligation de jouer tous les rôles de son emploi sur les ordres du directeur. — Je vous répète, reprit-il, qu'elle ne jouera pas, tenez-vous cela pour dit. — Moi, je vous préviens, Monsieur, que l'affiche annoncera demain, pour après-demain, la seconde représentation de *Bajazet*, et soyez bien averti que, si le jour de sa représentation M^{lle} Rachel n'est pas à sa loge à six heures du soir, je ferai rendre l'argent au public, en motivant cette mesure scandaleuse sur

le refus de votre fille de remplir son devoir; que le produit évalué de cette représentation sera prélevé sur son traitement et qu'elle ne remettra le pied sur la scène française qu'elle n'ait joué *Bajazet* une seconde fois. — Vous ferez ce que vous voudrez, mais elle ne jouera pas. — Vous pouvez vous retirer, Monsieur, je n'ai plus rien à vous dire. » — Ce qu'il fit. »

A la suite de cette scène, Vedel écrivit à Rachel une lettre de supplications et en même temps de conseils, s'appuyant sur toutes les raisons personnelles, et autres, qui devaient l'engager à ne pas écouter son père et à ne pas jouer tout son avenir sur une simple question d'amour-propre.

« Je chargeai l'un des garçons du théâtre, reprend Vedel, de porter cette lettre avec ordre de la remettre à M^{lle} Rachel en personne, de l'attendre, à quelque heure de nuit qu'elle dût rentrer et de m'apporter sa réponse au théâtre où j'attendrais de mon côté. A une heure du matin le garçon de théâtre revint et me remit le mot suivant, écrit au crayon sur un petit chiffon de papier que j'ai soigneusement conservé :

Ne suis-je pas à vos ordres? Quand on aime les gens, on fait tout pour *leurs* plaire.

Tout à vous.

RACHEL. »

Sur ces entrefaites, le lendemain matin même (26 novembre) paraissait le feuilleton de Janin, rendant compte de la fatale soirée. Il était absolument cruel... « Que voulaient-ils donc, dit Janin, entre autres aménités, que fît M^{lle} Rachel dans ce rôle de Roxane? Cette enfant pouvait-elle deviner cette passion des sens, non de l'âme; pouvait-elle comprendre ce que lui dit Acomat des charmes de Bajazet?... Mais

les plus vieilles comédiennes, après la vie la plus agitée et la plus amoureuse, n'ont pas toutes compris le sens de ce mot étrange : *les charmes,* appliqué à un homme! mais M^lle Rachel, cette enfant si frêle, ce petit corps brisé, cette poitrine naissante, ce souffle inquiet, pouvaient-ils suffire à représenter la puissante lionne qui a nom Roxane?... M^lle Rachel a paru, et tout d'abord le parterre a compris qu'elle serait impuissante : ce n'était pas la Roxane attendue, c'était une jeune fille perdue dans le sérail... »

La première pensée de Vedel, après la lecture de ce terrible article, fut de changer le spectacle et de renoncer pour longtemps à *Bajazet.* Puis, la réflexion aidant, il résolut de jouer quand même, si Rachel n'avait pas été trop découragée par l'arrêt, en somme revisable, du prince des critiques.

« Au moment du spectacle, ajoute Vedel, je montai à sa loge ; elle était prête et toujours superbe sous son costume.

« Eh bien, mon enfant, comment vous trouvez-vous? lui dis-je d'un ton assuré. — Bien, me répondit-elle, en souriant. J'ai fait ce que j'ai voulu, mais ça n'a pas été sans peine. J'ai eu une terrible lutte à soutenir..., mais je crois que cela ira mieux ce soir. — Vous n'avez donc pas peur? — Non. — J'aime cette confiance, elle est d'un bon augure. Vous avez lu l'article de Janin? — Oui, il m'habille joliment. Je suis furieuse, mais c'est une raison de plus pour me monter. — Fort bien, la colère est parfois un stimulant utile... »

L'événement donna raison à Vedel. La deuxième soirée de *Bajazet* fut un triomphe pour Rachel.

« Il est impossible, dit toujours Vedel, de prendre une revanche plus éclatante. Jusque-là Rachel, admirée dans ses précédents rôles, venait en quelque sorte de faire pâlir ses premiers succès par un triomphe qui semblait les effacer tous. Rappelée unanimement, Rachel reparut et fut reçue avec des acclamations qui tenaient du délire ; une avalanche de bou-

quets vint fondre sur elle au risque de la blesser. Il fallut faire relever par des garçons de théâtre ces trop nombreuses marques embaumées de la satisfaction publique... Après la pièce je quittai vivement la salle pour aller féliciter Rachel; mais déjà sa loge, déserte après la première représentation de *Bajazet,* était encombrée à tel point que Rachel, en m'apercevant, eut beaucoup de peine à fendre la presse pour se jeter dans mes bras et me dire tout bas : « Merci. Je savais bien que vous aviez raison, moi !... »

On peut arrêter ici l'histoire des débuts de M^{lle} Rachel. A dater de ce jour elle devient en effet l'artiste la plus éclatante du Théâtre-Français, où elle va attirer sans cesse la foule pendant plus de quinze années consécutives. C'est cependant en 1840 seulement, et à sa majorité, que Rachel contracta un engagement définitif avec la Comédie-Française. Il fut signé par elle aux conditions suivantes : 27,000 francs de fixe, 64 feux de 281 fr. 25 c. chacun, soit 18,000 francs ; une représentation à bénéfice dont le minimum était déterminé à 15,000 francs ; trois mois de congé, c'est-à-dire 60,000 francs d'appointements, chiffre énorme en 1840. On peut même ajouter que les trois mois de congé, habilement exploités par la tragédienne, lui complétaient un revenu net de 100,000 francs.

Le 1^{er} avril 1842, M^{lle} Rachel consentit à accepter le sociétariat; mais, en 1849, elle prétexta de graves motifs de santé et elle fit rompre par les tribunaux le contrat qui la liait à la Comédie-Française. La vérité est qu'elle trouvait trop lourdes les obligations du sociétariat, qui ne lui laissaient pas une liberté suffisante pour ses excursions à l'étranger et en province. Elle préféra donc la situation de pensionnaire, et la Comédie s'empressa de faire tout ce qu'elle voulait. Elle fut alors réengagée au titre de simple pensionnaire, mais avec un traitement de 42,000 francs et six mois de congé. Deux

ans plus tard, nouveau caprice! Il lui plaît de rentrer dans la société, la société s'incline, et Rachel devient de nouveau sociétaire en 1851. La Comédie était donc tout à fait à ses pieds et subissait aveuglément toutes ses volontés, quelles qu'elles fussent, même quand ses propres intérêts en devaient souffrir. Elle régnait absolument, rue de Richelieu, sur un peuple en quelque sorte asservi à ses moindres désirs.

Cependant le passage de M^{lle} Rachel à la Comédie-Française n'a pas été, ainsi qu'on pourrait le croire d'après les chiffres en général très élevés de ses représentations, d'un résultat bien considérable sur l'ensemble même des recettes annuelles du théâtre. Chaque fois qu'elle jouait, le public accourait et on faisait le plus souvent, surtout avec le répertoire classique, une recette supérieure, et même le maximum; mais la Comédie perdait le lendemain la meilleure partie de ce qu'elle avait gagné la veille. L'équilibre était même impossible à établir et ne fut jamais réalisé. Quand Rachel ne jouait pas, aucun spectacle ne suffisait pour attirer la foule et pour compenser la grande influence qu'elle exerçait personnellement sur la recette. On se réservait pour M^{lle} Rachel; elle était devenue en quelque sorte à elle seule le Théâtre-Français tout entier. Pendant ses congés, ses absences régulières ou irrégulières, ses fugues imprévues ou ses caprices subits, on ne savait par quel moyen forcer la recette. A ce point de vue, le passage de M^{lle} Rachel a donc été plutôt fatal que productif pour la Comédie-Française.

Les recettes de la première année de ses débuts furent relativement énormes. Elle ne donna que six semaines de représentations en 1838 (exactement 48 soirées) qui produisirent 170,822 fr. 45 c.; or, le total des recettes de l'année ayant été de 715,000 francs, il en résulte qu'en dehors des représentations de Rachel, la Comédie n'avait réalisé, pendant dix mois et demi, que 544,178 francs. Ces belles recettes se

maintinrent aussi élevées pendant les premières années; elles baissèrent ensuite soit parce que le grand intérêt de curiosité qu'excitait la tragédienne avait un peu diminué, soit surtout parce que le répertoire moderne ne lui offrit pas en général des créations suffisantes et lui permettant de montrer sous toutes leurs faces ses brillantes et exceptionnelles qualités. Ainsi, en 1846, la Comédie ne réalise que 425,591 francs pendant toute l'année (65 représentations de Rachel): — en 1847, on fait seulement 331,144 francs (58 représentations de Rachel). Les recettes remontent en 1850, l'année d'*Angelo* et d'*Horace et Lydie*; on fait 612,231 francs (81 représentations de Rachel). Enfin, dans l'année 1852 on arrive à une recette annuelle de 660,705 francs. Mais alors l'enthousiasme des premiers temps commençait déjà à diminuer! Les dernières représentations de Rachel ne donnèrent même plus jamais les chiffres si brillants des beaux temps de l'année de début[1]!

Mais, si l'on ne veut considérer le passage de Mlle Rachel au Théâtre-Français qu'au seul point de vue et de l'honneur et de la gloire qu'elle a laissés tomber sur lui, nous ne saurions reconnaître ni célébrer assez haut cette gloire et cet honneur. Il ne faut jamais rapprocher d'ailleurs une question d'art d'un intérêt d'argent. Mlle Rachel a rendu pendant près de vingt ans à la tragédie tout le lustre et le prestige qu'elle avait perdus depuis Talma. Que nous importe, après tout, ce qu'elle a pu coûter ou rapporter à la Comédie-Française?... Elle était supérieure à Mlle Georges, à Mlle Duchesnois et même à Adrienne Le Couvreur, qui fut la première grande tragédienne qu'ait possédée la Comédie-Française. Rachel est morte en 1858, en pleine possession de son talent et de sa gloire, et depuis cette époque bien des tentatives ont été

1. Voyez aux Appendices un tableau comparatif détaillé d'un certain nombre de représentations de Rachel.

faites pour restaurer une fois encore la tragédie; mais Rachel n'a jamais été et ne sera peut-être jamais remplacée!...

<center>* * *</center>

Voici un certain nombre de lettres qui se rapportent, en tout ou en partie, à des rôles créés ou repris par M^{lle} Rachel à la Comédie-Française.

La première, relative à une audience qu'elle obtint du ministre des affaires étrangères, contient une allusion à ce beau rôle de *Bajazet*, dont le grand triomphe du lendemain lui fut, comme nous venons de le dire, si vivement disputé le premier soir. Le ministre, qui l'intimida quelque peu dans cette audience où heureusement « il parla beaucoup », était M. Guizot. Quant à M. Génie, c'était ce fameux Auguste Génie, maître des requêtes, qui fut si connu comme chef du cabinet du même M. Guizot :

<center>27 avril 1841.</center>

Je viens de voir M. le Ministre des affaires étrangères, qui m'a reçue avec beaucoup de bienveillance et de bonté. Il doit me donner plusieurs lettres pour Londres, qu'il me faudra chercher vendredi. Je suis toute contente de voir cette affaire terminée, qui, je vous l'avoue, me gênait un peu. Les ministres intimident toujours tant soit peu; au reste, il a parlé beaucoup, cela m'arrangeait assez. M. Génie a été fort aimable.

La loge était déserte hier soir. Mon rôle de *Roxane* n'en a été que mieux. Le dépit et la colère y ajoutaient beaucoup!...

Dès 1841, comme le prouvent les lettres suivantes, M^{me} Émile de Girardin pensait à sa tragédie de *Judith*, qui ne fut cependant représentée qu'avec un succès des plus modestes, puisque Rachel dut quitter le rôle après neuf représentations seulement. Il est vrai que le succès considérable que la tragédienne venait de remporter dans *Phèdre*, qu'elle avait jouée pour la première fois trois mois auparavant — *Judith* est du 24 avril et *Phèdre* du 24 janvier 1843, — porta un coup très vif au drame biblique de M^{me} de Girardin. Ayant à choisir entre *Phèdre*, où M^{lle} Rachel fut admirable et où elle trouva son plus populaire triomphe — c'est le rôle qu'elle joua le plus souvent à la Comédie-Française (75 fois) avec Hermione d'*Andromaque* (95 fois), — et la pièce bien versifiée, mais aussi bien froide de M^{me} de Girardin, le public se réserva pour la tragédie de Racine.

A Madame de Girardin.

24 juillet 1841.

Madame,

Je suis très préoccupée de ce que vous m'avez dit. Assurément, pendant mon séjour à Bordeaux, je ne manquerai pas de vous exciter par mes lettres à mettre la dernière main à votre œuvre. Je suis trop heureuse et trop fière de savoir par vous que mes lettres vous serviront d'aiguillons. Mon père ne me semble pas à portée de vous donner les indications nécessaires; mais j'a pensé, Madame, à M. Crémieux, qui connaît parfaitement tous ces détails [1]. Je suis sûre d'abord qu'il ne me

1. Il s'agit ici d'indications et de détails de mœurs, de costumes, et aussi de quelques points historiques à éclaircir relativement à la tragédie de *Judith*.

refusera aucun renseignement, et bien sûre aussi qu'il sera charmé de vous les donner à vous-même et de m'accompagner chez vous à ma première visite. Pourtant, Madame, je ne veux lui en parler qu'après votre réponse. Je vous prie d'agréer l'expression de mes sentiments les plus dévoués.

9 août 1841.

Madame,

Je rêve *Judith* et de l'auteur de *Judith*. Notre conversation revient souvent à ma mémoire, et j'espère que vous achèverez ce que vous avez si bien entrepris. Vous avez la bonté de vouloir que je vous encourage; j'en aurais de l'orgueil si je ne comprenais toute votre modestie. S'il est vrai pourtant que ma promesse de me charger avec bonheur du rôle que vous voulez bien me destiner soit pour vous un motif de terminer votre ouvrage, croyez bien, Madame, que je ne vous ai pas même dit tout ce que je pense à cet égard. C'est pour moi que je vous prie de ne pas laisser un instant votre plume inoccupée. J'espère qu'à mon retour vous pourrez me lire un travail complet dans une grande partie.

Je suis ici, Madame, entourée de la même bienveillance qui me suit partout. Je ne sais, en vérité, comment me rendre digne de tant de faveur. N'est-ce pas, Madame, que vous ne croirez pas que ceci est de ma part une fausse modestie? Vous croirez que je dois être confuse d'une bonté si grande et que je sais faire la part de

l'intérêt qu'inspirent ma jeunesse et le souvenir si récent de la situation d'où l'on m'a vue sortir. Adieu, Madame, je voudrais vous écrire plus longuement, mais le temps manque à ma volonté. Je me consolerai, si vous voulez bien m'écrire vous-même que vous me gardez un souvenir et que vous agréez l'expression de mes sentiments les plus dévoués.

6 février 1843.

Madame,

Je suis souffrante et fatiguée; cependant il faut que je joue *Phèdre* demain. Il faudra peut-être encore que je joue vendredi. La Comédie crie misère et me persuade que son salut est en moi. Je suis fière d'être sa planche de salut; mais, pour le moment, j'en suis bien contrariée, car je dois tout me refuser pour ne pas manquer à mon devoir.

Soyez assurée, Madame, que, sans cette circonstance, rien ne me serait plus agréable que d'accepter votre aimable invitation. Je regrette d'autant plus de ne pas pouvoir m'y rendre que j'avais la perspective non seulement d'une très aimable société, mais encore de très beaux vers, et je vous avoue un faible égal pour tous les deux.

Je m'occupe tous les jours de *Judith;* j'ai le désir d'en répéter quelques fragments un jeudi chez moi en petit comité. Veuillez me dire si vous m'y autorisez. Si vous y trouviez le moindre inconvénient, ne me le cachez pas, je vous en prie.

Catherine II, de M. Romand, qu'elle créa l'année suivante, n'eut pas beaucoup plus de succès que *Judith.* Les tragédies modernes ne pouvaient évidemment lutter avec les grandes œuvres classiques de Racine et de Corneille qui offraient au talent de Rachel l'occasion de se manifester sous tant de faces et dans des pièces illustres et à jamais consacrées. On voit par la lettre suivante qu'elle avait bien prophétisé sur la durée et le succès de cette *Catherine II,* œuvre estimable qui, malgré quelques belles scènes où elle fut très applaudie, disparut de l'affiche après quatorze soirées. L'excellent M. Romand — qui a survécu près de vingt ans à Rachel (septembre 1877) en était inconsolable.

Avril 1844, à 11 heures du soir.

Où avez-vous pris, s'il vous plaît, que j'avais déclamé des scènes de *Polyeucte* et de *Phèdre* hier soir chez M^{me} X...? Suis-je donc une tragédienne qui va-t-en-ville et avec qui me confondez-vous? Je n'étais pas chez moi quand vous êtes venu, voilà la vérité ; mais quant à déclamer quelque part, je n'y songeais guère ce soir-là, je vous jure. Enfin, vous vouliez absolument savoir où je pouvais être, et vous avez failli soudoyer mes gens! Que vous auraient-ils appris? que vous êtes un horrible jaloux, ce que vous savez déjà, et surtout que vous êtes insupportable! moins cependant que cette diablesse de *Catherine II,* dont je suis bien contrariée maintenant de m'être affublée. Ces répétitions, ce travail chez moi, tout cela me fatigue et m'époumonne d'autant plus, entre nous, que *j'y vais* sans enthousiasme et que je prévois que c'est une grande peine pour peu de soirées. Je ne

sens pas la pièce comme ces succès que l'on pressent d'avance : c'est bien si l'on veut, mais c'est froid. Je réchauffe de mon mieux ces tirades glacées, je me prépare un beau costume, car il faudra qu'on me regarde beaucoup plus qu'on ne m'écoutera. Ce sera exactement comme vous quand vous êtes planté devant moi en astrologue muet qui cherche à deviner l'avenir dans les yeux de sa belle, en supposant que les astrologues aient des belles !...

Allons, bonsoir, astrologue... et n'allez pas, par cette nuit noire, tomber dans aucun puits, et continuez à penser à moi. On vous revaudra votre soirée d'hier, et votre peine perdue, et votre dîner solitaire, et bien d'autres choses encore, affreux jaloux que vous êtes! Fi!... Otello !... allez vous cacher... et aussi vous coucher, car minuit vont sonner.

<p style="text-align:right">Votre RACHEL.</p>

P. S. Eh bien, tenez, je suis meilleure que vous ne croyez, et je veux que vous soyez tout à fait rassuré en recevant demain matin ce billet. Hier soir je dînais tout simplement, en partie carrée, avec... papa Félix, la mère Félix et Sarah... Et voilà, affreux tyran, comment une pauvre fille innocente peut être parfois bien injustement soupçonnée !...

Autre lettre écrite à la veille d'un congé, au moment où elle va abandonner cette *Catherine II* qui lui pèse, et au len-

demain d'un anniversaire de Corneille. Cette piquante épître nous montre très plaisamment Hermione en déshabillé.

A sa mère.

7 juin 1844.

Ma chère mère,

Quoique ce soit Raphaël et Rebecca qui m'aient écrit, c'est à toi que je réponds pour te transmettre la nouvelle favorable de l'état de ma santé. J'ai eu une semaine des plus fatigantes sans éprouver la moindre fatigue. *Catherine* deux fois, et *Horace* pour l'anniversaire de Corneille, ont composé mon répertoire. Mais, grâce au Ciel! j'ai fini. Le théâtre est content de mon dévouement; le public m'a témoigné le sien par un succès continuel, et moi je suis contente de ma besogne. Ainsi tout le monde est satisfait. Après le travail le plaisir et le repos, cela est naturel; aussi j'ai arrangé une petite partie sur l'herbette, c'est-à-dire un dîner improvisé dans les bois, comme nous en faisions il y a plusieurs années, dans des temps moins heureux, et je t'y invite. Moi, je suis destinée à ceindre le tablier, à faire frire des pommes de terre et à mettre le couvert. Toi, tu feras chauffer la soupe.

La tragédie de *Cléopâtre*, de Mme de Girardin, n'eut pas une destinée beaucoup meilleure que celle de *Judith*. Représentée pour la première fois le 13 novembre 1847, Rachel la joua quatorze fois seulement. Des trois lettres qui suivent, et qui sont relatives à *Cléopâtre*, la dernière est la plus curieuse.

Rachel avait abandonné le rôle sous le prétexte de sa mauvaise santé, mais en réalité parce que *Cléopâtre* ne faisait pas les recettes d'*Athalie*, qu'elle venait de jouer pour la première fois le 5 avril précédent. Le dernier paragraphe de la lettre se résume dans ce fait que la Comédie-Française, malgré la haute estime qu'elle avait pour le talent de Mme de Girardin, ne pouvait lui sacrifier sa poule aux œufs d'or, simplement, comme on dit, pour ses beaux yeux.

A Madame Émile de Girardin.

1847.

Madame,

Le temps est sombre, mais il n'y a plus d'orage. Plus tôt vous lirez *Cléopâtre*, mieux cela vaudra; pour ma part, vous savez le désir ardent que j'ai de jouer bientôt votre magnifique rôle. Je veux être du comité de lecture jeudi prochain; quel serait le Thésée assez fort pour m'en défendre l'entrée?

Je me dis et je me dirai toujours votre toute dévouée.

Marly-le-Roi, le 1er septembre 1847.

Déjà j'aurais été vous remercier, Madame, de l'intérêt continu que vous avez bien voulu prendre à ma santé pendant ces trois mois passés, si cette même santé, qui m'a tant fait souffrir, ne m'eût obligée, depuis mon retour en France, de me soigner en vraie malade que je suis. Les médecins m'ordonnent le repos le plus absolu et me

font revenir de la campagne pour suivre un traitement nécessaire. Je ne rentrerai au Théâtre-Français que dans les premiers jours de novembre, et encore à cette époque ne pourrai-je jouer qu'une fois par semaine. Cela est sans doute bien fâcheux pour le théâtre ; mais je vous assure, Madame, que cela est bien triste aussi pour moi de vivre séparée de la seule et véritable jouissance qui me reste dans ce monde. Cléopâtre va devenir ma seule compagne. Avec elle, je pourrai penser, et j'espère qu'on pourra mettre votre œuvre en répétition vers la fin de novembre. M. Buloz [1] l'espère, et moi je lui en ai donné la certitude. Dès que la Faculté me permettra le grand air et la promenade, c'est rue de Chaillot [2] que j'irai tout d'abord vous dire de vive voix, Madame, combien mon cœur a été touché et reste reconnaissant des souvenirs que vous m'avez témoignés pendant mon dernier congé. Votre toute dévouée.

13 décembre 1847.

Non, je ne suis pas malade ; mais malheureusement je ne me sens pas toutes les forces que je voudrais avoir dans ce moment. On ne vous a pas dit vrai en disant que je ne voulais plus jouer ; mais ce qui n'est que trop vrai, c'est que je ne peux plus jouer ce que je voudrais, et que j'aime mieux m'éloigner complètement de la scène que de paraître encore dans un autre rôle que celui de Cléo-

1. Directeur de la *Revue des Deux-Mondes* et alors commissaire royal près le Théâtre-Français.
2. Où demeurait M^{me} de Girardin.

pâtre, et je suis sûre, chère madame de Girardin, que vous vous ne douterez pas un instant de mes paroles quand je vous dirai que je ne me sens plus assez de force pour rendre votre beau rôle comme il doit être rendu.

Quant à toutes les petites tracasseries du théâtre, nous devons, vous et moi (permettez-moi de m'associer à vous dans cette circonstance), nous mettre très au-dessus de leur atteinte. N'écrivez donc point à M. Buloz, et j'espère que bientôt nous pourrons prouver par des faits que le beau est toujours beau, et que le vrai mérite triomphe toujours de l'envie et des petites intrigues dont elle marche accompagnée.

La lettre suivante est également datée de Marly-le-Roi, où elle avait une maison de campagne, qu'on voit encore aujourd'hui à droite de l'abreuvoir et à l'entrée de l'avenue Fitz-James, qui conduit au village même de Marly. Elle était alors en bons termes avec Charles Maurice, qui ne fut pas toujours tendre pour elle, et qui écrivit, deux ans plus tard, contre la tragédienne une brochure injurieuse dont parle une des lettres citées dans ce volume. La délibération du comité est relative aux difficultés de tout genre par lesquelles passait alors la Comédie-Française et qui s'aggravèrent encore l'année suivante par la démission de Rachel comme sociétaire.

A M. Charles Maurice.

Marly-le-Roi, 25 septembre 1848.

Mon cher Monsieur Maurice,

Excusez-moi si je ne vais pas causer avec vous après

la délibération du comité. Je, dîne en ville et je ne fais que rentrer chez moi... J'espère que tout finira au gré de ceux qui aiment vraiment la grande boutique. L'entrée en matière s'est dignement passée. Je me résume : je suis contente de mes camarades ; donnez-moi pleine joie, soyez content de moi, de notre honnête, loyal et bon directeur. J'irai vous en dire plus long demain, quoique jouant le soir *Jeanne Darc*. D'ailleurs, je vous dois déjà des remerciements.

Nous arrivons à l'année 1849 ; c'est l'année qui vit naître, et d'ailleurs se dénouer heureusement, la grande affaire depuis longtemps pendante de la démission de Rachel comme artiste de la Comédie-Française. Elle la donne d'abord verbalement, dans un moment d'humeur ; puis, l'accès passé, elle la retire avec le même sans gêne, ce qui lui valut néanmoins cette adorable lettre de Jules Janin que nous copions dans sa *Correspondance*, publiée à la Librairie des bibliophiles en 1877 :

A Mademoiselle Rachel.

Paris, 30 juillet 1849.

« Que je suis heureux et que je suis fier, mon cher enfant,
« d'avoir retrouvé sur votre jeune et charmant esprit toute
« mon influence, et quel grand honneur ce sera pour moi
« de vous avoir maintenue en ce Théâtre-Français que votre
« absence allait tuer et qui tombait le jour même de votre
« démission ! Il n'y a que vous et vous seule. « Moi seule, et
« c'est assez ! » disait l'ancienne Médée. Oui certes ; mais,
« vous absente, adieu le reste ! Ils ont beau faire et chercher

« partout où vous n'êtes pas, ils ont beau annoncer à son de
« trompe une nouvelle Rachel tous les huit jours..., rien n'y
« fait, vous êtes la reine, et il faut se soumettre. Ayez donc
« ceci pour constant que votre œuvre et votre vie à venir sont
« attachées au théâtre, et que si vous abandonniez cette force
« et cette gloire où vous êtes, vous en auriez un éternel re-
« pentir. Songez donc à vos belles soirées, songez à la foule
« attentive et curieuse, au poète ému, à la critique impatiente,
« à l'intime émotion du premier vers, à l'applaudissement
« définitif! Quiconque a bu à cette coupe une seule gorgée
« en a pour le reste de ses jours à sentir le goût du breuvage
« enivrant, et à plus forte raison s'il a vidé la coupe jusqu'au
« fond et s'il s'est enivré de la douce liqueur.

« Je ne suis qu'un petit artiste, moi qui vous parle ; à
« peine si je suis suivi de quelques lecteurs ; mais s'il me
« fallait renoncer à mon lundi de chaque semaine, à coup
« sûr j'aimerais mieux mourir, tant ça me charme et ça me plaît
« de parler au lecteur et de lui raconter ce que rêve ma tête
« et ce que pense mon cœur! Ainsi pas d'excuse à une re-
« traite prématurée! Heureuse, le théâtre augmente et double
« votre joie ; en deuil, le théâtre est une consolation. Rappe-
« lez-vous Henriette Sontag! Elle s'en va au plus beau mo-
« ment de la grâce et du charme... Vingt ans après elle saisit
« le premier prétexte à revenir au théâtre ; elle y revient, à
« peine la veut-on reconnaître, et l'infortunée! elle est morte
« à la peine. Elle vivrait heureuse, honorée et forte, si elle
« avait chanté tant qu'ont duré ses beaux jours. La belle af-
« faire, après tout, de se reposer à trente ans!

« C'est pourquoi je vous loue et je vous aime de revenir
« si vite et si bien prendre terre à Paris. Qu'importe le jour
« de cette fête ?... On vous verra, vous serez applaudie, et
« vous aurez prouvé une fois encore que le grand artiste est
« supérieur même au chagrin le plus légitime. Hélas! pen-

« dant que vous quittez Bruxelles, je quitte Paris; à peine si
« nous pourrons nous saluer en passant. Une poignée de
« main, comme c'est peu quand on est de si grands amis que
« nous, quand chaque jour a resserré les liens, agrandi l'es-
« time et justifié la tendresse !...

« Je vous embrasse de tout mon cœur.

« JULES JANIN [1]. »

Quelques mois plus tard, cependant, la démission est de nouveau donnée, et cette fois elle semble définitive. Rachel s'en explique avec M^{me} de Girardin dans une importante lettre que nous donnons ci-après, et qui constitue un document peut-être trop personnel pour être admis sans réserves. En effet Rachel y plaide sa cause à son seul point de vue et sans répondre aux nombreuses objections et récriminations qu'avait de toutes parts provoquées sa conduite. Elle se fait, à coup sûr, la part trop belle. Toutefois, sa lettre, remarquable à plus d'un titre, jette un jour suffisant sur les affaires, alors bien embrouillées, de la Comédie-Française.

A Madame de Girardin.

14 octobre 1849.

Madame,

Avant de quitter la Comédie-Française, j'aurais voulu passer en revue tous les rôles de mon répertoire. J'au-

[1]. Nous donnons cette lettre conformément au texte de la correspondance publiée de Janin. Mais nous en avons trouvé une autre version, différente en bien des points, dans le volume *Rachel et la Tragédie* (page 492), publiée par Janin lui-même, en 1859, c'est-à-dire de son vivant. Cette version, également curieuse, est même postérieure à celle que nous venons de reproduire, puisqu'il y est fait

rais été heureuse d'acquitter ainsi ma dette de reconnaissance envers les auteurs à qui j'ai dû mes succès. Le temps m'a manqué pour exécuter mon projet. Forcée de faire un choix, j'avais demandé, entre autres reprises, celle de *Cléopâtre*. L'indisposition de M. Beauvallet ne m'a pas permis de jouer la pièce. Vous le voyez, Madame, dans cette circonstance encore, j'ai été malheureuse et non pas ingrate. Je tiens à ce que vous le sachiez, afin que nulle interprétation fâcheuse ne vienne tenter de m'enlever une part de cette bienveillance que vous m'avez toujours témoignée et dont je suis fière. Que ne puis-je aussi facilement prévenir toutes les suppositions malveillantes auxquelles le bruit de ma démission donne lieu ! Que ne m'est-il surtout permis de parler au public comme je vous parle et de le faire juge de ma conduite ! Je me sentirais forte alors, car ce public qui m'a prise par la main à mon début, qui m'a faite ce que je suis, ce public à qui je dois tout, se convaincrait que je n'ai pas cessé de mériter ses encouragements, son estime, et il me couvrirait encore de sa toute-puissante protection dès que devant lui j'aurais fait justice des calomnies dont je suis l'objet.

On a dit d'abord que l'envoi de ma démission était le résultat d'un caprice ; puis, que cette démission n'avait pour objet que d'arracher à la Comédie-Française

allusion à la mort de la sœur de Rachel, Rebecca, mort survenue en 1854. Nous ne nous chargeons pas d'expliquer ici comment cette importante lettre figure dans la *Correspondance* de Janin, publiée après sa mort, avec la date précise du 30 juillet 1849, tandis que la version de cette même lettre donnée par Janin dans son livre précité lui assigne une date postérieure d'au moins cinq années.

des concessions d'argent. En d'autres termes, on m'a accusée de demander à mes camarades la bourse ou la vie. Un mot tout de suite sur cette honteuse supposition, afin qu'il n'en reste rien. J'ai répondu à des propositions extrêmement brillantes qui m'ont été faites par certains aspirants à la direction du Théâtre-Français, que, loin de demander une augmentation de traitement, j'irais jusqu'à faire des sacrifices si, dans cette nouvelle organisation, les rênes de l'administration étaient confiées à des mains intelligentes et habiles. Est-ce là exploiter ma position, je le demande ? Et qui pourrait révoquer en doute la sincérité de mes paroles en cette occasion, lorsqu'après la révolution de Février, le lendemain même de l'installation d'un directeur que l'unanimité de nos suffrages avait désigné au choix du ministre, j'ai offert de donner l'exemple du désintéressement et d'abandonner, s'il en était besoin, pour assurer le service des pensions, dix mille francs [1] sur mes appointements et mon congé tout entier de 1849? C'est que mes intérêts sont intimement liés à ceux de la Comédie et que sa prospérité m'importe autant que mes propres succès.

Voilà pourquoi, dès que le choix du ministre se fut arrêté sur l'homme qui avait à juste titre toutes nos sym-

1. Dans une autre lettre datée de l'année précédente, et que nous signale un catalogue d'autographes, elle écrivait déjà : ...« Dès 1846, j'ai voulu me retirer ayant eu alors beaucoup à souffrir du régime social sous lequel la Comédie-Française était placée alors. Après la révolution de Février, mes camarades me témoignèrent plus d'égards, et je donnai toutes les preuves de dévouement dont j'étais capable. Je fis l'abandon de 10,000 fr. sur mes appointements. Depuis, on m'a accusée d'exercer une influence fâcheuse, et on m'a destituée ! Je me retire devant la calomnie persistante... »

pathies, je me fis un devoir, un bonheur de contribuer autant qu'il était en moi au succès de la nouvelle administration. Les circonstances étaient difficiles, les salles de spectacle désertes; il fallait des efforts surhumains pour arracher le public aux préoccupations politiques. Je jouai trois fois, quatre fois par semaine... je chantai pour la Comédie. Oui, Madame, vous vous en souvenez? Après *Camille,* après *Hermione,* après *Phèdre,* je chantai, et le public, témoin de mes efforts, ne se méprit pas sur mes intentions. Il m'en tint compte. Les applaudissements me donnèrent la force qui m'eût manqué sans eux. Je partis pour mon congé, heureuse des résultats obtenus, puisque la Comédie avait pu faire face à toutes ses dépenses, fière des témoignages de reconnaissance que me donnèrent mes camarades.

J'étais loin de prévoir alors, au mois de juin, que le zèle dont je venais de faire preuve serait trouvé étrange, excessif, trois mois plus tard, et qu'on s'en ferait une arme contre moi. C'est cependant ce qui arriva. Dès la fin de ce mois, le ministre de l'intérieur crut devoir adresser au commissaire du gouvernement des observations d'une nature telle que celui-ci le pria d'accepter sa démission. De ces observations, il ressortait que les intérêts de la Comédie étaient sacrifiés aux miens et que j'exerçais sur le Théâtre-Français une influence funeste.

Je défie qui que ce soit de citer une preuve, un fait, quelque minime qu'il soit, à l'appui de la première allégation. Quant à la seconde, je n'y réponds pas, autant par considération pour l'homme que nous avions l'hon-

neur d'avoir à notre tête que par respect pour moi-même.

Ainsi mon dévouement aux intérêts de la Comédie était devenu une cause de disgrâce pour celui qui la dirigeait. J'aurais pu me contenter de le déplorer en silence, si sa révocation subite n'était venue me révéler toute l'étendue du mal que lui avait fait mon zèle. En présence d'un fait aussi grave et dont j'étais involontairement cause, je ne crus pas pouvoir rester plus longtemps au Théâtre-Français.

Voilà le motif de ma démission.

Est-ce le résultat d'un caprice? Prononcez. Cependant un nouveau ministre arrivait au pouvoir. Je m'empressai de lui soumettre la cause de ma détermination, m'en reposant avec confiance sur ses lumières et son intégrité bien connue du soin de rendre justice à qui de droit et de donner à la Comédie-Française une constitution définitive.

Ces circonstances n'ont pas permis encore sans doute de faire cesser le provisoire qui nous régit. La Comédie reste placée sous le régime social, et aucune solution n'a eu lieu.

On a souvent calomnié les sociétaires du Théâtre-Français en leur supposant le désir de se gouverner eux-mêmes. Non, depuis longtemps les inconvénients et les vices d'un pareil mode d'administration leur sont connus. Chacun sait qu'il n'est plus possible. Comme mes camarades, je n'ai pas cessé de souhaiter ardemment une organisation qui, en concentrant le pouvoir dans les mains d'un directeur, donnât à l'administration

l'unité de vue qui lui manque et garantît à chaque comédien la liberté d'esprit, le repos dont il a si grand besoin dans l'exercice de son art.

Cette nouvelle organisation, si impatiemment désirée, m'eût peut-être affranchie de toute crainte pour le présent et donné confiance dans l'avenir : je l'ai attendue un an. Me voici arrivée au terme fixé par ma démission même. Je me retire. Ce n'est pas sans une profonde douleur, Madame, que je quitte cette scène qui me rappelle tant d'heureux souvenirs. On a dit que je m'empresserais d'aller chercher des succès loin de la France. On s'est trompé, Madame. Où donc trouverais-je un public comme celui que je quitte? Non, je ne suis pas ingrate envers lui, croyez-le bien. Non, le souvenir de son indulgence pour moi, de sa bienveillance, de sa bonté, ne s'effacera pas si facilement et si vite de ma mémoire. Non, je lui prouverai, en restant à Paris, en attendant encore, tout le prix que j'attache à son suffrage, toute la peine que j'aurais à me séparer de lui.

Permettez-moi, Madame, de résumer en deux mots cette lettre beaucoup trop longue. Ma démission a été le résultat d'un sentiment honorable. Je n'ai voulu ni ne veux d'augmentation de traitement. Je n'ai souhaité et ne souhaite encore qu'une seule chose, la prospérité de la Comédie-Française. Je ne la crois possible que sous le régime d'une direction omnipotente.

Maintenant, je n'ajouterai plus qu'un mot : j'ai besoin d'applaudissements pour vivre, j'ai donné hier ma dernière représentation à la rue Richelieu. Je compte cer-

tainement faire quelques bonnes créations sur le charmant petit théâtre que vous vous proposez de faire bâtir dans votre jardin. Vous m'avez fait entrevoir ce dédommagement à ma retraite de la Comédie-Française. Je saisirai chaque occasion pour vous rappeler le désir bien vif que j'aurais de jouer chez vous. Mille pardons, Madame, et mille reconnaissances de m'avoir lue jusqu'au bout.

Voilà donc Rachel démissionnaire le 14 octobre, puis regrettant déjà le 29 —, ainsi qu'on le verra dans la lettre suivante, d'avoir donné sa démission. C'est l'espoir de voir Merle, le mari de M^{me} Dorval, dont il est encore question dans une autre lettre, citée plus loin, c'est l'espoir de le voir devenir directeur de la Comédie-Française qui la pousse à rentrer de nouveau, comme l'enfant prodigue, dans la maison qu'elle vient de déserter si vite, et un peu légèrement, il faut le reconnaître. Eh bien, Merle ne fut pas nommé, et le grand dépit de M^{lle} Rachel s'apaisa en moins de temps qu'il n'en avait mis à naître. En effet, Rachel joua pour la dernière fois le 13 octobre 1849; démissionnaire le lendemain, elle bouda la Comédie jusqu'au mois de décembre, et le 1^{er} de ce dernier mois elle reparut de nouveau dans *Phèdre* aux applaudissements du public.

Dans cette lettre de résipiscence du 29 octobre 1849, si curieuse à mettre en opposition avec la précédente, Rachel parle de trois grands rôles du répertoire moderne qu'elle apprend. De ces trois rôles, — Marion Delorme, Desdémone et M^{lle} de Belle-Isle, — elle n'en joua jamais qu'un, celui de la spirituelle comédie d'Alexandre Dumas, et elle n'y obtint même qu'un médiocre succès. Il n'y avait guère qu'une ou deux scènes qui lui convinssent réellement dans ce rôle sen-

timental et pleurard, et elle l'abandonna après dix-sept représentations seulement, ce que ne lui pardonna jamais Alexandre Dumas qui devait, par représailles, la maltraiter dans son journal le Mousquetaire, en 1855, au profit de sa rivale italienne, la Ristori.

A Madame de Girardin.

29 octobre 1849.

Madame,

Vous qui m'avez vue verser un torrent de larmes au récit des petites misères de nos coulisses, vous comprendrez ma fuite de la capitale si vous n'en approuvez pas la résolution. Depuis quatre jours la fièvre me gagnait, et Paris allait me rendre folle, lorsque je me déterminai à aller abriter mon imagination déjà quelque peu en délire à la campagne verte encore et dorée parfois d'un soleil tiède. Me voilà donc partie et installée dans une modeste petite chambre d'auberge. Mais loin d'éloigner de mon cœur et de ma tête ces colonnes plus ou moins antiques, ces portiques plus chinois que romains si salement reproduits sur la triste toile de nos coulisses, j'y pense sans cesse et je demande en vain à mes chanteurs d'Ionie de calmer l'impatience que j'ai de rentrer brillante et riche des amours d'Antoine et de Xipharès.

Mais, ô bonheur! une étoile me parle. Elle m'annonce un directeur dirigeant seul et sans partage la vieille, trop vieille Comédie-Française. Ce directeur serait M. Merle, connu pour ses vertus et son esprit. Dans un temps de fra-

ternité, ne serait-il pas bien de le nommer? M. Merle est digne en tous points de cet insigne honneur. Avec lui, je rentrerais au théâtre d'autant plus volontiers que je me débats en vain comme une pauvre exilée et que, tout bien vu, tout parfaitement considéré, je ne puis vivre plus longtemps sans ce public qui m'enivrait et pour lequel je donnerais volontiers ma vie si, en l'abandonnant, il m'applaudissait une fois de plus.

Madame, vous avez été si bonne, si bienveillante pour moi, plus encore dans ces derniers jours, que j'ose vous demander votre bonne grâce, votre crédit d'une heure. Parlez pour M. Merle, faites qu'il soit notre directeur [1]. Je travaille en ce moment pour lui fournir un hiver brillant et fructueux. Je repasse mon répertoire et j'apprends *Marion Delorme*, *Desdemona* (d'A. de Vigny) et *Mademoiselle de Belle-Isle*. Ma sœur, qui a l'honneur de vous porter cette lettre, attendra un petit mot de réponse, si vous en aviez une à faire à ma demande.

Agréez, Madame, l'assurance de ma gratitude et de mon entier dévouement.

Jolie lettre que la suivante! Comme elle peint bien la vie d'un artiste, qui en général n'a ni une heure ni un moment dont il puisse répondre — pas seulement pour dîner — même

[1]. Ce ne fut cependant pas Merle que le ministre nomma, mais bien Arsène Houssaye, à qui Rachel, aussitôt qu'elle connut sa nomination, écrivit le billet suivant :

« Venez bien vite dîner avec moi, mon cher directeur ; j'ai une mauvaise nouvelle à vous donner. J'ai eu beau faire, vous êtes nommé malgré moi. »

quand cet artiste est parvenu, comme Rachel, au point culminant de la réputation et de la gloire!...

<div style="text-align:right">2 mai 1851.</div>

Ce que vous me demandez est bien difficile en ce moment; je déjeune à peine déjà; comment voulez-vous que je puisse m'engager pour un dîner à une distance de cinq jours seulement? Je n'aurais de libre que le 8, mais j'ai même une partie de ma soirée prise : c'est le bénéfice d'Anaïs, et j'ai promis le troisième acte de *Marie Stuart.* Si court que soit cet acte, il me fatigue beaucoup et d'ailleurs je n'aime à aller nulle part les soirs où je joue, même dans de petites pièces. Cinq jours après, je rejoue le même acte à l'Opéra-Comique; enfin, jusqu'à la fin du mois, je suis terriblement prise. Le mieux est, croyez-moi, de dîner quand il fera tout à fait chaud, en juin ou en juillet; je serai complètement libre alors... Est-ce que vous m'en voulez? Ce serait bien injuste de votre part. On ne mange pas toujours quand on veut lorsqu'on a l'honneur d'être la première tragédienne de Sa Majesté le peuple français!...

Le 22 octobre 1852, la Comédie-Française avait donné une représentation extraordinaire en l'honneur du prince Louis-Napoléon, président de la République, après le triomphal voyage de Bordeaux, qui avait été le prélude de l'avènement du deuxième Empereur et du deuxième Empire. Dans cette représentation M^{lle} Rachel avait joué Émilie de *Cinna*, et avait récité une ode spécialement composée par Arsène Houssaye sous ce titre, emprunté au fameux discours de Bor-

deaux : *L'Empire, c'est la paix!* La représentation avait été très brillante. Le souvenir en a été conservé dans une brochure publiée chez l'éditeur Didier (in-18) : *Soirée historique de la Comédie-Française* (22 octobre 1852), *Représentation solennelle en présence de S. A. I. le prince Louis-Napoléon*. On y trouve des détails fort curieux sur la représentation et entre autres la liste nominative des principaux personnages qui y assistaient. Citons au premier rang la future impératrice et sa mère, la Comtesse et M^{lle} de Montijo. Les places avaient été naturellement très disputées, et, la spéculation aidant, elles avaient été payées au poids de l'or. Un riche Anglais, lord Gray, n'avait pas payé son fauteuil d'orchestre moins de 450 francs, ce qui était cher pour le temps.

Le surlendemain, le prince avait envoyé, déjà comme impérial remerciement et à la manière des souverains les plus authentiques, son chiffre en diamants à l'auteur de l'ode déclamée devant lui, et un bracelet magnifique à son éminente interprète.

Les opinions de Rachel étaient, comme on peut le voir par diverses lettres citées dans ce volume, absolument rattachées au régime nouveau qu'inaugura l'empire le 2 décembre 1852 ; elles étaient sans doute antérieures à cette représentation mémorable du 22 octobre, mais la gracieuseté et les attentions dont elle fut l'objet de la part du prince n'y ont certainement pas non plus été étrangères.

<p style="text-align:right">Mercredi, 27 octobre 1852.</p>

Monsieur,

Accusez-moi d'avoir un orgueil incroyable plutôt que de me croire ingrate avec vous. Je ne vous ai point écrit le lendemain de la représentation donnée au chef

de l'Etat, parce que, gâtée comme je l'avais été pendant toute cette soirée, et par les applaudissements du public et par l'honneur insigne que m'a fait Son Altesse Impériale en m'envoyant des félicitations, j'ai cru que je vous verrais, sinon le lendemain, au moins le surlendemain de cette solennité où, grâce à votre charmante façon d'arranger les choses, j'ai eu ma bonne part du succès.

Vous n'êtes pas venu, vous ne venez pas, il faut bien que je me décide à vous remercier par ces quelques lignes. J'aurais mille fois préféré vous dire de vive voix combien je vous suis reconnaissante de votre obligeance.

Veuillez agréer, Monsieur, l'expression de mes sentiments les plus distingués.

Le souvenir de cette soirée et de ce présent resta d'ailleurs toujours gravé dans sa mémoire. Quelques années plus tard, le ministre Fould lui ayant offert un tableau, d'abord avec beaucoup de grâce et de convenance, puis ayant ensuite agi comme si Rachel l'eût elle-même demandé, elle en conçut contre ce ministre un vif ressentiment, et à ce propos elle fait allusion, dans le dernier paragraphe de la lettre qui suit, au premier souvenir impérial.

Ma chère Louise,

Hier je pensais pouvoir partir à deux heures, mais il y a eu un empêchement. Le chemin de fer ne partant pas à cette heure, alors je me décide pour ce matin, lorsque hier soir j'ai été souffrante. Irritée de ces retards répétés, j'ai pris la résolution de ne pas partir du tout. Je vais aller

passer les quelques jours de repos qui me restent à Montmorency. Comme je ne reviendrai à Paris que pour faire ma rentrée définitive à la Comédie-Française, j'espère que vous n'attendrez pas le 10 septembre pour me venir voir.

Voici ce que je reçois signé de M. Fould. La première façon dont avait usé le ministère pour me donner ce petit tableau m'avait été très sensible. Cette seconde façon m'a blessée plus que vous ne pouvez croire. Je n'aurais jamais joué le 15 août dernier pour n'être agréable qu'au gouvernement. La rédaction de cette pancarte ministérielle est aussi laconique que peu gracieuse. Le mot *accordé* m'a été parfaitement désagréable, car il semble dire et dit bien que j'ai accepté ce tableau. Je le renvoie immédiatement. Veuillez, chère amie, dès que vous aurez lu l'autographe ci-joint, le remettre à Pierre, qui est chargé de porter le tout au Ministère d'État.

On fait des ministres, on ne fait pas des gentilshommes. L'Empereur m'a écrit *lui-même* le jour où il m'a envoyé un souvenir.

A bientôt.

Jules Janin, dans son livre, *Rachel et la Tragédie*, publié dans l'année qui suivit la mort de Rachel, n'a même pas cité le titre de la dernière pièce de M^{me} de Girardin qu'ait jouée la tragédienne, *Lady Tartufe*.

C'est une pièce de médiocre composition, de peu d'intérêt et dont le caractère principal, celui de M^{lle} de Blossac, interprété par Rachel, était peint de couleurs bien chargées et

bien odieuses. Rachel n'y put même montrer suffisamment ses avantages physiques, le personnage sombre qu'elle remplissait n'exigeant que des toilettes sans éclat. Cependant, comme on ne l'avait jamais vue sur la scène dans un rôle demandant un costume absolument contemporain, — c'est la seule pièce, en effet, qu'elle joua en tenue de nos jours, — on vint par curiosité l'admirer dans les robes de couleurs diverses qu'elle portait avec une grâce et une distinction exquises. Le petit succès de *Lady Tartufe* fut bien dû à M^{lle} Rachel, et à elle seule, car il n'y eut que le cinquième acte qui lui offrit le moyen de montrer ses grandes qualités dramatiques; pendant les autres actes elle n'exhiba guère que ses robes. *Lady Tartufe* fut donc enterrée après trente-cinq représentations, et si bien enterrée que le Théâtre-Français, ayant voulu reprendre cette comédie-drame, quatre ans plus tard, avec M^{me} Plessy, dans le rôle créé par Rachel, et alors dans tout l'éclat de sa beauté et de son talent (8 janvier 1857), il fallut retirer la pièce de l'affiche après six représentations.

A Madame de Girardin.

1853.

Chère Madame,

Depuis trois jours, je me propose de vous aller demander si vous voulez bien me faire l'honneur et le bien grand plaisir de venir dîner chez moi mardi. Ne voulant pas faire perdre une représentation de *Lady Tartufe*, j'ai joué mardi dernier, malgré les défenses de mon médecin. Bien m'en a pris de n'écouter que mon double désir, celui de vous être agréable et aussi de ne pas faire perdre une splendide recette au théâtre. Je ne suis pas malade, mais

je n'ose pas encore sortir en voiture. Voilà pourquoi, bien chère Madame, je vous écris ce que j'aurais préféré vous demander verbalement. Je vous prie d'être mon interprète auprès de M. de Girardin pour qu'il me fasse le même honneur. J'ai le plus grand désir d'avoir M. Cabarrus ; mais je ne sais pas son adresse. Voulez-vous la mettre au bas de l'aimable réponse que j'ose attendre de vous ? J'espère que mes convives vous seront agréables. Nous ne serons que neuf.

La Czarine, qui fut la dernière création de Rachel, ne fut pas non plus une pièce à succès. Comme *Lady Tartufe,* c'est une sorte de comédie-drame qui n'offrit à Rachel que quelques scènes énergiques et brillantes, mais qui ne pouvait, à aucun titre, demeurer comme pièce de fond ou de répertoire. Cette fois, en revanche, les toilettes de Rachel étaient admirables en même temps que d'un goût parfait, et elle attira la foule surtout à ce point de vue. « Elle était devenue, dit Jules Janin, un entretien dans la ville pour la coupe et pour la richesse de ses vêtements. Les dames la citaient comme une mode ; elles s'inquiétaient de son négligé au premier acte, de sa robe de bal au second acte, de son manteau de cour à l'acte suivant. Ses broderies, ses perles, ses diamants, ses couronnes devenaient autant de motifs pour que la foule arrivât à son théâtre... » En somme, *la Czarine* fit d'assez belles recettes, et elle eût même été jouée plus longtemps si, à ce moment, la santé de Rachel ne l'eût obligée à en suspendre les représentations après dix-huit soirées seulement et sur une dernière recette de 5,093 francs, très forte pour l'époque.

Le portrait de Rachel, dont il est question dans la lettre suivante, la représente dans le costume bleu, brodé d'or,

avec le manteau d'hermine sur les épaules, qu'elle portait avec beaucoup de noblesse et de grandeur, et qui produisit tant d'effet dans *la Czarine*.

1855.

Je voudrais bien que vous alliez voir le portrait que mon camarade Geffroy vient de finir de votre tragédienne dans son beau costume herminé de la *Czarine*. Le portrait durera plus que la pièce, que la femme, que le souvenir peut-être de tous les deux! M*** en est très content (du portrait), je crois que je vais supplier mon excellent peintre ordinaire d'en faire un second. Ce n'est pas pour vous, na!

L'ESPRIT DE RACHEL

L'esprit de Rachel était par-dessus tout primesautier et en même temps des plus fins et des plus distingués. Elle savait mettre, sans recherche aucune, son esprit dans son style, où l'on trouve des tournures de phrases adorables qui lui venaient tout naturellement.

En effet, c'est surtout dans ses lettres que se montrait la vivacité en même temps que l'extrême originalité de son esprit. Peu instruite, n'ayant appris que tardivement et très inégalement ce qu'elle savait, n'ayant même pu s'assimiler complètement l'orthographe, dont elle offensa jusqu'à son dernier jour les règles souvent les plus élémentaires, elle avait cependant acquis un véritable talent épistolaire. Quand elle devait même soigner davantage son style, dans quelque lettre où il ne lui était pas permis de s'abandonner, comme d'habitude, à toute la fantaisie de son esprit et à sa seule improvisation, elle savait parfaitement tourner ses phrases de la manière la plus convenable, la plus sérieuse, et elle écrivait alors avec un grand tact et sur le meilleur ton. Je n'en veux pour preuve que le billet suivant adressé au célèbre rédacteur du journal *la Quotidienne* qui ne s'appelait pas encore *l'Union*.

A M. Laurentie.

9 février 1840.

Monsieur,

Je viens de lire aujourd'hui seulement une publication que vous avez faite en 1838, sous le titre de *Fragments de morale et de littérature*. J'éprouve un vif regret de n'avoir pas encore connu cet ouvrage; mais voilà bien peu de temps que je lis, Monsieur, et que je prends plaisir aux lectures; ce que je ne veux pas retarder, c'est l'expression des sentiments de bonheur que m'a fait éprouver votre chapitre sur M. Choron, mon premier maître, dont la mémoire m'est si chère. C'est bien lui, Monsieur, que vous avez dépeint avec tant de vérité. Ses nombreux élèves, qui lui ont voué un souvenir, vous doivent une grande reconnaissance, et je vous prie de vouloir bien agréer la mienne, ainsi que mes respectueux sentiments.

La lettre suivante mérite également d'être classée dans la même série. Elle fut écrite le lendemain du jour où Emile de Girardin sortit de prison, le 11 juillet 1848. L'éminent publiciste avait été arrêté, le 25 juin précédent, sur l'ordre du général Cavaignac au gouvernement duquel il faisait la plus vive opposition, emprisonné à la Conciergerie et mis au secret. *La Presse* avait été suspendue et elle ne reparut, en effet, que le 7 août suivant. Ce fait explique comment Emile de Girardin préféra soutenir, peu après, la candidature du prince Louis-Napoléon à la présidence de la République contre celle de Cavaignac.

A Madame Émile de Girardin.

Dijon, 12 juillet 1848.

Chère Madame,

J'espère que vous ne doutez pas de la part que j'ai prise aux chagrins de toute sorte par lesquels vous venez de passer. Pendant que votre noble et pauvre mari était prisonnier, je n'osais vous écrire, dans la crainte que ma lettre ne fût décachetée à la poste peu discrète de Paris; mais j'avais de vos nouvelles par ma sœur Sarah et par quelques-uns de nos amis dévoués. Aujourd'hui que M. de Girardin vous est rendu, je veux vous assurer combien j'en suis heureuse, et je vous prie, Madame, en voulant bien me rappeler à son souvenir, de lui dire que s'il a fait des ingrats dans la grande cité, la France entière que je parcours en ce moment sait lui rendre justice, et qu'il y a encore de bien nobles cœurs qui battent comme le sien pour la digne, grande et sainte cause. Que Dieu le garde; le chaos a besoin de plus d'une étoile!

L'année suivante — 1849 — le choléra éclatait à Paris et dans beaucoup de départements avec une gravité excessive. Le maréchal Bugeaud, Mme Récamier, et beaucoup d'autres illustrations succombèrent. Rachel écrivait à ce moment, et en pleine invasion du fléau, une lettre fort plaisante dont voici le principal passage qui prouvera qu'au moins l'épidémie ne lui faisait pas grand'peur.

1849.

...Tout cela n'est pas folichon; mais ce qui l'est bien, c'est la conduite de X..., le représentant, qui m'a raconté hier ce qui vient de lui arriver à Arles. Il paraît que par là le choléra a fait invasion dans la race porcine et que les charcutiers sont de toute inquiétude, car non seulement meurent leurs pratiques, mais en même temps leur marchandise.

X..., médecin avant d'être législateur, se trouve donc à Arles quand un de ses porcs est frappé du choléra. Inquiet pour l'avenir de son lard, il jure de disputer au trépas une tête aussi chère (l'animal pesait 300, à 65 centimes, dit-il, jugez!) Il fait attraper le porc, qui poussait des grognements à fendre des pierres, l'enveloppe malgré lui dans une couverture de laine, et à l'aide d'un entonnoir lui verse des torrents de thé, de mauve et de je ne sais quoi, si bien que le porc sue, transpire, pleure, se lamente, mais guérit! L'avenir de saucissons de X... est assuré, et je vous l'écris, non à cause du cochon, mais à cause de mon représentant, qui raconte sa cure avec fierté, et parvient ainsi à me faire rire du choléra.

Rachel fut naturellement en relation avec les principaux journalistes de son temps, surtout avec ceux qui avaient la spécialité de la critique dramatique. Elle fut liée particulièrement avec Jules Janin, avec qui elle entretint une correspondance que le célèbre critique conservait précieusement et qu'il a bien voulu souvent nous montrer. Que sont devenues

aujourd'hui ces lettres de la tragédienne?... Elles avaient été fréquentes et formaient une liasse suffisamment compacte.

Il est un autre journaliste de l'époque, qui n'a pas toujours joui d'une réputation d'impartialité absolument immaculée et avec lequel elle était tantôt en bons termes, tantôt en grande froideur, selon les circonstances. Nous voulons parler de Charles-Maurice, le fameux directeur du *Camp-Volant* (1818) qui devint successivement le *Journal des Théâtres*, le *Courrier des Spectacles* et enfin le *Courrier des Théâtres* et qu'il rédigea jusqu'au 31 mai 1849. Charles-Maurice avait écrit contre elle, en dehors des articles de son journal, une ou deux brochures, où il la maltraitait assez vivement, sans motifs ni raison. Une de ces publications, à laquelle la lettre suivante fait allusion, et qui a pour titre : *La Vérité-Rachel*, fut mise en vente, en 1850, chez Le Doyen. Elle est aussi injuste dans le fond qu'elle est dure dans la forme ; Rachel s'en montra très blessée.

1850.

J'ai reçu la brochure avec cette belle dame qui, les pieds sur un plat, s'élève dans les nuages et représente ou veut représenter la Vérité [1]. C'est un assemblage [2] de gracieusetés qui ne me touchent pas le moins du monde. Il paraît que je n'ai « ni esprit, ni intelligence, ni goût ». Pas même un peu, mon cher ami ! Après tout, que m'importent toutes ces sottises ? J'y suis faite, venant de ce monsieur, et puis, qui veut trop prouver ne prouve rien. Je veux bien admettre que je sois un peu bête, pas très

1. Un dessin sur bois assez laid sert de frontispice à la brochure, et il est fort spirituellement décrit ici par Rachel.
2. Rachel avait écrit « rassemblage ».

intelligente et d'un goût peu exquis; mais manquer de tout cela, et complètement, et à la fois!... Voilà, cher ami, pourquoi je m'en moque, et de la brochure et de son auteur... Elle n'a pas empêché qu'on n'ait fait près de 5,000 francs hier au soir avec cette tragédienne sans esprit, sans intelligence et sans goût!... Vous concevez que tout le reste m'est bien égal!...

Elle raconte, dans la lettre suivante, et sur un ton moitié plaisant, moitié sérieux, avec une pointe d'esprit finale très bien en situation, une triste aventure d'un médecin de Paris qui empoisonna, par erreur, un de ses amis. Le nom de ce médecin importe peu à l'affaire qu'on a bien oubliée sans doute aujourd'hui, mais qui fit grand bruit en son temps.

<p style="text-align:right">25 octobre 1850.</p>

Vous ne savez pas ce qui arrive à ce pauvre de G...? Il a empoisonné un de ses amis! Judith[1] vient de me raconter l'affaire; c'est son médecin, elle était désolée, plus pour de G... que pour le mort que nous ne connaissons pas. Voilà comme on dit que ça s'est passé. Un riche ancien fabricant, M. Labbé, avait des douleurs d'entrailles qui l'empêchaient de s'en aller à la campagne où il voulait aller voir tomber les dernières feuilles. Il dit au docteur, son ami de vingt ans, de le débarrasser de cela. L'autre dit : c'est bien facile ! Il écrit une ordon-

[1]. Sa camarade de la Comédie-Française, M^{me} Judith Bernat, qu'elle a quittée étant sociétaire, le 31 janvier 1866. Elle a épousé l'écrivain Bernard Derosne.

nance de laudanum, et au lieu de six gouttes il se trompe et met six grammes.

M. Labbé prend ça, comme vous comprenez bien, sans que j'en dise trop, et il meurt dans la nuit au milieu de terribles souffrances. Il paraît que le désespoir de ce pauvre de G... est quelque chose d'atroce. Il a été chez Judith. Il va partout, racontant ce qu'il a fait de terrible à tout le monde et expiant son erreur à force de pleurer et de la proclamer partout. C'est très touchant... Mais je ne lui demanderai pas mon laudanum si jamais j'ai des coliques.

On a beaucoup parlé de la sécheresse de cœur de Rachel ; on a été jusqu'à dire qu'elle n'en avait pas du tout. Ses lettres à sa famille, dont nous avons plus haut cité un certain nombre, suffiraient pour protester contre cette accusation. Les lettres qui suivent, et qui concernent des étrangers, sont également très favorables à la mémoire de Rachel en ce qu'elles font précisément ressortir la bonté et la générosité de son cœur.

Ainsi, elle avait toujours été en relations très affectueuses avec le publiciste Merle, celui-là même qui fut pendant quelques années le secrétaire du maréchal de Bourmont et qui a épousé ensuite M^{me} Dorval. Merle, qui rédigeait le feuilleton dramatique de *l'Union* au moment des débuts de la tragédienne à la Comédie-Française, l'avait, ainsi qu'elle le déclare elle-même dans la lettre qui suit, soutenue à la fois de son influence et de son feuilleton, bien qu'il eût alors sa femme au théâtre, et qu'il pût craindre dans la nouvelle recrue, qui fut bientôt la grande Rachel, une rivale inquiétante pour ses intérêts et pour ceux de M^{me} Dorval. Rachel lui fut donc toujours très reconnaissante des éloges qu'elle reçut de lui et qu'il continua

à lui donner même quand la mésintelligence occulte qui régna toujours entre les deux artistes eut éclaté. Sa mort lui causa donc un véritable chagrin.

5 mars 1851.

Le pauvre Merle est mort! Il n'y a pas là de quoi émotionner autant qu'en Angleterre, où l'on vient de perdre Thomas Moore [1], l'ami de lord Byron. Mais ce n'en est pas moins une bonne plume brisée, après un long service. Le *De profundis* se chante à soixante-sept ans de distance du *Te Deum* de la naissance !... Je lui applique cette phrase, que j'ai lue je ne sais plus où. Tous les journaux disent déjà de Merle un bien qu'il lui eût été plus profitable de lire lui-même dans sa pauvreté.

Le fait est qu'il fait bon mourir en ce temps-ci, pour s'assurer une bonne oraison funèbre. A en croire les journaux, tous ceux qui s'en vont sont toujours dignes de Plutarque ou de Monthyon. Ah çà, il ne restera donc bientôt plus que des coquins?

Le pauvre Merle fut un des hardis qui me soutinrent le plus lors de mes débuts sur le Théâtre-Français. Je crois que je ne l'ai jamais oublié ; sa femme non plus... On dirait qu'elle lui en voulait de ce qu'il fit pour moi. Nous lui faisions une petite pension au théâtre. Je voudrais bien en faire hériter X...

Quant à M^{me} Dorval, Rachel ne fut jamais tendre pour

1. Le célèbre auteur du poème intitulé *Lalla-Rookh* (1817) et d'une *Vie de lord Byron* publiée en 1830.

elle, malgré ce qu'elle pouvait devoir de reconnaissance à son mari. Voici un billet, qui ne contient qu'un mot à son adresse, mais il est sanglant, bien qu'il n'en ait pas l'air. C'est le cas de lire ici, entre les lignes.

En effet M^me Dorval venait d'avoir la mauvaise idée de s'en aller jouer la tragédie à l'Odéon (1843), et cela au moment même où Rachel, à l'apogée de son talent, attirait tout Paris rue de Richelieu, dans la tragédie même. C'est pendant cette malheureuse campagne odéonesque que cette « nouvelle Melpomène » comme l'appelle Rachel, avec un dédain bien perfide, joua *Phèdre* [1] et créa la *Lucrèce* de Ponsard.

A M. Mantel.

Je vous envoie, mon cher ami, la loge pour vos quatre charmantes demoiselles. Je suis contente de savoir notre ami commun en meilleure santé. Qu'il mange des côtelettes et du cresson, et il m'en dira des nouvelles à l'avenir.

Je vais ce soir au théâtre de l'Odéon entendre M^me Dorval, que je n'ai pu aller voir à sa représentation à bénéfice. Si vous voulez y aller avec notre ami Charpentier, demandez ma loge; j'aurai donné des ordres en conséquence, à la condition que vous chercherez place ailleurs. M. Buloz, m'accompagnant, pourrait être gêné dans son admiration pour *la nouvelle Melpomène* [2].

Votre amie dévouée.

1. M^me Dorval avait déjà joué cette tragédie en 1832, à la Porte Saint-Martin, six ans avant l'avènement de Rachel.
2. Souligné dans l'original.

Et à propos de son cœur voici un billet, relatif à Barbès, qui prouve qu'elle avait en effet de très sérieux élans de sensibilité.

17 juillet 1839.

Monsieur et ami,

Je vous suis reconnaissante d'avoir pensé à me donner de vos nouvelles; véritablement j'étais bien inquiète, d'abord pour vous, ensuite pour ce pauvre jeune homme que l'on a si indignement condamné [1]; mais, comme vous me le dites, sa tête ne tombera pas; il est jeune, il y a de l'espoir...

Votre dévouée amie.

On sait que Bourg, dit Saint-Edme, qui fut en 1835 le fondateur de la *Biographie des hommes du jour*, avec Germain Sarrut, le futur représentant du peuple de 1848, se suicida en 1852, parce qu'il était tombé dans une misère telle qu'il n'avait même plus de quoi acheter le pain nécessaire au repas du jour, pour lui et ses enfants. Saint-Edme avait écrit une des premières biographies de Rachel dans le recueil si militant qu'il publiait avec Sarrut et qui faisait alors tant de bruit, mêlé de pas mal

[1]. Barbès venait d'être condamné à mort à la suite de son échauffourée avortée du 12 mai 1839. Le roi Louis-Philippe commua, en effet, la peine en celle de la détention perpétuelle. C'est à l'occasion de la condamnation de Barbès que Victor Hugo avait adressé au roi la strophe suivante, dans laquelle en demandant la grâce du coupable il faisait allusion à la mort récente de la princesse Marie, dont la cour portait encore le deuil :

> *Par votre ange envolée ainsi qu'une colombe !*
> *Par ce royal enfant, doux et frêle roseau !*
> *Grâce encore une fois ! grâce au nom de la tombe !*
> *Grâce au nom du berceau !...*

Barbès avait alors vingt-neuf ans.

de scandale [1]. Elle lui en avait toujours gardé le meilleur souvenir et une reconnaissance vraiment réelle et désintéressée, ainsi que le prouve la lettre si émue et si touchante que je reproduis ci-après. Combien est délicatement exprimée l'offre charitable qui termine cette lettre !...

8 avril 1852.

...Je ne saurais que vous faiblement dire l'effet que m'a produit la mort de ce pauvre Saint-Edme, dont j'ai lu la confession si pitoyable dans les journaux, et le chagrin que j'ai eu de n'avoir pas su sa terrible position, car je me plais à croire que j'ai d'assez bons amis en haut lieu pour être sûre que nous l'aurions tiré de là. Cette fin de mon premier biographe m'attriste, et depuis trois nuits je vois ce pauvre homme pendu à ce morceau de bois économisé sur son chauffage et posé en travers sur les portes de la bibliothèque sans livres ! J'ai relu dans sa *Biographie des hommes du jour* les éloges qu'il faisait de la petite Rachel Félix, et je me suis demandé, et presque reproché, si un homme qui m'avait aidée sitôt devait périr ainsi de froid, de faim, de misère, tous fléaux devant lesquels ma seule excuse est de n'avoir rien su !...

Il paraît qu'il n'avait pas même assez d'argent pour acheter un pistolet ! Cette phrase de son propre procès-verbal de sensations est terrible :

« Seul, entraîné, abusé, sans consolation, sans espoir, poursuivi par le besoin, la misère; humilié, calomnié,

1. *Biographie des hommes du jour,* au dépôt général, rue de l'Oseille, 7, Paris. Voir le tome IV, 2° partie.

outragé, je n'ai vu qu'un moyen de sortir de cette situation extrême : c'est le suicide. »

Le malheureux! il laisse quatre enfants, et il a eu ce courage ou cette faiblesse de mourir...

Découvrez-moi ces enfants-là, je veux leur envoyer 500 francs, mon feu d'hier, en jouant Camille. Quelle impression pénible j'ai depuis trois jours! je voudrais aller faire un petit voyage...

Autre lettre de condoléance où figure une nouvelle du jour qui peut servir à indiquer suffisamment dans quel camp politique, à la veille de la restauration de l'Empire, Rachel avait ses préférences.

<p style="text-align:right">20 juin 1852.</p>

J'apprends la mort de ce pauvre comte de Mornay. On me dit à l'ambassade que c'est des suites d'un grain de plomb reçu tout près de l'œil dans une partie de chasse, une blessure reçue il y a plusieurs années, et qui tous les ans faisait ses ravages. On m'apprend aussi, par compensation heureuse, que la princesse de la Moskowa vient de gagner un grand procès qui fera venir beaucoup d'argent à Persigny, gendre de la princesse. J'en suis bien contente, car je ne sais pas à qui on prend cet argent, et j'aime tout plein ceux à qui on le donne.

Rachel écrivait d'une façon charmante ces petits billets intimes, trop courts et de trop peu d'importance pour mériter le nom de lettres, mais auxquels elle savait donner un tour

aimable, facile et piquant : invitations à dîner, remerciements, envois ou demandes de billets de théâtre, etc...

A un académicien.

Mon cher Quarante,

Je vous ai envoyé hier une invitation comme à tous les autres. Mais, en plus qu'à ces autres, je vous écris pour vous dire que si vous ne veniez pas, je montrerais à tout le monde non pas le riant visage de l'hospitalité, mais la tête de Méduse, telle qu'elle est représentée sur votre cachet, où je l'étudie. A dimanche donc, pour sûr.

Paris, 19 octobre 1841.

Oui, vous avez raison, ce n'est point dans une lettre que je puis m'expliquer avec vous. Où pourrai-je vous parler? J'ai gâté la première partie de mon existence par des étourderies de jeune fille. Mais il est temps encore de la réparer, et je vous demanderai de m'encourager dans la seconde que j'ai toujours rêvée.

4 janvier 1842, une heure du matin.

..... Je veux vous dire que vous êtes seul cause de la bonne tenue que j'ai conservée à l'Opéra ce soir. Ma foi, mon cher Halévy, ne vous en déplaise, j'ai eu grand'-

peine à avaler un acte; je trouve ce chef-d'œuvre[1] ennuyeux à mourir.

Ma famille a remarqué votre assiduité à me lorgner, sans se plaindre en aucune façon. Un instant vous avez reposé votre tête sur votre main, et Sarah n'a pas manqué de me faire remarquer que la bague y était toujours; elle vit sans doute mon petit amour-propre flatté.

A Madame Émile de Girardin.

1853.

Bien chère Madame,

Comme vous seriez bonne, si vous consentiez à venir dîner chez moi aujourd'hui avec le gentil Alexandre[2]! J'ai déjà le consentement de votre noble époux. Vous ne trouverez chez moi que des gens qui vous adorent. Si je n'étais un peu patraque, je serais allée moi-même vous arracher à la rue de Chaillot. Ma voiture sera à votre porte à six heures précises.

Votre fidèle Lady Rachel.

Vous plairait-il de m'expliquer pourquoi vous n'avez pas daigné répondre à ma lettre *plus qu'amicale* de ce

1. La Reine de Chypre.
2. M. Alexandre de Girardin, fils de l'éminent publiciste.

matin? J'aime à croire qu'il y a quelque erreur; sans cela, en vérité, je serais en droit de regretter de vous avoir écrit.

A un banquier..

Monsieur,

Mon ami M..... prétend que je n'ai *qu'un mot* à vous écrire pour lui faire obtenir une cinquantaine d'actions des chemins de fer autrichiens. Si vous voulez bien en ajouter cinquante par chaque mot de plus, l'excédent sera pour votre toute dévouée.

1846.

Voici une loge bien discrète, mon cher ami, où vous aurez le droit de tout dire, de tout voir sans être vu, et même de ne pas m'entendre, si cela vous convient. C'est la plus mauvaise de la salle, mais c'est la meilleure pour ce qu'il vous faut. Si cependant la belle personne qui doit vous accompagner, et vous-même, vous faites l'effort de m'applaudir, je pousserai la bonté jusqu'à ne pas trop vous en vouloir.

A Madame

1849.

Pleurez! Pleurez vos yeux!... mais cependant ne vous effondez pas trop en eau, la chose n'en vaut vraiment pas la peine... Cela pour vous dire, ma chère amie, que je ne jouerai *Phèdre* ni demain, ni les autres jours de la semaine, ayant pris froid à la répétition hier. Mais la loge sera à votre disposition pour le premier jour où je jouerai.... et surtout, pour continuer la métaphore, que la moitié de vous-même ne se mette pas au tombeau, car il y aura une place pour lui dans la loge! Je ne parle aujourd'hui que du nez, ce qui eût été fort désagréable pour le spectateur si j'avais persisté à vouloir jouer. Phèdre obligée de se moucher en scène!... Je ris toute seule dans mon lit à cette pensée comique... qui ne l'eût pas été pour moi à coup sûr. Que cela ne vous empêche pas de venir me voir. Vous serez prévenue, dans tous les cas, du prochain jour de la loge...

Voulez-vous accepter ma loge pour vos amis ou amies ou même pour vous? On donne *Cinna*, ou plutôt on le vend bien cher, car la location est déjà de 2,800 francs!

Votre affectionnée.

12 juillet.

Mon cher ami,

On dit que j'ai chance de me raccommoder avec vous, je vais bien voir; voici une petite loge que je vous offre pour ce soir; si je vous y aperçois, je jouerai très bien Camille; si vous n'y venez pas, je me vengerai en jouant encore mieux afin que vous regrettiez de n'y être pas venu.

En renvoyant à un auteur le volume richement relié de ses poésies, qu'il lui avait prêté, elle écrit :

Cher Monsieur, je vous renvoie votre livre, — et ne garde que le plaisir qu'il m'a causé.

Au premier jour de l'an, elle envoie un buvard à un auteur dramatique, et écrit sur le papier gaufré de l'intérieur :

> Et si je ne suis pas là,
> Mon buvard au moins y sera.

(Renouvelé des Grecs.)

Notre ami Verteuil, le sympathique et regretté secrétaire général de la Comédie-Française, nous a bien souvent parlé des rapports si pleins de convenance et d'affabilité qui avaient toujours existé entre Rachel et lui dans les relations qui leur étaient presque journellement obligatoires. Il louait sans réserve son esprit, sa tenue, la distinction si grande que mettait en toutes

choses et dans tous les actes de sa vie d'artiste — la seule qu'il fût à même de connaître — cette femme séduisante qui n'avait cependant jamais reçu d'éducation première, qui avait commencé sa vie sur les grands chemins et qui, lorsqu'elle était arrivée pour la première fois à Paris, était encore comme à demi sauvage et en quelque sorte à peine dégrossie. Il nous a redit bien souvent quelle vivacité d'esprit cette femme si charmante apportait dans son commerce habituel, combien fines et piquantes étaient ses reparties et, en somme, quel éternel souvenir, plein de grâce et d'enchantement, elle lui avait laissé.

Il avait reçu d'elle, à beaucoup de reprises, des demandes de places au Théâtre-Français, toutes libellées d'une plume alerte et enjouée. Un grand nombre de ces billets ont été donnés par Verteuil à des amateurs d'autographes, ou lui ont même été « chipés » par eux. Il a bien regretté depuis de n'en avoir pas conservé la collection. Il est vrai qu'il avait tous les jours leur illustre et aimable auteur sous les yeux et que l'excellent homme ne pouvait guère prévoir qu'elle dût partir de ce monde si longtemps avant lui!

Voici trois de ces billets :

A Monsieur Verteuil,

Secrétaire général de la Comédie-Française.

O Verteuil! puisque c'est ainsi qu'on vous nomme — et qu'on vous renomme!... — une petite, toute petite loge, s'il vous plaît, pourvu qu'elle soit de cinq places.

Tous mes remerciements, mon cher Verteuil.

Par ces mots authentiques, vous êtes fondé à refuser net la loge de galerie que le porteur ira vous demander de ma part.

Amitiés.

Mon cher Verteuil, envoyez-moi une loge de la galerie, fût-elle bonne !

Votre amie.

Bien joli, le billet qui suit ! Elle était si capricieuse, si fantasque parfois ! Puis aussi elle avait peur des rôles nouveaux et des pièces nouvelles. Elle aimait beaucoup à créer des personnages historiques et, à première audition, elle acceptait volontiers un rôle qui pouvait lui permettre de s'incarner dans un de ces personnages. Mais, après l'avoir un peu étudié, elle le redoutait bien vite. C'est ainsi qu'elle fit pour *Charlotte Corday*, puis pour *Médée*, et pour un grand nombre de pièces moins connues.

Cependant elle avait quelquefois raison dans ses refus, et ce n'était pas toujours par simple caprice qu'elle disait *non*. On lui a beaucoup reproché d'avoir rejeté le rôle de Charlotte Corday, dans le drame en vers de Ponsard, après l'avoir d'abord trouvé très fort à son goût. Nous avons vu jouer la pièce depuis — et tout récemment encore (Odéon, 30 octobre 1880) — eh bien ! il est certain que Rachel a eu raison contre tout le monde en se décidant à ne point créer ce personnage qui, dans la pièce de Ponsard, manque d'originalité et surtout de vérité historique. Il est, en outre, dessiné d'un trait vague et flottant, sans consistance ni caractère, il n'a rien, en un mot, de ce qui convenait au talent de Rachel à qui il n'offrait pas matière à un développement suffisant de

ses grandes qualités. En revanche, il semble qu'elle se soit plus durement trompée en rendant à M. Legouvé le beau personnage de Médée qu'elle avait d'abord accueilli avec une sorte d'enthousiasme, et qui a si bien servi ensuite la grande fortune dramatique de M^{me} Ristori.

Le billet si spirituel et si amusant, qui suit, fait précisément allusion, dans sa première phrase, au refus d'un rôle d'abord accepté par elle — dans l'une des deux pièces peut-être dont nous venons de parler [1] — et vous voyez que Rachel prenait la chose assez facilement et la traitait comme de mince importance. Elle est à la veille d'une création nouvelle, qui coïncide précisément avec le mauvais effet produit dans le public et surtout dans la presse, par le refus brutal de ce rôle, et il va lui suffire de quelque aimable visite et de quelques jolies phrases et de gracieux compliments à l'égard de cinq ou six des « ogres » de la critique pour les amadouer, les retourner en sa faveur et apaiser, par la grâce de son sourire et le charme de son esprit, le petit orage qu'elle a soulevé contre elle. Et tous les critiques, et Janin, et Gautier et les autres, vont mettre de côté leur ressentiment et sacrifier la défense de Ponsard ou de Legouvé sur l'autel de la sirène !

Diable ! il paraît que je suis en disgrâce, si ce que Houssaye me dit est fondé. Nous jouons mercredi, pour sûr. Demain lundi, après la répétition générale, je mettrai ma petite capote rose et j'irai voir cinq ou six des ogres principaux en commençant par le gros Janin, qui, dit-on, est celui qui criera le plus fort. Ma capote rose, entendez-vous ? Je vous assure qu'ils sont frits, car je

1. Il se peut que ce billet se rapporte précisément à *Charlotte Corday*, puisque Rachel déclare que le critique le plus indisposé contre elle dans la circonstance est Jules Janin, qui était, comme on sait, l'un des meilleurs amis de Ponsard.

l'ai essayée, comme Cléopâtre ses poisons sur ses esclaves, et l'effet est sûr. Lorsque je l'ai étrennée, l'autre semaine, avec une robe de velours noir et *bouffante*, le jeune X... en était tout hébété. Il l'est resté depuis, et on m'a dit qu'il l'était même avant, par provision, sans doute !

Cette même lettre se termine par une piquante anecdote bien plaisamment et finement racontée et qu'il faut citer à part, comme appartenant à un ordre d'idées tout différent :

...Voici une histoire de médaille qui vaut son pesant d'or, médaille que je retrouve dans une vieille boîte. Un jour, en 1847, X... me dit qu'il amènera me voir lord Granville. J'avais quelque chose à lui demander pour mon prochain voyage à Londres. Il ne me l'amena pas. Je le lui fais apercevoir; il jure qu'avant trois jours j'aurais la visite du lord.—Je lui demande un gage; il m'offre sa montre. C'était bête. Sa parole, ça n'était pas de l'or. Je rechignais, lorsqu'au moment où j'allais peut-être lui demander sa perruque il se fouille et trouve sa médaille de député. — Va pour la médaille !!

Je ne vis pas lord Granville et X... ne revit pas son gage. Il paraît qu'il pouvait s'en passer, pour passer ! Mais quel service je lui ai rendu là, en confisquant ce passe-port qui porte le signalement du pauvre père Louis-Philippe ! Arrive 1848, puis février, puis ce que vous savez, et bien des choses que vous ne savez pas, entre autres celle-ci : le 28 ou le 29, je ne sais pas bien,

mon histoire de France, le député est arrêté à la porte par la consigne des vainqueurs : « On ne passe pas sans prouver qui on est. » Il se fouille, pas de médaille. Il galope chez moi, pas de Rachel. Il court au théâtre, chez ma mère, au diable, je n'y étais pas, et pendant ce temps-là on faisait de rude besogne sans lui au pont de la discorde. Bref, mon cher ami, relisez les journaux du temps, et vous verrez que, grâce à ma confiscation, X... l'a échappé belle, car n'ayant rien fait du tout avec les autres compromis, il a passé pour un enragé républicain ou n'importe quoi bon pour le moment, et... et vous savez ce joli chemin qu'il a fait... J'ai ce matin retrouvé cette fameuse médaille qui ferait que notre homme me devrait une fameuse chandelle. Comme j'ai, dans le temps, juré que je l'avais perdue ou qu'on me l'avait prise, parce que c'était de pur argent, je ne veux pas la lui renvoyer aujourd'hui. D'autant plus que ça lui rappellerait la vérité sur son attitude politique, et que c'est le point de départ de tout ce qu'il fut et qu'il est en ce moment. Vous avez des curiosités, gardez la médaille du député de 1848 et gardez en même temps le secret sur l'histoire, avec la relique. Un jour, ça pourra être drôle à raconter. C'est un peu le verre d'eau de M. Scribe. Toute réflexion faite, j'efface le nom partout, je vous dirai ce nom dans le tuyau. C'est drôle, hein?

Voici encore une jolie lettre, relative à *Charlotte Corday*. Elle nous a été adressée par un des lecteurs de la *Gazette anecdoctique,* où nous avions publié une partie de la lettre

précédente (15 novembre 1880) au sujet du refus fait par Rachel de jouer la tragédie de Ponsard. Elle était accompagnée d'un intéressant commentaire que nous reproduisons tout d'abord :

« Vous avez publié, dans le dernier numéro de la *Gazette anecdotique,* une piquante lettre de M^{lle} Rachel, relative à la *Charlotte Corday* de Ponsard. Permettez-moi de vous adresser la copie d'une autre lettre de la célèbre tragédienne, dans laquelle elle parle de la lecture même qui fut faite de cette pièce, après sa réception par le comité de la Comédie-Française, en présence de quelques illustres personnages de l'époque.

« Vous dites, à propos du refus qu'elle fit ensuite de jouer *Charlotte Corday,* qu'elle eut raison dans ce refus. Cela est exact, car elle ne pouvait trouver dans le caractère de Charlotte Corday, tel que l'a tracé Ponsard, matière aux grands élans tragiques où elle était si admirable et si belle. Mais ce ne fut qu'après la lecture, à laquelle la lettre suivante fait allusion, qu'elle prit ce parti qui devait causer tant de chagrin à Ponsard... »

J'ai lu hier au soir, par ce temps de pluie et de mal de tête, le discours de réception à l'Académie de M. le duc de Noailles [1]. Il me semble que c'est beau, mais je ne le jurerais pas. Mais expliquez-moi un peu pourquoi le duc, désormais immortel, dépeint son pré-

1. Le 6 décembre 1849. *Charlotte Corday* fut représentée le 23 mars suivant avec M^{lle} Judith dans le rôle qu'avait d'abord accepté Rachel.

décesseur, Chateaubriand, portant, pour se garantir des balles, le *sac* du voyageur ? Est-ce qu'un sac de voyage ne se porte pas sur le dos ? Or, si j'ai bien lu les voyages en Amérique du père *Chactas,* il me semble me rappeler que sa grande prétention fut toujours d'affronter les coups de fusil. Mais c'est la poitrine, et non le dos, qu'il semblait offrir aux balles ; alors, que diable fait là ce sac ?

J'en parlerai au duc samedi, car il m'a promis d'assister à une lecture de *Charlotte Corday* que nous fait Ponsard, en présence de M. et M^{me} Viardot, George Sand, Hippolyte Rolle, Émile Augier, Jules Barbier, Jules Lecomte, Théophile Gautier et Arsène Houssaye. C'est Barbier qui lira. Entre nous, cette lecture me semble fort nécessaire pour valider le vote blanc de mes camarades de la rue Richelieu. Je ne vous ai pas invité, car il faut faire contre-signer Ponsard, et... je n'y vois plus clair. Adieu.

Suivent quatre billets, que nous citons surtout pour leur verve et leur esprit.

Vous m'ennuyez avec vos quatre canaux. Un seul m'ennuierait déjà beaucoup. Je ne veux pas faire de M. X... un bureau de renseignements quand je le vois ; avec cela qu'il a bien assez de ses affaires ! Consultez l'oracle de Delphes ou celui de Delphine Marquet. Mais je dirai à mon frère d'aller vous parler, il tripote et sait tout ça.

A madame la Comtesse Duchâtel.

Madame la Comtesse,

Vous me faites l'honneur de me demander quelques lignes de ma main pour votre album, disant que vous m'applaudissez souvent des deux vôtres! Je ne sais si vous vous applaudirez vous-même de votre idée, lorsqu'on trouvera dans votre brillant recueil ce petit griffonnage d'une femme qui sait mieux dire les vers des autres que tracer sa propre prose.

A un ambassadeur.

J'ai pour règle invétérée de ne jamais rien demander à mes amis. Mais toute règle a ses exceptions. Souffrez que je débute avec vous par l'exception, et gardez-moi deux bonnes places pour voir passer la cérémonie du haut de votre balcon. Je vous les rendrai *à celui* de mon théâtre, un jour où je ne jouerai pas... si cela vous va mieux.

Mille amitiés.

Vous m'en voulez? dit-on par la ville. La meilleure preuve de votre tort, c'est que j'ignore pourquoi! Allons,

venez ce soir m'admirer au moins, et en sortant écriez-
vous de façon à ce que ceux qui vous savent méchant
pour moi vous entendent :

Je suis venu, j'ai vu, j'ai été vaincu !

Votre amie toujours.

Deux billets d'invitation à dîner : dans l'un elle se montre
superstitieuse ; le nombre 13 à table l'effraye ! dans l'autre
elle reproche très gaiement à un chroniqueur — Jules Lecomte,
croyons-nous — d'avoir baptisé sa maison d'une manière ir-
révérencieuse et qui pourrait lui nuire dans l'avenir.

......... On m'a fait parvenir de Londres un service de
dessert gros bleu et or qui a son chic, mais un peu sévère,
je crains. Faites-moi le plaisir de passer chez Toy,
chaussée d'Antin, pour le voir. Peut-être aurais-je mieux
fait de choisir le (service) turquoise que ce gros bleu qui
imite le Sèvres. Vous me direz ça, l'homme aux *rubans
verts* de ma maison. C'est que c'est pressé, car je vous
donne à dîner marchi prodain (mardi prochain), et vous
serez quatorze, à moins que vous ne nous laissiez treize,
ce qui serait du propre. Oh ! vous ne mettrez pas en
pareil danger les jours de votre petite amie.

J'ai regretté d'être juste sortie quand vous veniez.
J'avais à vous prier d'un petit rien du tout. De ne plus
dire : *Bâton de perroquet* en parlant de ma maison, parce
que je suis bien décidée à m'en défaire un jour, comme

trop petite, et alors le proverbe resterait et lui nuirait. Vous savez comme on adapte facilement les mots, les phrases aux gens connus. A propos, si vous voulez venir dimanche mettre avec moi le bec dans l'auge, il y aura autre chose que du chènevis. Si vous venez, il n'est pas dit que je ne vous donnerai pas un perroquet; si vous ne venez pas, vous risquez plutôt le bâton.

Votre amie.

Rachel savait très bien, au besoin, dire leur fait aux gens qui prenaient le droit d'en agir trop librement avec elle. Voici deux billets fort catégoriques sur ce point. Dans l'un elle remet très vivement à sa place; et en termes sans réplique, un écrivain qui l'avait traitée par trop légèrement; dans l'autre elle répond à une des nombreuses demandes d'argent qu'on lui adressait de tous côtés, et auxquelles, en dépit des accusations de rapacité qu'on a un peu volontiers laissées planer sur elle, Rachel satisfaisait, après examen, le plus souvent qu'elle le pouvait.

On vous demande, Monsieur, si, sachant M^{lle} Rachel mariée, ou en situation de permettre à un homme de prendre fait et cause pour elle, vous oseriez écrire sur elle ce qu'on a le grand tort de lui faire lire dans votre journal. Quant à l'artiste, elle serait fort lâche de vous insulter à propos des libertés de votre plume, car vous ne sauriez à qui demander raison..., une raison dont vous avez besoin, Monsieur, car celui qui écrit comme vous l'avez fait est en démence.

Mademoiselle Rachel vous salue...

Mon cher Monsieur,

Si je vous envoyais ces 500 francs, je serais peut-être à en avoir besoin quand vous seriez gêné de me les rendre. Si vous me permettez de vous envoyer 100 francs, je suis au contraire bien certaine qu'ils ne me feront jamais défaut, ce qui vous permettra d'en agir à votre aise. Les voici donc, et comprenez-moi. Mille civilités.

Voici un aveu charmant au sujet d'une lecture faite par elle chez un ambassadeur :

Je suis heureuse de l'accueil que j'ai reçu chez l'ambassadrice de Sardaigne : *Grand succès,* un peu en tout genre. Au milieu de la fête je me suis offerte à dire quelques vers, craignant qu'on me les demande. Je n'aime pas qu'on me demande, parce qu'il est difficile alors de refuser ; en proposant, au moins, on devient charmante, aimable, ravissante, à ce que disent ces belles dames, et toute la gloire est pour vous. Ne m'approuvez-vous pas, mon vieil ami ? Et n'est-ce pas me piquer un peu de tact en agissant de telle sorte ?

J'étais bien souffrante ces derniers jours. Je suis bien, tout à fait bien maintenant. J'ai trois soirées à donner encore au Théâtre-Français, qui seront *Mithridate*, *Marie Stuart* et *Ariane;* puis il me faudra partir, peut-être sans vous voir ! Je désire aller demain à cheval avec mon petit père, je ne sais si cela pourra se réaliser. Je ne

suis pas allée à la campagne, comme je vous l'annonçais hier; la nuit avait été si mauvaise que Rose n'a point voulu me laisser voyager hors de Paris.

Enfin voici deux lettres plus que familières où elle emploie çà et là quelques mots qui sentent un peu l'argot, mais qu'elle prend le soin de souligner pour bien montrer que ce n'est pas là son style ordinaire. La question du proverbe qu'elle voulait obtenir de Gozlan n'eut évidemment pas de suite, car Rachel n'a jamais joué de pièce, petite ou grande, signée de cette plume à la fois si paradoxale et si brillante.

Vous m'avez dit, hier au soir, que vous dîniez ce soir avec Léon Gozlan. Sondez-le donc un peu pour voir s'il serait homme à me faire un petit proverbe pour que je le joue dans certains concerts et m'y essaye dans l'esprit. Toujours des alexandrins! toujours du poisson, toujours du *bouilli*... Je voudrais bien un peu de dessert sucré, parfumé à la vanille, quelque chose bon à croquer en riant et en montrant mes dents, ce qui est bien différent que de montrer *les dents* au public.

Gozlan peut m'arranger ça en une ou deux journées mieux que personne, Musset étant mort... à la littérature! Parlez-lui, rien ne me *botterait* plus que d'être le porte-voix de ce rare esprit qui bâtit de si étonnants gâteaux montés sur la pointe d'un cure-dent... Je parle ainsi à cause de ma belle image de bouilli et de dessert.

Eh bien, alors, si ça semble pouvoir s'arranger, dites-le-moi, que je vous prie tous deux de venir dîner pour

arrêter la chose qui pourrait me servir pour quelque chose que je rumine et qui payerait les frais du fameux volume. Serez-vous un peu à *Marie Stuart?*

Votre tragédienne ordinaire.

———

N... m'envoie pour mes étrennes un œuf pour avoir un bœuf; on me dit que son hommage est en zinc peint en bronze. Je l'ai déjà fourré à quelqu'un pour m'en *dézinguer* au plus vite. Faites-moi donc le plaisir de passer chez Giroux et d'acheter quelque chose de cent francs, pas un maravédis de plus. Si ça fait l'effet de deux cents, tant mieux, du flafla! J'avais envie de lui coller un Chinois que j'ai, et collé, c'est bien ça, car il a la patte cassée. Mais Rebecca me dit que c'est trop joli pour ce magot. Je crois qu'elle en a envie, collé ou non. Quoi qu'il arrive, vous voyez que ce sera moi qui serai collée. J'ai un drôle de style ce matin, mais que voulez-vous? il pleut si fort!

Votre exploitée amie.

RACHEL ET LE PROCÈS DE *MÉDÉE*

ARMI les quelques procès qui furent intentés à M^{lle} Rachel dans le courant de sa carrière, soit pour infractions à des conventions arrêtées, soit pour refus de jouer des pièces d'abord par elle acceptées [1], il en est un particulièrement intéressant, et qui est même le seul dont le souvenir mérite d'être conservé. Il résume un peu, d'ailleurs, tous les autres, et il met en lumière quelques points de droit curieux touchant la jurisprudence en matière théâtrale. C'est le procès que fit à Rachel M. Ernest Legouvé à propos de sa tragédie de *Médée*, que M^{me} Ristori a jouée depuis au Théâtre-Italien (1856) avec un succès qui est encore dans la mémoire de tout le monde.

Nous devons à l'obligeance de M. Legouvé la communication des lettres que lui écrivit Rachel à propos de *Médée*, et c'est à l'aide de ces lettres que nous allons rappeler les péripéties par lesquelles passa cette tragédie avant d'arriver à la scène.

1. Citons, au nombre des pièces qu'elle rendit après les avoir acceptées : *la Servante du roi*, de Duhomme et Sauvage, et les deux drames de Ponsard, *Charlotte Corday* et *Ulysse*.

Après les succès qu'elle avait remportés dans *Louise de Lignerolles,* et surtout dans *Adrienne Lecouvreur,* M^{lle} Rachel demanda à M. Legouvé, l'un des principaux collaborateurs de ces deux pièces, de lui composer un nouveau rôle. Le drame antique de *Médée* séduisit M. Legouvé et lui donna à penser que M^{lle} Rachel trouverait dans ce personnage, à la fois si terrible pour sa rivale et si tendre pour ses enfants, des effets variés et des contrastes auxquels se prêtait si bien son admirable talent. Quand il eut terminé son travail, sans lui en avoir fait connaître à l'avance ni le titre, ni le sujet, M. Legouvé pria Rachel de vouloir bien entendre la lecture de sa nouvelle œuvre. Rachel choisit elle-même le jour de cette lecture et en fixa la date dans la lettre suivante :

A M. Ernest Legouvé.

Montmorency, 29 août 1852.

Mon cher auteur,

J'ai le plus vif désir d'entendre notre prochain ouvrage; je suis encore un peu patraque d'une maladie que j'ai faite en Belgique dans le mois de juin; mais le repos absolu que j'ai eu le courage de prendre pendant tout celui-ci me fait espérer que j'ai encore de la vie en moi et surtout assez de force pour vous devoir de nouveaux succès.

Je suis installée à Montmorency, et c'est là, puisque vous le voulez bien, que j'entendrai notre succès d'hiver. Le 8 septembre me conviendra fort et l'heure sera la vôtre, vu que je ne quitte pas la campagne. Je désire que

mon rôle soit beau et pas trop fatigant, puisque malheureusement je ne pourrai d'ici à quelques mois jouer mon grand répertoire, c'est-à-dire *Phèdre, les Horaces, Louise de Lignerolles, Marie Stuart, Andromaque,* etc... Cela vous assure que je ne suis pas encore tout à fait solide, mais je ne désespère pas que la lecture de votre pièce me rende plus vite la santé. Je vous devrai donc beaucoup, aussi comptez sur ma double reconnaissance.

La lecture de la pièce ne produisit pas, paraît-il, sur la tragédienne l'effet que l'auteur en avait espéré.

« Son impression, dit-il, en écoutant ma pièce, fut très peu favorable. A l'énoncé seul du titre son front se rembrunit : elle comptait sur un ouvrage moderne. La lecture la laissa froide, et, la pièce finie, il s'éleva entre nous ce silence éloquent qui dit à un auteur : Ta pièce est détestable [1]. »

Mais cette première impression n'eut pas, en apparence du moins, une bien longue durée. Rachel comprit mieux, à une nouvelle lecture, et grâce aux explications de l'auteur, l'intérêt du beau drame qu'on lui proposait d'interpréter. Pendant une semaine, enfermée avec M. Legouvé, elle étudia successivement chaque scène avec lui; l'auteur développa devant elle et lui fit apprécier plus complètement ses intentions, et, enfin, elle accepta — ou parut accepter — irrévocablement le rôle. Entre temps la Comédie-Française, qui n'avait d'abord accueilli *Médée* qu'à correction, entendit une nouvelle lecture de la pièce retouchée par son auteur et la reçut définitivement.

Les répétitions ne commencèrent cependant au théâtre que le 2 septembre 1853. « Nous répétâmes huit fois, dit

[1]. *Conférences parisiennes*, par Ernest Legouvé. 1 volume in-18, chez Hetzel (conférence sur la tragédie de *Médée*).

M. Legouvé, avec un double succès pour elle, succès d'exactitude et de talent... J'étais donc plein d'espoir et je me croyais au bout de mes peines... »

Eh non! car c'est précisément ici que les difficultés commencent. Vers la dixième répétition, une amie de M^{lle} Rachel, qui lui servait quelquefois de secrétaire, adressait à M. Legouvé la lettre suivante:

<p style="text-align:right">Passy, 17 septembre 1853.</p>

« Monsieur,

« Ne vous alarmez pas en voyant mon écriture; tout va
« bien, mais il faut que je vous donne l'explication du retard
« apporté aux répétitions. M^{lle} Rachel est indisposée et elle
« a dû, par ordre du médecin, rester quatre jours couchée.

« Depuis ce temps, il est survenu d'autres petites occupa-
« tions, puis on désire étudier le deuxième acte avec vous.
« M^{lle} Rachel me charge donc de vous dire qu'elle vous
« écrira aussitôt qu'elle se sentira bien en train, et qu'elle ne
« reprendra les répétitions au théâtre qu'après avoir d'abord
« répété avec vous. D'ailleurs le théâtre est actuellement en-
« vahi par la grande comédie de M. Dumas [1].

« Mille compliments très affectueux.

<p style="text-align:right">« L. C. DE S... »</p>

Cette lettre était presque immédiatement suivie d'un billet de M^{lle} Rachel qui la confirmait ainsi:

<p style="text-align:right">Septembre 1853.</p>

Mon cher monsieur Legouvé,

Puisqu'on nous presse déjà au théâtre pour la distri-

1. *La Jeunesse de Louis XIV*, comédie en cinq actes, qui fut interdite au Théâtre-Français et représentée depuis avec un grand succès au théâtre de l'Odéon.

bution de *Médée*, je pense qu'il n'y a que Rebecca possible dans le rôle de Créuse. Je vais jouer assez promptement Aspasie parce que le rôle n'est ni long, ni fatigant. Ma santé est toujours fort capricieuse ; je viens de passer quatre jours dans mon lit. Je retourne aujourd'hui à la campagne, le grand air m'est indispensable. Je reviendrai mardi pour jouer *Cinna*.

Votre indisposée Médée.

Or, à dater de ce jour, Rachel ne reprit plus les répétitions de *Médée*. Et pendant que M. Legouvé, plein d'espoir et de foi en ses promesses, attendait son retour de la campagne, la tragédienne s'engageait irrévocablement pour sa grande tournée dramatique de Russie.

En effet, le 5 octobre, M^{me} de S... adressait à M. Legouvé la lettre suivante :

<center>Passy, 22, chaussée de la Muette, 5 octobre 1853.</center>

« Tous les journaux vous auront appris, Monsieur, l'en-
« gagement fabuleux que l'Empereur de Russie a fait pro-
« poser à notre Rachel. Le gouvernement a cru devoir per-
« mettre à cette grande artiste d'aller recueillir une fortune
« en six mois.

« Rachel sera de retour le 15 mai ; elle arrivera sachant
« bien *Médée*, et la pièce sera immédiatement jouée. Je joins
« ici une lettre bien datée qu'elle m'a chargée de vous faire
« parvenir pour vous prouver sa bonne volonté.

« Recevez, etc...
<div align="right">« L. C. de S...</div>

« P.-S. — Rachel part le 15 octobre. »

A cette lettre en était jointe une autre écrite la veille par M^{lle} Rachel à M. Legouvé.

<p style="text-align:right">Paris, 4 octobre 1853.</p>

Cher monsieur Legouvé,

Depuis longtemps il m'était fait des propositions brillantes pour aller passer un hiver en Russie; plusieurs fois j'ai refusé, alléguant mon service au Théâtre-Français et la crainte de désobliger trop mes camarades; mais voilà qu'on m'a offert un engagement si fabuleux que j'ai tenté d'obtenir la faveur, grande sans doute, de me faire donner pour cet hiver le dernier congé de six mois qui me restait à employer l'été prochain. L'Empereur, le Ministre d'État et la Comédie-Française m'ont permis d'aller faire visite à ce peuple du Nord.

Je pars avec assez de courage, et il en faut pour affronter la saison qui s'avance rude et pénible. N'allez pas, cher Monsieur, augmenter mes chagrins — car j'en ai — en me conservant une longue rancune. Je garde *Médée;* je voudrais fort la retrouver vierge; mais, quoi qu'il lui arrive, je l'aime assez pour la reprendre des bras où elle sera allée s'égarer. Pardon du pronostic!

Vous m'avez dit quelquefois que vous aviez de l'amitié pour moi; voilà certes une grande occasion de me la prouver. J'espère, à mon retour, la retrouver tout entière. Quant à moi, je me dis toujours

<p style="text-align:right">Votre dévouée.</p>

M. Legouvé fut atterré, et plus encore outré de colère et

de dépit. Ainsi la grande tragédienne avait joué avec lui une véritable comédie! Au moment même où elle lui jurait ses grands dieux qu'une simple indisposition suspendait, pour quelques jours seulement, les répétitions de *Médée,* Rachel discutait les termes de son traité pour le voyage de Pétersbourg! Elle promettait bien de reprendre *Médée* au retour, mais elle semblait prévoir déjà qu'une autre la jouerait peut-être avant elle !...

« Je courus aussitôt chez elle, raconte M. Legouvé. — « Madame est sortie. » Je m'y attendais. J'y retournai le soir : « Madame est souffrante. » Je m'y attendais encore. Mais le lendemain elle jouait *Polyeucte,* et, la pièce finie, en rentrant dans sa loge elle m'y trouva installé et l'attendant. »

Il s'éleva alors entre eux une discussion assez longue [1], mais qui ne pouvait aboutir selon les désirs de l'auteur de *Médée,* puisque le départ de Rachel était tout à fait décidé. Elle se termina même assez violemment.

« Voulez-vous, oui ou non, s'écria M. Legouvé en présentant sa question comme un *ultimatum,* reprendre les répétitions de *Médée?* — Non. — Soit donc, c'est la guerre!...»

Mais la guerre devait encore pour quelque temps demeurer à l'état de simple déclaration. En effet, Rachel partit pour la Russie, et *Médée* put paraître à peu près enterrée, ou du moins bien malade.

L'année suivante, au moment où Rachel reprenait le chemin de Paris, M. Legouvé lui adressa une lettre qui lui parvint à Varsovie, et où il lui parlait encore de *Médée.* Il n'avait pas perdu tout espoir de ramener la grande tragédienne à l'exécution de sa parole. Mais, de nouveau, elle lui répondit par une fin de non-recevoir.

1. On en trouvera le curieux détail dans la conférence déjà citée de M. Legouvé.

Varsovie, 17 mars 1854.

Mon cher monsieur Legouvé,

J'arrive à Varsovie; j'y reçois votre lettre et je m'empresse bien vite de vous répondre, car je ne veux pas, par ma trop grande faute, retarder plus longtemps tout le succès que doit attendre la Comédie-Française de notre *Médée*.

Ma démission[1] est *des plus sérieuses;* je n'ai donc plus que six mois à donner au Théâtre-Français; je tiens à y jouer tout mon répertoire classique; je n'en aurais pas le temps si j'entreprenais une création nouvelle. Maintenant je vous avouerai en plus que je ne dois pas tenir à créer un rôle alors que je quitte la scène française, persuadée que la presse ne me soutiendrait pas. Ma peur paralyserait mes moyens, et ce n'est pas à la fin de ma carrière à la rue de Richelieu que je voudrais risquer dix-sept années de succès à Paris. Croyez bien, mon cher monsieur Legouvé, à toute la peine que j'éprouve à renoncer à jouer *Médée*.

Veuillez me croire de vos amies.

Pour le coup, M. Legouvé se fâcha tout à fait, et il riposta à la lettre de la tragédienne par du papier timbré qui fut déposé dans ses mains au lendemain même de son retour. Mais, à ce moment, Rachel avait bien d'autres soucis en tête:

1. Sa démission de sociétaire que, d'ailleurs, elle ne donna pas.

cette fois elle ajourna avec quelque raison sa promesse de jouer *Médée*, et même toute autre promesse. La pauvre Rebecca allait mourir, et la pensée, l'esprit, le cœur de Rachel, étaient tout entiers, là-bas, dans les Pyrénées, où la frêle enfant succombait lentement à l'implacable phthisie. Rachel partit une première fois, appelée auprès de la malade, mais elle écrivit d'abord à M. Legouvé l'importante lettre suivante.

Paris, 9 avril 1854.

Je pars pour les Pyrénées, où je vais rejoindre ma sœur Rebecca extrêmement malade, conduire l'un de mes enfants dont la santé m'a inquiétée profondément, et chercher moi-même un repos qui m'a été expressément prescrit, et dont j'ai le besoin le plus absolu. Je pars pour toutes ces causes très graves que vous n'ignorez pas, mais je ne puis m'éloigner de Paris sans prendre un parti sur le procès que vous m'intentez, vous que j'appelais et que j'appelle encore mon cher monsieur Legouvé.

Je ne fais que traverser Paris en proie aux plus vives anxiétés, et je reçois de vous, coup sur coup, deux vilains papiers timbrés, au lieu de recevoir cette visite de dix minutes qui, me l'écriviez-vous à Varsovie, devait nous mettre facilement d'accord et nous eût mis d'accord en effet, si vous n'aviez consulté que vos souvenirs, au lieu de consulter les gens de la chicane.

Dois-je faire comme vous ? c'est ce que je me demande entre deux malles que je remplis de chiffons ; mais je ne me le demande qu'un instant. Non ; je ne jouerai pas

Médée par *autorité de justice* avec le risque, si la coupable, l'abominable *Médée* n'a pas le succès que l'auteur en attend, de m'entendre reprocher cet insuccès par tous vos amis; les gens du monde et les journalistes ne manqueront pas de dire que si *Médée* n'a pas réussi, c'est la faute de M^{lle} Rachel qui, par représailles, a opposé la mauvaise grâce à la contrainte et s'est vengée de l'auteur en assassinant la pièce.

Médée peut égorger ses enfants, elle peut même empoisonner son brave beau-père; je ne puis en faire autant, alors même que je le voudrais. Le public n'est pas un complice à prendre pour en faire l'instrument d'une vengeance de théâtre, lorsqu'on porte le nom que je lui dois et lorsqu'on a pour lui le respect qu'il m'inspire. Donc, mon cher monsieur Legouvé, j'aurai dans cette petite guerre plus de mesure que vous. Quoique l'époque où j'aurai cessé irrévocablement d'appartenir au Théâtre-Français soit bien prochaine; quoique je n'aie plus à donner qu'un très petit nombre de représentations qui, par reconnaissance, sont dues à mon ancien répertoire; lorsque tout prouve que je n'aurai plus matériellement le temps de chercher à un échec possible une revanche nécessaire, je n'aurai pas de procès. Vous voulez que, dans les circonstances où nous sommes, je joue *Médée* : eh bien, je la jouerai!...

Je m'efforcerai même d'oublier vos sommations, vos assignations, vos visites d'huissiers remplaçant une visite promise par la lettre de Varsovie; j'oublierai tous mes griefs pour ne me souvenir que des succès que nous nous

sommes dus réciproquement, que de nos rapports affectueux par vous si facilement rompus. A l'expiration de mon congé je m'occuperai de *Médée*. Vous avez assez de mérite pour user de modestie, mais vous en faites certainement abus en voulant me prouver que je suis indispensable à votre œuvre.

En attendant que je me dise votre dévouée Médée, je signe encore votre toute dévouée Rachel.

Elle se décide donc, une fois encore, à jouer *Médée !* Promesse bien vaine, sans doute, après tant de refus ! Cependant elle accentue cette promesse par un dernier billet adressé à M. Legouvé la veille même de son départ.

10 avril 1854.

Mon cher monsieur Legouvé,

Je vais passer ma journée à la campagne chez des amies ; je pars demain matin pour Pau ; j'emporte *Médée*. Je tâcherai de m'y mettre, si le plus que malaise que j'éprouve depuis deux semaines ne me fait pas craindre une maladie sérieuse. Si mon indisposition vient seulement de mes nerfs fort éprouvés depuis quinze jours, je reviendrai chez moi dans les premiers jours de mai.

Votre dévouée.

Elle revient le mois suivant du Midi, pour y retourner bientôt d'ailleurs. En effet, Rebecca résiste encore, et, bien que Rachel ne se fasse plus guère d'illusions, elle semble espérer toujours. Et voilà que la représentation de *Médée* se rattache

au salut même de sa pauvre sœur. « Que Rebecca soit sauvée, s'écrie Rachel, et je joue *Médée !* »

<div style="text-align:right">Paris, le 24 mai 1854.</div>

Plût à Dieu que j'aie pu m'occuper de *Médée* pendant les six semaines que je viens de passer auprès de ma pauvre sœur Rebecca ! J'ai le plus vif désir de rentrer le 30 mai à la Comédie-Française et je n'ai pu repasser, de mémoire, le rôle de Phèdre. Je me demande avec effroi si je pourrai bientôt retrouver assez de calme, assez de force et de courage pour remplir mes engagements avec mon théâtre. Vous voyez, cher Monsieur, qu'il ne me faut pas parler en ce moment de rôle à créer, de pièce à répéter ; comptez sur mon désir de vous satisfaire, et croyez qu'il m'est cent fois pénible de retarder, par mon chagrin profond, le succès de votre ouvrage.

Je me tiens seule enfermée chez moi ; ma douleur est trop souvent émoussée par les personnes qui me parlent de ma chère Rebecca. J'espère en Dieu, mon cher ami. S'il nous laisse cette chère enfant, persuadez-vous que je ne serai pas longue à retrouver le temps perdu ; je passerai alors, s'il le faut, mes nuits pour précipiter la mise en scène de *Médée*.

Veuillez croire à mes sentiments dévoués.

Eh bien non ! décidément non ! elle ne jouera pas *Médée*. Et cette fois elle n'ose pas écrire elle-même la lettre qui contient son refus définitif. C'est encore M^{me} de S... qui va être chargée de « la corvée » de notifier à M. Legouvé la décision irrévocable. Voici les deux lettres qui apprennent à

l'auteur de *Médée* que Rachel renonce, à tout jamais, à créer son drame.

<p style="text-align: right">20 septembre 1854.</p>

« C'est avec un profond chagrin, mon cher monsieur Le-
« gouvé, que je vous envoie la lettre de mon amie. Je ne
« chercherai pas à justifier Rachel envers vous; vous voyez
« qu'elle-même reconnaît ses torts...; mais, croyez-moi,
« n'insistez pas! faites ce sacrifice à l'avenir. Elle a obtenu
« un congé, elle reviendra l'année prochaine, et; si vous avez
« la générosité de rester son ami, quels droits vous aurez à
« lui faire jouer un autre ouvrage! Elle est décidée à ne
« *jamais* créer d'ouvrage tragique *moderne*... Allons, soyez
« noble et généreux; mettez-vous à l'œuvre, faites-lui un
« drame intéressant comme vous savez si bien les faire, et
« nous serons tous heureux.

« Agréez...

<p style="text-align: right">« L. C. DE S... »</p>

<p style="text-align: center">*A Madame de S...*</p>

<p style="text-align: right">20 septembre 1854.</p>

Chère Louise,

Je viens vous demander de vouloir bien vous charger d'une mission auprès de M. Legouvé. Certes, je sais à l'avance combien elle vous sera pénible, mais vous m'avez tant habituée à votre bonne tendresse que je ne crains pas d'en abuser un peu, aujourd'hui qu'elle m'est utile.

Je ne puis décidément jouer *Médée*. C'est en vain que j'ai voulu me mettre à l'œuvre; j'ai appris même tout le

premier acte ; mais le rôle m'est si peu sympathique qu'il m'est impossible d'espérer pour moi un succès dans ce caractère presque odieux et qui est trop connu pour émouvoir le public même à l'endroit de la terreur [1]. Voyez, chère amie, quelle corvée je vous donne ; je n'ose pas écrire à M. Legouvé parce que je craindrais de le voir arriver tout de suite chez moi, et vraiment je ne suis pas encore assez dans mon assiette de santé pour regarder et écouter froidement les reproches presque mérités que l'auteur de *Médée* est peut-être en droit de me faire, car j'ai accepté le rôle ; je l'ai même répété au théâtre. Mais, bien que j'aie mille torts, je ne puis pas m'obliger à bien jouer un rôle qui ne va pas à mes qualités tragiques. Donc je ne puis pas aller quand même de l'avant et me risquer à un non-succès au moment où je suis peu éloignée de quitter la scène. Voyez donc M. Legouvé ou écrivez-lui. Ce que j'exige de votre *amour* pour moi, pour votre

1. Et c'est là qu'est la seule explication possible de la conduite de Rachel à propos de *Médée*, et en quelque sorte son excuse. Le personnage lui semblait odieux ; elle ne s'en cachait pas, et M. Legouvé le savait bien (voir sa conférence déjà citée) ; oui, le personnage lui faisait peur. D'abord, nous l'avons déjà dit, elle était toujours effrayée à l'idée de créer des rôles nouveaux dans des pièces nouvelles ; puis son talent, si contenu, se pliait mal à l'interprétation de personnages trop agissants, trop remuants en scène : « Je viens de relire vos deux derniers actes, disait-elle à M. Legouvé ; j'ai vu que mon rôle est plein de mouvements rapides et violents ; il faut que je coure à mes enfants, que je les porte, que je les emporte, que je les dispute au peuple. Cette vivacité extérieure n'est pas mon fait ; tout ce qui s'exprime par la physionomie, par l'attitude, par un geste sobre et mesuré, je peux le rendre ; mais là où commence la grande et énergique pantomime, mon talent d'exécution s'arrête... » Il est donc probable qu'après la première ou la seconde lecture Rachel était déjà bien résolue à ne jamais jouer *Médée*. Sa faute est de n'avoir pas carrément et loyalement refusé la pièce dès le premier jour et d'avoir, pendant plus de deux années, laissé un galant homme entre l'espérance, sans cesse entretenue et renouvelée par elle, d'une représentation qui devait lui faire tant d'honneur, et la déception finale qui le frappait à la fois dans son amour-propre et dans ses intérêts.

Adrienne, c'est que M. Legouvé reste encore de mes amis après ce chagrin que je lui fais et que je désire si ardemment effacer dans l'avenir.

Horace me laisse bien fatiguée ce soir; demain j'irai respirer l'air de Montmorency. Pour Dieu, faites que M. Legouvé ne se fasse pas trop méchant pour moi. Il me faut peu, vous le savez, pour ébranler de nouveau mes pauvres nerfs et me faire extrêmement souffrir.

Je suis bien votre amie dévouée, prouvez-moi donc, en cette circonstance, que je puis en tout compter sur vous.

M. Legouvé dut s'adresser par trois fois à la justice pour tenter d'obtenir que Mlle Rachel fût obligée à tenir ses engagements. Une première fois le tribunal de la Seine lui donna gain de cause (21 octobre 1854) :

« Ordonnant qu'aux jours qui, sur la demande de Legouvé, auront été indiqués par l'administration du Théâtre-Français, Rachel Félix sera tenue de reprendre et de jouer le rôle qui lui a été attribué par l'auteur et qu'elle a accepté, et, faute par elle de prendre part soit aux répétitions, soit aux représentations, la condamne à payer à Legouvé 200 francs de dommages-intérêts par chaque jour de retard. Condamne en outre Rachel aux dépens[1]. »

Cette fois, ce fut la Comédie-Française qui refusa de se soumettre à l'exécution de ce jugement, pour ce qui la concernait. Une seconde instance intervint, à sa requête (17 novembre 1854), et les nouveaux juges infirmèrent la décision

1. Voir Dalloz, *Jurisprudence générale* (année 1854), 3° partie, page 80. — C'est l'avocat, depuis député, Auguste Mathieu, qui plaida pour M. Legouvé. Il est mort en 1878.

des premiers, s'appuyant sur ce fait que la pièce de *Médée*, bien que reçue par le comité du Théâtre-Français, ne pouvait être considérée comme telle, l'autorisation du ministre n'ayant pas encore été donnée de la représenter. En conséquence, M. Legouvé était déclaré non recevable en sa demande et condamné aux dépens [1].

Mais M. Legouvé, qui avait la conviction qu'en cette circonstance le bon droit était de son côté, voulut s'obstiner jusqu'au bout. Il porta l'affaire devant la Cour suprême, laquelle cassa cette fois le dernier arrêt rendu (3 mars 1855), et un nouvel arrêt condamna solidairement la tragédienne et la Comédie à payer à l'auteur de *Médée*, à titre de dommages-intérêts, une somme de 12,000 francs, que M. Legouvé abandonna généreusement, par moitié, à la caisse des auteurs et à celle des artistes dramatiques [2].

Le résultat final du procès ne donnait cependant pas à M. Legouvé la seule satisfaction qu'il avait ambitionnée et poursuivie avec une ténacité digne d'un meilleur sort : la Comédie-Française ne représenta jamais *Médée*, et ce fut une autre que M^{lle} Rachel qui remporta dans ce rôle magnifique, d'abord accepté, puis abandonné, puis repris, puis définitivement refusé par elle, le triomphe que, malgré ses appréhensions, elle y eût certainement elle-même obtenu.

1. Voir la *Gazette des Tribunaux* du 18 novembre. On y trouvera le détail de cette instance, avec de curieuses lettres de M. Legouvé au ministre d'État.
2. Voir Dalloz, *Jurisprudence générale* (année 1856), 2° partie, page 71.

RACHEL EN PROVINCE

Il est peu d'artistes dramatiques qui aient, autant que Rachel, usé et abusé des tournées nomades de la province. A l'époque où sa grande réputation commença à se répandre, les comédiens célèbres de Paris excitaient encore en province une curiosité bien autrement vive que de nos jours. Les habitants des départements tout à fait voisins de Paris pouvaient, en effet, seuls se permettre de tenter un voyage spécial, qui ne se faisait pas alors en chemin de fer, pour venir admirer la nouvelle étoile sur la scène même où elle s'était si brillamment levée. Quant à ceux des autres départements, il fallait toutes sortes de circonstances réunies et combinées pour les amener à Paris, où ils ne venaient guère que si leurs affaires les y appelaient. Tout le monde sait qu'alors personne ne quittait sa province pour se rendre à la capitale sans avoir préalablement rédigé son testament.

Beaucoup de Français ne connaissaient donc Rachel que par ouï-dire ou sur la foi des journaux. La grande tragédienne put donc exploiter, dans des conditions pécuniaires excep-

tionnellement favorables, la curiosité légitime qu'elle inspirait de toutes parts. Elle entreprit, aussitôt qu'on lui eut fait comprendre le parti qu'elle en pouvait tirer pour sa fortune, ces nombreuses tournées qui lui rapportèrent en effet beaucoup plus de revenus que ceux que lui donnait le sociétariat. Elle y prit donc un goût, malheureusement trop vite démesuré, car elle y trouva la source et la cause de grandes fatigues et de maladies, — passagères il est vrai, — mais qui portèrent dès lors atteinte à sa santé et qui firent naître le germe du mal implacable qui devait finalement l'emporter.

Les lettres qui suivent, et qui ont spécialement trait aux représentations données par Rachel en province, portent toutes la trace des souffrances qu'elle éprouvait par l'excès des engagements qu'elle avait acceptés et souscrits. Les voyages étaient alors fort longs et ne pouvaient se faire qu'en voiture. C'est presque toujours dans la sienne que Rachel voyageait. On l'avait aménagée exprès pour elle et en vue de longs trajets; elle y avait fait dresser un lit et y passait souvent la nuit, afin de ne pas perdre un instant et de faire face à ses multiples engagements. Il lui eût été, en effet, impossible, en ne voyageant que le jour, de les accomplir tous dans les conditions où elle les avait acceptés.

Une bien curieuse lettre adressée par elle au docteur Véron expose le détail des représentations qu'elle doit donner du 29 mai au 31 août 1849 et qui s'étendent un peu sur toutes les parties de la France, pour finir par les Iles anglaises. Voici cette lettre, qui donnera, mieux que toute appréciation, une idée de l'importance et du nombre des représentations pour lesquelles Rachel s'engageait généralement pendant ses tournées.

Au Dr Louis Véron

26 mai 1849.

Je suis toute triste de ne pouvoir vous aller faire mes adieux ce matin ; une répétition d'*Iphigénie* m'appelle à onze heures au théâtre. Voici mon itinéraire :

Orléans, 29, 31 mai ; Tours, 1er, 2 juin ; Poitiers, 3, 4 ; Niort, 5 ; La Rochelle, 6, 8 ; Rochefort, 8, 9 ; Saintes, 10, 12 ; Cognac, 11, 13 ; Angoulême, 14, 15, 17, 18 ; Périgueux, 19, 20 ; Libourne, 22, 23 ; Mont-de-Marsan, 25 ; Bayonne, 26, 27, 29, 30 ; Pau, 1er, 2 juillet ; Tarbes, 3, 4 ; Bagnères, 5 ; Auch, 7, 8 ; Toulouse, 10, 11, 13, 14 ; Narbonne, 16 ; Perpignan, 17, 18, 20, 21 ; Carcassonne, 23, 24 ; Cahors, 26, 27 ; Aurillac, 29, 30 ; Clermont, 1er, 2 août ; Moulins, 3, 4 ; Nevers, 5 ; Bourges, 6 ; Blois, 8, 9 ; Le Mans, 10, 11 ; Laval, 12 ; Rennes, 13, 14 ; Saint-Malo, 15 ; Jersey, 17, 19, 21 ; Guernesey, 18, 20 ; Caen, 25, 26, 28, 29, 31.

Quelle route ! Quelle fatigue !! Mais quelle dot !!!

Adieu, cher ami, ne m'oubliez pas dans ces trois mois ; je vous aime de tout mon cœur et me dis *le* plus dévoué de vos *amis*.

P.-S. — Je crois que je m'arrêterai quelques jours à Bordeaux, mais rien n'est encore signé.

« Quelle fatigue ! » dit en terminant la tragédienne déjà époumonnée en quelque sorte à la seule pensée de cet im-

mense voyage. Eh oui! fatigues de toutes sortes, dont celles de la voiture et des mauvaises nuits passées sur les grands chemins sont peut-être encore les moindres. Il y avait en outre, et par-dessus tout, le travail des répétitions. En effet, Rachel n'amenait pas toujours d'artistes avec elle, ou bien elle n'était suivie que d'une troupe incomplète qu'il fallait renforcer par l'adjonction de comédiens du cru. Le billet qui suit témoigne en une seule ligne de tous les inconvénients de ces répétitions hâtives avec des artistes forcément inférieurs et même tout à fait mauvais. Hélas! que de bizarres Achille, de singuliers Oreste et d'Hippolyte grotesques, elle s'est vue souvent obligée d'accepter comme partners soit sur la scène de Cognac, soit sur celle, bien plus légendaire encore, de Carcassonne!...

A Monsieur P. Mantel

Rouen, 11 juin 1840.

Je n'ai presque pas la force de vous écrire; l'ennui me tue; j'ai du succès, il est vrai, mais pas un seul ami. Ici, je ne sors jamais, j'écris toute la journée, c'est ma seule distraction. Il me semble que je préférerais la mort à cette vie que je traîne comme un forçat traîne sa chaîne. Je vous quitte, j'ai une répétition. Allons, il faut encore souffrir, ils sont si mauvais !

Adieu ; priez pour la pauvre Rachel ; elle est à plaindre, non à blâmer.

Les lettres qui suivent sont toutes datées de grandes villes où Rachel donna des représentations pendant sa tournée

de 1841. Elles contiennent surtout de piquants détails anecdotiques.

<p style="text-align:right">Bordeaux...... 1841.</p>

..... Dès que je verrai M. Galos je lui remettrai la lettre de M. Aguado à qui j'écrirai bientôt pour le remercier. Mme de Girardin doit avoir reçu une lettre de moi. J'étudie toujours mon personnage d'Ariane qui me charme de plus en plus. J'ai rencontré M. Violet au théâtre, où il m'a fait ses adieux. Je ne suis pas envahie ici comme je l'étais Londres. J'ai une heure fixe pour recevoir, le reste est à moi. Mme la duchesse de Berwick vient de me rappeler ma promesse d'aller lui faire une visite à Madrid, et je me trouve bien embarrassée.

A Jules Janin

<p style="text-align:right">Bordeaux, 4 août 1841.</p>

La représentation d'hier m'a laissée si fatiguée qu'avec tout le désir que j'avais de vous en donner les détails, je ne l'ai pu faire que ce matin, où le calme est revenu me retrouver. Je vais donc tâcher de vous raconter de mon mieux le temps que je viens de passer dans cette ville du midi. Mon premier désir était de voir cette belle salle dont on m'avait tant parlé. J'y allai, le lendemain de mon arrivée, avec ma mère, me cacher dans une petite loge près du parterre, qui ressemble on ne peut plus à la lettre J.

On donnait *le Planteur,* petit opéra-comique[1], d'une médiocrité parfaite et exécuté *idem*. Quelques abonnés s'étendaient sur de larges et longues banquettes vides; l'assemblée se composait, je crois, d'une douzaine de rôdeurs habitués au théâtre. Je fus effrayée de ce désert complet, non seulement dans le théâtre mais encore dans les rues de Bordeaux; tout était parti aux eaux et à la campagne, et je me demandais, même en donnant des billets gratis, comment on ferait pour garnir cette vaste maison.

Cependant l'émotion me gagnait et pourtant le monde arrivait. Aussi que ne m'avait-on dit que tout était loué pour les six représentations signées ! Pour en revenir à la lettre J, j'y restais, ne fût-ce que pour la ressemblance que je croyais y voir. Deux ou trois jeunes gens me reconnurent, car bientôt le peu qui se promenaient dans les corridors et dans les loges vinrent se poser devant ma petite baignoire, m'y fixer si ardemment et avec tant de curiosité que je me vis obligée de quitter la salle et de revenir à l'hôtel, assez triste du mauvais et ennuyeux spectacle que je venais de voir, lorsqu'une assez bonne musique, passablement exécutée, vint me distraire agréablement. On me persuada enfin que cette musique était une galanterie bordelaise offerte à la jeune artiste. Je n'osais encore y croire, quand j'entendis en effet mon nom répété dans la foule. Je m'imaginais avoir fait un rêve. Je regardai par la fenêtre et je vis, à mon grand étonne-

[1]. Opéra-comique en deux actes d'H. Monpou, représenté pour la première fois à Paris le 1ᵉʳ mars 1839.

ment, plus de dix mille personnes rangées dans la rue, qui criaient à chaque entr'acte que faisait la musique : Rachel! Rachel! C'était une véritable sérénade, et je me couchai par là-dessus, beaucoup plus rassurée qu'une heure auparavant.

Maintenant, pour ma soirée d'hier, que vous en dire ? C'est une tâche délicate que je voudrais bien escamoter ; cela me gêne horriblement quand il faut que je raconte un de mes succès. Quel bonheur ! voici des vers que je viens de recevoir, ils me tirent d'un assez mauvais pas ; ils ne sont pas bons, mais l'intention y est.

Je suis en ce moment à la tête de quinze cents francs, j'espère à la fin du mois avoir sept mille francs et payer quelques petites dettes qui me restent à Paris. Mon cœur se range ; ne faut-il pas que ma raison le suive ?

On me distrait à toute minute, pour me faire toujours les mêmes phrases et sans jamais y changer une syllabe. Je suis fort timide, et quand on ne m'encourage pas je deviens fort maussade.

Bordeaux, 9 août 1841.

J'ai voulu répondre de suite à votre bonne lettre de ce matin ; elle m'a remise tellement dans mon assiette ordinaire que j'en recommence une seconde dans la même journée. J'ai reçu M. le général *Jacmino*[1] il y a

[1]. Jean-François, vicomte Jacqueminot. Il était alors député du 1er arrondissement de Paris. Il fut nommé en 1842 commandant supérieur des gardes nationales de la Seine. Il est mort à Paris en 1865, âgé de soixante dix-huit ans.

environ deux heures ; il arrivait au même hôtel, et je suis très flattée d'avoir eu sa première visite. Il part pour les eaux de Barèges, qu'il me conseille fort d'aller prendre dès ma première liberté. Il me trouve engraissée ; il est vrai que le soleil bouillant m'enfle, mais ne m'engraisse pas. Qu'importe ? S'il pouvait y avoir l'apparence, je me contenterais de peu.

Ma mère est allée au petit théâtre voir les farces qui s'y donnent ; mon père, qui est plus sérieux, a préféré un opéra détestablement exécuté que le public bordelais ne rend pas moins gai par ses rires et ses sifflets continuels. Moi, plus raisonnable, j'ai demeuré dans ma petite chambre, à lire, à étudier.

Le général m'envoie demander s'il ne me serait pas possible de lui procurer une loge pour la représentation de demain, *Cinna,* et je suis presque contente de ne pouvoir lui faire cette politesse, toutes les soirées étant louées avant mon arrivée. J'ai reçu d'autres vers, aujourd'hui, d'un jeune avocat : ils sont chauds dans le Midi, les déclarations abondent ; cela m'amuse quand c'est par écrit ; mais, par bouche, mon air tragique me vient en aide, et je n'en entends plus parler. C'est le sort de deux bruns et presque d'un *violet,* car je crois que c'est son nom.

Bonsoir, il me faut aller étudier mes yeux pour la conspiration de demain.

P.-S. — Je vous laisse mes fautes à corriger, cela me fatigue de recopier mes lettres.

Ma bonne me monte plusieurs lettres, j'y trouve des vers, que je vous envoie ; il y a de jolies choses.

A Madame Émile de Girardin.

Bordeaux, 15 août 1841.

Je reviens à la charge, Madame. Il ne dépendra pas de moi certainement que cette belle *Judith* ne vienne se faire admirer sur le théâtre de la rue Richelieu pendant le cours de cet hiver. Puisque vous me demandez souvent quelques lignes d'excitation, je ne manquerai pas à votre vœu, que je regarde comme un devoir pour moi. Croyez-le bien, Madame, je ne doute pas d'un grand succès pour vous, et je vous promets mon dévouement le plus absolu. Mais, hélas! qu'est-ce donc que mon opinion, à moi, si peu faite pour juger la portée d'une œuvre tragique! C'est vous qui comprendrez bien tout ce qu'il y a d'imposant et de grand dans votre ouvrage. Moi, je ne puis que vous dire les impressions que j'ai éprouvées et le désir que j'éprouve.

Le public de Bordeaux me comble comme le public de Londres m'a comblée. Camille, Hermione, Émilie, Roxane, ont reçu le plus bel accueil. Mon Dieu! mon Dieu! pourvu que le public de Paris ne se refroidisse pas pour moi! C'est ma peur au milieu de ma joie. Je vous quitte, Madame, en vous priant d'agréer mes sentiments les plus dévoués.

Au D^r Louis Véron.

Bordeaux, 15 août 1841.

Décidément, Sarah vous en veut, je ne sais en vérité ce qui l'irrite si fortement contre vous. Moi, j'ai le caractère un peu faible, mais le cœur est bon, et bien vite je suis revenue à moi-même.

J'ai passé une partie de la journée d'hier au Château-Margaux : M. Galos m'a priée, au nom de M. Aguado, d'accepter un souvenir de sa cave précieuse ; nous avons dîné là ; ensuite un tour dans le parc. La société se composait de trente personnes, toutes inconnues pour moi, si ce n'est un jeune auteur qui s'est présenté chez moi, à Paris, avec M. Soumet, et qui nous a lu quelques vers de sa composition.

Tout cela n'avait pas grand charme pour moi ; la promenade seule m'a fait plaisir, et M. Galos, qui faisait avec sa femme les honneurs du château, me donnait le bras pour la promenade. Nous avons causé beaucoup de théâtre, et un peu de mariage, de mon avenir qu'il ne faudrait pas gâter par un lien indissoluble, me disait-il. J'étais étonnée d'entendre parler ainsi un mari d'un an. Au reste, je me trouvais fort de son avis sur ce point.

En causant de la sorte, je ne m'apercevais pas que nous étions fort séparés du reste de la société : je demandai à rentrer au salon, je m'y reposai une demi-heure, et je pris congé avec ma mère. Nous rentrâmes vers les huit heures et nous fûmes très étonnées de rencontrer de

la troupe, des embarras de gens qui circulaient. Je demandai bien vite ce que signifiait ce bruit; l'on me répondit que c'était une émeute. Je ne me laissai pas dire deux fois la chose. Jusqu'à présent il n'y a point eu de malheur; je ne sais ce que cela deviendra.

Aujourd'hui j'allai encore à la campagne pour ne pas être témoin de ces hurlements du peuple. C'est le château de Montesquieu qui s'est offert à nos regards. Craignant de nouveaux éclats, nous n'avons pas voulu rester trop tard éloignés de la maison; mais tout était en ordre; quelques patrouilles, de temps à autre, vont et viennent encore, mais il faut espérer que cela n'aura aucune suite fâcheuse. D'ailleurs, pas une de mes représentations ne s'est ressentie de ce léger bouleversement. Ma santé n'est pas des plus robustes; mais le public, la rampe, le père Corneille et jusqu'à mon costume me donnent une force factice que je n'ai que pendant le cours de mon rôle. Bientôt après je retombe en faiblesse et je reste triste jusqu'à la représentation suivante. Ces deux excursions hors de la ville m'ont remise un peu. Je ne vis plus loin de Paris. Ah! mon Dieu! je m'aperçois que j'ai perdu ma montre à la campagne!... Quelle scène la mère Félix ne va-t-elle pas me faire en apprenant mon accident! Mais quoi! mon désespoir ne la fera pas revenir; il vaut donc mieux continuer ma lettre!

J'ai écrit à M^{me} de Girardin pour la seconde fois, toujours ma *Judith* en tête. Je vais écrire à M. Aguado. M. Galos se charge de lui faire parvenir ma lettre, je ne puis lui refuser.

Mardi prochain, *Polyeucte*. Il y a près d'un an que je n'ai joué Pauline. Les Girondins m'accablent toujours de vers, d'odes, de sonnets. Je vous dirai quand ils m'abandonneront.

Adieu. Je n'ai plus que quinze jours à rester ici, et j'irai me reposer à ma niche de Montmorency tout le mois de septembre.

On trouve dans la lettre suivante la trace plus particulièrement accentuée de la fatigue que ressentait Rachel pendant le cours de ces représentations multipliées et même de ces ovations bruyantes, qui n'étaient pas sans lui causer des émotions trop souvent renouvelées. La tragédienne se surmenait : elle avoue elle-même qu'elle « ne sait pas si elle peut vivre longtemps ainsi ; elle est fatiguée, triste, disposée à pleurer à chaudes larmes… »

Bordeaux, 19 août 1841.

M. Mallac m'écrit qu'on dit des choses étranges sur mon compte, les journaux s'en mêlent… Je suis traquée partout, et toutes les fortifications ne me défendraient pas de ces bruits jetés à tort et à travers. Il ne se passe pas un jour qu'on ne m'écrive les choses les plus dures ; j'en suis malade de nouveau. Vingt fois pendant le jour il me prend fantaisie de faire comme le Misanthrope, d'aller me réfugier dans quelque île déserte et de fuir tout le genre humain. Décidément j'irai passer mon mois de septembre aux eaux, n'importe lesquelles. Je joue ce soir *Marie Stuart*, ma disposition se trouve on ne peut plus en rapport avec ce personnage triste et mélancolique. Je ne

sais vraiment si je puis vivre longtemps ainsi... Je suis fatiguée, triste, et, si je continuais, je pleurerais à chaudes larmes.

Adieu, adieu.

En 1843, nous la retrouvons à Rouen le 1ᵉʳ juin, puis moins de quinze jours après, à Marseille. Ce séjour dans la grande cité phocéenne nous a valu deux lettres bien charmantes, écrites par Rachel de son meilleur style et remplies de détails exprimés de la manière la plus piquante et même la plus amusante. Il n'est plus question ici de fatigue, ou du moins il n'en est pas encore question. Rachel, d'ailleurs, vient seulement d'arriver.

A Madame de Girardin.

Rouen, 1ᵉʳ juin 1843.

Madame,

Vous m'avez dit de vous rendre compte de mes pérégrinations lointaines, et je vous obéis, dussiez-vous maudire mille fois la mauvaise inspiration qui vous condamne aujourd'hui à déchiffrer mon griffonnage. Je suis assez contente de mon commencement. Le public rouennais, qui a la réputation d'être très difficile et la prétention de le paraître, a bien voulu se montrer indulgent à mon égard; il m'a applaudie, et il a fait un bien plus grand effort: il m'a écoutée. Or, vous savez sans doute que les habitants de cette bonne ville se promènent dans le parterre pendant la représentation et ne prêtent aux acteurs qu'une attention dédaigneuse. J'ai joué *Phèdre* d'abord, ensuite

Marie Stuart, puis *Polyeucte*. Cette dernière pièce a surtout excité l'enthousiasme ; tout l'honneur au grand Corneille, bien entendu. Couronnes, bouquets, rien n'a manqué à la fête. Je devais partir aujourd'hui même pour Marseille, mais j'ai été obligée de céder aux instances réitérées de la direction, des abonnés, des collèges, etc. ; je joue donc encore demain, et samedi je serai à Paris pour vingt-quatre heures seulement. Je ne sais si pendant ce court séjour j'aurai le temps d'aller vous remercier du charmant dîner auquel vous avez bien voulu m'inviter ; en tout cas, je compte sur votre bienveillance pour m'excuser. Vous seriez bien aimable de me répondre à cette lettre à Marseille ; une lettre de vous est trop précieuse pour que je vous en tienne quitte, et d'ailleurs, si vous tenez à avoir la corvée de lire ma mauvaise écriture, il me faut un encouragement.

A sa mère.

Marseille, 13 juin 1843.

Chère mère,

Voilà le sixième jour que je me trouve à Marseille ; je n'ai point encore vu la rue, si ce n'est pour aller de l'hôtel au théâtre et du théâtre à l'hôtel. Je t'avouerai aussi que, quoique je sois arrivée seule dans cette ville, je ne me suis pas ennuyée un seul instant. Il est vrai que jamais séjour n'aura été plus flatteur pour l'artiste, etc., etc.

Mademoiselle Rose me prie de la rappeler à tous tes bons souvenirs. Elle trouve le café du Midi assez mauvais et en est au désespoir. Cela, dis-je, est possible; mais moi, je ne me plains point, vu que tout me paraît bon marché. A mon retour à Paris, je te dirai, et cela te fera rire, comment j'ai presque manqué de ne savoir où me loger en arrivant à Marseille. Tous les hôtels, toutes les auberges, tous les cabarets, voulaient me posséder. Chacun me vantait sa marchandise : l'un pleurait lorsque j'allais mettre un pied dehors; l'autre s'arrachait les cheveux si je sortais de chez lui; un troisième n'avait plus qu'à se tuer si je ne logeais pas dans son appartement, « parce que, disait-il, mon hôtel est le plus beau, le plus grand, et je serai déshonoré et ma maison aussi si le plus grand artiste de France et de Navarre ne descend pas chez moi ». Après bien des débats, il prit une assez bonne idée à un quatrième, qui dit, pour trancher toute espèce de balancement de ma part : « Je ne vous ferai rien payer! » A ce dernier et sublime élan du désespoir, je ne pus m'empêcher d'être touchée, et je finis par une bonne œuvre, c'est-à-dire j'allai chez le plus malheureux, chez celui qui me désirait le plus. Le malheureux, il ignore sa position. Le premier jour je dévorai presque la cuisine entière, et ma suite ne se laissa manquer de rien. Dans la nuit il me prit une horrible indisposition, Dieu me punit de mon avarice. J'eus un élan dès le lendemain matin. Je fis monter la maîtresse de l'hôtel, et je lui dis d'un ton et d'un regard sévères : « Madame, après ce qui s'est passé cette nuit, je ne puis rester chez vous gratuitement.

Je me suis trop encouragée à la mangeaille, il faut donc que vous me preniez quelque argent. Vous aurez le loisir de m'en prendre le moins possible. »

Nous faisons des conditions : mon logement, salon, chambre à coucher, salle à manger, petit cabinet pour costumes, deux chambres de domestiques, dix francs; très bien. Dîner chez moi, quatre francs; parfait. Déjeuner, un franc; à merveille. Nourriture de domestiques : pour deux six francs; je n'ai pas le plus petit mot à dire. Et de ce jour je ne mangeai plus que tout juste ce qu'on me donnait. Je n'ai pas pu attendre mon retour pour te raconter cette histoire presque historique. Mais sache bien que, si j'ai chargé un peu trop, c'est le désir que j'avais de te faire rire ainsi que papa et les chers petits enfants... Pour le coup je suis fatiguée de tenir la plume, elle va m'échapper des mains. Ne voulant point te faire un point affreux, je t'embrasse mille fois.

A Madame de Girardin.

Marseille, 21 juin 1843.

Les Marseillais sont charmants. Si leur enthousiasme pouvait être un peu moins bruyant, je les aimerais tout à fait. Ils ne dételllent pas mes chevaux à la vérité, mais ils empêchent ma voiture d'avancer. Pour revenir chez moi après le spectacle, je mets environ une heure à faire cent pas. La dernière fois que j'ai joué, espérant m'es-

quiver plus facilement à pied, je priai M. Méry de me donner le bras. A peine avions-nous franchi le seuil de la porte, nous fûmes reconnus et aussitôt poussés, pressés, étouffés par une foule toujours croissante. L'éloquence de mon chevalier échoua devant l'enthousiasme de ces bons Marseillais. Nous ne trouvâmes de salut que dans la boutique d'un chapelier dont la porte fut bientôt assaillie, et le commissaire de police vint nous offrir l'appui de son écharpe escortée d'une vingtaine de soldats ; mais je vous prie de croire que nous refusâmes dédaigneusement ce secours, et, confiant dans les sentiments de la multitude, nous nous présentâmes à elle, lui demandant de nous livrer passage. Alors ce furent des applaudissements, des acclamations, un vrai triomphe; je parvins enfin à rentrer chez moi très flattée, mais rendue, moulue, fondue, et promettant qu'on ne m'y reprendrait plus.

Jusqu'à présent, c'est *Horace* qui a eu les honneurs; la scène muette a été particulièrement appréciée ; franchement, je n'attendais pas tant du public de Marseille.

Je suis bien ingrate cependant de ne pas le porter aux nues, car il me témoigne son affection de toutes les manières. Le côté positif ne reste pas en arrière. Les recettes ont atteint un chiffre jusque-là inconnu, celui de 8,200 francs; j'en suis toute fière, quand on m'assure que celles de Talma n'avaient pas dépassé 5,500 ; il est vrai que les temps sont changés !

Je ne finirai point ma lettre sans vous raconter un petit trait d'audace qui me fait peur quand j'y repense de sang-froid. Au milieu d'une des scènes les plus vives de

Bajazet, ne voilà-t-il pas qu'on s'avise de me jeter une couronne, moi de ne pas y faire attention, voulant rester en situation, et le public de crier : « La couronne ! la couronne ! » Atalide, plus au public qu'à son rôle, relève la couronne et me la présente. Indignée d'une interruption aussi vandale, digne vraiment d'un public d'opéra, je prends avec colère la malencontreuse couronne et je la jette brusquement de côté pour continuer Roxane. La fortune aime les audacieux ; jamais preuve plus forte de cet axiome ; trois salves d'applaudissements accueillirent ce premier mouvement irréfléchi.

Pardon mille fois de ce long griffonnage ; j'espère qu'il aura pour effet de vous rappeler votre promesse de m'écrire.

Agréez, Madame, la nouvelle expression des sentiments que je vous ai voués.

Le mois suivant, retour par Lyon. Ici nous avons l'aveu, dès les premières lignes de la lettre qui suit, que ces représentations si brillantes de Marseille ont eu leur contre-coup, et que la santé de l'illustre tragédienne se trouve tout à fait compromise par suite de l'excès de travail et de fatigue. Dès le début des représentations à Lyon, Rachel est malade ; elle soupire après le repos, elle voudrait voir arriver bien vite le terme de cette longue et fatigante odyssée... ; elle a cependant encore onze soirées à donner !..

A son père.

Lyon, 10 juillet 1843.

Mon cher père,

Je suis à Lyon depuis le 5 juillet. J'ai été si fatiguée des répétitions et des représentations à Marseille que je n'ai pu jouer encore qu'une seule fois à Lyon. Aujourd'hui je joue, pour la seconde représentation, *Andromaque*. J'ai un point dans le dos qui me fait souffrir depuis dix jours. Croyant que cela serait passager, je n'en parlai pas, mais je ne sens que trop que cela prend un caractère. J'ai d'abord éprouvé le mal en écrivant un peu longuement, maintenant j'en éprouve la douleur continuellement, excepté lorsque je suis couchée sur le dos. Cette douleur est au côté gauche entre les deux épaules. Je ne puis rien porter de ce bras sans sentir le mal. L'humidité ne fait, je crois, qu'augmenter cela. Il n'a pas cessé de pleuvoir et de faire froid depuis que je suis arrivée. Mon moral est un peu affecté, c'est-à-dire triste, et tu sais si la vue de l'hôtel du Nord est faite pour remettre les esprits atteints de mélancolie! Ce n'est que quand je me trouve en face d'un public bienveillant comme celui que je retrouve pour la seconde fois dans cette ville de Lyon qui me rappelle toute mon enfance, que j'oublie toutes mes douleurs et souffrances. Quand je songe que j'ai encore onze représentations à donner, je suis effrayée de la fatigue à venir. Enfin je vais tâcher au moins de retrouver chez moi le calme et le repos que me

prend chaque représentation. Pour t'écrire je fais un grand effort, car je te répète que je souffre bien plus lorsque j'écris. Aussi, mon chèr père, comme ce que je vais faire ce soir n'est pas pour me donner du repos, je te quitte avec l'espoir que tu te portes bien ainsi que maman, mes frères et sœurs.

Je t'embrasse mille fois.

Ta fille respectueuse.

Cependant deux ans plus tard, en 1845, la voici en Bretagne. Elle triomphe d'abord à Nantes.

Je vous écris, dit-elle dans une lettre adressée à M. Fleury, directeur du théâtre de Lyon, et dont nous ne connaissons que le début, après ma première représentation à Nantes, et pendant le bruit des instruments, car je viens d'être l'objet d'une sérénade...

Elle joue ensuite à Brest, où elle subit l'affront inattendu d'une plaisante assignation sur papier timbré.

A Madame de Girardin.

Brest, 3 juillet 1845.

Madame,

Je m'empresse de profiter de la permission que vous m'avez donnée de vous écrire, pour vous parler de mes succès de province. J'ai commencé mon voyage par la Bretagne, et je regrette beaucoup d'avoir pris des enga-

gements avec Lyon et avec l'Alsace, qui me forcent d'abréger mon séjour ici; j'aurais pu employer très fructueusement dans la seule Bretagne mes trois mois de congé. Les Nantais m'ont d'abord accueillie, et rien dans leur accueil ne m'a rappelé que j'étais chez ces Bretons si froids et si peu enthousiastes; j'aurais cru plutôt me trouver à Marseille. Tout ressemblait aux chaleureuses impressions des habitants du Midi. Il paraît que la tragédie est préférée en Bretagne à tous les autres spectacles : car l'on m'assure que jamais le public ne s'est tant porté au théâtre, et que jamais les prix n'ont été aussi élevés. Toutes les villes veulent de moi; je me suis fait de mauvaises affaires avec Rennes, Vannes, Saint-Brieuc, où je n'ai pu me rendre; les journaux de ces villes se sont plaints avec amertume de mon peu d'empressement. Angers m'a envoyé du papier timbré, oui, du vrai papier timbré. Un petit bossu, véritable huissier de comédie, est venu, la plume derrière l'oreille, me remettre, parlant à ma personne, un exploit en bonne forme, pour m'assigner à jouer devant les Angevins, de par la loi ou de par le roi; tout cela, parce que dans la conversation j'avais laissé tomber une parole qu'un sieur Combette, directeur du théâtre d'Angers, avait prise pour une promesse (cela prouve une fois de plus que les rois de théâtre, comme les rois de la terre, doivent peser leurs moindres paroles). Quelque neuve que fût cette façon d'être engagée, je me révoltai contre, et jamais les Angevins ne m'auraient aperçue, si des menaces le sieur Combette n'était passé aux larmes. Il m'a dépeint son désespoir, celui de toute

la ville dont il est l'interprète ; enfin il m'en a tant dit que j'ai joué *Andromaque* à Angers. J'ai été ravie de la salle, des spectateurs, des spectatrices, dont le goût et la toilette m'ont rappelé le public de Paris. Mais je ne vous dis rien de Brest, où je suis depuis deux jours, et c'est presque aussi de par la loi que je m'y trouve. Ah ! que c'est loin, Brest ! Mais quel beau port, ou plutôt quel bel arsenal ! Et le bagne ! J'avoue ma prédilection pour le bagne. Quel joli feuilleton vous feriez, si vous vous étiez promenée comme moi pendant deux ou trois heures au milieu de tous ces forçats à figures effrayantes, si vous leur aviez parlé comme je l'ai fait ! Vous n'auriez peut-être pas eu ce courage, car je vous assure qu'il en faut pour entrer en conversation avec ce rebut de l'humanité. Je ne conçois pas qu'un écrivain remarquable n'ait pas profité d'un moment de loisir pour faire un voyage à Brest ; il aurait pu, je vous assure, avoir des impressions très intéressantes et cependant très vraies, ce qui est rarement le fait des impressions de voyage.

Je m'aperçois qu'en voilà bien long ; je ne veux pas prendre sur un temps aussi précieux que le vôtre. Si vous étiez assez aimable pour jeter à la poste quelques lignes à mon adresse, envoyez-les à Lyon, où je serai dans peu de jours, et dites-moi ce que devient *Cléopâtre*. Je reçois une lettre du commissaire royal, qui m'annonce que, la pièce de M. Ponsard allant à l'Odéon, nous n'aurons rien de nouveau pour l'année prochaine. Peut-être serait-ce le cas de produire votre *Cléopâtre*. Croyez, Madame, aux sentiments sincères que vous m'avez inspirés.

Nous n'avons pas de lettre de Rachel elle-même se rapportant à sa grande tournée de 1848, dont son frère fut l'entrepreneur, et qui fut une de ses plus longues et de ses plus laborieuses. Mais nous citerons une bien curieuse circulaire envoyée, par ordre du ministre de l'intérieur, Ledru-Rollin, aux directeurs des théâtres de province, auxquels elle annonce deux mois à l'avance le voyage de la grande tragédienne, donnant ainsi, en quelque sorte, un caractère officiel à ce voyage.

« Paris, 23 avril 1848.

« Citoyen directeur,

« Le citoyen Raphaël Félix a réuni une troupe avec laquelle
« il veut parcourir plusieurs départements. Son intention est
« d'y faire entendre les chefs-d'œuvre de notre génie, en leur
« donnant naturellement pour interprète la citoyenne Rachel.

« La citoyenne Rachel avait à l'étranger des engagements
« considérables et des plus productifs; elle les a rompus pour
« rentrer en France.

« Le dévouement qu'elle a montré pour la République à
« Paris, dans son admirable création de la *Marseillaise*, elle
« veut l'étendre aux départements.

« L'électricité qu'elle a répandue ici doit être d'un merveil-
« leux et salutaire effet dans nos provinces. C'est au nom de
« l'art, sur lequel la République veut étendre sa puissante et
« féconde protection, que je viens vous demander de tenir
« compte à la citoyenne Rachel de ses sacrifices en lui prê-
« tant tout concours et en donnant toute facilité au citoyen
« Raphaël Félix pour les représentations qu'il a l'intention
« d'organiser dans votre ville.

« Salut et fraternité.

« *Le directeur par intérim des théâtres et de la librairie,*

« Élias Regnault. »

Cette grande tournée de 1848 dura trois mois, de juin à septembre. Ce fut un véritable tour de France. Elle comprit en effet, comme stations principales, Strasbourg, Metz, Besançon, Nancy, Dijon, Bâle, Genève, Lausanne, Marseille, Avignon, Toulon, Montpellier, Béziers, Cette, Orléans, Tours, Blois, Agen, etc...

La tournée dramatique de l'année suivante (1849) ne fut pas moins laborieuse. Comme la précédente, elle dura de juin à septembre; nous en avons plus haut donné le curieux itinéraire. Nous avons, de cette époque, une lettre datée de Bordeaux, ville qui ne figurait pas sur le programme primitif et où Rachel alla jouer par surcroît.

A sa mère.

Bordeaux, 1849.

Ma chère mère,

Je pense que la meilleure nouvelle que tu puisses recevoir, c'est un bon bulletin de santé. Eh bien! je t'en envoie un exquis. Jamais, non, jamais je ne me suis si bien portée. Il semble que Dieu me dédommage des souffrances que j'ai éprouvées dès ma sortie de Paris, et qui ne m'ont quittée que quinze jours après. Les chaleurs sont fortes, et cependant je n'éprouve aucune fatigue, mais aucune, en vérité.

Une fois arrivée à Libourne, j'ai été priée, suppliée pour aller à Bordeaux. C'était à huit lieues de distance; les propositions n'étaient pas absolument brillantes, mais on m'assurait que les artistes étaient fort malheureux, et, comme ils sont en société, ma présence pouvait apporter

quelque soulagement à cette troupe un peu abandonnée, comme elles le sont malheureusement un peu partout. Enfin je me suis décidée, et hier j'ai joué *Phèdre,* et si bien joué, que me voilà obligée d'en donner deux ou trois, non pas des *Phèdre,* mais des autres tragédies. En somme (sans jeu de mot), je crois que ce ne sera pas une mauvaise affaire, et d'ailleurs la ville de Bordeaux renferme un public d'élite, et vraiment, après la course de petites villes que je viens de faire, je ne suis pas fâchée de me retremper quelque peu sur une aussi belle scène. Après huit ans de séparation, je ne me souvenais guère de sa magnificence; aussi ai-je eu vraiment du plaisir à donner mon âme ce soir-là au public bordelais.

Je vous embrasse tous avec la force qui m'est revenue. Soyez heureux que ce soit de loin, car de près vous seriez étouffés sous mes tendresses.

P.-S. Mon petit ange d'Alexandre, travailles-tu un peu avec ta tante? Commençons-nous à lire, et puis-je espérer bientôt une longue épître de votre jolie petite main blanche?

RACHEL EN VOYAGE

RACHEL n'avait, en raison de sa vie si occupée et si remplie, aucun moment à consacrer à un voyage véritablement entrepris comme distraction ou comme repos. Tous ses voyages étaient, en effet, des tournées dramatiques ayant un but bien défini : gagner le plus d'argent possible. Cependant les trois lettres que nous citons ci-après semblent se rapporter surtout à des aventures de voyages. La première a été écrite pendant une excursion en Suisse qui était indépendante d'une préoccupation théâtrale quelconque. C'est un des rares voyages faits par Rachel simplement pour voyager.

A Madame Samson.

Interlaken, le 20 août 1843.

Chère Madame Samson, vos filles sont parties, vous devez être bien triste; peut-être dans ce moment une lettre de moi apportera-t-elle quelque distraction à votre

isolement. Je prends la plume avec cette idée, et j'en ai besoin pour avoir le courage d'écrire, car je suis dans un état de santé qui me rend bonne à rien. Depuis un mois environ j'ai une irritation d'estomac très violente, mon appétit s'en est allé, et avec lui ma gaieté et mes forces; aussi le commencement de mon voyage en Suisse s'en est-il ressenti. Je suis à Interlaken où je prends des bains de petit-lait; je m'en trouve très bien et je recommence à manger avec quelque plaisir. Malheureusement nous partons d'ici pour reprendre tout doucement le chemin de Paris, et je crains que, mon irritation revenant, je ne sois forcée à me mettre au lit aussitôt mon arrivée. Cela ne ferait ni mon compte ni celui du théâtre; en restant cinq ou six jours de plus ici, il est plus que probable que je me serais rétablie complètement.

Mais que diraient Messieurs les Sociétaires si je n'étais pas rendue le 25 ? Que de propos! que de conjectures! que de médisances! Aussi je me mets en route contre vent et marée. J'ai commencé mon voyage par Genève, de là à Chamounix; j'ai monté le Montanvert pour arriver jusqu'à la Mer de glace. Imaginez-vous sur la cime des montagnes une mer orageuse que la puissance divine frappe tout à coup d'immobilité en la congelant : rien de plus extraordinaire et de plus beau que ce spectacle; il faut qu'il soit vraiment d'un effet puissant pour avoir agi sur moi, malade comme je l'étais.

Après la grande pièce, la petite, dit-on. Dans une auberge sur la cime du Montanvert se trouvait en même temps que nous une société de vrais Parisiens sortis tout

chauds du passage de l'Opéra : un gros monsieur, probablement courtier de la Bourse, habitué des Variétés ou du café Anglais; trois jeunes femmes en costume de voyage pris fort exactement dans le journal des modes; deux jeunes échappés de collège voyageant sans doute pour terminer leur éducation. Une des jeunes femmes crut me reconnaître : « Comme elle ressemble à Rachel ! — Mais c'est Rachel elle-même ! répondit un des collégiens; je l'ai vue dernièrement dans *Phèdre,* et ses traits sont restés gravés dans mon esprit. — Allons donc, reprit le vieil habitué du café Anglais : Rachel est beaucoup moins jolie que cette charmante voyageuse. » Je vous fais grâce de la discussion qui, s'échauffant de plus en plus, en vint au point de ne pouvoir se terminer que par une bataille ou un pari. Ce fut ce dernier qui l'emporta, mais vous ne devineriez jamais le pari : un gigot de mouton !... L'ingénieux courtier se chargea de découvrir la vérité : après une profonde réflexion il accoucha d'un moyen infaillible pour percer mon incognito. Nous étions sortis de l'auberge et, soutenus par les guides, nous nous aventurions, non sans peur, sur la mer de glace. En traversant une crevasse, je me trouve face à face avec mon parieur; il est d'abord un peu embarrassé, puis en détournant la tête il lance cette phrase captieuse : « La nature et l'art, tout est admirable !... » Si c'est Rachel, avait-il dit, elle sera doucement chatouillée par la délicatesse exquise de ce compliment et elle ne pourra comprimer sa satisfaction. Mais, beaucoup plus occupée du terrain glissant sur lequel je me trouvais que des bons mots

du Monsieur, je passai mon chemin bien tranquillement. Alors lui de s'écrier en se tournant vers sa société : « Vous voyez bien que ce n'est pas Rachel ! j'ai gagné mon pari ! » Ne voulant cependant pas être cause d'une perte aussi considérable que celle d'un gigot de mouton, revenue à l'auberge avant nos Parisiens, j'écrivis de ma belle écriture sur le livre des voyageurs : « Payez le gigot de mouton, Monsieur, je suis Rachel !... »

Je vous embrasse, ma chère Madame Samson, comme je vous aime, cela veut dire de tout mon cœur.

Votre dévouée.

C'est pendant sa grande tournée de 1848 que Rachel eut l'occasion de visiter M^{me} Lafarge. Elle a raconté cette visite dans une lettre à sa sœur Sarah, qui a été souvent citée et qui est en effet l'une des plus curieuses de sa correspondance. Il faut remarquer, dans cette belle lettre, le passage où Rachel étudie et définit en quelques mots le genre de maladie dont M^{me} Lafarge était atteinte et qui devait la conduire au tombeau. C'est de ce même mal, en effet, que Rachel mourut, elle aussi, après avoir passé à son tour par les phases de souffrances et de douleurs que sa lettre décrit avec une si cruelle vérité !

A sa sœur Sarah Félix.

Montpellier, 1848.

J'ai été visiter hier M^{me} Lafarge dans sa prison, la maison centrale. Il a fallu solliciter la permission du

préfet, M. Riquier de Fay, et Léon Guillard [1], qui a été secrétaire du précédent préfet du tyran, m'a vite obtenu cette permission. Comme cette célèbre recluse ne reçoit pas aisément qui veut la voir, il a fallu nécessairement lui demander aussi l'autorisation, la faveur d'être reçue par elle, et c'est encore Léon Guillard qui, étant du pays et la connaissant déjà, a été lui soumettre ma requête. Elle a répondu gracieusement qu'elle serait enchantée de me voir parce que j'étais une de ces femmes qui... et qui... etc... Tu comprends bien les suppressions de ma modestie à laquelle il ne faut pas toujours se fier, car c'est si bon de se dire à soi-même certaines choses... pas toujours très certaines, mais enfin !...

J'en étais à Mme Lafarge. Elle nous a reçus, l'auteur des *Frais de la guerre* [2] et moi, dans le salon du directeur de la maison centrale préparé à cet effet, comme lorsque l'évêque vient consoler ces *afflictorum*. J'ai été frappée non de sa beauté, car la pauvre femme — pauvre femme, je le dis, criminelle ou non — s'en va lentement de la plus affreuse des maladies, la poitrine ! Elle sent dévider sa vie... et jusqu'au bout de l'écheveau, elle verra, elle sentira; c'est affreux ! Mieux vaudrait une balle dans cette faible poitrine ou une cheminée sur la tête par un grand vent.

Mais, comme ce salon donnait comme trop de solennité à notre entrevue, elle m'a demandé de passer avec

1. Le futur et regretté archiviste de la Comédie-Française, mort en 1878.
2. Comédie de Léon Guillard, représentée le 20 juin 1848 au Théâtre-Français.

elle dans un cabinet voisin, où nous sommes restés tous les trois seuls. J'ai vu qu'elle me regardait avec toute son intelligence et un peu de surprise ; le fait est que l'émotion me donnait mes petites et rares pommes d'api, et que j'étais *choquenosophe*. Je l'ai priée de croire que ce n'était pas une vaine curiosité qui m'amenait chez elle, et elle m'a interrompue avec beaucoup de goût pour dire qu'elle ne le supposait pas de mon esprit et de mon cœur.

« Je ne vous ai vue qu'une seule fois ! m'a-t-elle dit. C'était dans *Iphigénie en Aulide*. J'ai bien souvent déploré de ne pas vous connaître tout entière ! »

Alors je lui ai offert de venir lui dire tout ce qu'elle voudrait, le songe d'*Athalie,* la déclaration de *Phèdre* ou tous les deux si ça lui plaisait. Elle m'a répondu en exclamation : « Ah ! ce serait trop beau !... je n'ose pas... vous me feriez trop regretter le monde... et je m'arrange les idées pour ne pas regretter la vie... »

Après diverses autres choses très sympathiques des deux côtés et des compliments sur ma jeunesse et ma figure que je n'ai pu, hélas ! lui rendre, nous nous sommes quittées, elle voulant m'embrasser.

Maintenant, si tu veux mon avis sur cette célèbre prisonnière, je te dirai que c'est une femme qui me paraît très remarquable, d'une conversation très élégante, s'écoutant complaisamment dire de très belles choses et que, dans une organisation de société où les femmes seraient quelque chose, celle-là eût tenu une des premières places, par les sentiments, je ne sais pas, mais bien sûr par la qualité des idées et la manière de les rendre.

Léon Guillard, qui l'a vue souvent, pense tout cela comme moi.

Elle m'a demandé si je connaissais M⁰ Lachaud, son avocat alors. J'ai répondu que je ne l'avais vu qu'une fois. « Tant pis! Connaissez-le, me dit-elle avec élan; c'est un grand cœur et un talent qui ira aussi loin qu'on peut aller par la parole! » Je suis sortie de là assez émue et me disant que si j'avais une grâce à obtenir d'un souverain[1], ce serait celle de cette pauvre pénitente, mariée par les *Petites Affiches,* et qui sûrement va mourir ou de son remords ou de l'injustice des hommes.

Enfin la troisième lettre ici reproduite donne de piquants détails sur une rencontre fortuite de la tragédienne avec la fine et charmante comédienne qui fut Déjazet. Il y a dans cette lettre bien de cet esprit primesautier si naturel à Rachel et une petite pointe de malice, adorablement exprimée, au sujet de l'insuccès de certains camarades plus que médiocres dont son frère, qui était son impresario, l'avait entourée pendant sa tournée dramatique du Midi en 1849.

A Jules Lecomte.

Je me souviens avoir lu dans une de vos causeries cette observation d'une si rare profondeur :

« Les voyages, qui forment la jeunesse, déforment les cartons à chapeaux. »

[1]. Elle fut graciée trois ans plus tard par le président de la république, mais elle ne survécut que quelques mois à sa mise en liberté.

Et jamais je n'avais tant éprouvé la maxime que depuis mon départ de Paris. J'ai perdu une malle à Moulins, j'ai vu la boîte où ma vieille Rose emballe la défroque du *Moineau de Lesbie* voltiger du haut d'une impériale sur le pavé, et faire une chute qui rendrait jalouse la compagnie embauchée par Raphaël! Mais j'ai tout oublié, excepté vos vers, si ce sont des vers, par l'agréable rencontre que j'ai faite sur le pont d'Avignon, où tout le monde passe.

Je ne vous dissimulerai pas que c'était Déjazet, dont le nom empêche toujours mon petit Alexandre de prononcer le nom de *Bajazet*. Cette merveilleuse femme, pimpante et vive plus que le moineau de Lesbie, m'a assuré qu'elle allait à Carpentras, ce qui m'a permis de croire qu'un pareil Carpentras n'était pas une farce inventée par les petits journaux pour consoler les grands. Oui, il paraît qu'il y a un Carpentras, car Déjazet va y jouer, et elle prouve que rien n'est plus vrai, en me disant que l'endroit est au pied du mont *Ventou*.

Or, cette charmante femme n'inventerait pas cela pour abuser de ma jeunesse qui cherche à se former en voyageant et à se parfaire sur la géographie. Elle dit qu'il y a un théâtre qui rendrait jalouse une grange, des baignoires où il y a véritablement de l'eau, parce qu'il y pleut, et que le public, qui vend de l'huile, l'adore comme s'il était Lyonnais. Je dois ajouter que la bonne et espiègle *Frétillon* ne m'a pas offert d'aller m'assurer du fait par mes deux yeux noirs.

Mais je crois à sa déclaration et m'empresse de vous

glisser l'affaire entre deux phrases d'autre chose, pour que vous ne vous avisiez jamais de blaguer ce Carpentras, qui sait applaudir la bonne Déjazet et le joli petit filet dont elle joue si bien!

J'ai à vous prier de deux choses auxquelles je tiens comme à...: c'est d'abord de me découvrir chez quelque marchand de vieilles pierres — et, tenez, Michellini, au Palais-Royal, aura ça — ce qui s'appelle un talisman, c'est-à-dire une turquoise avec des caractères incompréhensibles gravés en or dessus.

Si vous le trouvez, le faire monter en chevalière et me le garder pour le jour de ma naissance, parce que je veux ça et que ça! L'autre affaire, c'est d'aller trouver M. Feuillet de Conches, et de lui dire que s'il veut un bel *autographe* de moi, avec ou sans *orthographe,* écrit en encre rouge sur papier satiné sablé d'or, et avec une plume de colibri, il doit, à mon prochain retour, me présenter à X...

Adieu; votre tragédienne ordinaire.

TOURNÉES DRAMATIQUES

EN EUROPE

Les tournées dramatiques de Rachel en Europe ont toujours été des voyages de triomphe, et, — ce qui ne gâtait rien à ses yeux, — ils lui ont toujours rapporté beaucoup d'argent. L'Angleterre, la Belgique et la Hollande, l'Allemagne et la Russie, ont eu successivement la visite de la grande tragédienne. C'est en citant quelques-unes des lettres qui se rapportent à ces divers voyages que nous les résumerons sommairement.

I

VOYAGES A LONDRES.

Le voyage de 1841 est le premier que Rachel ait fait à Londres. Son succès y fut considérable. Jeune encore et à l'aurore de sa grande renommée, elle séduisait par le charme de sa physionomie, de sa tenue, de toute sa personne enfin. En outre elle arrivait à Londres un an seulement après le mariage de la reine, qui était encore dans toute la joie de

cette union où le cœur avait joué un tel rôle et dans tout l'éclat de sa jeunesse et l'épanouissement de son bonheur. Cette Cour nouvelle aimait les arts et les plaisirs; le prince Albert avait donné à la reine et à tout son entourage le goût des distractions intelligentes, au premier rang desquelles il fallait naturellement placer le théâtre. Rachel fut donc l'une des premières artistes que la reine et le prince firent solliciter de venir à Londres.

Elle s'y rendit au mois de mai 1841, et débuta le 15 dans *Andromaque*. Cette première représentation, qui avait attiré toute l'aristocratie anglaise, fut signalée par une piquante méprise : à l'entrée de M^{lle} Larcher, très belle personne qui remplissait le rôle d'Andromaque, — on sait que la veuve d'Hector paraît en scène avant Hermione, — le public anglais crut que c'était Rachel elle-même qu'il avait devant les yeux, et il fit à Andromaque un accueil des plus enthousiastes et des plus bruyants. Ce ne furent, pendant un moment, qu'applaudissements entremêlés de hourrahs. L'accueil que reçut ensuite Rachel, après que le public eut reconnu son erreur, fut encore plus flatteur, et se renouvela tous les soirs. Voici trois lettres, dont l'une a été écrite le surlendemain de la première soirée, qui constatent la vivacité et la persistance de ce légitime succès.

A M. Carré.

Londres, 17 mai 1841.

Me voici à Londres avec un succès des plus brillants, puisqu'ils disent tous n'en avoir jamais vu un pareil au mien. J'ai fait un premier début sur le théâtre anglais par Hermione dans *Andromaque*, et je vous assure qu'à ma

première entrée en scène je n'étais pas très solide sur mes pieds, et je serais, je crois, tombée de frayeur, si un tonnerre d'applaudissements n'était venu me soutenir et me faire comprendre encore davantage tout ce qu'il me fallait faire pour mériter cet accueil qui n'était que bienveillant, puisqu'ils ne m'avaient pas encore entendue. Les bravos et les applaudissements m'ont accompagnée jusqu'à la fin de mon rôle, puis on m'a rappelée. Les chapeaux et les mouchoirs s'agitaient hors des loges, et plusieurs bouquets sont tombés à mes pieds... Un engagement magnifique vient de m'être offert pour la saison prochaine de 1842.

Voilà, belle Émilie, à quel point nous en sommes!...

Londres, 31 mai 1841.

J'aurais bien désiré vous écrire de suite, mais à la force il n'y a pas de résistance. La veille des *Horaces* a été interrompue par une indisposition assez grave, mais peu dangereuse en ce moment; le nom de cette maladie est hémorragie. Voilà le quatrième jour que je suis alitée. Je suis bien faible et ne pourrai vous écrire longuement. Mes représentations étant retardées, mon départ le sera aussi, et peut-être serai-je privée de me rendre à Marseille. Mon médecin, qui est celui de M. de Bourqueney, m'a fait un certificat pour le directeur avec une lettre de mon père; dès que nous aurons la réponse vous le saurez.

Les journalistes anglais disent beaucoup de belles choses à mon endroit, *sans cartes de visite.*

Mercredi je suis engagée chez la reine à *Marlborough-house.* Toute la Cour y sera ! J'ai bien peur !

Londres, 15 juin 1841.

La voilà donc près de moi, cette bonne Sarah qui me parle souvent de vous ! Combien je me félicite de l'avoir fait venir à Londres ! J'étais si triste, éloignée de tous ceux que j'aime, ne pouvant même parler d'eux ! Je vous assure que cela a beaucoup contribué à ma maladie de huit jours.

J'étais à Windsor lors de l'arrivée de Sarah (le lendemain de ma soirée passée chez la reine Victoria). Que vous dirai-je encore sur l'accueil que me font les Anglais, les journaux ne vous le disent-ils pas beaucoup mieux que moi ? J'ai joué hier, 14 juin, *Marie Stuart.* Mon succès dans ce nouveau rôle a été complet. Dix bouquets et deux couronnes sont tombés à mes pieds avec un tonnerre d'applaudissements. La recette s'est élevée à 30,000 francs et quelques guinées ; 4,000 ont été pris pour tous frais, et 13,000 m'ont été envoyés le lendemain matin. Je suis contente.

J'ai renoncé aux soirées parlantes, ma santé m'y a obligée ; les dîners en ville seuls me sont permis. J'ai reçu un fort joli bracelet de Sa Majesté la Reine *régente* (*sic*), et ai soupé au château de Windsor, après une

réception des plus gracieuses et des plus honorables de la part de Sa Majesté la Reine. Elle n'a pu assister à mon bénéfice, elle m'en a témoigné tous ses regrets. Je vous envoie le brouillon de la lettre que je lui ai écrite le lendemain de la soirée. Mon père sera à Paris le 19 et vous remettra quelques journaux.

Votre amie.

La réception faite à Rachel par la reine Victoria eut lieu à Windsor; elle fut présentée par la duchesse de Kent à la jeune souveraine, qui lui fit un accueil simple et cordial. De son côté, Rachel ne se montra ni embarrassée ni contrainte; elle demeura « elle-même », et eut d'abord comme femme un très vif succès. Ce succès se changea ensuite en triomphe dans le reste de la soirée, où elle joua le troisième acte de *Bajazet* et le quatrième acte d'*Andromaque*. C'est dans cette soirée, dont parle la dernière lettre ci-dessus citée, que la reine offrit à Rachel, en témoignage de sa satisfaction, un bracelet sur lequel on lisait, tracée en diamants, la dédicace suivante :

A Rachel,

VICTORIA, reine.

Du voyage de l'année suivante (1842) Rachel rapporta, au lieu d'un bracelet, un curieux billet à elle adressé par le vainqueur de Waterloo, billet écrit en français, et que nous reproduisons avec son orthographe.

« *A mademoiselle Rachel*

« Londres, 9 juillet 1842.

« Le maréchal duc de Wellington présente ses hommages

« à Mlle Rachel; il a fait prévenir au théâtre qu'il désirait
« y retenir sa loge *enfin* de pouvoir y assister à la représenta-
« tion pour le *benfice* de Mlle Rachel.

« Il y assistera certainement *si il* lui devient possible de
« s'absenter ce jour là de l'assemblée du Parlement dont il
« est membre.

« Il regrettera beaucoup *si il* se trouve impossible ainsi
« d'avoir la satisfaction de la voir et l'entendre encore une
« fois avant son départ de Londres. »

En 1845 Rachel compléta son excursion à Londres par quelques représentations données en Écosse. Voici une lettre à sa mère écrite pendant ce voyage.

A sa mère.

Édimbourg, 1845.

Ma chère mère,

Mes représentations marchent avec une telle rapidité que je n'ai pas encore pu, depuis mon arrivée à Édimbourg, te donner des nouvelles de ma santé. Mais les trois représentations annoncées ici venant de se clôturer ce soir, je me mets bien vite à mon bureau pour t'annoncer qu'elles ont passé avec le même succès que les précédentes. Il m'en reste encore trois à jouer avant de pousser mes soupirs vers Paris, ou plutôt vers Montmorency, car c'est là réellement où réside tout ce que j'aime. Demain nous allons à Glascow, dernière ville de souffrance. En trois jours la farce sera jouée; le 28, après minuit, tout sera dit, « votre fille reviendra dans vos bras »,

comme dit Fausta à Virginius. Malheureusement le lendemain de ma dernière soirée sera un dimanche, et en Écosse ni chemin de fer, ni bateau à vapeur, ni voiture, ne marchent. Il nous faudra donc quitter Glascow le lundi seulement. Avec la meilleure volonté du monde nous ne pouvons être à Paris le 1er septembre. Dans tous les cas, je t'écrirai encore une fois pour t'annoncer notre arrivée. Mais il est toujours convenu que nous irons vous trouver à Montmorency après avoir débarqué nos effets à nos demeures dans la capitale. Combien il me tarde de presser mon fils dans mes bras et de vous embrasser tous! Dans ces derniers jours j'ai été un peu souffrante, mais cela n'a duré que fort peu de temps. Aujourd'hui je rivalise de nouveau avec le Pont-Neuf en santé. Ah! comme je voudrais me voir déjà dans la petite chambre que tu me destines! Comme je vais me flanquer du repos après ces trois mois de pioche que je vais avoir enfin terminés! Tâche que ma chambre soit ficelée, si tu veux *monnoyer* un peu.

Adieu, ma vieille et mon vieux père, à bientôt!

En 1847 Rachel joua, pour la première fois, Célimène du *Misanthrope* dans le voyage qu'elle fit cette année-là à Londres. On voit, par l'intéressante lettre qui suit, le succès qu'elle y obtint. Cependant, malgré ce succès et son propre désir, elle n'osa jamais, — sans doute sur l'avis de son éminent professeur, — jouer le rôle à Paris, où les quelques rares personnages de comédie qu'elle interpréta alors ou par la suite lui furent en effet moins favorables. Toutefois elle se montra une fois encore dans Célimène, deux ans plus tard,

sur le théâtre de Tours, dans son grand voyage de 1849 en province.

A Madame Samson.

Londres, 1847.

Chère madame Samson, je l'ai enfin passé, ce fameux jour qui annonçait *le Misanthrope :* j'ai joué Célimène. Mais ce qui va sans doute vous étonner, c'est que j'y ai obtenu un véritable succès ; dans la même soirée, j'avais à jouer le second acte de *Virginie* (*Athalie* n'ayant pu être représentée ici, parce que c'est une tragédie biblique). Mon entrée en scène dans la comédie m'a d'abord valu de nombreuses salves d'applaudissements ; mon costume m'allait à merveille, et la coiffure me faisait presque jolie : quel changement ! — La scène des portraits a fait beaucoup rire ; je me suis rappelé de mon mieux les conseils de mon parfait professeur ; aussi m'a-t-on rappelée après ce second acte. La grande scène avec la prude Arsinoé a produit un grand effet ; mais, à mon sens, je crois y avoir voulu être plus savante et *diseuse* que mordante et piquante. Les deux derniers actes que je n'ai pu répéter avec M. Samson peuvent gagner énormément ; mais ici tout a été pour le mieux, et vraiment je suis très satisfaite de ce succès. Les journaux dépassent l'éloge, et je suis ravie qu'ils soient écrits en anglais pour n'être pas tentée de vous les faire lire. Mais si M. Samson se veut mettre en tête de m'apprendre bien Célimène, je suis persuadée que j'aurai aussi un succès

sur notre grande scène française. — Je ne fais pas aussi mal qu'il le pense, en gagnant le plus de piles d'écus que je puis, car ma santé n'est nullement altérée par la fatigue des représentations que j'ai données.

Nous voyons par la lettre suivante que le voyage de Rachel à Londres, en 1850, fut également pour elle une nouvelle source de recettes fructueuses et de succès.

A Madame de Girardin.

Londres, 25 juillet 1850.

Chère Madame, tout ce que me dit votre lettre me ravit, et mon amitié pour vous s'en augmente. L'original et le portrait ont été reçus avec enthousiasme, comme vous le pensez bien.

Depuis mon départ de Paris ma santé a été bonne, et j'ai tout lieu de croire que les trois mois qu'il nous reste à parcourir se passeront selon mes souhaits.

N'oubliez pas le tableau de famille que je désire avoir des miens lors de mon retour.

J'ai eu un grand succès à Londres cette année, et voilà que je vais quitter cette riche Angleterre pour la Prusse; je donnerai ma première représentation sur le théâtre de Berlin le 1er août.

Recevez pour vous et *mon ami* [1] mille amitiés.

1. Émile de Girardin, son mari.

Voici encore une dernière lettre, sans date, relative aux tournées de Rachel en Angleterre, qui furent, comme on le voit, en raison du succès constant qui l'accueillit et des invitations réitérées dont elle fut l'objet, les plus fréquentes qu'elle entreprit en Europe.

A Madame Toussaint[1].

Londres.

Il est onze heures, je sors du théâtre. Je viens de jouer *Horace :* quel monde ! et quelle peur j'avais ! Enfin la toile lève ; un silence affreux. J'entre, une pluie d'applaudissements tombe sur ma tête ; alors ma frayeur redouble. Je commence mon premier acte : le public parut plus étonné de ma manière de dire qu'enchanté; mais dès qu'il me comprit, mon succès commença. La scène du fauteuil du quatrième acte fit le plus grand effet, et à la fin de ce monologue, plusieurs couronnes tombèrent à mes pieds. Que n'était-il là, votre bon père ! Combien il aurait été heureux de voir que la vérité est comprise partout ! Que n'était-il là pour achever mon succès en me disant : C'est bien, mon enfant !

Votre père me chagrine ; il ne m'a pas écrit encore. Quand vous aurez lu ma lettre, allez auprès de lui ; dites-lui : Mon bon père, Rachel est loin de nous, elle souffre ; il faut la consoler, et je suis persuadée qu'il se mettra de suite à son bureau pour m'écrire. N'y manquez pas, ma bonne Adèle, j'en ai besoin.

1. L'une des filles de Samson, mariée au caissier de la Comédie-Française, qui est mort en 1880.

II

VOYAGES DE BELGIQUE ET DE HOLLANDE.

C'est de 1842 que date la première tournée de Rachel en Belgique; elle ne dura qu'un mois, du 22 juillet au 29 août, et fut très brillante. Mais c'est seulement en 1846 que Rachel étendit le cercle de ses excursions jusqu'en Hollande après un nouveau et rapide passage en Belgique. Voici, sur cette première tournée de Hollande, deux lettres dont la seconde répète, avec de fort curieux détails, le compte rendu d'une représentation devant la cour des Pays-Bas, détails que la première lettre se borne à indiquer sommairement.

A sa mère.

Liège, juin 1846.

Ma chère mère,

Me voilà arrivée à Liège en santé assez passable. Je ne puis dire mieux, car mes douleurs n'ont pas cessé. Elles me prennent moins souvent, voilà le mieux que j'éprouve. La chaleur est monstrueuse et m'ôte entièrement l'appétit. Les quatorze jours que j'ai passés à Amsterdam ont été fort tristes, malgré l'immense succès que m'ont fait les Hollandais. N'ayant pu jouer à La Haye à cause de l'absence du roi, la reine m'a fait demander de donner, dans une des plus grandes salles de concert, une soirée dramatique. Je m'y suis rendue le lendemain de ma première représentation à Amsterdam, qui était

celle de mon bénéfice. Raphaël s'est chargé de me donner la réplique. La reine et les princesses assistaient à cette soirée. Mon succès a été des plus beaux. La famille royale m'a fort applaudie, et les quatre cents personnes qui étaient présentes ont suivi ce bon exemple.

Après avoir fini, la reine m'a fait demander pour me complimenter, et elle s'en est acquittée de l'air le plus gracieux du monde. La répétition de ma réception en Angleterre : tout y était, même le bracelet, qui est fort joli et pas mal royal. Mais tout cela n'a pas mis la joie dans mon âme, pas même le calme. Je suis triste de tout ce qui m'arrive, et mille fois triste d'être éloignée de mon cher petit enfant. Enfin, avec le temps, je reverrai tout ce que j'aime, et peut-être cette joie bien sincère et bien vive que j'en ressentirai me fera-t-elle oublier les chagrins qui me poursuivent depuis mon départ de Paris. Écris-moi longuement sur mon petit Alexandre et sur tous. Dis à papa qu'il me prépare aussi mon petit coin de terrain dans son immense prairie. Je prévois que les fugitifs reviendront tous au bercail. — Je vous embrasse tendrement.

A Madame Émile de Girardin.

Londres, 14 juillet 1846.

Madame,

Combien il est aimable à vous de m'encourager de nouveau à vous raconter quelques-uns de mes succès en

Hollande! Les nouvelles que j'ai trouvées à Amsterdam en quittant Paris m'ont tellement éprouvée que j'en étais arrivée à oublier mes succès de chaque soir après la chute du rideau. Est-ce là être artiste? Était-ce là mériter l'accueil plus que flatteur que me faisaient les Hollandais? Heureusement qu'il reste à tout mortel une certaine dose d'espérance, et la mienne est d'oublier les piqûres de quelques pauvres hères et de remonter grande et forte, emportant avec moi assez de mépris pour en jeter à la face de ceux qui voudront m'atteindre de nouveau dans la course où je vais m'élancer. Aussi, pour que la transformation fût complète, Dieu m'a accordé le châtiment à mes fautes en m'envoyant une bonne maladie qui a manqué de m'enlever de ce monde. C'est un souvenir, sinon agréable, au moins profitable pour l'avenir, et l'accomplissement du tableau de conduite que je viens d'imprimer dans mon petit mais dur cerveau.

Quel étrange galimatias! allez-vous dire en lisant ces quelques lignes auxquelles vous ne comprendrez peut-être pas grand'chose. Et à quel propos chercher à vous faire comprendre ce qui doit vous intéresser aussi peu? Aussi pardon, Madame. Mon excuse est dans le chagrin que j'ai eu et que j'ai encore d'un passé aussi triste que déplorable pour mes propres sentiments.

C'est de mes succès que je vais tâcher de vous entretenir, puisque vous avez bien voulu m'assurer, Madame, que vous liriez avec indulgence et écouteriez sans sourire les ovations qu'on m'a faites en Hollande. D'abord, à Amsterdam, succès du silence le plus religieux

(le plus flatteur peut-être), puis de recettes monstres, enfin d'enthousiasme, c'est-à-dire trépignements, cris, bouquets et couronnes ; rien n'y a manqué. J'ai donné sur cette scène six représentations, et, sans des engagements qui m'appelaient ailleurs, j'aurais pu doubler ce nombre. Mais ce qui m'a étonnée, et ce qui a étonné les Hollandais eux-mêmes, c'est qu'ils quittaient leurs ravissantes maisons de campagne, qu'ils abandonnaient bière et cigares pour se rencontrer dans un gouffre de 40 à 50 degrés de chaleur, le soir au théâtre, sans compter qu'ils augmentaient leur transpiration par ce mouvement assez réitéré et continu des deux mains se rapprochant sans cesse pour me couper la voix et faire le bruit le plus agréable à l'oreille d'une véritable artiste.

J'ai quitté cette bonne ville d'Amsterdam, la tête, le cœur et les poches pleins de toutes ces choses qu'il faut pour être à peu près heureux dans ce monde ; j'allais me rendre à Liège, lorsqu'on me fit connaître le désir que manifestait S. M. la reine des Pays-Bas de m'entendre à La Haye, n'ayant pu quitter cette résidence à cause de l'absence du roi. J'étais affichée à Liège pour le surlendemain de mon départ d'Amsterdam, et, pour satisfaire S. M. la reine sans manquer à mes engagements envers les Liégeois, je fis ainsi : je quittai Amsterdam à dix heures du matin ; je fus rendue à La Haye vers une heure ; à cinq heures, je pris un maigre repas ; à six heures, je m'habillai avec la robe la plus noire, c'est-à-dire en deuil, et je me rendis là où se trouvaient la reine, les princes et une société brillante et nombreuse. Mon

frère me donna la réplique de plusieurs scènes détachées de mon répertoire ; à dix heures, la séance fut levée, grâce au ciel, car ma fatigue était extrême. Sa Majesté, pour me combler davantage encore après l'honneur qu'elle m'avait fait de me désirer, me dit des choses mille fois gracieuses et y ajouta un fort beau bracelet. Tout fut terminé. A une heure du matin, j'étais sur la grand'-route, pressant mon postillon pour arriver à temps à Liège, et j'arrivai. Mais ne voilà-t-il pas que le roi, de retour de La Haye, me fait mander pour quelques représentations sur le théâtre royal !

Sans doute j'étais honorée et flattée du souvenir que j'avais laissé, puisqu'il me valait cet ordre. Malheureusement je me trouvai dans l'impossibilité de réaliser ce charmant voyage. Alors on me fit promettre de revenir en l'an 1847, à quoi je répondis par un « certainement » empressé. Quant à Liège, Anvers et Lille, elles ont suivi cette bonne impulsion en m'accordant les mêmes succès. En un mois, j'ai gagné 35,000 francs. Si le succès, par le temps qui court, n'est pas l'effet du mérite, on ne peut nier que l'argent aussi vite gagné ne le constate immédiatement. Donc voilà pour contenter amis et ennemis, en cas qu'il me reste de ces derniers ; il y en a tant qui ont réussi à me faire de la peine qu'ils doivent cesser de me haïr.

Voilà, Madame, pour mon mois de juin. Maintenant, il me reste six semaines à passer en Angleterre. Mais ici, qui ne sait que tous les jours se ressemblent, si ce n'est le dimanche qui me semble, à moi, un jour plus triste

que les autres jours de la semaine! Pourtant, si les Anglais veulent chaque soir m'applaudir comme on m'a applaudie en Hollande, je ne me plaindrai point de cette monotonie-là.

Mon chagrin, des représentations successives, une maladie de quinze jours, m'ont empêchée de m'occuper jusqu'ici du beau rôle de Cléopâtre que vous aviez bien voulu confier à mon intelligence. Mais aujourd'hui que mon chagrin est non disparu mais caché, que mes représentations à Londres me laissent plus de repos, que ma santé est meilleure, je vais tout faire pour justifier le choix que vous avez fait pour votre *Cléopâtre*. Adieu, Madame; permettez-moi maintenant de réclamer toute votre indulgence pour cette malhonnête et longue lettre, qui sans doute vous a pris un temps précieux.

Je me dirai toujours, Madame, votre toute dévouée.

L'année suivante (1847) Rachel retourna en Hollande pour tenir la promesse qu'elle avait faite au roi l'année d'avant. Nous donnons ci-après une assez piquante lettre écrite au début de cette campagne qui fut de courte durée.

A P. Mantel.

5 juin 1847.

Mon voyage s'annonce très heureusement, c'est-à-dire que, santé et argent, tout va bien. Les chaleurs ne sont pas trop grandes, de sorte que je suis moins fatiguée. J'ai de grands succès; mais comment les ai-je?

aux dépens de ma santé, de ma vie ! Cet enivrement que donne un public chaud passe dans mon sang et le brûle. Croyez-vous que quand il me faut, après cela, rentrer froidement chez moi, manger ma soupe et me coucher seule et désespérée, cela me soit agréable? Non certes, mais il le faut ! Le public, le monde, voient l'artiste, mais ils oublient la femme...

Nous trouvons dans la lettre suivante, qui se rapporte à la même campagne, un touchant portrait de Raphaël Félix tracé par Rachel. Raphaël, qui n'a cependant que vingt-deux ans, débute ici dans l'emploi de Barnum de sa sœur à l'étranger, et il paraît qu'il remplit déjà excellemment ses fonctions. Cette tournée, en effet, qui ne dura que quinze jours, rapporta 52,000 francs de bénéfices nets, somme très forte pour l'époque, et elle donna lieu à de nouveaux engagements pour l'année suivante.

A sa sœur Sarah.

Liège, juin 1847.

Ma chère Sarah,

Je ne t'ai point écrit plus tôt parce que je ne savais parler que d'un seul sujet, et il est si triste que je crains toujours de prendre la plume. Mais, pour ne pas tomber entièrement malade (puisque je ne me dois plus à moi seule), je vais prendre mon courage à deux mains et ne te parler que de mes succès en Hollande. Mais je me souviens que je viens d'en donner le détail à ma mère et qu'il serait inutile de le répéter. Eh bien ! je vais te

parler de Raphaël, de ce cher enfant qui semble m'être envoyé pour soulager mes peines. Je ne puis te dire combien sa présence m'est bonne, combien son dévouement me touche. Mes chagrins, il les voit, et, quand il ne les voit pas, il les devine, et tout ce qu'il fait pour m'en distraire est incroyable. Ce n'est pas un jeune homme que j'ai avec moi, non, c'est un homme de cœur. Son caractère est doux, facile et aimable; sa tenue, excellente; toute sa manière enfin, parfaite. Il me quitte très rarement, et ne se promène que quand je me fâche un peu. Il dirige on ne peut mieux nos intérêts; que te dirai-je, enfin? il est mon père, mon enfant, mon ami et mon homme d'affaires. Seulement il croit toujours qu'on veut me tromper, et il est comme le chat qui guette la souris.

Me voilà à Liège pour une huitaine de jours tout au plus. Dépêche-toi, si tu veux m'écrire. Mon adresse est : Hôtel Bellevue, à Liège.

Mais là tournée de Hollande de 1848, dont on s'était promis merveille, fut loin d'avoir le succès financier des précédentes. Les événements de France avaient eu leur contre-coup dans toute l'Europe, et le mois de juin était encore bien près du mois de février!... Cette tournée avait cependant été organisée avec le plus grand soin : le père et le frère de Rachel en étaient l'un le directeur, et l'autre le caissier. Ses deux plus jeunes sœurs, Lia et Dinah, faisaient partie du voyage.

Ce voyage ne fut, hélas! qu'une longue désillusion, et nous allons voir que Rachel ne cherche pas à en dissimuler le mauvais résultat.

A sa sœur Sarah Félix.

Rotterdam, 7 juin 1848.

Ma chère Sarah,

Je t'aurais écrit plus tôt, si plus tôt j'avais eu des nouvelles à t'apprendre. Il est vrai que je n'en ai pas plus à t'apprendre aujourd'hui, mais je prévois que tu pourrais m'en vouloir et je t'écris pour te donner des nouvelles de ma santé. Elle est jusqu'à ce jour assez passable ; je demande aux administrateurs Félix et Raphaël de me faire jouer le plus possible pour n'être pas gagnée par un ennui mortel. Je commence à m'apercevoir que ma famille ne suffit pas à mon plein contentement, et que loin de mes enfants j'ai le cœur toujours triste. Lia et Dinette[1] font tout leur possible pour m'entourer de soins : les pauvres enfants me dédommagent certes, mais elles ne peuvent tout remplacer.

En ce moment nous sommes à Rotterdam ; ce soir je donne ici *Andromaque*. Jusqu'à présent la récolte n'est qu'honorable ; espérons qu'elle deviendra plus fructueuse, quoique à l'étranger, comme en France, la crise financière se soit ressentie des derniers événements de février.

1. Ses sœurs Lia et Dinah Félix.

A la même.

Amsterdam, 8 juin 1848.

Je n'ai pu finir ma lettre à Rotterdam, ayant été interrompue par des visiteurs ; c'est à Amsterdam que je l'achève. Nous venons d'arriver pour jouer ce soir, et ici je crois que j'ai une nouvelle à t'apprendre, c'est que nous ne ferons pas nos frais, et si je n'en suis pas davantage affectée, c'est que depuis mon départ mes affaires n'ont pas été brillantes. Ma foi, j'en suis à désirer que cela n'aille pas mieux jusqu'à la fin du mois au moins ; mon retour à Paris sera grandement justifié et mon désir est bien grand, je t'assure, de pouvoir y retourner ; seulement je me verrai forcée de vendre le peu de rente qui me reste pour faire honneur à ma signature, comme disent les honnêtes commerçants. Ma santé reste bonne au milieu de toutes mes contrariétés ; cela est encore fort heureux.

Je ne sais par quelle voie t'envoyer les 1,200 francs que tu m'as prêtés pour pouvoir quitter Paris ; je ne vois qu'un moyen, c'est de venir toi-même à Bruxelles les chercher ; nous devons redonner une représentation dans cette ville mercredi ou jeudi au plus tard ; si tu ne peux te déranger, donne-moi les moyens de te faire parvenir cette somme, si toutefois elle t'est indispensable avant mon retour, et, en tout cas, écris-moi à Bruxelles, hôtel de l'Univers, où je descends.

Donne-moi des nouvelles de mes fils et dis-moi si tu as aperçu le jeune X.....

Adieu, ma chère Sarah, sois raisonnable, les temps se font bien durs.

Je t'embrasse.

La lettre suivante, qui raconte également les déboires de cette malheureuse campagne de 1848 en Hollande, contient une bien curieuse allusion à la grande tournée que Rachel ne devait cependant entreprendre que sept ans plus tard en Amérique. Le projet de ce fatal voyage était donc déjà à l'étude si longtemps à l'avance ? Il semble, d'après cette lettre, que ce soit Rachel qui en ait eu la première pensée. Mais cette pensée ne lui avait-elle pas été suggérée par son père et par son frère ? Ainsi que nous l'avons dit plus haut, ils faisaient partie de ce voyage de Hollande de 1848, et, en présence de son insuccès financier, ils ont dû sans doute discuter devant Rachel, et certainement avec elle, les moyens pratiques de gagner ailleurs que sur le continent, alors tant travaillé par les révolutions, l'argent qui semblait s'être réfugié au delà des mers. Quoi qu'il en soit, il est bien curieux de surprendre, dans cette lettre intime de Rachel, les préoccupations d'une tournée artistique qui ne devait être entreprise que tant d'années plus tard, et dont les suites furent bien autrement graves, à tous les points de vue, que ce voyage manqué de Hollande, qui en fit peut-être naître la première pensée.

A sa sœur Sarah Félix.

Liège, lundi 12 juin 1848.

Ma chère Sarah, je reçois des nouvelles de ma mère ;

une entre autres m'attriste, c'est que tu n'aies pas reçu la lettre que je t'ai écrite ; mais j'espère qu'elle n'aura été que retardée par la poste et que, lorsque tu recevras cette seconde, la première te sera parvenue.

J'ai peu de nouvelles à te faire part, si ce n'est la continuation du mauvais congé que je fais. Les provinces sont, comme Paris, accablées des derniers événements et la République me coûte cher. Ma santé est bonne quoique fort éprouvée par la débâcle. En ce moment nous sommes à Liège ; nous devons jouer ce soir *Lucrèce,* et la location est si maigre que nous arrêterons les frais à cette seule et unique représentation, c'est-à-dire que nous nous priverons d'une seconde soirée.

Demain nous partons à neuf heures du matin pour Bruxelles, où l'on redemande deux ou trois représentations ; peut-être y fera-t-on les frais. La Hollande nous a été funeste. A Amsterdam j'ai payé un peu cher le tabouret de Lucrèce ; les frais ont été à peine couverts, et naturellement je suis partie de cette ville comme j'y étais venue : sans argent. A Rotterdam on n'a pu jouer aussi qu'une fois, n'ayant pu avoir de location pour la seconde ; espérons que la France sera plus productive ; d'abord parce que j'y pourrai chanter *la Marseillaise* et que dans ces endroits-ci les autorités s'y opposent. Que n'ai-je à moi m'appartenant 80,000 francs qu'il me faut payer au 10 septembre prochain ! comme je reviendrais à Paris goûter de la vie calme au sein de mes mioches ! Mon père et Raphaël discutent sans cesse ; les désappointements étant fréquents, les mines ne sont

pas toujours agréables à regarder ; il faut de l'expérience en toute chose, et il est plus que probable que je ne recommencerai pas le même voyage l'année prochaine.

Je commence à perdre ma gaieté ; les idées et pensées sombres se multiplient dans ma tête. Quelquefois il me prend fantaisie d'aller me retirer pour le reste de mes jours en Suisse avec mes deux enfants ; il faut peu de fortune pour vivre dans les environs de Genève, et je ne pense pas à ce projet sans une lueur de joie. Je mettrais mes fils dans un collège renommé de Genève ; puis, ma seconde idée serait d'aller réparer ma fortune aux États-Unis, en deux ans pouvoir être assurée de l'avenir des miens, et alors finir ma carrière au Théâtre-Français, avec des appointements modestes ; c'est sans doute à cette dernière idée que je m'arrêterai si ma tristesse et mes pensées noires ne me quittent pas avant mon retour à Paris.

Si tu m'écris tout de suite, je pourrais encore recevoir ta lettre à Bruxelles, où il faudrait l'adresser à l'hôtel de l'Univers ; si tes affaires et tes occupations t'empêchaient de m'écrire tout de suite, alors il faudra m'adresser ta réponse à Metz, poste restante, puis enfin à Strasbourg, où je me rendrai ; tous les jours j'enverrai à la poste ; et chaque fois qu'on reviendra les mains vides, je te donnerai ma malédiction.

En attendant ce blasphème, reçois mille tendresses.

C'est encore pendant ce voyage de Hollande qu'elle écrivit à sa sœur un billet assez énigmatique dans lequel il est ce-

pendant facile de comprendre qu'il s'agit de la passion qu'elle aurait inspirée à un comédien de la troupe qui l'accompagnait, lequel jouait à ses côtés le rôle de Michonnet dans *Adrienne Lecouvreur*, et dont elle se moque spirituellement :

A sa sœur Sarah Félix.

Liège, 13 juin 1848.

Ma chère Sarah, sans doute tu vas être étonnée de voir si souvent de mon écriture ; mais, ma foi, la lettre que je reçois en ce moment de X... me paraît si étonnante aussi que je te l'envoie comme le chef-d'œuvre de la passion que je lui inspire. Grâce au Ciel, mon vrai *Michonnet* (le théâtre) est là pour me consoler en cas de désespoir, et toi, ma vieille Sarah, tu vas sans doute te mettre en quatre pour m'écrire mille folies !... J'ai besoin de rire, et je te déclare mon spirituel et gracieux bouffon, règle toi-même les appointements de cet emploi.

Je suis décidée à ne rentrer en France qu'après le plus de distractions possibles ; donc le chagrin doit être exclu, en avant marche, roule tambour, et comme paillasse, faisons trois sauts en arrière, et tout sera dit !...

Je t'aime, je t'embrasse et te dis au revoir. Je vais aller jouer Camille.

III

VOYAGES EN ALLEMAGNE.

Nous n'avons choisi que quatre lettres relatives aux tournées de Rachel en Allemagne.

Nous voyons par la première, datée de 1850, que Rachel avait donné des représentations à Vienne avant de se rendre à Berlin, et combien elles furent brillantes. Dans la lettre adressée à M^{me} Samson et datée de Lille (1852) il est question d'une pièce de son mari, alors reçue seulement « à correction » à la Comédie-Française. Il s'agit de *la Dot de ma fille,* comédie en un acte et en vers qui fut représentée deux ans plus tard au Théâtre-Français (13 décembre 1854), et qui eut pour interprètes Samson lui-même, Anselme Bert, Candeille, et M^{mes} Savary et Lambquin. Le succès n'en fut que modéré.

Quant à la quatrième lettre, c'est l'une des plus intéressantes, à coup sûr, et des plus étendues qu'ait jamais écrites Rachel. Elle donne, sous la forme la plus humoristique et la plus piquante, la relation de son séjour à la Cour royale de Prusse, et, au point de vue de notre recueil, elle constitue un document de premier ordre et tout à fait important.

A sa sœur Rebecca.

Vienne, 2 octobre 1850.

Chère et bien aimable Rebec,

Votre cœur, votre style et votre esprit sont si charmants dans la lettre que je reçois de vous ce 2 octobre que, sans perdre de temps, je me mets à mon bureau pour

vous répondre de la bonne façon...; mais j'oubliais que je joue ce soir *Adrienne,* qu'il est quatre heures et que mon dîner va me réclamer. Donc, à ce soir, après le spectacle; bien seule chez moi, je vous écrirai tout à l'aise et aussi longuement que cela vous est agréable.

. Quel succès, quels rappels, quel monde!!!... Et cependant je jouais pour la seconde fois *Adrienne Lecouvreur* devant le public viennois, et voilà qu'on m'a annoncé qu'il fallait répéter cet ouvrage pas plus tard que demain pour satisfaire la curiosité d'un public enthousiaste. Mes succès en Autriche auront dépassé tous ceux que j'ai eus depuis que je suis dans la carrière. Femme et tragédienne se disputent les honneurs. Quand je ne joue pas, je suis fêtée; les plus grands personnages, les plus nobles dames me promènent, me choient. Avant-hier j'ai été dîner à un des palais de l'Empereur; les voitures de S. M. Impériale nous ont promenés dans le parc; en attendant le dîner, Raphaël a eu la permission de pêcher dans le lac où l'empereur seul pêche; aussi a-t-il attrapé trois carpes monstres; je pensais au *saouze oune cisse* de maman; mais le cuisinier de la cour ignorait ce fricot, et j'en suis restée là avec mon désir. Je ne te parlerai pas du dîner et puis de la promenade charmante, parce qu'il y a de certaines choses qui peuvent être senties, mais que la plume sait difficilement rendre et tracer; à neuf heures nous étions rentrés en ville, et à dix heures je me reposais dans un assez bon lit de ma fatigue de la journée. Demain le grand chambellan doit nous montrer les trésors de la couronne, tels que les pierreries et couronnes...

A propos de couronnes, je crois que ces bons Viennois m'en préparent une assez chiquée. Seulement, on me dit qu'elle ne pourra être terminée d'ici mon départ. C'est donc à Munich ou à Paris que je la recevrai... si je la reçois. N'en parle pas encore, car rien n'est fâcheux comme d'annoncer une chose qui peut ne pas se réaliser. Mais laissons tous ces honneurs de l'artiste pour entrer plus avant dans le cœur humain, c'est-à-dire le cœur de la mère de famille. Non, je ne puis t'exprimer comme j'ai été heureuse en lisant et en relisant la charmante petite scène, soi-disant conversation, de mes deux fils; Raphaël et Dinah, à qui j'ai lu ta lettre, ont pleuré comme des veaux... qui pleurent.

Il me reste encore trois représentations à donner sur le théâtre de Vienne; quand tu recevras cette lettre, sans doute je serai sur la route de Munich, ou bien près de mon départ, car ma lettre ne pourra plus partir que demain 3 octobre, et je crois que la poste met quatre jours, et notre départ est fixé au 7 octobre. Je commencerai le 12 mes représentations à Munich; si, comme on le présume, je donne six tragédies dans cette ville, cela nous conduira jusqu'au 22, et alors nous serons bien près de nous embrasser. Quel bonheur de serrer dans mes bras mon doux Alexandre, que je n'aurai pas embrassé depuis quatre longs et éternels mois!...

Nos santés sont aussi bonnes que tu peux le désirer; quant à la mienne, j'en suis étonnée, pas la moindre petite douleur depuis mon entrée en Autriche, et cependant c'est le Nord, et il ne fait pas tous les jours chaud main-

tenant. Je suis vraiment attristée de l'ennui qu'éprouve cette pauvre Lia, car je la voudrais voir heureuse, cette pauvre enfant; elle a du talent dans le *vendre,* comme on dit, et il ne lui faut qu'un théâtre pour la faire complètement heureuse, mais cela sera bientôt, j'espère. En tout cas, je l'engagerais bien volontiers, moi, pour mon congé prochain, *très prochain,* et qui durera le moins *quinze mois...* chut encore.

Mille baisers pour ceux qui m'aiment; prends-en ta bonne part, car je compte sur ton affection [1].

Munich, 13 octobre 1850.

Monsieur le Marquis,

La lettre que vous avez recommandée à mes soins a été, dès mon arrivée à Munich, portée à la poste par mon père, et il y a tout lieu de supposer qu'elle sera parfaitement rendue à sa destination. J'aurais dû vous rassurer sur son sort dès mon entrée en Bavière; mais le voyage m'a laissée si fatiguée, que je n'ai vraiment, jusqu'à ce jour, pu sortir de mon lit, si ce n'est pour aller jouer *les Horaces,* dans laquelle tragédie j'ai débuté ici, et dans laquelle aussi j'ai obtenu de ces succès comme il me souvient en avoir obtenu au *Arnathor-Théâtre* (à Vienne).

Je ne sais pas si vous connaissez Munich, moi je ne suis sortie de l'hôtel que pour me rendre au théâtre. Mais,

1. Voir à l'appendice le fac-similé de cette lettre.

si j'en dois juger par ce léger aperçu, je crois cette capitale triste et dépourvue d'intérêt. On n'y dit rien, on y raconte encore moins ; si je n'avais déjà au fond de mon cœur quelque reconnaissance pour l'accueil qu'on fait à l'actrice, je me prononcerais assez librement sur le flegme bavarois. — J'espère cependant quitter Munich pas plus maigre que je ne suis, je ne me laisserai pas gagner par l'ennui. L'espoir de revoir bientôt Paris, ma grande ville intelligente et méchante, me fait prendre en patience cette solitude dans laquelle mon pauvre cœur vit quand il est éloigné de tout ce qu'il aime, des enfants, une famille.

Allons, je vais vous quitter, sans quoi je m'emporterais peut-être à vous raconter mille choses indifférentes : que voulez-vous ? l'exil rend bavard, et loin de la France, je me crois abandonnée.

Au revoir, Monsieur le Marquis, tâchez de revenir à Paris cet hiver, et n'oubliez pas de me venir voir, *rue Trudon,* 4, pour que je vous remercie encore d'avoir monté mes quatre étages à Vienne.

Est-ce que M. de Rosière a pris une autre route ? Je ne l'ai pas encore aperçu à Munich.

A Madame Samson.

Lille, 14 juin 1852.

Chère madame Samson,

Comment est-ce qu'on se porte chez vous ? Hier

dimanche je suis arrivée à Paris, ou plutôt je n'ai fait que le traverser, sans cela j'aurais été vous voir. Je suis allée voir un acte du *Tisserand de Ségovie*[1] que je ne connaissais pas. Je n'ai pu voir qu'une scène, parce que le chemin de fer du Nord me réclamait. J'espère toujours vous voir à Bruxelles, et je compte bien que nous dînerons au moins une fois ensemble.

Je suis toujours bien souffrante de mes douleurs nerveuses ; cependant le grand air me fait moins souffrir. En quittant la Belgique j'irai à Berlin, où je suis mandée pour la seconde fois. Je me promets assez de plaisir de voir de près LL. MM. Impériales (de Russie). J'irai en Prusse le 1er juillet, et je resterai onze jours à divertir ces têtes couronnées. On m'a dit au théâtre que la pièce de Samson était reçue à correction. Cela ne m'étonne pas, puisque Madame de Beauvoir a été reçue tout de suite. Quelle galère que ce pauvre Théâtre-Français ! On ne sait plus ce qu'on y fait, on ne sait plus ce qu'on y veut, et le pouvoir y impose ses bévues.

Je compte bien avoir mon rôle d'Aspasie et l'emporter de Bruxelles ; *je veux* jouer la pièce cet hiver et je compte y avoir un grand succès.

A bientôt donc, chère amie ; mes amitiés à Caroline. Ne m'oubliez pas auprès d'Adèle dans la prochaine lettre que vous lui écrirez, et recevez pour vous tous mes sentiments de dévouement éternel.

1. Comédie en 3 actes d'Hippolyte Lucas, représentée pour la première fois le 4 novembre 1844, et que le Théâtre-Français venait de reprendre.

Berlin, juillet 1852.

Mon cher historien,

Votre petit Talleyrand ordinaire n'a pas le sens commun. Sur ce que vous avez dit et ce qu'il vous a dit, je ne m'y reconnais pas, et vous êtes toqués tous deux, ou je ne m'y connais plus! voilà mon prélude!

Maintenant embouchons les trompettes de l'histoire, et pêchez là dedans.

Histoire de l'apparition d'une errante tragédienne à Berlin, après mille autres lieux!

Votre correspondant prétend que, le 12, j'ai donné *Adrienne Lecouvreur* devant un parterre de rois et de princes... Menterie : sachez que cette représentation, qui devait avoir lieu au nouveau palais de Potsdam, a été supprimée à cause de la grande chaleur, que n'aurait pas manqué de développer encore l'enthousiasme! On n'a donc pas jugé soit *Adrienne,* soit Rachel, assez rafraîchissantes, et on les a remises pour cause d'étouffement. Première bévue de votre petit Talleyrand.

Deuxième : l'empereur de toutes les Russies ne m'a pas vue jouer, et il n'a pu m'applaudir que comme lectrice; voir plus loin.

Troisième erreur dudit correspondant gagnant mal son argent : elle concerne S. E. le comte de Redern, qui est chambellan du roi de Prusse, intendant général des menus plaisirs et de la musique, et qui s'est montré on ne peut plus gracieux pour la tragédie et ma maigre-

lette personne. Ce personnage m'a été fort utile dans toutes mes affaires avec la Cour, et il n'y a pas un mot de vrai qu'il se soit mêlé de mon futur engagement pour Pétersbourg... Attrape, petit Talleyrand!

La sixième représentation que j'aurais dû donner à Berlin, pour le public, n'a pas eu lieu parce que le même jour j'ai dû me rendre à l'honorable invitation que j'ai reçue de Leurs Majestés pour Potsdam. Mais je vois que j'embrouille tout en allant trop vite; je recommence mon feuilleton sur moi-même, combien me payerez-vous la ligne ou la page?

Donc, le 8 juillet, je donnai ma première représentation au nouveau palais de ce Potsdam déjà nommé. C'était *Horace*. A mon arrivée au palais, on m'avait préparé un somptueux repas au château, et, croyant rendre hommage à ma majesté artistique, on avait fait servir à part pour moi et les plus proches de ma souveraine personne, c'est-à-dire que la ripopée, ma troupe de suivants et confidents, traîtres et héros d'occasion, étaient dans une autre salle avec un autre menu. J'ai proclamé à son de trompe que je ne l'entendais pas comme cela, et j'ai eu, à ce qu'on m'assure, un fameux mouvement oratoire, en disant qu'un bon général, aux grands jours de bataille, doit prendre sa nourriture au milieu de ses troupes.

La représentation ne devait avoir lieu qu'assez tard. Sitôt dîné, un équipage royal fut mis à la disposition de cette petite Rachel qu'on traitait comme une véritable hôtesse du roi. Ce fut le lecteur de Sa Majesté qui m'accompagna dans une charmante excursion autour du

magnifique château de Sans-Souci (heureux ce château)! Et voilà qu'à un point donné je tombe en plein dans Leurs Altesses les plus royales, le prince héritier de la couronne de Prusse et le prince Frédéric des Pays-Bas, qui se mettent tous deux à me faire les honneurs, ou pour mieux dire honneur, et m'applaudissent de leurs aimables paroles avant de s'y mettre de leurs mains. Mais il est temps de sauter au soir!

C'était *Camille*, j'étais animée, ça allait. Après la pièce, l'impératrice de toutes les Russies, qui paraissait émue, chargea le comte de Redern de me présenter à elle. Je m'avançai, et Sa Majesté me dit avec le ton le plus aimable :

« J'ai souvent regretté ce travers de l'étiquette qui fait garder le silence; mais aujourd'hui on aurait voulu vous applaudir, Mademoiselle, qu'on ne l'aurait pu, tant on était dominé par l'émotion. »

Le roi de Prusse approcha, et me dit :

« Vraiment, Mademoiselle, je suis tout bouleversé par votre faute! »

Je répondis de gentilles petites choses qui me vinrent fort à propos, et bien mieux que jadis avec la reine d'Angleterre à laquelle, en répondant, malgré moi je ne songeais qu'aux brouillards de sa Tamise.

L'empereur de toutes les Russies, Nicolas, est arrivé le surlendemain, ne devant rester que deux jours à Potsdam, c'est-à-dire jusqu'après le 13, qui est l'anniversaire de la naissance de l'impératrice. Il fut décidé que ce jour de fête pour tout sujet russe serait célébré

en famille, surtout l'impératrice étant faible et souffrante. D'ailleurs, la chaleur *trop picale* (hein?) qui nous accablait aurait rendu intolérable de s'assembler beaucoup dans un salon éclairé par des milliers de bougies. Aussi, cette fête, toute belle et toute champêtre, où il n'y eut que les membres augustes de la famille et leur suite, eut-elle lieu en plein air, dans la ravissante île des Paons, où coule une jolie petite rivière tout à fait de poche qui se donne le genre d'avoir un nom, *Havel*, si je retiens bien, et qui sert de théâtre aux ébats de cygnes par troupeaux, et blancs comme c'est le droit de tout cygne.

C'est donc là, à un charmant séjour à une grosse lieue de Potsdam, que j'ai été appelée pour le roi de Prusse... Non! par lui, et afin de distraire son auguste sœur dont la vue souvent lui fait mal. Il est bon de vous dire que c'était une surprise, et qui réussit à merveille. Je leur lus plusieurs scènes de *Virginie*-Latour, presque tout mon deuxième acte de *Phèdre* et tout ce que je pus d'*Adrienne Lecouvreur* de Scribe, plus les *Deux Pigeons*. Tout cela fait et très interrompu par l'amabilité de toutes ces têtes couronnées ou en passe de titres, le *Zar* se leva très vivement et vint à moi, et me dit d'un air qui n'était pas du tout celui d'un farouche tyran : « Mademoiselle Rachel, vous êtes encore plus grande que votre réputation. »

Après quoi, d'autres Majestés ou Altesses s'étant approchées, le plus grand de tous me dit qu'il espérait bien me voir dans ses États, — dans toutes ses Russies, toutes, toutes, — et cela, dès l'année prochaine. Il

confirmait comme cela ce que l'impératrice m'avait déjà insinué auparavant.

M'en voilà à ma sixième page, et vous pouvez vous vanter que de ma vie, à personne, couronné ou autre, je n'en ai écrit si long! Le drôle serait que le procès-verbal de Potsdam serait ainsi rédigé par son héroïne pour le public qui ne s'y attendait guère! Vous saurez bien ce qu'il faut prendre ou laisser de ce pauvre petit bout de tragédienne que le peuple appelle Rachel et ses amis Rachon; elle s'en rapporte à votre sagesse pour savoir dire tout ce que l'avenir doit connaître de ces journées sans pareilles, et si même il ne convient pas que l'époque présente n'en sache rien du tout.

Allez votre train comme vous croirez. Tout ce que je peux vous certifier, c'est qu'il faut une forte tête pour résister à des choses pareilles, et que tout ce qu'on m'a dit de flatteur, tout ce que j'ai respiré d'encens dans les paroles et dans les bouquets, tous les noms baroques des grands personnages, tous ducs et princes de maisons royales, qui se sont impétueusement fait présenter à moi, tout ça remplirait la vie d'une artiste ambitieuse. Jamais Talma ni Mars, mes glorieux prédécesseurs dans l'empressement public, n'ont assisté à choses pareilles, et en vérité je suis bien heureuse et dois m'en montrer bien bonne pour tous plutôt que fière, car si je me dois quelque chose à moi-même, il faut dire surtout que les circonstances ont joliment favorisé Rachon.

Mais, tenez, j'oubliais le plus beau, ce qui est la bonne preuve que je ne perds pas la tête de gloriole;

imaginez-vous qu'en venant à moi, comme le *Zar* put bien remarquer que tant de débit m'avait fatiguée, il se planta debout devant moi pour me parler, et me força à rester assise ! Poussée par le respect comme par un ressort qui eût été sur le fauteuil, je voulus me lever; l'empereur de toutes les Russies m'obligea galamment à m'asseoir en me prenant les deux mains et disant :

« Restez, Mademoiselle, je vous en prie, à moins que vous ne vouliez que je me retire ! »

Vous voyez que j'omettais le bouquet ! Est-ce d'une tête que trop de vanité tourne ?

Page 9. Allons toujours, et tant pis pour qui payera le port !

Le lendemain 14, j'ai joué à Potsdam *Phèdre* et mon petit *Moineau*. Avant la représentation, le roi me fit remettre par le comte de Redern 20,000 francs, ce qui était vraiment royal, puisque la grande salle de l'Opéra de Berlin m'avait été donnée *gratis* pour six soirées, et que j'avais pour moi toutes les recettes. L'empereur de toutes les Russies m'a fait remettre par son aide de camp général, le comte Orloff, deux magnifiques opales entourées de diamants, et que j'estime bien, à vue de nez, comme on dit, — j'ignore pourquoi — 10,000 francs encore.

Enfin hier ç'a été le dîner d'adieu qui m'a été donné par des littérateurs berlinois. J'oubliais un autre cadeau, plus moral que matériel, et bien précieux, comme don de l'épouse du plus grand chimiste du pays, dont je ne

saurais bien écrire le nom. C'est une petite statuette en bois de buis représentant Shakespeare, chef-d'œuvre d'un fameux artiste qui, il y a dix ans, gardait encore les troupeaux.

On me dit que ce petit chef-d'œuvre vaut moralement un prix exorbitant; il n'en a pas l'air. Adieu là-dessus, vantez-vous que je vous en ai écrit long! mais pas fière, malgré que jamais tant d'empereurs, de rois, de princes et princesses n'aient parlé à une seule et même personne comme on l'a fait à votre tragédienne en tournée d'inspection de majestés.

IV

VOYAGE EN RUSSIE.

De mai 1853 à mai 1854 Rachel fut absente de la Comédie-Française, et en congé régulier. Il est vrai de dire que, si on lui avait refusé ce congé d'une étendue si extraordinaire et si préjudiciable aux intérêts du théâtre et des sociétaires, elle eût pris les grands moyens pour se le faire octroyer. Elle avait vaincu bien d'autres difficultés de cette nature! Donc, le 29 mai 1853, elle joua *Mithridate,* puis, le 15 août, elle parut — par ordre — dans la représentation gratuite donnée à l'occasion de l'anniversaire impérial (*Phèdre*), et c'est seulement le 30 mai suivant qu'elle opéra sa rentrée dans ce même rôle au lendemain de sa longue absence. En somme, pendant un an, elle ne joua guère qu'une seule fois à Paris, et elle employa le reste du temps à préparer et à effectuer sa triomphale tournée en Russie.

Et, ici, la qualification de « triomphale tournée » n'a rien d'exagéré. L'accueil fait à Rachel par les Moscovites fut absolument enthousiaste. Les quelques lettres qui suivent résument simplement ce grand voyage, le plus important qu'ait jusqu'alors accompli Rachel.

La première lettre est datée de Varsovie, avant l'arrivée à Saint-Pétersbourg. Elle est adressée par Rachel à sa mère.

A sa mère.

Varsovie, 1854.

Chère mère,

Quel temps ! mais c'est un voyage charmant : pas une goutte de pluie, pas un moment de fraîcheur à fermer les fenêtres du convoi ; partout reconnue et servie avec empressement et complaisance, et partout aussi une nourriture saine et bonne. Ces mets polonais me plaisent parce qu'ils ressemblent fort à notre gargote juive. Tu sais quelle fatigue j'ai eue à Paris ces sept ou huit dernières semaines. Eh bien ! j'ai si doucement et si tranquillement reposé sur mon petit lit de chemin de fer, que me voilà arrivée à Varsovie sans me ressentir de mon agitation des derniers jours de la capitale. Cela me fait une étrange impression de me voir sitôt transportée d'une grande ville à une autre grande ville, et Varsovie vient encore ajouter à mon étonnement. J'ai tant et tant entendu parler de cette pauvre Pologne, de sa grandeur et de sa chute ! Et puis, par mon petit Alexandre, je suis un peu Polonaise de cœur. Aussi de tous mes deux yeux j'ai regardé

dans les rues du chemin de fer à l'hôtel; de mes deux oreilles j'écoute ce qu'on dit, et de tout mon cœur je plains ce grand peuple, privé de son premier bien, la liberté.

Quant à la ville même, sa bâtisse, ses monuments, rien n'a frappé mes regards. Le pavage est honteux; le peuple est sale, et le meilleur hôtel manque de confortable. Que dis-je? il manque de tout, même du nécessaire. Je viens de parcourir la carte pour faire le menu de notre dîner, et j'ai manqué tomber à la renverse en lisant les prix. Une misérable côtelette panée quatre francs, un potage trois francs, un petit pain vingt-deux sols, et quant au vin il ne faut pas y songer : le médiocre coûte quatorze francs la bouteille, et le passable, c'est-à-dire celui qui porte une étiquette plus ou moins fausse, passe trente francs. Il est certain que si nous dînions ce soir tous les six, Raphaël n'aurait plus de quoi nous mener jusqu'à Pétersbourg. Aussi voilà ce que je crois devoir faire : je vais feindre une forte indisposition, je mettrai mes compagnes et mes compagnons dans une telle inquiétude que pas un n'osera demander à manger, et pour n'être point déçue dans cette espérance, je les prierai tous de rester près de moi, à côté de mon lit. Une fois une heure du matin arrivée, le cuisinier et tout dans l'hôtel sera couché, alors je permettrai à ma société d'en faire autant, et demain avant l'aurore nous fuirons un pays dans lequel je ne suis pas venue pour laisser de l'argent!

Mille baisers.

La Cour impériale de Russie témoigna son admiration à la grande tragédienne en suivant assidûment ses représentations, en la comblant de cadeaux, et surtout en l'accueillant avec la plus grande bienveillance dans l'intimité de la famille. Rachel fut reçue en effet plusieurs fois par l'Empereur, soit à dîner, soit dans des soirées particulières. Un des aimables correspondants et lecteurs de la *Gazette anecdotique* a bien voulu m'envoyer la copie d'une lettre qui fait partie de son cabinet d'autographes, et dans laquelle Rachel raconte avec une bonne humeur très pittoresque un des repas donnés à la Cour en son honneur. Voici cette lettre, qui contient des détails de mœurs bien curieux et même bien amusants.

Saint-Pétersbourg, 1854.

Hier soir, votre servante a été traitée comme une souveraine, non pas une souveraine postiche de tragédie, avec une couronne en carton doré, mais une souveraine pour de vrai, contrôlée à la Monnaie. Figurez-vous d'abord qu'ici tous ces boyards me suivent, me regardent comme une bête curieuse, et que je ne puis faire un pas sans les avoir derrière moi. Dans la rue, dans les magasins, partout où je vais, où je passe, on me montre, on me désigne, on me signale. Je ne m'appartiens plus...

.... Enfin, voilà que l'autre jour j'ai été invitée à un grand banquet donné en mon honneur au palais impérial. Rien que cela, la fille au père et à la mère Félix!... C'était pour hier. Quel festin! Voilà qu'à mon arrivée au palais de grands laquais galonnés et poudrés, tout comme chez nous, m'attendaient et m'escortent : l'un

prend ma pelisse, l'autre me précède et m'annonce, et me voici dans un salon tout plein de dorures, où tout le monde se précipite au-devant de moi. C'est un grand-duc, frère de l'empereur, qui vient lui-même m'offrir la main pour me conduire à la table du banquet, une table immense, très élevée, comme sur une estrade, mais peu nombreuse : une trentaine de couverts seulement ; mais quel choix de convives ! La famille impériale, les grands-ducs, les petits ducs et les archiducs, tous les ducs enfin de tous les calibres, et tout ce tralala de princes et de princesses curieux et attentifs, me dévorant des yeux, épiant mes moindres mouvements, mes paroles, mes sourires, en un mot, ne me quittant pas du regard. Eh bien ! ne croyez pas que j'aie été trop embarrassée. Pas le moins du monde ! J'ai été comme d'habitude, au moins jusqu'au milieu du repas, qui d'ailleurs était fort bon. Mais chacun paraissait beaucoup plus occupé de moi que des mets qui étaient servis. A ce moment, les toasts en mon honneur commencent : il se passe alors un spectacle bien extraordinaire. Les jeunes archiducs, pour me voir de plus près, quittent leurs places, montent sur des chaises et mettent même un peu les pieds sur la table, — j'allais dire dans le plat ! — sans que cela ait l'air de choquer personne, tant il y a toujours encore un peu du sauvage, même dans les princes de ce pays-là ! Et les voilà qui poussent des cris, des bravos à m'assourdir, et qui me demandent de dire quelque chose. Répondre à des toasts par une tirade de tragédie, c'était bien étrange ! mais je ne me suis pas laissé démonter pour si peu. Je

me suis levée, et, reculant ma chaise, j'ai pris le geste le plus tragique de mon répertoire et je leur ai entamé la grande scène de *Phèdre*. Il se fit alors un silence de mort ; on aurait entendu voler une mouche, s'il y en avait dans ce pays-ci. Tous m'écoutaient religieusement, penchés vers moi, se bornant à des gestes admiratifs et à des murmures étouffés. Puis, quand j'eus fini, ce fut un nouvel assaut de cris, de bravos, de chocs des verres et de nouveaux toasts, au point que j'en demeurai un moment comme interdite. Puis bientôt je me montai moi-même aussi, et, excitée en même temps par l'odeur des vins et des fleurs et par tout cet enthousiasme qui n'était pas sans chatouiller mon petit orgueil, je me levai de nouveau et j'entonnai ou plutôt je déclamai avec beaucoup de chaleur l'hymne national russe. Alors ce ne fut plus de l'enthousiasme, ça devint du délire : on s'empressa autour de moi, on me serrait les mains, on me remerciait ; j'étais la plus grande tragédienne du monde et des temps passés et futurs..., et ainsi pendant un grand quart d'heure.

Mais les meilleures choses ont une fin, et l'heure de la retraite avait sonné. Je l'opérai avec la même dignité souveraine qu'à mon arrivée, reconduite jusqu'au grand escalier par le même grand-duc, très galant, tout en restant cérémonieux. Puis arrivèrent de grands valets poudrés dont l'un portait ma pelisse ; je m'en couvris et fus escortée par eux jusqu'à ma voiture qui était entourée par d'autres valets portant des torches et éclairant mon départ...

Les trois lettres qui suivent ont trait à la représentation donnée au bénéfice de Rachel avant son départ.

Chère mère,

Mon bénéfice a eu lieu hier samedi. J'ai joué Camille et Lesbie. Le succès ou plutôt le triomphe a été au grand complet. Leurs Majestés Impériales étaient au complet aussi à cette solennité. Il m'a été impossible de compter le nombre des bouquets. On m'a rappelée, je crois me souvenir, *sept cent mille fois.*

L'Impératrice m'a donné de splendides boucles d'oreilles; plusieurs abonnés se sont réunis pour m'offrir un merveilleux bracelet de diamants et rubis. La recette a dépassé vingt mille francs. J'en ai donné quinze mille tant aux pauvres qu'au théâtre. J'ai saisi cette occasion pour prouver à ce public quel cas je sais faire de ses applaudissements.

Je t'envoie les copies des lettres que j'ai dû écrire pour faire accepter mes offrandes. J'y joins les réponses: l'une est du comte Pahlen, l'autre du prince Odowsky. La grande-duchesse Hélène m'a envoyé un magnifique châle turc. Ah! madame ma mère, comme ce châle-là fera bien sur vos épaules!

Je continue à me bien porter, malgré les grandes fatigues, car je ne me borne pas à jouer quatre fois au théâtre, je concours très volontiers à toutes les représentations à bénéfice, et elles ne manquent pas ici. Je vais à tous les concerts me faire entendre, je dîne en ville pas mal, je reçois énormément de monde chez moi;

il est temps que tout cela soit fini, car je tiens à jouer mes six mois avec tous mes moyens tragiques. Moscou sera très brillant, décidément nous serons trop riches. On tient beaucoup à me revoir *ici* l'hiver prochain, mais moi de ne rien promettre, bien que jamais je ne rentrerai à la Comédie-Française, me donnerait-elle cent mille francs pour six mois; et pourtant je sens que j'éprouverai une douleur réelle alors que je quitterai ce petit cher public qui m'a comblée depuis seize ans.

Je t'embrasse bien tendrement, ainsi que mon cher père, mes enfants adorés et mes bonnes sœurs.

A Monsieur le comte Pahlen.

1854.

Monsieur le comte,

Oserai-je vous prier, en votre qualité de président du comité des Invalides, de vouloir bien vous charger de faire distribuer parmi les vétérans nécessiteux la part que je leur ai réservée dans mon dernier bénéfice?

Veuillez agréer, Monsieur le comte, l'assurance de ma haute considération.

A S. S. le prince Odowsky.

1854.

Prince,

J'ai joué hier à mon bénéfice, aujourd'hui je songe

aux pauvres. N'est-ce pas bien prouver qu'on est vraiment heureux en n'oubliant pas celui qui souffre? Veuillez recevoir une part de ce bénéfice pour vos malheureux, et croyez que vous ajouterez à ma reconnaissance en acceptant cet envoi d'une artiste qui sympathise de tout son cœur avec les sentiments qui nous portent à soulager les misères de la pauvre espèce humaine.

Agréez, mon Prince, l'assurance de ma très haute considération.

La dernière lettre est encore, comme la première, datée de Varsovie, mais au retour de Saint-Pétersbourg. Elle sert de clôture à cette admirable et fructueuse campagne, qui se termina en effet par un bénéfice net d'environ 300,000 francs au profit de Mlle Rachel.

A sa sœur Sarah Félix.

Varsovie, 18 mars 1854.

Ma chère Sarah,

Voilà quinze jours que je viens de passer sans réciter la moindre petite tirade de tragédie, je m'empresse d'ajouter que sur ces quinze jours de repos nous en avons passé neuf en voyage!! Mais, bah! nous voilà à Varsovie et bientôt aux portes de France; encore vingt-cinq représentations dans lesquelles je tiens à me faire applaudir à mort; puis, nous roulerons vers ce grand Paris qui n'a pas son pareil. Quel triomphe pour moi que ce séjour à Pétersbourg, à Moscou! Quelle aubaine

pour mons Rapha[1], quel repos pour nous dans l'avenir, quel bien-être pour mes deux fils !

Après ce grand et beau congé en Russie, il m'eût été bien doux de rentrer directement à Paris, malheureusement il me fallait abandonner 50,000 francs, et, vrai, cela ne serait pas raisonnable, après avoir tant fait que de m'expatrier tout un hiver, de perdre bénévolement une pareille somme que je ne retrouverai peut-être plus jamais à gagner en l'espace de si peu de temps. Ma mère m'écrit que sa santé est tout à fait rétablie, tu sais si nous en sommes heureux. Mais la pauvre Rébec, il paraît qu'il n'en est pas de même de la sienne, et cela nous désole; j'irai certainement passer huit jours avec elle à Pau dès que le 13 mai aura apparu ; je suis sûre que cette bonne petite sœur sera contente de me voir. J'ai écrit à ma mère que j'étais étonnée qu'on la laissât partir seule avec sa femme de chambre ; qu'est-ce donc que la famille, si ce n'est dans de pareils cas qu'elle se dévoue? Cependant ce n'est pas maman qui manque de cœur à l'endroit de ses enfants.

J'ai appris avec grande satisfaction le succès de M. Bressant à la Comédie-Française[2], d'abord dans l'intérêt du public, puis aussi pour les jeunes premiers de ce grand théâtre; peut-être ne se pavaneront-ils plus tant de leur fort mérite, il est temps qu'une révolution éclate

1. Raphaël, son frère.

2. Il y avait débuté le 6 février précédent dans *Mon Étoile*, comédie nouvelle de Scribe, et dans Clitandre, des *Femmes savantes*.

dans cette grande boutique républicaine qui s'arroge tous les droits, même celui du talent que tous lui refusent.

Que fais-tu à l'Odéon? est-on aimable pour toi de l'autre côté de la Seine? Je donnerais je ne sais quoi pour pouvoir m'engager dans ce théâtre ; c'est un jeune et méchant public avec lequel j'aimerais à lutter, à vaincre ; il me semble que là je me retrouverais une virginité de talent, d'élan, de passion, de force; enfin, qui sait...

J'aurais bien désiré avoir de nouveau de tes nouvelles, mais Raphaël, qui n'a pu s'arranger avec Varsovie, me traîne ailleurs; où, je ne sais pas bien encore ; c'est vraiment fâcheux de ne pouvoir rentrer à Paris après la brillante conquête de ce dernier voyage.

Je t'embrasse bien fort.

P.-S. — Dinah t'a écrit; elle est fort inquiète à l'endroit de ses épîtres; elle a écrit six fois à maman qui n'a reçu qu'une seule de ses lettres.

RACHEL EN AMÉRIQUE

Ce ne sont pas seulement, comme on l'a dit, les grands, les inattendus triomphes de la Ristori à Paris, sur la scène du Théâtre-Italien, pendant l'Exposition universelle de 1855, qui déterminèrent la résolution définitive du voyage de Rachel en Amérique. Elle était depuis longtemps déjà sollicitée par son frère Raphaël, qui rêvait d'être le Barnum de cette expédition, laquelle devait, dans sa pensée, se résumer par un résultat incalculable de dollars. Les grands et fructueux succès de Rachel pendant sa dernière campagne dramatique de Russie devaient présager, en effet, des recettes bien plus splendides encore dans ce nouveau monde où l'or se gagne si vite et si facilement et où il se dépense de même. Enfin l'exemple de Jenny Lind, qui avait fait en Amérique une tournée véritablement triomphale, laquelle s'était chiffrée par plus d'un million de bénéfices; de Jenny Lind qui n'avait ni le génie, ni même la célébrité en quelque sorte universelle de Rachel, faisait concevoir à l'aventureux frère de la tragédienne des rêves d'or qu'il était pressé de voir se traduire en sonnantes et palpables réalités.

Mais si les triomphes de la Ristori ne furent pas la cause absolument déterminante de la résolution de Rachel, ils la

précipitèrent certainement. La foule semblait, en effet, avoir délaissé son ancienne idole pour venir encenser et applaudir la nouvelle tragédienne avec un fanatisme et un délire sans pareils. *Myrrha, Francesca da Rimini,* et surtout *Maria Stuarda,* avaient excité des transports d'enthousiasme à la manière italienne, jusqu'alors inusitée chez nous. Jamais Rachel n'avait été l'objet d'ovations aussi bruyantes, ni de ces rappels sans fin qu'un public inassouvi prodiguait tous les soirs à l'artiste étrangère. Bientôt les journaux établirent un parallèle entre la Ristori et Rachel, et dans la plupart l'idole ancienne fut injustement et sans discussion quelconque sacrifiée à la nouvelle idole. Rachel, bien dissimulée au fond d'une baignoire obscure, était venue assister à l'une des représentations de sa rivale; elle avait pu comparer la différence de l'accueil qui était fait à celle-ci avec celui qu'elle recevait alors elle-même. Elle en conçut un vif dépit, et de ce jour son départ fut décidé. Elle signa donc ce fatal engagement, qu'elle avait tant de fois éloigné d'elle par une sorte de pressentiment, engagement qui la livrait pendant plus d'un an à la discrétion de son frère, dont elle devenait le premier sujet. Le ministre, qui si peu de temps auparavant l'avait nommée professeur de déclamation au Conservatoire (29 avril 1855), eut beau intercéder; c'est en vain aussi que ses meilleurs amis intervinrent : le dépit, la jalousie, et aussi le désir de faire parler d'elle au loin et de se ménager, à la suite d'un triomphal voyage à l'étranger, une rentrée éclatante qui raffermirait son prestige à Paris; tout concourut à rendre sa résolution inébranlable.

Cependant elle ne voulut pas partir sans se montrer encore à ce public qui l'avait si longtemps acclamée. Elle prit le parti d'essayer aussi son pouvoir sur cette foule cosmopolite que l'Exposition universelle avait attirée à Paris, et, du 6 au 23 juillet, c'est-à-dire au moment le plus florissant de la grande

exhibition internationale, elle donna sur la scène du Théâtre-Français sept dernières représentations, à l'une desquelles elle eut le bon goût de prier sa rivale d'assister dans une loge qu'elle lui fit parvenir. Et la Ristori vint, tout enivrée encore de son récent triomphe, et elle applaudit Rachel comme, quelques jours auparavant, Rachel l'avait elle-même applaudie.

Eh bien, les dernières représentations de Rachel à la Comédie-Française, qui furent aussi absolument les dernières qu'elle donna en France, n'eurent pas un succès aussi considérable que celui qu'on était en droit d'attendre. La foule accourut certainement, mais sans un empressement extraordinaire; on aurait dû faire salle plus que comble avec les représentations suprêmes de la grande artiste, et tous les jours le bureau de location aurait dû être envahi par tous les étrangers, dont beaucoup ne la connaissaient que de nom. Cependant, si l'on compare les dernières recettes aux premières que donnèrent les représentations de Rachel à la Comédie-Française, on trouve une différence sensible, qui est tout à l'avantage des représentations de début de la tragédienne.

Nous rapprocherons ces dernières représentations d'un même nombre de soirées de l'année des débuts [1]:

1838		RECETTES	1855		RECETTES
30 oct.,	Andromaque.	6,296 20	6 juil.,	Phèdre. . .	5,400 30
1ᵉʳ nov.,	Cinna. . . .	6,300 55	10 —	Andromaque.	5,574 40
6 —	Mithridate. .	6,176 35	12 —	Horace. . . .	5,768 80
10 —	Horace. . . .	6,124 25	14 —	Polyeucte. . .	5,606 90
13 —	Andromaque.	6,434 70	21 —	Marie-Stuart.	5,576 20
		31,332 05			27,926 60

1. Nous ne citons ici que cinq représentations, les deux autres ayant été données par Rachel dans des soirées à bénéfice : la première le 20 juillet, *Phèdre* (bénéfice de Mᵐᵉ Thénard, recette : 16,408 fr.); la seconde le 23 juillet, *Andromaque* et *le Moineau de Lesbie* (bénéfice de Chéry, recette : 12,654 fr. 10 c.).

Ainsi donc son prestige avait diminué et ces foules immenses venues de tous les pays et que son nom sur les affiches aurait dû attirer, s'en allaient de préférence aux représentations de l'Italienne qui faisait alors courir tout Paris à la salle Ventadour.

Rachel partit quatre jours seulement après sa dernière représentation, le 27 juillet, et, dès le 30 du même mois, elle donnait à Londres la première des six soirées pour lesquelles elle avait été engagée par l'impresario de Saint-James Theatre. Ces quelques soirées furent magnifiques et leur succès fut considéré en quelque sorte comme un heureux présage pour le succès de l'entreprise.

Voici une lettre qui date de ce court séjour en Angleterre :

A son fils Alexandre.

Londres, 4 août 1855.

Mon cher fils,

Comment va ta santé et celle de mon petit Gabriel? Écris-moi que tous deux vous vous portez bien et que l'on est content de mes enfants, et tu pourras être certain que je me porterai bien pendant tout mon voyage. Ce soir je donne ma quatrième représentation [1] à Londres; le 8 de ce mois j'aurai donné les six soirées promises.

J'espère, mon petit Alexandre, que pendant que ta petite mère va cueillir des lauriers et des dollars en Amérique, toi tu vas aussi cueillir tes jeunes lauriers aux luttes prochaines. Songe au bonheur que cela me donnera, chaque fois qu'il me parviendra de bonnes notes sur ton

1. *Andromaque.*

compte. Gabriel est encore un peu jeune pour lui recommander ses études; mais son tour viendra, je l'espère bien.

Grand'mère retournera à Paris dès que nous serons embarqués pour l'Amérique. Elle vous portera de mes nouvelles et vous donnera à tous les deux mes baisers les plus tendres.

Votre petite mère qui vous aime bien passionnément.

La traversée de Londres en Amérique fut bonne. Voici une lettre assez enjouée dans laquelle Rachel donne à ce sujet quelques détails à sa mère. Elle y parle déjà, il est vrai, de ses fatigues de poitrine, mais sans y trop insister encore.

A sa mère.

A bord du *Pacifique*, 21 août 1855.

Chère bonne mère,

Demain matin nous serons à New-York, apportant avec nous santé et beau temps. On a bien été un peu malade, mais il faut vraiment dire que nous avons eu une belle traversée. Moi, je n'ai été que deux ou trois jours très étourdie, mais je ne puis me vanter d'avoir beaucoup souffert. Ma douleur de côté a même disparu jusqu'à nouvel ordre. J'ai bien éprouvé quelques autres petites douleurs dans le dos, dans la poitrine; mais ne faut-il pas me rappeler de temps en temps que je jouis d'une poitrine médiocre? En revanche, n'ai-je pas pour

me consoler de grands voyages encore à faire en mer? n'ai-je pas encore à jouer quelques tragédies qui me procureront une douce transpiration?

Vraiment je serais injuste si je témoignais le moindre regret d'avoir quitté des enfants que j'adore, une mère que je chéris, des amis que j'aime de tout mon cœur. Non, non, Mademoiselle, allez faire cette gentille tournée, et alors seulement vous aurez vraiment gagné le pain de tous les jours de la semaine. Eh bien! ma mère, est-ce trop le payer par un labeur de sept mois en travaillant comme un nègre? Il faut bien que les blancs prennent l'ouvrage, puisque les noirs refusent le service. Je t'écris là bien des folies, mais c'est pour t'assurer, chère mère, que tu n'as pas à te créer des diables ni bleus ni noirs. Je vais bien, et la jeune Amérique va seule gagner des cheveux blancs aux émotions que lui donneront nos belles tragédies.

Sur ce, tendre mère, je t'embrasse et aussi mes deux chers enfants.

C'est donc le 22 août qu'elle débarqua à New-York, et le 3 septembre suivant elle y donnait sa première représentation sur le théâtre métropolitain, situé dans le quartier le plus confortable de la grande cité américaine et nommé Broadway.

Citons, avant de tracer sommairement ici l'historique de cette odyssée malheureuse, quelques lettres qui se rapportent au début de l'entreprise.

Dès les premiers jours de son arrivée Rachel fut sollicitée par la colonie française de New-York de chanter la *Marseillaise* dans une de ses représentations. Elle s'y refusa tout d'abord

par la lettre suivante, adressée aux délégués qui s'étaient chargés de lui présenter la demande :

<p style="text-align:right">New-York, 8 septembre 1855.</p>

Chers compatriotes,

Il y a sept ans que je n'ai chanté la *Marseillaise;* un je ne sais quoi alors m'avait donné un semblant de voix, et ma santé était jeune encore. Aujourd'hui je suis souvent accablée après la représentation; je craindrais donc vraiment de compromettre des intérêts autres que les miens, si j'augmentais mes fatigues.

Vous croirez aux regrets profonds que j'éprouve de n'oser vous promettre ce que vous souhaitiez de moi, lorsque je vous dirai que j'aimais à chanter la *Marseillaise* comme j'aime à jouer mon plus beau rôle de Corneille.

Agréez, chers compatriotes, l'assurance de mes sentiments distingués.

C'est seulement le mois suivant qu'elle parut accéder au désir qu'on lui avait manifesté à ce sujet. Mais la vérité est que ce fut surtout la nécessité d'augmenter les recettes, qui ne répondaient pas aux prévisions de l'entrepreneur du voyage, qui la fit consentir à intercaler l'hymne national de 1792 dans quelques-unes de ses représentations.

Suit un autre billet, portant la même date, et adressé avec une souscription vraiment royale au président d'un comité de secours en faveur des victimes d'une catastrophe survenue en Angleterre :

New-York, 8 septembre 1855.

Monsieur le Président,

Je vois dans les journaux du matin le récit de la triste calamité qui afflige Norfolk et Portsmouth. Je vous écris pour contribuer à soulager cette grande infortune, et dans ce but je vous transmets ci-inclus la somme de 1,000 dollars, que je vous prie de vouloir bien ajouter aux souscriptions.

Recevez l'assurance de ma haute estime.

Puis deux autres lettres à sa mère où elle parle beaucoup de sa santé.

A sa mère.

Septembre 1855.

Ma chère mère,

Ma santé n'a jamais été si bonne. Dussé-je perdre à la fin de ma tournée en Amérique l'argent que j'y aurai gagné, je ne me plaindrai pas si ma santé continue ce qu'elle est en ce moment. Tout va de même. Embrasse mes chers enfants pour moi. Si je n'aimais pas tant les Russes, j'aurais été bien heureuse de la prise de Sébastopol.

Mille baisers de ta vieille.

New-York, 25 septembre 1855.

Chère et tendre mère,

J'ai reçu ta lettre, ou plutôt tes lettres, par lesquelles j'apprends la joie que tu as eue de recevoir mes lettres à bord du *Pacifique* à mon arrivée à New-York. Eh bien! ta joie peut continuer, jamais depuis quinze ans je ne me suis sentie en si parfait état. Je mange et je dors comme un enfant; je joue la tragédie avec une force herculéenne, et j'engraisse!!!

Soigne-toi aussi, chère mère, afin que tu te tiennes assez solidement sur tes deux jambes pour supporter nos baisers au retour, car, pour ma part, je serai forte à renverser la gare de Paris, au moment où je t'apercevrai avec mes enfants au débarcadère. Eh! grand Dieu! que je suis loin encore de ce moment, 8 mars!!! Mais quoi! ne vaut-il pas mieux passer son temps dans un climat qui me convient si bien, que de souffrir à Paris comme j'ai souffert, ou bien encore être envoyée à un moment donné dans quelque pays du Midi par cette bonne Faculté de Paris, qui, lorsqu'elle ne sait plus guérir ses malades, les envoie « hors de ces lieux » pour les faire mourir ailleurs?

Il n'en sera pas ainsi de moi; je reviendrai pour leur rire au nez, et j'espère avoir la vie aussi dure que *mes vieilles tantes*. Toutes mes caresses pour toi, chère mère, et pour mes chers petits!

Nous ne sommes encore qu'à la date du 25 septembre;

Rachel donne ce jour-là même sa onzième représentation. Les dix premières ont produit des recettes sans doute fort belles, mais cependant bien inférieures à celles qu'on espérait.

La première de toutes, donnée le 3 septembre, était composée des *Horaces,* où Rachel jouait Camille. Elle rapporta 5,016 dollars, c'est-à-dire 26,334 francs. On était bien loin des 93,786 francs qu'avait produits la première représentation de Jenny Lind, qu'on avait prise pour modèle, et des formidables recettes sur lesquelles on avait échafaudé tant d'espérances de recettes au moins semblables! La seconde soirée, dont le programme comprenait cependant *Phèdre,* vit descendre de 7,000 francs la recette du premier soir. On ne fit en effet que 19,587 francs avec ce grand rôle tragique, le plus beau du répertoire de Rachel! Et l'on comparait chaque jour la recette faite avec la recette équivalente de Jenny Lind! Et jamais on ne retrouva le chiffre de la première soirée pendant tout le reste du temps que dura l'entreprise.

Rachel s'était trompée, ou plutôt son frère Raphaël l'avait trompée en se trompant lui-même. Il n'y avait aucune analogie entre le génie de Rachel et le talent brillant de la grande cantatrice suédoise qui devait électriser les masses par la seule magie de sa voix merveilleuse dans quelque langue qu'il lui plût de se faire entendre. Qu'importait, en effet, aux Yankees de comprendre ce que chantait Jenny Lind, pourvu qu'elle exhibât devant eux ses trilles les plus étonnants et ses plus audacieuses roulades. Il n'était besoin pour eux d'avoir ni livret explicatif, ni intelligence bien grande, ni goût bien prononcé pour l'art; l'éminente cantatrice avait triomphé dès le premier moment, dès la première note, et ses représentations n'avaient été qu'une suite d'ovations sans précédents dans sa brillante carrière. Avec Mlle Rachel c'était tout autre chose; la tragédie à laquelle elle devait son immense gloire n'eut précisément que fort peu de succès en Amérique, et

la grande artiste réussit beaucoup plus devant ce public étrange, et qui, par-dessus tout, ne la comprenait pas, dans le drame et la comédie, où elle n'a jamais aussi complètement excellé chez nous. *Adrienne Lecouvreur* et *Angelo* sont peut-être les deux pièces où elle produisit le plus d'effet, à cause de la richesse des costumes et aussi de la variété des personnages qui paraissaient en scène avec elle. La sévère tragédie finit même par ennuyer le peuple d'Amérique, et, si la maladie, qui commença à atteindre Rachel au début de ses représentations, avait tardé plus longtemps, il est probable que son frère eût été obligé, d'accord avec elle, de renoncer à mener jusqu'au bout une entreprise qui menaçait de se solder par un désastreux déficit.

Vingt années plus tard une autre tragédienne, qui n'avait cependant ni le génie ni la grande renommée artistique de Rachel, M^{lle} Sarah Bernhardt, entreprit la même tournée dramatique, et le résultat en fut bien autrement différent, et surtout bien plus fructueux. Ainsi la plus forte recette des représentations de Rachel a été de 26,334 francs; la plus élevée de celles de Sarah Bernhardt (*Adrienne Lecouvreur*) a été de 28,170 francs. *La Dame aux camélias* avec Sarah Bernhardt a produit en une seule soirée 25,085 francs, tandis que *Phèdre*, interprétée une deuxième fois le 26 septembre 1855 par M^{lle} Rachel, ne donnait que 16,920 francs. Enfin l'illustre tragédienne est revenue mortellement frappée au milieu même de ce décevant voyage, qui devait être triomphal, tandis que M^{lle} Sarah Bernhardt, après avoir parcouru l'Amérique pendant plusieurs mois et dans tous les sens, est rentrée en France avec plus d'un million de bénéfices et dans un état de santé qui lui a permis de recommencer immédiatement en Europe la tournée dramatique qui lui avait si bien réussi dans le Nouveau Monde!...

C'est le 15 octobre 1855, le jour même de la représentation

donnée à son bénéfice à New-York, que M^{lle} Rachel ressentit les premières atteintes sérieuses du mal qui devait, un peu plus de deux ans après, la conduire au tombeau. Elle avait pris froid quelques jours auparavant, et elle était fort souffrante d'un assez violent rhume de poitrine au moment d'entrer en scène pour jouer la tragédie de *Jeanne d'Arc*. Ce rhume persista et s'aggrava bientôt à un tel point par les fatigues des représentations et des voyages entrepris pour aller à Boston, puis par retour à New-York pour gagner Philadelphie et Charlestown, que la grande tragédienne fut forcée, après quarante-deux représentations seulement, de prendre un repos qui devait être définitif. L'entreprise avait donc avorté, et, je le répète, la maladie de Rachel a certainement précipité son dénouement malheureux; mais ses efforts, si sa santé ne les eût subitement paralysés, seraient en définitive demeurés impuissants devant l'indifférence de ce public exotique qui n'était pas, comme aujourd'hui, assez instruit et assez mûr pour comprendre son génie et l'apprécier à sa juste valeur.

La fin de l'expédition de Rachel eut donc les apparences d'un désastre. Voici quelques lettres qui s'y rattachent pour les derniers temps. La dernière est particulièrement caractéristique; c'est bien en effet un retour de Moscou que représente cette débandade finale de l'armée dramatique que Raphaël Félix avait si triomphalement conduite au Nouveau Monde, et qui revenait en Europe, ruinée et déconfite, avec son principal sujet frappé à mort!...

Boston, 28 octobre 1855.

Enfin, voilà un dimanche, et je puis passer une heure pour vous écrire. J'ai joué tous les jours de la semaine passée. Bien que je loge toute seule et que je ne vous

aie pas le soir pour bavarder jusqu'à deux heures du matin, je suis fatiguée, mais, là, bien fatiguée.

Si les lauriers préservent de la foudre, ils ne préservent pas des enrouements. Voilà ma position. J'ai eu froid en chemin de fer, et, depuis que je suis à Boston, je tousse comme une poitrinaire que je ne suis pas, je vous prie de le croire, malgré mon teint pâle et mon apparente maigreur.

A part l'imprudence que j'ai eue de ne point me vêtir assez chaudement, le voyage s'est parfaitement opéré.

Hier, samedi, la représentation a eu lieu à trois heures de l'après-midi, et la salle était comble. Les recettes sont très belles. Cela m'a fait un étrange effet de me lever pour aller jouer tout de suite, car j'ai dû être dans ma loge à midi et demi. Aussi, maintes fois, et malgré ma volonté, j'ai bâillé au nez de mon gros jeune héros, Maurice de Saxe.

Havane, 23 décembre 1855.

Je suis restée quelque temps à Charleston, afin de n'être pas saisie par la brusquerie du changement de température. Je me sens reposée, c'est-à-dire que je me suis sagement soignée à Charleston pendant dix-neuf jours, mais je n'ai pu être rétablie. Je tousse toujours. J'ai voulu essayer ma force en donnant une représentation l'avant-veille de mon départ, priée que j'en étais par bon nombre de charmantes dames. Moi, de me rendre à ce désir. Cette soirée d'*Adrienne* (c'est *Adrienne* qu'on me

pria de jouer) n'augmenta pas mon mal; mais elle m'assura qu'un plus long temps de repos m'était nécessaire avant de reprendre régulièrement et sans danger ma course hardie à travers l'Amérique.

Je suis maintenant à la Havane, bien dirigée par un bon médecin. Ma maison est bonne, mon lit pas désagréable du tout. La chaleur est des meilleures, car il y a sans cesse une brise fraîche et moelleuse qui me nourrit et me repose en même temps. Voilà le climat qu'il me faut. Que n'ai-je ici mes enfants! Je crois que je resterais sous ce ciel bleu des années sans souhaiter revoir la France.

Mon succès sera grand, je crois. L'abonnement pour les douze premières soirées dépasse déjà 60,000 francs. Songez que le jour de mon début est loin d'être fixé. Sais-je seulement si je jouerai et si plusieurs mois de repos ne me sont pas nécessaires? Quoi qu'il arrive, je me résigne. Avant tout, je veux vivre encore. Si je ne dois plus jouer la tragédie, si cette force me fait défaut, je sens que la force de mon amour pour mes fils grandit à tout moment. Je veux voir des hommes en mes enfants.

Je ne vous ai pas écrit de Philadelphie; j'étais anéantie comme à la veille de la mort.

Havane, 7 janvier 1855.

N'allez pas! m'a-t-on dit... et moi, je suis venue!!!

Je suis malade, bien malade. Mon corps et mon esprit

sont tombés à rien. Je ne jouerai pas non plus à la Havane ; mais j'y suis venue, et le directeur, usant du droit de son contrat, a demandé comme dommage 7,000 piastres ! J'ai payé ; j'ai payé les artistes jusqu'à ce jour. Je ramène toute ma pauvre armée en déroute sur les bords de la Seine ; et moi peut-être, comme un autre Napoléon, j'irai mourir aux Invalides et demander une pierre où reposer ma tête. Mais non, je trouverai encore mes deux anges gardiens, mes jeunes fils : j'entends qu'ils m'appellent. Aussi, c'est trop de temps passé hors de leurs baisers, de leurs caresses, de leurs chers petits bras ! Et Dieu, qui protège les anges, me force à rentrer chez moi. Je ne regrette plus l'argent perdu, je ne regrette plus la fatigue. J'ai porté mon nom aussi loin que j'ai pu, et je rapporte mon cœur à ceux qui l'aiment.

La lettre suivante, que Rachel écrivit au moment même où elle rentrait en France, — elle avait quitté l'Amérique le 18 janvier 1856, — et qui répond en termes si curieux à un bruit mis en circulation d'un prétendu mariage, contient également des allusions à cette malheureuse campagne transatlantique :

A Jules Lecomte.

11 mars 1856.

J'ai ouï dire à bon nombre de gens d'esprit qu'il valait mieux être maltraité par la presse que de subir son silence et son oubli. Je viens donc vous remercier encore du souvenir que vous me donnez dans... Mais pour-

quoi, cher ami, ne vous préoccupez-vous depuis longtemps que des toquades de mariage que vous m'inventez pour m'en blâmer, et aujourd'hui encore, pourquoi me supposez-vous cette inutilité? J'ai deux fils que j'adore, j'ai trente-deux ans sur mon acte de naissance, j'en ai cinquante sur ma figure, je ne dirai pas combien a le reste. Dix-huit ans de tirades passionnées sur le théâtre, des courses folles au bout de tous les mondes, des hivers de Moscou, des trahisons de Waterloo, la mer perfide, la terre ingrate; voilà qui vieillit vite un pauvre petit bout de femme comme moi! Mais Dieu protège les braves, et il semble avoir créé tout exprès pour moi un petit coin inconnu de toutes les géographies où je puis oublier mes fatigues, mes peines, ma vieillesse prématurée... et pourtant vous lancez votre vilain canard au milieu des oiseaux qui perchent sur mes branches et qui me chantent les petites et bonnes chansons du retour! Le mien invraisemblable, et celui du printemps.

Si j'étais morte en Amérique, vous eussiez, oh! j'en suis bien sûre, été des premiers à me consacrer (digne de votre esprit et de votre cœur) un de vos plus chaleureux feuilletons. Et parce que je suis ressuscitée d'une façon miraculeuse, parce que je puis espérer de vous revoir, de vous serrer la main comme à un ancien ami, vous vous dites : « Elle vit, c'est bien, et grâces à Dieu! Maintenant taquinons-la. » Alors vous voilà reparti à irriter mes nerfs trop susceptibles et à amuser les gens aux dépens de la pauvre petite Rachel! Le beau triomphe pour votre esprit, comme si les victimes lui manquaient!

Est-ce ainsi que vous devez agir avec une pauvre créature qui revient de l'autre monde? Allons, soyez juste et bon, et accusez-vous bien vite de taquinerie invétérée à mon pauvre égard, pour que bien vite aussi je vous pardonne... de nouveau, et que j'espère bientôt vous revoir à Paris ou à la campagne.

Par Jupiter! je me trouve considérablement gentille d'agir ainsi, car cette lettre n'est certainement pas écrite par une grande tragédienne, mais par un bon enfant qui s'appelle *Rachel*.

Enfin, l'année suivante, au moment de quitter Paris pour se rendre à Cannes, d'où elle ne devait pas revenir, elle écrivit à un ami la lettre admirable qui suit, et qui contient également de bien douloureuses allusions à ce cruel voyage!...

A Monsieur X...

1857.

Mon ami, je suis bien malade... Je vais partir, non pour l'autre monde encore, mais pour un climat meilleur, où l'on m'envoie chercher la chaleur qui manque ici. Le moral est chez moi autant attaqué que le reste, et il faut tout refaire dans mon pauvre corps, si tant est qu'il ne soit pas trop tard. Il me semble parfois que la nuit se fasse subitement en moi, et je sens comme un grand vide dans ma tête et dans mon intelligence. Tout s'éteint tout à coup, et votre Rachel demeure anéantie!... Ah! pauvre moi! ce *moi* dont j'étais si fière, trop fière peut-être, le

voilà aujourd'hui si affaibli qu'il en reste vraiment bien peu de chose!... Cette lettre est donc pour vous dire adieu, mon ami, cet adieu que l'éloignement où nous sommes l'un de l'autre vous empêche de venir chercher auprès de moi, comme il s'oppose à ce que je vous le porte moi-même.

Que d'événements dans ma triste vie, mon ami, depuis notre dernière rencontre, et quel cruel voyage[1] ! Je n'en puis encore parler sans répandre des larmes, sans me dire ce qu'ont eu de terrible les déceptions qui m'attendaient et que le mal affreux qui me dévore a si rapidement fait naître. Mais pouvais-je m'attendre à cette fin lugubre d'une entreprise qui avait débuté avec assez de bonheur, et qui a avorté à l'heure même où le succès en paraissait certain?... Et ce mal implacable, cette tunique de Nessus que je ne puis arracher, ce mal, il était si facile de le prévenir! Mais j'ai eu trop de foi dans mes forces physiques, trop de confiance en mon étoile, et, sans précautions aucunes, j'ai marché devant moi sur cette interminable route qui va de New-York à la Havane, la dernière étape de mon odyssée mortelle!... En effet, mon ami, reviendrai-je vivante de ce pays où je pars, et Dieu finira-t-il par me prendre en pitié pour les miens, pour mes pauvres et chers enfants, pour mes amis eux-mêmes, ou me rappellera-t-il à lui?

Adieu, mon ami. Cette lettre sera peut-être la dernière. Vous qui avez connu Rachel si brillante, qui l'avez vue

1. Son excursion en Amérique.

dans son luxe et sa splendeur, qui l'avez tant de fois applaudie dans ses triomphes, que de peine n'auriez-vous pas à la reconnaître aujourd'hui dans cette sorte de spectre décharné qu'elle est devenue et qu'elle promène sans cesse avec elle !

RACHEL EN ÉGYPTE

QUAND Rachel revint d'Amérique en France, elle était déjà condamnée. Les médecins qu'elle avait consultés, s'ils lui laissèrent quelques illusions, ne pouvaient plus en avoir eux-mêmes, et ils ne lui donnèrent que des paroles de consolation.

Elle se retira d'abord dans sa petite maison de Meulan, où elle acheva la belle saison ; mais, son mal empirant tous les jours, elle voulut changer complètement de climat, et elle quitta Paris, à la fin de l'été de 1856, pour ce grand voyage d'Orient où elle espérait retrouver la santé et la vie[1].

[1]. C'est au moment de son départ qu'elle reçut de Jules Janin, son ami depuis les premiers temps, la jolie lettre suivante, qui ne figure pas dans la correspondance publiée du célèbre critique :

« Mon cher enfant, je ne veux pas vous laisser partir sans vous envoyer mes meilleures, mes plus sincères et mes plus paternelles tendresses. Vous êtes aussi mon enfant, je vous ai vu naître et grandir, je vous ai vu marcher et toucher au but ! A cette heure, un peu de fatigue, un grand malaise et tant d'intimes regrets du théâtre absent, vous éprouvent cruellement. Soyez forte, ayez bon courage ! abandonnez votre âme à l'espérance et votre corps à ces vents tièdes et propices, à ce voyage, à cet Orient, à ce soleil, à ces astres cléments qui vous attendent et qui vous rendront forte, heureuse, inspirée, à tant d'honnêtes gens qui vous aiment et à ce grand art de la tragédie que vous avez ressuscité et qui n'a pas d'autre avenir que sa Rachel. »

Mais elle avait dû, tout d'abord, régulariser sa situation avec la Comédie-Française, à laquelle elle appartenait toujours, puisqu'elle se trouvait seulement en congé depuis le moment de son départ pour l'Amérique. Ce congé ne se terminait que le 1er septembre 1856. Elle s'adressa donc au ministre d'État afin d'en obtenir la prolongation, et le ministre transmit sa demande à l'administrateur général pour qu'il fût statué par le Comité.

Voici la lettre du ministre [1] :

«*A M. Empis, administrateur général de la Comédie-Française.*

Paris, 2 octobre 1856.

« Monsieur l'administrateur général,

« En s'éloignant de Paris, où le fâcheux état de sa santé
« ne lui permettait pas de passer l'hiver, M^{lle} Rachel m'a
« adressé la lettre ci-jointe, et j'y vois qu'elle s'attend à tou-
« cher son traitement à partir de l'époque où, sans la maladie
« qui l'en empêche, elle eût repris le cours régulier de ses
« représentations.

« Je m'empresse de vous communiquer cette lettre, et je
« vous prie de l'examiner en tenant compte à la fois des in-
« térêts du théâtre et de la situation exceptionnelle dans la-
« quelle se trouve une grande artiste dont le talent a illustré
« pendant dix-huit ans la Comédie-Française.

« Recevez, etc.

« *Le ministre d'État :*

« *Signé :* ACHILLE FOULD. »

[1]. Archives de la Comédie-Française : *Dossier Rachel.* La présente lettre s'y trouve conservée en original.

Voici maintenant la lettre de M^{lle} Rachel [1] :

A M. le Ministre d'État.

Le 23 septembre 1856.

Monsieur le Ministre,

Le congé de quinze mois que vous m'avez si gracieusement accordé pour l'Amérique expire le 31 octobre prochain.

Ma santé atteinte presqu'au début de ce congé m'a obligée à rentrer en France ; voilà dix mois que je me soigne dans l'espérance seule de pouvoir reprendre mon service à la Comédie-Française au jour fixé par vous.

C'est avec douleur, vous n'en pouvez douter, que je me vois forcée d'éloigner ma rentrée, ma santé ne me permettant pas de songer à jouer au théâtre le 1^{er} novembre ; mais M. le docteur Rayer m'ayant affirmé que quelques mois passés dans des climats chauds me rétabliraient complètement, je n'hésite pas à m'expatrier bien loin afin de pouvoir, aussi prochainement que possible, vous prouver, Monsieur le Ministre, que j'ai soif de retrouver

[1]. La lettre suivante ne figure qu'en copie certifiée par Verteuil dans le dossier de Rachel aux archives de la Comédie-Française, dossier qui m'a été obligeamment communiqué par mon ami Georges Monval, archiviste du théâtre. Je constate, à ce propos, qu'il n'existe aux archives de la Comédie-Française aucune lettre autographe importante, — pas même une seule, — de Rachel. Or, Rachel a appartenu durant dix-sept années consécutives à la Comédie-Française, et il serait bien peu admissible que, pendant ce long séjour, elle n'eût pas fréquemment correspondu avec le théâtre. En effet, c'est le contraire qui est précisément arrivé, car Rachel a eu de constants sujets de correspondance avec la Comédie-Française. Qu'est donc devenue cette correspondance ?

les applaudissements de mon public. Je pars donc pour le Caire avec votre pleine autorisation.

Je demande comme dernière faveur à Votre Excellence de faire savoir à M. le directeur de la Comédie-Française qu'ayant donné mes pleins pouvoirs à mon notaire pour maintes affaires à régler pendant mon absence, c'est M. Lemonnyer, notaire, rue de Grammont, n° 16, qui touchera mes appointements auxquels je crois avoir droit, comme tout sociétaire, à dater du 1er novembre prochain[1].

Veuillez agréer, Monsieur le Ministre, la profonde gratitude de votre dévouée.

Après un court séjour à Marseille et à Nice, Rachel s'embarqua définitivement, au commencement d'octobre, pour l'Égypte. Voici la première lettre écrite au début même de ce triste voyage, et sur le bateau qui la transporte.

A sa mère.

4 octobre 1856.

Chère tendre mère, notre sortie de Marseille seule a été quelque peu houleuse. Encore ne m'en suis-je pas trop aperçue. J'ai dormi presque toute la journée; la nuit, grâce à une pilule, j'ai bien reposé. Le lendemain je me suis éveillée avec un temps des plus calmes. A

[1]. Le Comité, réuni pour examiner cette demande, décida dans sa séance du lundi 3 novembre 1856, qu'une prolongation de congé, jusqu'au 31 mai 1857, serait accordée à Rachel.

neuf heures j'étais hors de mon lit, et j'ai passé agréablement ma journée sur le pont.

Tous les passagers ont paru me regarder avec intérêt, et moi de me dire en mon par dedans : Mes petits amis, avant trois jours je mangerai et me promènerai comme vous. Ne croyez pas qu'on enterre si facilement les gens de ma race et de mon mérite. Je ne croyais pas si bien prédire. Le surlendemain de mon départ j'ai essayé de marcher, et sans fatigue j'ai fait une douzaine de fois le tour du bateau. A l'heure du dîner, j'ai pris ma place à côté du capitaine et j'ai mangé un peu. Voilà déjà le bon effet de la mer. Je tousse infiniment moins qu'à terre. D'aimables et riches habitants de l'Égypte nous invitent à habiter leur maison de campagne en nous promettant le confortable européen. Je crois que nous irons directement au Caire, bien qu'on nous assure qu'il y fasse encore trop chaud.

Jusqu'ici nous hésitons un peu. Une fois que j'aurai vu le consul français, j'arrêterai le régime de notre voyage.

Je ne vais donc pas trop mal en ce moment. Il fait doux à ne plus pouvoir supporter un manteau, et ma poitrine se dilate à respirer cet air salutaire de la Méditerranée.

A revoir, chère et tendre mère, ne fais aucun canevas de drame pendant mon absence. Mon voyage ne commence pas mal, je suis sûre qu'il s'achèvera comme tu le souhaites au fond de ton cœur. Demain matin, dimanche, nous arriverons à Malte; c'est là que je déposerai ma lettre à la poste pour toi. Le commandant

m'a déjà invitée à faire une promenade, en voiture bien entendu.

Je t'embrasse bien fort, ainsi que mon cher père, mon Gabri et mon suisse Walesk.

La mer est un vrai lac bleu, corbleu !

Un mois plus tard, installée au Caire, elle écrit gaiement à un ami qui lui a envoyé un feuilleton de Paul de Saint-Victor élogieux pour elle. Quant à sa santé, elle se borne à dire ici « qu'elle ne va pas plus mal ».

<div style="text-align: right;">Vieux Caire, 14 novembre 1856.</div>

A défaut de lettre, je reçois au Vieux Caire un feuilleton qui me rappelle au monde intelligent. Voilà une façon de traiter une artiste qui fait plus que la flatter. Est-elle malade, la voilà qui se ranime et qui songe pour la première fois depuis un an à relire *Pauline*. Grâces soient rendues à M. Paul de Saint-Victor. Soyez mon interprète pour le remercier, afin que mon remerciement lui plaise.

Le temps est toujours splendide, et c'est du milieu d'un jardin féerique que je vous écris. Songez que c'est aujourd'hui le 14 novembre. Je ne vais pas plus mal. De nouveau au revoir. Je vous embrasse; si cela ne vous plaît point, renvoyez-moi mon baiser. Mes souvenirs à votre voisin.

J'espère que votre fils est en route, et que bientôt j'aurai par lui de bonnes nouvelles de vous et de Paris.

Le séjour et le climat du Caire n'ayant pas réussi à calmer

les souffrances de la malade, les médecins aux abois lui conseillèrent de voyager plus avant dans le pays. Elle fit alors sur le Nil, dans un bateau confortablement et spécialement aménagé pour elle, une longue et douloureuse station, qui n'apporta aucun remède à ses maux et ne lui causa qu'un long ennui par sa monotonie même. Elle avait cependant encore quelques espérances de guérison, ou du moins elle voulait les faire concevoir aux siens. Voici une lettre écrite alors par elle à son dernier fils, et qui dépeint sa situation présente sous des couleurs bien variées. Ainsi « elle boit l'air à pleins poumons, mais elle tousse toujours ».

A son fils Gabriel Félix.

Sur le Nil, auprès de Kennech, 21 décembre 1856.

Mon cher petit Gabri,

Tes regrets sont si profondément sentis dans ta lettre datée du 13 septembre, que j'en ai été très touchée. A l'avenir me voilà assurée que mon fils m'écrira souvent, ce qui n'est pas pour moi un mince plaisir en perspective. Je continue à me mieux porter, grâce à la continuelle chaleur de ce bienfaisant climat. Figure-toi, mon petit homme, que je suis sur un charmant petit bateau; j'y ai si bien tout ce qui m'est utile, que je me crois quelquefois chez nous, dans la rue Trudon. Aujourd'hui il ne fait aucun vent, aussi sommes-nous stationnaires depuis ce matin sur ce beau fleuve qu'on appelle le Nil. Nous sommes en plein hiver, et le temps est si beau que j'ai dû, afin de t'écrire sans fatigue, ôter ma robe. Mon pei-

gnoir de nuit et un léger jupon composent mon costume. Je suis assise sur mon petit lit, dans ma petite chambre, avec les fenêtres ouvertes.

Le Nil est comme un lac, pas la moindre brise ne vient rider sa surface. Le soleil lui-même, qui semble avoir trop chaud, plonge ses rayons dans le fleuve. Cela donne à cette immense nappe d'eau mille teintes variées en couleur. Voilà un magnifique tableau de la nature. Je bois à pleins poumons l'air vivifiant de la haute Égypte; je tousse toujours, mais au lieu de m'affaiblir, je prends de la force. Mon appétit est régulièrement bon, mes nuits sont meilleures. J'ai encore la fièvre ce soir, elle varie entre quatre-vingt-quatre et quatre-vingt-douze pulsations; le médecin n'en paraît nullement inquiet, et me donne tous les jours les meilleures notes sur ma santé. Il dit les progrès sensibles.

Maintenant, mon cher Gabri, fais qu'à mon retour à Paris je sois tout à fait heureuse. Sois sage, travaille bien, en sorte que l'on me donne sur ton compte les mêmes notes que le docteur donne sur ma santé.

Ton frère m'a écrit, il y a quelque temps, une lettre dans laquelle il parle beaucoup de son cher frère Gabri. Il dit qu'il ne te voit pas assez. Je t'écris cela, persuadée que tu seras content de son impatience à te voir, cela te prouvera une fois de plus que ton frère t'aime beaucoup. A revoir, mon doux enfant, je te charge de tous mes baisers pour la famille et nos vrais amis. Je pense que ça leur fera un double plaisir, te chargeant de ce soin.

Pour toi, tendre petit, entre dans mon cœur, puises-y

toutes les tendresses, il en repoussera sans cesse pour mes fils. C'est une richesse sans limites que Dieu donne aux petites mères qui aiment bien leurs petits.

Deux mois plus tard, c'est à sa mère qu'elle écrit de Thèbes, l'antique cité, qui fut aussi une des étapes de son calvaire. Et voyez, quelle triste lettre! Dans les deux paragraphes qui la composent l'illustre malade se contredit elle-même. Dans la première partie elle cherche à rassurer sa mère. A quoi lui sert son médecin? Pas à grand'chose sans doute, puisqu'elle déclare ensuite « qu'il n'a qu'à se promener les mains dans les poches ». Puis, dans le paragraphe suivant, après quelques lignes seulement, le courage l'abandonne; elle va être « à bout de patience », elle suit « un régime de martyre ». L'appétit s'en va, la mort semble proche... Elle a cependant encore plus de dix mois à vivre!...

A sa mère.

Thèbes, 28 février 1857.

Chère mère, ne pouvant te donner mon baiser de naissance, je t'envoie mon baiser de résurrection, tout étonnée que je suis, après tant de souffrances, de me sentir encore de ce monde. Je n'ose pas trop dire que c'est un triste anniversaire pour moi que ce 28 février 1857, puisque j'ai aujourd'hui l'assurance que je te verrai bientôt, tendre mère. Mais cependant je ne puis guère être heureuse aujourd'hui, car je me trouve régulièrement tous les matins pour déjeuner, et tous les soirs pour dîner, en compagnie de mon médecin. Il me tâte le pouls cinq

ou six fois par jour. Il m'ausculterait de même, si je n'avais mis bon ordre à cette exagération, d'autant qu'il mettait (sans mentir) plus de vingt minutes à cette dernière opération. En somme ce médecin n'est posté auprès de moi qu'en cas d'accident, et rien n'étant arrivé, mon docteur n'a qu'à se promener les mains dans ses poches, et c'est ce qu'il exécute avec religion.

Je ne puis te dire la patience que j'emploie à ne pas abandonner mes pauvres nerfs à quelque emportement ridicule. Je serai à bout de patience à mon retour en France, car je suis à un régime de martyre. Aussi Dieu me prend en pitié ; ma santé ne se fait pas plus mauvaise. J'ai eu un peu de fièvre, j'ai toussé deux nuits ; mais le médecin m'assure que tout cela est passager, et que bientôt j'entrerai en convalescence. Il a fait un peu froid tout le mois de février à Thèbes, et le vent m'a empêchée de quitter ma chambre. L'appétit est un peu amoindri, mais j'en ai encore assez pour me soutenir. Bien que l'ennui soit entré franchement chez moi, mon moral n'a rien de sombre, et je ris même assez volontiers.

On dit qu'il fait si froid au Caire, que je m'efforcerai de rester à Thèbes jusqu'à la fin du mois de mars.

Mille baisers à toi, à papa, à toute la famille.

Aussi, dans une autre lettre postérieure de dix jours à la précédente, et écrite à un ami avec lequel elle n'a pas les mêmes ménagements à prendre qu'avec sa mère et les siens, elle ne cherche plus à cacher son état. Elle s'ouvre à lui tout entière. Et que cette lettre a une conclusion cruelle ! Quel

poignant tableau que celui de la pauvre tragédienne épuisée qu'on est obligé de porter sur le navire qui doit la ramener en France!... Et au moment de terminer, quelle impression laisse cette ligne, cette simple ligne : « Je suis prise par une toux qui me fait chaud et froid!... »

<div style="text-align:right">Thèbes, 10 mars 1857.</div>

Voilà plus de huit mois qu'on essaye de me faire juste la boîte qui doit m'ajuster pour me recevoir dans l'autre monde ; le menuisier y met véritablement de la mauvaise volonté, car je ne tiens plus sur mes jambes, et j'aspire à me voir couchée éternellement dans la position horizontale. Je ne suis pas encore morte, mais je n'en vaux guère mieux. Je ne souhaite plus rien, je n'attends plus rien, et franchement, vivre de cette vie animale que je traîne depuis cette longue, douloureuse et triste maladie, plutôt cent fois se sentir renfermée entre quatre planches bien clouées et attendre qu'on fasse de nous et de notre boîte ce qu'on fait en ce moment des momies d'Égypte. Je ne mourrai peut-être plus de la poitrine, mais bien certainement je mourrai d'ennui. Quelle solitude morne s'est faite autour de moi! Songez que je suis seule avec un médecin polonais qui n'est que cela, une cuisinière et Rose, ma femme de chambre. Pourtant, j'ai constamment devant les yeux un ciel pur, un climat doux et ce fleuve hospitalier qui porte la barque du malade aussi doucement, aussi maternellement que la mère porte son nouveau-né; mais ces souvenirs majestueux de l'antique Égypte, ces ruines amoncelées de temples merveilleux,

ces colosses gigantesques taillés dans les flancs des montagnes de granit, tant d'œuvres et de chefs-d'œuvre dégradés par la mine des siècles, renversés de leurs piédestaux par des tremblements de terre, tout ce spectacle vu à l'œil, sans compter ce que notre imagination lui prête encore d'effrayant, est trop lourd à supporter pour des êtres faibles, des esprits abattus. Aussi n'ai-je pu longtemps suivre Champollion le jeune dans sa course à travers l'Égypte. Après m'être fait porter en palanquin au pied des fameuses pyramides, m'être rendue aux tombeaux des rois ; après que j'ai vu la fameuse statue de Memnon que l'empereur Adrien a eu la chance d'entendre soupirer trois fois, et que j'ai, par un clair de lune comme il n'y en a qu'ici, contemplé silencieusement et intelligemment les ruines de Burnah, je m'en suis allée dans ma cange, me promettant que mon esprit en avait assez. Je me tâtai le pouls : j'avais quatre-vingt-seize pulsations. Ma curiosité s'est assise à dater de ce jour, et maintenant je vis presque à la turque : voilà pourquoi je me sens abrutie, brisée et bonne à rien.

J'ai reçu votre lettre du 8 septembre, au moment où l'on m'embarquait pour Alexandrie ; une larme vraie aurait coulé sur votre joue, si vous aviez pu me voir à ce moment : on m'a portée dans le vaisseau. Je ne sais vraiment pas de quoi est composé mon semblant de frêle individu. Comme la vie est tenace en moi ! Je ne pensais pas qu'on pût tant souffrir sans mourir mille fois.

Je vous quitte précipitamment ; je suis prise par une toux qui me fait chaud et froid.

Voici encore une lettre qui précède le dernier retour de Rachel au Caire avant son départ pour la France et après son voyage sur le Nil. Rachel est arrivée à ce point douloureux et spécial de la terrible maladie qui la mine, où l'espoir de la guérison reprend le malade, qui se livre alors à des projets d'avenir d'autant plus décevants que la mort, hélas! est plus prochaine.

<p style="text-align:right">1857.</p>

J'ai remonté le Nil jusqu'à la première cataracte, je suis revenue jusqu'à Thèbes, où l'on m'avait fort engagée à rester quelque temps. Je vais retourner au Caire pour y passer avril et mai; puis je m'embarquerai sur la Méditerranée, je toucherai à Marseille dans la première quinzaine de juin, et j'irai à Montpellier, pays fort renommé par sa chaleur et sa faculté de médecine. Je passerai à Paris une partie des vacances de mes fils, je terminerai quelques petites affaires, et, au premier froid, je vogue vers le sud. Peut-être reviendrai-je en Égypte, peut-être irai-je passer un mois ou six semaines à New-York et le reste à Charleston, où je me souviens qu'il faisait si bon.

Enfin elle revient en France.

Nous extrayons d'une lettre postérieure à son retour, — et c'est sans doute l'une des dernières qu'elle ait écrites avec son enjouement et son esprit des belles années, — une piquante anecdote qui soulève en même temps une assez curieuse question. Le bruit avait, en effet, couru un moment que Rachel, se sentant abandonnée de Dieu et des hommes et pressentant sa fin prochaine, avait eu la pensée de se faire

catholique. Il paraît même que le chroniqueur Eugène Guinot avait, dans un de ses articles, transformé ce bruit en fait certain et qu'il avait bel et bien annoncé la conversion de Rachel comme accomplie. Elle lui écrivit alors, de sa meilleure plume et de sa plus belle encre, une lettre courroucée dont nous n'avons que l'analyse, découverte par nous dans un catalogue d'autographes. Mais cette analyse suffit pour bien fixer le point principal, et d'ailleurs elle reproduit textuellement le passage essentiel de la lettre de Rachel à Eugène Guinot :

« Elle avait pensé que la vie privée d'une artiste n'était pas
« toujours du domaine de la publicité; il lui semblait qu'il y
« avait du moins des bornes que l'on ne saurait franchir. Elle
« espérait donc qu'il s'empresserait de déclarer que le récit
« avec lequel il lui avait plu d'égayer ses lecteurs relativement
« à sa prétendue conversion était dénué de fondement. »

Donc, revenant sur la *Clyde*, elle avait pour compagnon de voyage un évêque catholique *in partibus,* et elle engagea avec lui une assez amusante conversation dont le trait final nous prouve qu'à l'issue de ce pénible voyage d'Égypte, qui fut loin de terminer ses maux, Rachel persévérait encore, comme elle persévéra jusqu'à la fin, — nous le verrons plus loin, — dans la religion à laquelle elle appartenait par sa naissance.

1857.

Sur le pont de la *Clyde,* revenant de Damiette, j'avais pour compagnon de voyage l'évêque *in partibus* de Byblos, M^gr Pellerin; on me le présenta. Il fit dire pour ma guérison une messe à Saint-Jean du Chevalier de Malte. Je

l'en remerciai; mais, sur un mot que je lui dis en même temps, il s'abstint désormais de me parler soit de religion, soit de conversion ou de toute autre chose s'y rapportant. Jusqu'à Marseille nous avons alors surtout parlé cuisine : c'était un prélat gourmet. Un jour il me demanda tout à coup, — sans doute par allusion à mes premiers débuts au théâtre, — si j'avais jamais mangé de la fameuse galette du Gymnase : « Je n'y vais jamais, lui répondis-je, sans en remplir mes poches. »

Cela touchait un peu, je l'avoue, à la confession..... Mais c'est la seule fois de ma vie que j'aie trempé dans le catholicisme.

Ce bruit de la conversion de Rachel avait pris assez de consistance pour que, quelques mois plus tard, sur la tombe encore ouverte de la grande tragédienne et en présence de la nombreuse et illustre assemblée qui se pressait autour de lui au cimetière du Père-Lachaise, le grand rabbin Isidor ait cru devoir protester une dernière fois contre ce bruit mensonger; il termina la courte allocution qu'il prononça devant le cercueil par ces mots qui résument et éclairent surabondamment la question :

« Rachel était douée de trop d'intelligence pour ne pas mourir dans la religion de ses pères !... »

RACHEL MALADE.

Ce n'est pas du voyage d'Amérique que datait le mauvais état de santé de Rachel. En effet, à toutes les époques de sa vie elle se plaignit de souffrances plus ou moins vives, plus ou moins fréquentes, qui décelaient un mal occulte, sur la gravité duquel elle n'était pas alors bien fixée elle-même, et que les fatigues du voyage d'outre-mer ont seulement augmenté et développé d'une manière si rapide et si funeste. Dans un très grand nombre de ses lettres, à tout moment, à tout propos, elle parle de sa santé et des inquiétudes qu'elle lui donne.

Ainsi, dès 1839, dans l'année qui suivit celle de ses débuts à la Comédie-Française, et alors qu'elle n'a encore que dix-neuf ans, elle se plaint déjà, dans une lettre à Déjazet, « de tousser beaucoup... »; elle redoute « les temps humides... », elle craint » de perdre sa santé », elle parle « de sa faiblesse... »

A Mademoiselle Déjazet.

Paris, 27 décembre 1839.

Hélas! non, charmante et bonne amie, pas demain... Si vous saviez comme j'en suis triste! Ne croyez pas au

moins que je refuse votre si bonne invitation parce que je la confondrais, comme vous semblez le craindre injustement, avec tant d'autres invitations sans plaisir pour moi. Oh! non! il faut, pour que je refuse, une raison qui les domine toutes : c'est ma santé. J'ai joué Monime hier ; je tousse encore beaucoup ; ces temps humides me vont mal, l'intérieur m'est encore nécessaire. Il me faut renoncer à bien des joies qui viennent au-devant de moi, si malheureuse il y a quelque temps, aujourd'hui et si vite arrivée au bonheur. Vous me croirez bien, vous si spirituelle et si bonne, quand je vous dirai mes regrets. C'est la raison qui m'enlève au plaisir. Si vous saviez comme je crains encore de perdre cette santé qui est si nécessaire à tant de monde autour de moi!... Encore un peu de temps, et ma jeunesse surmontera, j'espère, la faiblesse que je ressens. Plaignez-moi, en attendant, de renoncer à une journée qui m'aurait été si douce avec vous.

Ma sœur et ma mère vous envoient, l'une ses amitiés, l'autre ses compliments. Moi, si vous le permettez, je vous adresse l'expression de mon amitié sincère et dévouée en échange de toute celle que vous me montrez et que j'apprécie avec bonheur.

Dans une autre lettre sans date, mais qui est aussi des premières années de sa carrière, elle exprime bien à quel point ce dur métier de tragédienne en vogue, où elle se surmène, et qui semble lui donner pour un moment « une force surnaturelle », lui cause ensuite d'énervements et d'épuisement prématuré.

Ma santé, loin de se raffermir, semble se complaire à me délaisser, et cependant je sens une force surnaturelle quand je prends un rôle et que je me mets à l'étudier. Je ne sais pourquoi ma maladie m'inquiète, le moral y joue un grand rôle, mon imagination cherche trop à creuser toute chose, cela me jette du noir dans l'âme. On s'aperçoit, n'est-ce pas, que je vais entamer Roxane ce soir? Ma lettre ressemble un peu à l'ordre d'Amurat... C'est moi, moi qui suis Amurat ce matin, vous le pauvre Bajazet qu'on doit pendre dans peu! Mais si Roxane ressemblait tant soit peu à Rachel, malgré le peu d'amour que Bajazet éprouve pour elle, Rachel n'attenterait ni à sa vie ni à son repos de cœur.

Au revoir.

Suivent deux autres billets où il est encore question de sa santé, billets également antérieurs au voyage d'Amérique, l'un adressé au sculpteur Auguste Barre, qui doit faire son buste, le second à Charles Maurice, ce singulier et prolixe journaliste qui fut tantôt son ami, tantôt son ennemi, et que par moments elle traita si mal après l'avoir d'abord traité si bien. Les relations de ce critique, « ondoyant et divers » avec la grande tragédienne ont été, nous l'avons déjà dit, de la plus grande mobilité et sujettes à des variations qui dépendaient de la bonne ou de la mauvaise humeur des deux parties.

A Auguste Barre.

Mon cher Monsieur Barre,

Ma voix est pitoyablement prise ; je ne veux pas sortir

aujourd'hui, le brouillard pourrait être funeste à cet organe qui m'est cher. Venez me voir ce soir vers huit ou neuf heures pour prendre ensemble un rendez-vous pour un autre jour.

Mille bonnes amitiés.

A Monsieur Charles Maurice.

<div style="text-align:right">Marly-le-Roi, ce 28</div>

Monsieur,

Ma famille, qui a le plaisir de lire tous les jours votre journal, me dit l'intérêt que vous voulez bien prendre à ma pauvre santé. Permettez-moi de vous écrire toute la reconnaissance que j'en éprouve, ne pouvant encore aller à Paris vous remercier moi-même. Je profite du retour de ma mère à Paris pour vous faire parvenir ma lettre et vous prier de vouloir bien me mettre au nombre de vos nombreux abonnés et d'agréer l'assurance de ma considération.

Voici une autre lettre, écrite un peu à bâtons rompus, et où elle parle déjà, comme par pressentiment, de sa pâleur et de celle de son fils aîné « qui lui ressemble trop... », et qui cependant lui survit encore aujourd'hui, plein de force et de santé.

<div style="text-align:right">1850.</div>

... Ce dictionnaire de Bouillet m'est bien précieux, j'y trouve sur-le-champ des choses que, faute d'une clef,

j'étais des heures à pourchasser dans ma bibliothèque. N'y a-t-il pas un bon et bien clair abrégé d'histoire romaine et grecque? Vous savez cela, envoyez-le-moi donc.

J'ai gardé Alexandre trois jours à la maison ; il est encore pâle et me ressemble trop. Son frère, encore engourdi, mais un bon petit, ne songe qu'à des confitures. Alexandre me fait trop souvent des questions qui m'embarrassent.

Croyez-vous qu'il serait indiscret de prier votre ami Ferdinand Hiller de tenir le piano demain? Faut-il un accompagnateur, ou bien, s'étant révélé par son nom et quelques passades, consentira-t-il à agir sans façon et à accompagner Mme Sabatier et Nadaud? Ce serait bien gentil et d'un fameux chic pour moi !

Faites-moi penser, si nous avons un instant, à vous raconter pourquoi le fils d'Anaïs, colonel britannique, a si brusquement quitté Paris.

En 1854, pendant une tournée en Belgique, elle éprouve « une grande faiblesse, — elle ne peut rester seule la nuit, — elle mange peu, — elle est exténuée, — en somme elle ne peut rien faire. — Elle parle de se soigner... » Or, nous sommes toujours à une époque antérieure au grand voyage. Elle expose cette situation inquiétante dans la lettre suivante adressée à sa mère :

A sa mère.

Bruxelles, 14 juillet 1854.

Chère mère,

Accepte ce petit âne en souvenir et en l'absence de ta fille; c'est un porte-cure-dents : tu sais combien cet ustensile est nécessaire à la campagne de Montmorency, où la viande est dure et cotonneuse; ce n'est pas pour médire de ce pays charmant, car je l'aime et je ne demande rien tant que d'y passer de longs jours avec vous tous.

Je ne vais pas mal; j'ai toujours une grande faiblesse, mais je ne souffre pas. Je dors bien, et je puis rester seule la nuit. Je mange moins qu'à Paris. Je suis sortie hier à pied avec papa, je suis rentrée exténuée. Aujourd'hui j'ai préféré une promenade en voiture, cela m'a mieux réussi. Mon temps se passe à lire et à broder. Il m'est impossible de me mettre à un rôle, aussi je m'abstiens. J'espère qu'avec la santé la vieille tragédie me remontera au cerveau. Maintenant je ne dois et ne veux que me soigner pour mes enfants, pour vous et quelques bons amis qui ont su me prouver leur attachement.

Ta très vieille fille.

J'embrasse tout le foyer paternel.

Autre lettre à un ami, où elle déclare « que sa santé l'abandonne..., que son irritation ne fait qu'accroître, mais non embellir ».

...Je me suis levée trop tard dans la journée pour avoir pu donner de mes nouvelles. Il est une heure et demie du matin, maman et Sarah sont allées au bal de l'Opéra-Comique, moi, j'ai été trop fatiguée hier; je ne suis pas contente de ma santé, elle m'abandonne; mon irritation ne fait qu'accroître, mais non embellir.

Je me suis présentée au n° 21, mais vous veniez de quitter la loge; un certain petit major osé n'a point voulu me quitter, j'ai été obligée d'entrer dans une loge prier qu'on reçoive Rachel; on m'en a fait les honneurs.

On me dit que M. Roqueplan doit me travailler dans ses nouvelles à la main et dans un petit journal intitulé : *Les Coulisses*. Quand je pense qu'il y a tant de gens qui me détestent, j'en suis abominablement triste, j'en suis malade, et je vous assure que maintenant plus que jamais je suis décidée à quitter Paris au mois de mai prochain, fin de mon engagement avec le théâtre. La gloire, c'est sans doute fort agréable, mais je vous assure, mon ami, que le prix en a bien diminué à mes yeux depuis qu'on me la fait payer si chèrement. A bientôt.

On a souvent cité, mais seulement par fragments, le charmant, l'adorable billet qui suit, et dans lequel Rachel fait sentir si clairement, par une comparaison toute simple venue de l'objet dont elle parle, le mal dont elle souffre et qui la mine. Voici intégralement ce billet, dont la première partie est peu connue, bien qu'elle semble inséparable de la seconde.

Houssaye m'a dit que c'est lui qui vous a donné la

petite montre Louis XV que vous avez si gentiment arrangée en remplaçant le verre qui laissait voir les entrailles de la bête par l'émail où l'on a fait cuire votre servante. Je trouve, et Sarah aussi, le bas de ma figure un peu long. Mais les émails, ou plutôt les émaux, — car il y a des maux partout, — ne se corrigent plus, une fois sous le feu. Je crois toutefois que ce n'est une chose à porter que pour après ma mort. Je suis si patraque que ça pourra bien ne pas traîner beaucoup. Si M^me de Girardin voulait me faire un rôle de poitrinaire historique, s'il y en a, car j'aime à tenir un rôle qui soit un nom, je crois que je le jouerais bien, et à faire pleurer, car je pleurerais moi-même. On a beau me dire que ce ne sont que les nerfs, moi, je sens bien qu'il y a du détraqué. Nous parlions de montre ; c'est comme quand on a tourné la clef trop fort, ça fait *crac*... Je sens souvent quelque chose qui fait *crac* en moi quand je me monte pour jouer. Avant-hier, dans *Horace,* en disant son fait à Maubant, j'ai senti le *crac*. Oui, mon ami, je craquais. Ceci entre nous à cause de ma mère et des petits.

Les trois billets qui suivent datent du retour de Rachel en France et du court séjour qu'elle fit à Meulan avant son départ pour l'Égypte. On y retrouve encore l'esprit de Rachel, mais atténué par une teinte de mélancolie et de tristesse suffisamment expliquée par son grave état de santé.

1856.

Si décidément vous souhaitez me voir à Meulan, pre-

nez le chemin de fer de Rouen, rue Saint-Lazare, à deux pas de chez vous. Aimez-vous le soleil de la campagne ? Prenez le train de onze heures et demie, vous serez chez moi à une heure ; et puisque vous ne m'accordez impitoyablement que deux heures de bonne causerie, vous me quitterez à trois heures et serez chez vous avant dîner. Je ne bouge pas de ma coque, et vous laisse choisir le jour que vous voudrez, puisque vous êtes si volontaire, être indécrottable !

Aussitôt que le vent du nord-est a quitté les bords de la Seine, j'ai eu quelques meilleurs jours ! Malheureusement, ce mieux n'a pas continué, je me sens tout accablée depuis trois jours ; vous pouvez vous vanter d'avoir une *patraque d'amie* !

1856.

Rien ne me plairait davantage que de dîner avec vous en compagnie de la très aimable et gracieuse *Niche* (M^{me} Doche); mais, mon pauvre ami, je ne suis pas encore en état d'aller à Paris ! Venez plutôt vous en convaincre, en acceptant à dîner à Meulan, dans une charmante ferme où je suis presque chez moi. Le propriétaire hospitalier reçoit mes amis comme s'ils étaient les siens.

M^{me} Doche serait tout à fait gentille de se laisser amener ou emmener, je ne sais lequel, par vous. Je voudrais bien du même coup voir ou revoir ma camarade Judith, s'il lui plaît de faire cette petite route. Je voudrais

la remercier de tout mon cœur des bons soins qu'elle et sa mère ont prodigués à M.^{me} Félix pendant mon séjour en Amérique.

Je vais bien voir si vous êtes toujours mon bon ami !

P.-S. — Si vous mordez à ce petit voyage, écrivez-moi votre jour, et arrivez-nous à la campagne au lever du soleil. Le temps est merveilleusement beau et chaud, il faut que vous me donniez une longue journée.

1856.

Vous ne m'avez pas répondu ! Je vous ai attendu, vous n'êtes pas venu ! Pourquoi ? Votre vieille et intolérable susceptibilité a-t-elle encore trouvé moyen de bouder de nouveau ? Est-ce la mort de M^{me} *Plonquette* (Plunkett) qui vous retient aussi chez vous ? Êtes-vous donc assez l'ami de M^{me} Doche pour vous mettre carrément à pleurer sa mère ? Enfin je veux savoir pourquoi vous ne vous êtes pas plus empressé que cela de venir me voir quand je vous en témoignais le désir.

Je vais mieux depuis que je suis le traitement ordonné par le docteur Rayer. Je tousse moins, voilà un gros progrès. J'irai aux eaux dès que le mois de juin aura pointé ; la Faculté de médecine, plus sérieuse que dans Molière et, puis-je ajouter, réunie pour un cas plus triste que celui d'Argan, me conseille une saison à Ems. On avait d'abord voulu m'envoyer aux Eaux-Bonnes ; mais je ne saurais retrouver la santé là où j'ai vu mourir ma pauvre bien-aimée sœur Rebec.

Adieu ! En vous disant adieu, je vous verrai peut-être.

A Meulan, chez M^me Cuzin. C'est mon petit recoin personnel à moi.

Le dernier billet de cette série est un adieu à la vie. « Dieu seul » peut encore quelque chose pour Rachel. Elle va partir pour le Cannet, sa dernière étape, mais elle ne cache pas à sa vieille camarade Augustine Brohan qu'elle se sait condamnée !... C'est l'épilogue, la conclusion, la fin de cette carrière si brillante et si tôt interrompue.

A Augustine Brohan.

Lundi, 1857.

Patience et résignation sont devenues ma devise. Je vous suis reconnaissante, chère Mademoiselle Brohan, de votre aimable intérêt; mais laissez-moi vous assurer qu'il n'y a plus que Dieu qui puisse quelque chose pour moi ! Je pars prochainement pour le Midi; j'espère que son air pur et chaud calmera un peu mes souffrances.

Mille compliments.

DERNIÈRES HEURES DE RACHEL

 A prolongation du congé que la Comédie-Française avait accordé à Rachel expirait le 31 mai 1857. Le 9 juin l'administrateur général du théâtre écrivit en conséquence au docteur Rayer pour lui demander de constater l'état de santé de l'illustre artiste.

Le lendemain même M^{lle} Rachel adressait à son directeur le billet suivant, qui était son suprême adieu à la Comédie-Française.

A Monsieur Empis,

Administrateur général de la Comédie-Française.

10 juin 1857.

Monsieur l'Administrateur général,

J'ai le regret profond de vous annoncer que ma santé ne me permet pas d'espérer ma rentrée prochaine au Théâtre-Français. J'accepterai donc ce que le comité décidera à l'égard de ma retraite.

Agréez...

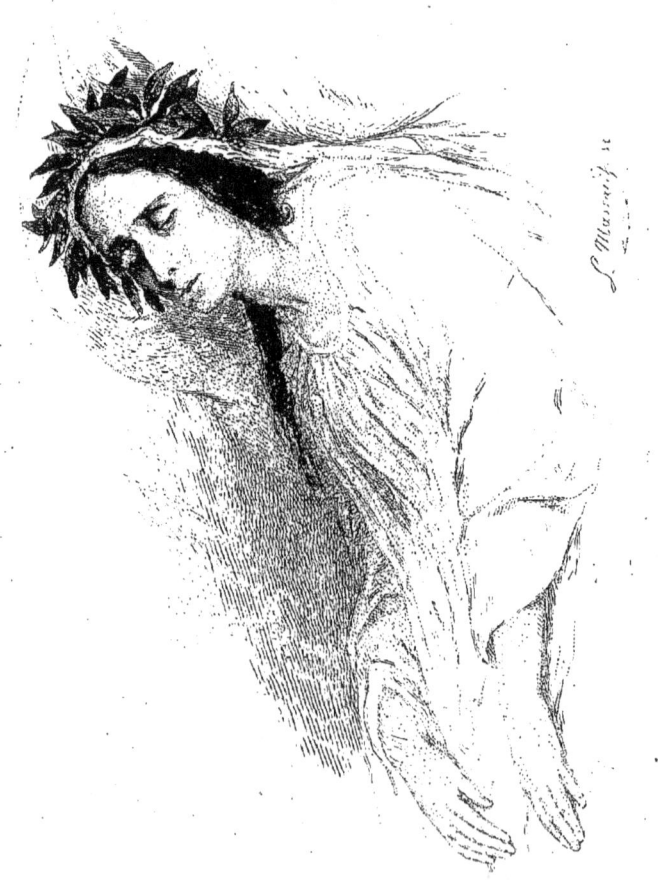

RACHEL SUR SON LIT DE MORT
D'après un dessin de Mme Fr. O'Connell.

Ce billet était accompagné de la consultation du docteur Rayer :

« M^{lle} Rachel est malade; son état s'est amélioré, mais il
« est nécessaire qu'elle s'éloigne de Paris et qu'elle passe
« l'hiver dans le Midi. Son médecin ne lui permettrait pas de
« reparaître sur la scène avant le 1^{er} juin 1858. »

Rachel a donc cessé officiellement, à dater du 1^{er} juin 1857, de faire partie de la Comédie-Française.

Vers la fin de l'été, son départ pour le Midi fut définitivement décidé; mais, quand elle partit pour le Cannet, elle savait et comme elle tout le monde savait qu'elle n'en reviendrait pas. Elle s'y installa au mois d'octobre 1857, dans un chalet appartenant au professeur A.-L. Sardou, père de l'auteur dramatique [1], accompagnée de sa sœur Sarah, qui ne la quitta plus jusqu'à sa mort, et de sa fidèle Rose, qui était plus encore pour elle une vieille amie des bons et des mauvais jours qu'une femme de service.

A Paris, le matin même de son départ pour ce suprême voyage, elle voulut dire un dernier adieu aux deux théâtres de Paris qui avaient vu l'aurore de son talent et l'apogée de sa gloire, et elle chercha à évoquer, dans cette course matinale aux alentours du Gymnase et de la Comédie-Française, tous les grands souvenirs qu'elle y avait laissés.

« Le jour même, nous dit Jules Janin, où elle quittait Paris pour n'y plus revenir que dans les ténèbres du cercueil, elle voulut se lever de très bonne heure, et, comme on lui représentait qu'il n'était pas temps de partir et qu'elle pouvait

1. Victorien Sardou n'était encore connu que par une comédie en trois actes, en vers, *la Taverne des étudiants*, qui avait éprouvé en 1854 une chute éclatante au théâtre de l'Odéon.

reposer encore, elle répondit qu'elle avait fait un vœu, qu'elle avait un pèlerinage à entreprendre, et que sa famille et ses amis lui apporteraient leurs adieux au chemin de fer qui la devait emporter dans le Midi. Elle dit cela d'un ton net et sans réplique; il fallut obéir, et l'on remarqua seulement que depuis longtemps elle n'avait montré tant d'impatience à quitter sa maison. Quand elle fut vêtue et prête à partir, elle monta dans sa voiture et elle se fit porter, en prenant par le Gymnase, où sa gloire naissante avait jeté sa première lueur, aux abords de son royaume et de son théâtre, aux abords du Théâtre-Français. La matinée, — il n'était pas six heures, — était froide et voilée; on n'entendait pas un bruit dans la ville endormie et le vaste édifice était plongé dans un profond silence, une solitude immense. A peine, à travers la vapeur matinale, si l'on distinguait les portes fermées, le balcon désert, la muraille inerte et la porte obscure où l'enfant Rachel avait frappé si souvent, mais en vain, de sa petite main amaigrie et roidie par la faim, par le froid..., que vous dirai-je?... Elle a revu, ce même jour qui fut son dernier jour, dans cette éloquente et silencieuse contemplation, au seuil du Théâtre-Français, les batailles qu'elle a livrées... A la fin, l'heure du départ était proche, il fallait partir ; un ami vint, qui arracha M^{lle} Rachel à sa muette et dernière contemplation. La voiture quitta au pas cette place funèbre, et l'on dit que la malheureuse Rachel se penchait encore pour jeter un coup d'œil sur les sombres murailles de ce grand théâtre où tout frémissait, où tout pleurait à sa parole, où elle avait réveillé tant de choses, et même *la Marseillaise* obéissante à regret à la voix d'Hermione, de Camille et de Junie... Elle arriva au chemin de fer, où ses amis et ses parents l'attendaient pour lui dire un adieu qui n'était rien moins que l'adieu suprême. En vain elle voulut marcher, il fallut la porter sur un fauteuil. Elle sourit encore une fois à la foule attristée, puis, calme et

pensive, elle ferma les yeux comme si elle eût voulu emporter avec elle toutes ses visions [1]. »

Elle se prolongea au Cannet, grâce à l'air doux et à la température bienfaisante du climat, jusqu'au mois de janvier 1858, bien plus longtemps même qu'elle ne s'y attendait. Cependant, vers la fin de décembre, elle pressentit l'approche de ses derniers jours. « Elle voulut encore, nous dit Imbert de Saint-Amant, envoyer un souvenir à ses meilleurs amis. Elle fit un suprême effort. En un seul jour elle leur écrivit de sa propre main, de cette main brûlante qui allait être sitôt glacée, dix-sept lettres et elle fit arranger en même temps dix-sept petites caisses qu'elle remplit d'oranges et de fleurs et qu'elle envoya aux destinataires des lettres. » Émile de Girardin fit encadrer celle qu'il reçut alors; elle est ainsi conçue, et les caractères, tracés encore avec fermeté, en étaient très lisibles :

1^{er} janvier 1858.

Je vous embrasse cette nouvelle année. Je ne pensais pas, cher ami, pouvoir encore, en 1858, vous envoyer ma sincère affection.

Elle mourut le dimanche 3 janvier 1858, à onze heures du soir.

L'agonie de M^{lle} Rachel a été racontée avec détails par l'un des deux médecins qui en ont été les tristes témoins, le docteur Tampier, dans une brochure devenue fort rare aujourd'hui [2]. La relation de ce médecin est forcément très

1. *Rachel et la Tragédie*, page 501.
2. *Dernières Heures de Rachel*, par le D^r Tampier, brochure grand in-18, à Paris, chez Labé, chez l'auteur (19, rue de la Victoire), et au bureau du *Moniteur des hôpitaux*, année 1858.

courte, puisqu'il ne fut appelé au chevet de la malade que l'avant-veille de sa mort, et que c'est seulement le 2 janvier qu'il arriva auprès d'elle. Nous en citerons ici les parties les plus intéressantes :

« Nous fûmes appelé auprès de Rachel par une dépêche du 31 décembre 1857. Le surlendemain, 2 janvier, nous arrivions au Cannet où nous avait devancé notre honorable confrère le docteur B..... (Bergonnier). La célèbre tragédienne occupait une portion de la villa Sardou...

« Lorsque nous y entrâmes, tout espoir était perdu. Les amis de la malade ne se faisaient plus d'illusion. Quant à la malade, elle ne s'en était jamais fait !... Nous comprîmes donc, dès notre arrivée au Cannet, que nous allions assister à une agonie. Notre émotion fut grande à la vue de cette femme entourée de tant de renommée, se mourant à trente-huit ans, en pleine connaissance de sa situation.

« Lorsque nous la vîmes, Rachel n'était plus que l'ombre d'elle-même. Depuis longtemps déjà la phtisie pulmonaire était au troisième et dernier degré. Son visage avait la blancheur de la couche sur laquelle elle reposait; la voix était faible, la parole brève. Le peu de vie qui lui restait semblait s'être concentré dans ses yeux plus expressifs que jamais !...

« Rachel s'éteignit le lendemain 3 janvier, à onze heures du soir, vingt-neuf heures après notre arrivée. Ces longues heures, nous les passâmes en grande partie au chevet de son lit... Rachel nous avait accueilli le sourire sur les lèvres, avec des paroles pleines de bienveillance et de courageuse résignation. Avant de rendre le dernier soupir, elle songea encore à nous et à tous les amis qui se pressaient autour d'elle. Sa main, déjà glacée, chercha les nôtres. Elle nous dit, du geste, un suprême adieu que ses lèvres ne pouvaient plus prononcer.

« ... Que de force d'âme dans ce corps si frêle même

avant la maladie! Dirons-nous que ce fut elle qui commanda son autopsie et le transport de ses restes à sa famille à Paris!... Au reste, rien de ce qui la concernait ou pouvait intéresser les siens ne fut oublié. Elle régla toutes choses non comme une mourante, mais avec le sang-froid d'une personne qui, avant de partir pour un long voyage, donne des instructions à sa famille, à ses serviteurs. Dans la nuit du 2 au 3, elle dicte ses dernières volontés; l'épuisement de ses forces l'oblige à s'arrêter. Le 3, à neuf heures du matin, violente suffocation. La crise passée, elle reprend sa dictée, commencée dans la nuit, au point où elle l'a laissée, relit le tout avec soin, indique des corrections, puis se soulève sur son lit et signe. Plus tard, elle distribue aux personnes présentes des souvenirs, dont la valeur mercantile s'efface à côté de celle qu'ils empruntent au moment solennel où sa main les remet dans la main de ses amis.

« A dix heures du soir, nouvelle suffocation plus violente que celle du matin. Après une heure de lutte, ses yeux se ferment, une pâleur extrême se répand sur son front que la souffrance avait momentanément coloré... M^lle Sarah, épouvantée, appelle Rachel, elle la conjure, mais inutilement, de lui répondre : elle interroge le cœur pendant que nous interrogeons le pouls. A peine sent-on quelques légers battements, dernières vibrations d'une vie qui touche à sa fin. Rose, la servante affectueuse, dévouée, infatigable, fond en larmes et tombe à genoux au pied du lit de sa maîtresse. Au milieu de ce tableau navrant, nous apercevons pourtant un visage toujours serein, celui de Rachel : le sourire semble errer sur ses lèvres.

« A ce moment quelques coreligionnaires, accourus de Nice en toute hâte, pénètrent dans la chambre mortuaire sur l'invitation de M^lle Sarah. Le livre sacré est ouvert, ce livre que nous avons tous, au milieu des jeux de notre enfance, épelé

sur les genoux de nos pères. Les choses de ce monde sont passées ; les derniers liens qui attachent une âme immortelle à un corps terrestre sont brisés ou vont bientôt l'être : il ne reste plus qu'à pleurer et prier. Les Israélites entonnent, dans la langue des prophètes, les chants de l'agonie ; ces chants, le sens en échappe à notre esprit, mais notre âme les comprend, notre cœur nous les explique : il nous semble entendre une évocation de la tombe qui s'entr'ouvre pour appeler à elle un être encore vivant ! C'est la première fois de notre vie que nous assistons à une cérémonie de l'ancien peuple de Dieu, et celle dont nous sommes témoin au milieu de la nuit nous jette dans un trouble inexprimable.

« ... Cependant Rachel respire encore, ses mains se joignent, ses paupières se soulèvent comme si elle sortait d'un paisible sommeil. Son premier regard — un de ses regards à elle — est un remerciement d'une tendresse admirable ; elle l'adresse à sa sœur qui, au milieu de tant de peines et de douleurs, n'a pas oublié d'appeler sur son lit de mort les bénédictions du ciel. Ensuite nous l'entendons murmurer les prières dont le bruit a frappé son oreille et répéter avec ses coreligionnaires : « Non, tu ne meurs pas, car tu vas vivre ; « Dieu t'ouvre son sein, envole-toi, envole-toi !... »

« ... Mais le réveil ne pouvait être un espoir, ce n'était qu'un répit, une dernière lueur d'une flamme qui va s'éteindre, un adieu suprême jeté à cette vie périssable, du bord de la fosse.

« Quelques minutes après, sans lutte, sans effort, sans souffrance nouvelle, Rachel rendait son âme à Dieu. »

Nous compléterons ces curieux détails par la lettre suivante adressée à M. Mario Uchard, croyons-nous, par un des membres de la famille Sardou :

6 janvier 1858.

« J'aurais voulu vous écrire hier, mon cher Mario, pour
« vous faire connaître les derniers moments de notre malheu-
« reuse amie, je n'en ai eu ni le temps ni la force ; je n'aurais
« pu joindre deux mots ; je ne vaux guère mieux aujourd'hui,
« pourtant je vais l'essayer.

« Sarah, voulant arriver à Paris le vendredi, qui est pour
« les Israélites un jour particulièrement solennel pour les
« inhumations, a pressé les préparatifs de départ avec tant
« d'énergie qu'hier soir, à neuf heures, elle a pu quitter la
« maison.

« Je ne sais quelle date portait ma dernière lettre, mon
« cher Mario, mais elle a dû vous préparer au fatal dénoue-
« ment. Je l'avais pressenti vendredi, lors de l'échange de
« nos compliments de bonne année ; Rachel nous embrassa
« avec tant d'effusion qu'évidemment dans sa pensée elle
« nous faisait par avance des adieux éternels. — Cependant
« le docteur Bergonnier m'assura que nous pouvions espérer
« encore quelques jours de vie.

« Dans la journée de samedi il n'y eut aucun incident par-
« ticulier. — Rachel restait, comme à l'ordinaire, plongée
« dans une sorte de stupeur, causée par une faiblesse ex-
« trême, d'où elle était tirée de temps en temps par des accès
« de souffrance intolérable, puis elle retombait assoupie. —
« Enfin, vers minuit, elle se réveilla calme, comme d'un long
« sommeil ; elle causa familièrement avec les quelques per-
« sonnes qui étaient autour de son lit. Elle voulut écrire à
« son père, mais elle n'en eut point la force jusqu'au bout.
« Elle dictait une lettre qui contenait ses dernières volontés,
« mais de violents accès de douleur l'empêchèrent d'achever
« en ce moment. Elle était dans un état de prostration

« indescriptible. On essayait de temps en temps de lui
« faire prendre un peu de nourriture, et l'on n'y parvenait
« qu'avec des peines infinies. — L'estomac, qui fonctionnait
« encore jusqu'à ces derniers jours, allait toujours en s'affai-
« blissant.

« A onze heures, le dimanche, l'expectoration devint si
« difficile que l'on craignait l'asphyxie, lorsqu'un effort ines-
« péré dégagea les voies respiratoires, et le calme succéda à
« cette crise. — Rachel voulut reprendre la lettre commencée
« pour son père, elle dicta jusqu'au bout, la relut tout entière,
« puis elle s'écria :

« — Ma pauvre Rebecca, ma chère sœur, je vais te re-
« voir ! que je suis heureuse !

« Elle ajouta encore quelques mots à la lettre, la signa, et
« parut s'endormir ; cet état dura quelques heures.

« Sarah, jusqu'à ce moment, avait hésité à appeler les se-
« cours de la religion ; mais, ayant vu l'élan de Rachel vers
« le Ciel, elle écrivit, par le télégraphe, au Consistoire de
« Nice, qui tout de suite envoya une dizaine de personnes,
« hommes et femmes. Elles arrivèrent vers huit heures. On
« les fit attendre, craignant de produire sur Rachel une émo-
« tion fatale. Enfin, à dix heures, une crise semblable à celle
« du matin se produisit et mit en alarme toute la maison.
« C'était la dernière. — Les médecins le déclarèrent. — On
« laissa pénétrer les religieux. Deux femmes et un vieillard
« s'approchèrent du lit de Rachel, et se mirent à chanter en
« hébreu un psaume qui commence ainsi :

« *Vole vers Dieu, fille d'Israël.*

« Rachel se tourna calme vers eux. Ils commencèrent les
« prières de l'agonie :

« *Vois, Seigneur, les angoisses de ta servante ; prends pitié*

« de ses souffrances, abrège ses douleurs, mon Dieu, et que
« celles qu'elle a endurées rachètent ses péchés!

« Au nom de ton amour, Dieu d'Israël, délivre son âme; elle
« aspire à retourner vers toi, brise les liens qui l'attachent à la
« poussière, et permets qu'elle paraisse devant ta gloire! »

« La figure de Rachel semblait illuminée d'une lumière
« céleste; les assistants continuèrent.

« Le Seigneur règne, le Seigneur a régné, le Seigneur régnera
« partout et à jamais!

« Loué soit partout et à jamais le nom de son règne
« glorieux!

« C'est l'Éternel qui est Dieu! (Sept fois.)

« Écoute, Israël, l'Éternel notre Dieu, l'Éternel est un.

« Va donc où le Seigneur t'appelle, va, et que sa miséricorde
« t'assiste. Que l'Éternel, notre Dieu, soit avec toi, que ses
« anges immortels te conduisent jusqu'au ciel, et que les justes
« se réjouissent quand le Seigneur t'accueillera dans son sein!

« Dieu de nos pères, reçois dans ta miséricorde cette âme qui
« vient à toi; réunis-la à celle des saints patriarches, au milieu
« des joies éternelles du paradis céleste! Amen. »

« Rachel serra la main de Sarah et mourut le sourire sur
« les lèvres.

« Et les assistants dirent:

« Béni soit le Juge de vérité! »

« Tout le monde était pénétré des signes d'assistance
« donnés par Dieu à Rachel. On ne peut en douter, Rachel
« est morte avec l'espérance d'une autre vie.

« J'avais douté jusque-là de cette foi, qui peut-être ne

« s'est pleinement dégagée du doute qu'à ce moment su-
« prême. — Cependant, je dois le dire, je lui avais déjà en-
« tendu prononcer des paroles d'espérance religieuse dans
« un acte solennel de sa vie, le 16 décembre dernier.

« Le temps me presse, adieu, mon ami.

« J.-J. Sardou.

« P.-S. — Le corps a été embaumé et mis dans un cercueil
« de plomb et renfermé dans un autre cercueil en noyer. »

C'est seulement le mardi 5 janvier, dans la matinée, qu'on apprit à la Comédie-Française la mort de l'illustre tragédienne. On devait jouer le soir *Chatterton* et *le Voyage à Dieppe;* les affiches étaient déjà posées. On fit aussitôt annoncer par des affiches nouvelles un *relâche* avec l'indication du funèbre événement qui en était la cause.

Le samedi suivant on rapporta à Paris, et à sa maison de la place Royale, le double cercueil de plomb et de noyer qui contenait le corps de Rachel, et deux jours après, le lundi 11, eurent lieu les funérailles au milieu d'une affluence véritablement énorme.

C'était un jour froid, sombre et pluvieux; le cortège fut toutefois magnifique. Il était d'abord composé de l'Administration et des artistes du Théâtre-Français au grand complet[1], puis

1. Le personnel complet de la Comédie-Française comprenait alors : MM. Empis, administrateur général; Laurent, contrôleur général; Maisonnier, caissier; Verteuil, secrétaire général; Dubois-Davesne, régisseur général, et Léon Guillard, archiviste.
Artistes sociétaires : MM. Samson, Beauvallet, Geffroy, Regnier, Provost, Leroux, Maillart, Got, Delaunay, Maubant, Monrose, Bressant, Anselme (Bert.); M^{mes} A. Brohan, Judith, Bonval, Nathalie, Madeleine Brohan, Fix, Favart, E. Dubois.
Artistes pensionnaires : MM. Mirecour, Mathien, Fonta, Jouanni, St-Germain, Montet, Castel, Talbot, Chéry, Tronchet, Worms, Métrème, Delille ; M^{mes} A. Plessy, Savary, Valérie, Lambquin, Figeac, Jouvante, Stella-Colas, E. Fleury, Jouassain, E. Riquer, Hugon, Grassau.
Il y avait foule partout, et les arbres mêmes de la place Royale étaient sur-

d'une foule considérable de comédiens et de comédiennes de tous les théâtres, et en tête l'illustre Mlle Georges Weymer, s'appuyant sur le bras de sa jeune élève Jane Essler; puis Déjazet, Rose Chéri, Émilie Guyon, Mme Doche, et des gens de lettres, écrivains et journalistes, de tous les partis et de tous les genres. C'étaient, au premier rang, Villemain, Viennet, Scribe, Jules Sandeau, Sainte-Beuve, Vitet, de Rémusat, Alfred de Vigny, Lebrun, Émile Augier, Ponsard, Legouvé, Mérimée, Aug. Barbier, Janin, John Lemoinne, Camille Doucet, Alex. Dumas fils, etc.... c'est-à-dire l'Académie française, ceux qui en étaient alors, et ceux qui en ont été depuis. C'étaient encore le comte Daru, Halévy, l'auteur de *la Juive*, Alex. Dumas, Aug. Maquet, Jules Lacroix, Louis Lurine, Delacour, Marc-Michel, et le bureau tout entier de la Commission des auteurs dramatiques; puis Ed. Thierry, Th. Gautier, Ch. Edmond, Gozlan, Paul de Saint-Victor, Adolphe Dumas, Méry, Arsène et Édouard Houssaye, Achille Denis, Mario Uchard, Albéric Second, Louis Ratisbonne, Latour Saint-Ybars, Paulin, de *l'Illustration*, les frères Michel et Calmann Lévy, Armand Barthet, Aubryet, H. Murger, Taxile Delord, Georges Bell, Caraguel, Edmond Texier, Arnould Frémy, F. Girard, Villemot, Monselet, Solar, Émile de Girardin, le baron Taylor, Cabanis, Pelletier; ces trois derniers représentant, avec M. Camille Doucet, la division des Théâtres au Ministère d'État.

chargés de curieux. « En nous enfonçant dans cette mer humaine, a dit Alex. Dumas dans son compte rendu de la cérémonie, nous avons rencontré le comte Daru; depuis vingt minutes il luttait pour se frayer un chemin; de guerre lasse, il s'en allait vaincu, en nous priant de constater sa présence et l'inutilité de ses efforts. » Déjazet, en grand deuil, tenant à la main un gros bouquet de violettes qu'elle voulait jeter dans la fosse, se trouvait aux côtés de Mlle Judith. Elle était très émue : « Pauvre femme!... Ah! la pauvre femme!... » s'écria-t-elle à plusieurs reprises. Puis un peu plus tard, voyant cette foule énorme : « C'est moi, dit-elle encore à Judith, qui serais joliment fière d'en avoir la moitié à mon enterrement! » Ce souhait de Déjazet a été réalisé, et ses funérailles (décembre 1875) ont été également l'objet d'une manifestation populaire considérable.

Les cordons du poêle étaient tenus par Geffroy, sociétaire de la Comédie-Française, Alex. Dumas père, le baron Taylor et Auguste Maquet. Derrière le char marchaient M. Félix, père de la tragédienne, et son fils Raphaël, tous deux conduisant le deuil. Ils étaient immédiatement suivis de M. Michel Lévy, ami particulier de la famille, tenant par la main le plus jeune enfant de Rachel. L'aîné, Alexandre Walewski, était alors malade en Suisse. Ce solennel cortège parvenait, vers une heure, au cimetière du Père-Lachaise, où une foule immense attendait son arrivée. Elle se précipita à sa suite, et sans que rien pût s'opposer à son envahissement, vers l'entrée des portes du cimetière israélite, où elle pénétra en tel nombre que la plupart des invités durent rester au dehors. C'est aux côtés mêmes du tombeau de sa sœur Rebecca qu'était ouverte la fosse qui devait recevoir ce qui restait de Rachel.

Quatre discours furent alors prononcés : le premier par le grand rabbin du Consistoire israélite, Isidor, discours contenant une allusion à la prétendue conversion de Rachel, et dont nous avons parlé plus haut. Il se terminait par ces mots :

« ... Rachel est morte israélite ; demandons à Dieu d'accueillir avec bonté et indulgence cette pauvre femme sitôt moissonnée dans sa gloire !... »

M. Battaille, vice-président de la Société des artistes dramatiques, prit ensuite la parole, pour louer surtout Rachel d'une vertu qu'on lui avait souvent contestée :

« Oui, Messieurs, s'écria-t-il, la femme qui est là fut charitable, et de sa généreuse main, aujourd'hui glacée, nous avons souvent reçu pour les comédiens pauvres une aumône presque royale. Vous l'ignorez, j'en suis sûr, car elle ne connaissait pas la vanité de la bienfaisance... »

M. Auguste Maquet parla ensuite au nom de la Société des auteurs et compositeurs dramatiques, et enfin Jules Janin

prit le dernier la parole, parlant au nom de la critique, des lettres, de l'art dramatique, si grandement éprouvé par la perte de son plus illustre représentant, et aussi au nom de l'amitié que, depuis ses débuts au Théâtre-Français, il avait toujours eue pour Rachel. Voici la conclusion de ce discours ému, et qui produisit une profonde impression :

« Messieurs, l'heure est sévère et la journée est sombre. Voici que nous rapportons, morte, au tombeau de sa sœur Rebecca, la plus jeune et la plus grande artiste de notre âge. Ici reposent en même temps l'éloquente Rachel et tous les grands poètes d'autrefois qu'elle avait ranimés de son souffle ingénu et tout-puissant... A l'aspect de tant de douleurs, Messieurs, notre voix est impuissante. Un seul homme aujourd'hui pourrait raconter un tel deuil; cet homme est le plus grand poète de notre temps, et, nouveau Prométhée, il habite un écueil au milieu de l'Océan. Tâchons cependant que ce deuil, que cette douleur nous profitent à nous-mêmes et que nous en tirions une force, une espérance. Il est vrai que la gloire est d'un accès difficile; mais, quoi qu'elle coûte, elle vaut toujours mieux que la misère dont on l'a payée.

« Et maintenant quittons ces lieux funèbres en songeant au châtiment sévère de la providence divine, qui frappe où il lui plaît de frapper. Enfin, par notre amour pour les belles choses, par notre fidélité à ce qui est bon, par notre espérance dans l'immortalité d'ici-bas et de là-haut, méritons à notre tour cette récompense suprême, à savoir : des funérailles suivies de pitié, de sympathie et de respect!... »

Rachel a laissé deux fils, tous deux reconnus, l'un par son père, le second par elle-même et qui porte son nom.

L'aîné, Alexandre-Antoine-Colonna Walewski, est né le 3 novembre 1844, à Marly-le-Roi (Seine-et-Oise). Il est fils de l'ancien ministre de Napoléon III qui fut aussi un moment

président du Corps législatif, et qui était lui-même fils de Napoléon I^{er} et d'une grande dame polonaise que l'Empereur avait connue pendant son séjour à Varsovie, en 1807. Il est entré dans la diplomatie, et a été consul de France à Palerme. Il est aujourd'hui rédacteur au Ministère des affaires étrangères et a été nommé chevalier de la Légion d'honneur le 20 février 1882. Le second fils, Gabriel-Victor Félix, est né à Neuilly-sur-Seine le 26 janvier 1848. Il est entré dans la marine en 1864; il a été reçu aspirant le 2 octobre 1867, enseigne le 2 octobre 1869, et nommé lieutenant de vaisseau le 9 avril 1878. Blessé au fort de Nogent pendant le siège de Paris, il a été décoré de la Légion d'honneur le 4 février 1871.

Quant à la fortune de Rachel, elle fut relativement considérable, surtout pour l'époque; elle paraîtrait ordinaire aujourd'hui. Nous avons eu sous les yeux deux documents fort curieux qui ont pu nous donner à ce sujet des renseignements authentiques : d'abord le testament même de Rachel, ensuite l'inventaire de sa succession dressé, le 11 février 1858, par M^e Thion de La Chaume, notaire à Paris.

Sa fortune s'élevait au total actif suivant :

Produit de sa vente mobilière.	336,476 fr. 90
Valeurs diverses.	717,894 19
Son hôtel, rue Trudon (rapport 11,000 fr.), évalué . . . :	220,000 »
	1,274,371 fr. 09

Ses deux enfants héritaient pour moitié, ses père et mère pour un quart, et ses frère et sœurs pour le dernier quart. M^{lle} Sarah Félix était avantagée en outre d'une rente viagère de 6,000 francs.

Le testament avait été écrit à deux reprises différentes : la

première partie est datée du 15 décembre 1857, la seconde de la veille de la mort de Rachel, le 2 janvier 1858. Il contient quelques attributions de legs intéressantes. Elle laissait :

A l'empereur Napoléon III un buste de son oncle, Premier Consul, estimé dans l'inventaire. 3,000 fr.

Au prince Napoléon, deux porte-fruits et un buste. 400

A M. Achille Fould, ministre d'État, un cachet. 100

A M. Victor Séjour, homme de lettres, une écritoire et son buvard. 800

A M. Émile de Girardin, une plume en or. . 100

A l'éditeur Michel Lévy, une pendule et deux coupes. 1,500

APPENDICES

I

LISTE GÉNÉRALE

DES REPRÉSENTATIONS DONNÉES A PARIS

PAR MADEMOISELLE RACHEL

(1838-1855)

ANNÉE 1838.

JUIN, 12. *Horace* (Camille), tragédie de Corneille.
— 16. *Cinna* (Émilie), tragédie de Corneille.
— 20, 23. *Horace*[1].

JUILLET, 9. *Andromaque* (Hermione), tragédie de Racine.
— 11. *Cinna*.
— 15. *Andromaque*.

AOUT, 9, 12. *Tancrède* (Aménaïde), tragédie de Voltaire.
— 16. *Iphigénie* (Ériphile), tragédie de Racine.
— 18. *Horace*.
— 22. *Tancrède*.
— 28. *Andromaque*.
— 30. *Tancrède*.

SEPTEMBRE, 4. *Andromaque*.
— 9. *Tancrède*.
— 11. *Horace*.
— 15. *Andromaque*.
— 17. *Tancrède*.
— 23. *Andromaque*.
— 27, 29. *Cinna*.

OCTOBRE, 3. *Andromaque*.
— 5, 9. *Mithridate* (Monime), tragédie de Racine.
— 12. *Andromaque*.
— 17. *Horace*.
— 19. *Andromaque*.
— 23. *Tancrède*.
— 26. *Cinna*.
— 30. *Andromaque*.

1. A l'Odéon. « A cette représentation, la seule qu'elle ait donnée à ce théâtre dans ses débuts, elle fut sifflée par un seul individu dont on fit justice. » (*Notice sur Rachel* par Vedel, ancien directeur du Théâtre-Français.)

Novembre, 1ᵉʳ. *Cinna.*
— 6. *Mithridate.*
— 10. *Horace.*
— 13. *Andromaque.*
— 16. *Tancrède.*
— 19. *Cinna.*
— 23, 26, 30. *Bajazet* (Roxane), tragédie de Racine.

Décembre, 3. *Bajazet.*
— 5. *Cinna.*
— 7. *Andromaque.*
— 12. *Bajazet.*
— 14. *Mithridate.*
— 18. *Andromaque.*
— 22. *Horace.*
— 25. *Bajazet.*
— 29. *Andromaque.*

ANNÉE 1839.
—

Janvier, 2. *Andromaque.*
— 4, 9. *Bajazet.*
— 11. *Mithridate.*
— 16. *Horace.*
— 19. *Andromaque.*
— 22. *Cinna.*
— 25, 29. *Bajazet.*

Février, 2. *Horace.*
— 5. *Andromaque.*
— 8. *Mithridate.*
— 11. *Cinna.*
— 16. *Andromaque.*
— 19. 23. *Cinna.*
— 26. *Bajazet.*
— 28. *Esther* (Esther), tragédie de Racine.

Mars, 4. *Esther.*
— 7. *Bajazet.*
— 9. *Esther.*
— 12. *Andromaque.*
— 16. *Horace.*
— 19. *Bajazet.*
— 23. *Andromaque.*
— 26. *Bajazet.*

Avril, 1ᵉʳ. *Horace.*
— 9, 12. *Nicomède* (Laodice)[1], tragédie de Corneille.
— 15. *Cinna.*
— 19. *Bajazet.*
— 21. *Horace.*
— 24. *Nicomède.*
— 26. *Cinna.*
— 30. *Andromaque* et *Tartufe* (Dorine), com. de Molière[2].

1. Représentation de retraite de Lafon qui joua une dernière fois dans *Nicomède*, puis dans le *Misanthrope* (Alceste), qui complétait le spectacle. — Recette : 14,090 fr.
2. Représentation donnée à l'Odéon au bénéfice de Mˡˡᵉ Rachel et pour le rachat d'une partie de son congé. Dans *Tartufe*, Mˡˡᵉ Mars joue Elmire. — Recette : 20,311 fr.

Mai, 3. *Bajazet*.
— 8. *Andromaque*.
— 10, 15. *Iphigénie*.
— 17. *Horace*.
— 20. *Cinna*.
— 24. *Tancrède*.
— 28. *Iphigénie*.
— 30. *Bajazet*[1].

Juin, 3. *Andromaque*.
— 7. *Tancrède*.
— 10. *Bajazet*.
— 14. *Andromaque*.
— 17. *Tancrède*.
— 28. *Bajazet*.

Juillet, 2. *Andromaque*[2].
— 6. *Cinna*.
— 10. *Bajazet*.
— 12. *Iphigénie*.
— 17. *Andromaque*.
— 20. *Horace*.
— 24. *Mithridate*.
— 26. *Bajazet*.
— 30. *Mithridate*.

Aout, 1er. *Andromaque*.
— 7. *Cinna*.
— 9. *Bajazet*.
— 13. *Horace*.
— 16. *Mithridate*.
— 21. *Andromaque*.
23. *Cinna*.
— 31. *Bajazet*.

Novembre, 29. *Cinna*[3].

Décembre, 13. *Horace*.
— 19. *Bajazet*.
— 27. *Mithridate*.

ANNÉE 1840.

Janvier, 2. *Bajazet*.
— 11. *Tancrède*.
— 17. *Horace*.
— 24. *Mithridate*.
— 31. *Cinna*.

Février, 10. *Andromaque*[4].

1. Bénéfice de Menjaud avec *les Originaux* et *les Fausses Confidences*. — Recette : 10,962 fr.

2. Bénéfice de Mme Tousez, avec *Valérie*. — Recette : 8,369 fr. 50 c.

3. Rentrée de Mlle Rachel après une grave maladie « J'ai assisté depuis près de soixante ans à toutes les représentations solennelles du Théâtre-Français, dit Vedel dans sa brochure déjà citée, je puis attester n'en avoir jamais vu une pareille. » Après la pièce, la scène était littéralement couverte de bouquets ; à l'un d'eux était attaché un magnifique bracelet garni de pierres fines et de diamants. » — Recette, 5,903 fr.

4. Bénéfice de Mlle Mars et pour le rachat de son congé, avec *le Cercle* de Poinsinet, Mlle Mars jouant Araminte, et des fragments de l'*Otello* de Rossini chantés par Rubini et Mlle Pauline Garcia (depuis Mme Viardot). — Recette : 17,225 fr.

— 14. *Cinna.*
— 18. *Cinna* ¹.
— 21. *Mithridate.*
— 29. *Bajazet.*

Mars, 3. *Cinna.*
— 6. *Horace.*
— 13. *Andromaque.*
— 17. *Mithridate.*
— 23. *Bajazet.*
— 28. *Cinna.*
— 31. *Horace.*

Avril, 4, 11. *Bajazet.*
— 15. *Cinna.*
— 18. *Bajazet* ².
— 21. *Mithridate.*
— 25. *Esther.*
— 28. *Andromaque.*
— 30. *Mithridate.*

Mai, 8. *Cinna.*
— 15. *Polyeucte* (Pauline), tragédie de Corneille.
— 19. *Polyeucte* ³.
— 26, 30. *Polyeucte.*

Septembre, 5. *Horace.*
— 9. *Mithridate.*
— 12. *Bajazet.*
— 15. *Cinna.*
— 19. *Polyeucte.*
— 22. *Horace.*
— 25. *Polyeucte.*

Octobre, 1ᵉʳ. *Andromaque.*
— 6. *Polyeucte.*
— 9. *Bajazet.*
— 12. *Mithridate.*
— 17. *Andromaque.*
— 20. *Polyeucte.*
— 23. *Horace.*
— 26. *Cinna.*
— 31. *Polyeucte.*

Novembre, 3. *Bajazet.*
— 10. *Horace.*
— 13. *Bajazet.*
— 18. *Andromaque* ⁴.
— 23. *Polyeucte.*

Décembre, 7. *Mithridate.*
— 22, 26. *Marie Stuart* (Marie

1. Au théâtre de Versailles, au bénéfice de Mᵐᵉ Thénard. — Recette, avec augmentation du prix des places : 6,200 fr.

2. A l'Odéon, au bénéfice de M. Faure, régisseur de la Comédie-Française, qui se retire après 32 ans de services. *Valérie*, avec Mˡˡᵉ Plessy jouant pour la première fois le rôle de Valérie, complète le spectacle. — Recette : 5,600 fr.

3. Représentation de retraite de Mˡˡᵉ Dupont avec *Tartufe*, joué par Mˡˡᵉ Mars (Elmire), et Ligier, qui joue pour la première fois le rôle de Tartufe. Intermède musical par Duprez, Levasseur, Wartel et Massol, artistes de l'Opéra. — Recette : 12,268 fr.

4. Bénéfice de l'ancien sociétaire Cartigny avec *le Manteau* et *la Jeunesse de Henry IV* où Mˡˡᵉ Doze joue pour la première fois le rôle de Betlly. — Recette : 9,257 fr. 50 c.

Stuart), tragédie de Pierre Lebrun.
— 26. *Marie Stuart.*

ANNÉE 1841.

Janvier, 2. *Horace.*
— 6. *Cinna.*
— 13, 18, 22, 26. *Marie Stuart.*
— 30. *Andromaque.*

Février, 2. *Marie Stuart.*
— 5. *Mithridate.*
— 8. *Cinna.*
— 11. *Bajazet.*
— 17. *Horace.*
— 20. *Polyeucte.*
— 28. *Marie Stuart.*

Mars, 6. *Mithridate.*
— 9. *Horace.*
— 13. *Andromaque* [1].
— 17. *Esther.*
— 20. *Marie Stuart.*
— 24. *Nicomède.*

— 27. *Cinna.*
— 30. *Horace.*

Avril, 3. *Marie Stuart* [2].
— 7. *Cinna.*
— 11. *Marie Stuart.*
— 16. *Horace* [3].
— 20. *Marie Stuart.*
— 23. *Mithridate.*
— 26. *Bajazet* [4].
— 30. *Andromaque* [5].

Octobre, 8. *Mithridate.*
— 15. *Polyeucte.*
— 19. *Marie Stuart.*
— 22. *Cinna.*
— 26. *Bajazet.*
— 30. *Tancrède.*

Novembre, 6. *Polyeucte.*
— 11. *Marie Stuart.*
— 18. *Horace.*
— 23. *Polyeucte.*
— 26. *Andromaque.*
— 30. *Tancrède.*

Décembre, 4. *Mithridate.*

1. Représentation de retraite de M^{me} Menjaud, dans laquelle elle ne joue cependant pas. *L'Étourdi* compléte le spectacle. — Recette : 9,398 fr. 50.
2. A l'Odéon, au bénéfice des petits-fils de Larive.
3. La veille avait eu lieu la représentation de retraite de M^{lle} Mars, après 48 ans de services. Elle parut une dernière fois dans *le Misanthrope* et *les Fausses Confidences.*
4. Au bénéfice des inondés du Midi. Un concert, avec M^{lle} Thérésa Milanollo, compléta le spectacle. — Recette : 8,543 fr.
5. Au bénéfice de la Caisse des pensions du Théâtre-Français, avec *l'Avare.* — Recette : 8,456 fr. 50 c.

— 6. *Iphigénie.*
— 10. *Marie Stuart.*
— 14. *Horace.*
— 18. *Cinna.*
— 22. *Andromaque.*
— 27. *Polyeucte.*
— 29. *Nicomède.*
— 31. *Marie Stuart.*

ANNÉE 1842.

Janvier, 6. *Andromaque.*
— 13. *Bajazet.*
— 19, 21, 25, 29. *Le Cid* (Chimène), tragédie de Corneille.

Février, 1ᵉʳ. *Marie Stuart.*
— 4, 7. *Le Cid.*
— 8. *Polyeucte.*
— 12, 16. *Le Cid.*
— 19. *Mithridate.*
— 23. *Andromaque.*
— 28. *Bajazet.*

Avril, 1ᵉʳ. *Cinna.*
— 5. *Le Cid.*
— 9. *Marie Stuart.*
— 14. *Andromaque.*
— 22. *Polyeucte*[1].
— 23. *Bajazet.*

— 28. *Le Cid.*
— 30. *Horace.*

Mai, 3. *Cinna.*
— 7, 10, 14. *Ariane* (Ariane), tragédie de Corneille.
— 17. *Polyeucte.*
— 20. *Ariane.*
— 24. *Mithridate.*
— 27. *Marie Stuart.*
— 31. *Ariane.*

Septembre, 6. *Ariane.*
— 9. *Cinna.*
— 12. *Andromaque.*
— 16. *Polyeucte.*
— 20. *Marie Stuart.*
— 27. *Bajazet.*

Octobre, 1ᵉʳ. *Horace.*
— 4. *Ariane.*
— 7. *Polyeucte.*
— 10. *Iphigénie.*
— 14. *Andromaque.*
— 18. *Cinna.*
— 22. *Marie Stuart.*
— 25. *Andromaque.*
— 29. *Mithridate.*

Novembre, 2. *Horace.*
— 5. *Frédégonde et Brunehaut* (Frédégonde), tragédie en

1. Devant la Cour, sur le théâtre des Tuileries.

5 actes de Lemercier. — Première représentation [1].
— 8, 11, 15. *Frédégonde et Brunehaut.*
— 18. *Marie Stuart.*
— 21. *Cinna.*
— 25. *Ariane.*
— 30. *Bajazet.*
DÉCEMBRE, 2. *Frédégonde et Brunehaut.*
— 10. *Andromaque.*
— 13. *Frédégonde et Brunehaut.*
— 16. *Marie Stuart.*
— 20. *Polyeucte.*
— 24. *Le Cid.*
— 27. *Ariane.*
— 31. *Horace.*

ANNÉE 1843.

JANVIER, 3. *Le Cid.*
—.7. *Andromaque* [2].

— 10. *Frédégonde et Brunehaut.*
— 24, 28. *Phèdre* (Phèdre), tragédie de Racine.

FÉVRIER, 1er, 4, 7, 10, 14, 17, 21. *Phèdre.*
— 24. *Cinna.*
— 27. *Phèdre.*

MARS, 4, 8. *Phèdre.*
— 10. *Mithridate.*
— 14, 18, 22, 31. *Phèdre.*

AVRIL, 4. *Cinna.*
— 8. *Andromaque.*
— 11. *Phèdre.*
— 18. *Marie Stuart.*
— 24. *Judith* (Judith), tragédie de Mme É. de Girardin. —Première représentation.
— 28. *Judith.*

1. C'est aussi la première création de Rachel.
2. Représentation pour la retraite et au bénéfice de Louis Monrose avec le *Barbier de Séville*, Monrose jouant Figaro pour la dernière fois, et Duprez, de l'Opéra, chantant dans la coulisse la romance extraite du *Barbier* de Païsiello pour le rôle d'Almaviva. Intermèdes de chant par Roger et Mlle A. Thillon, de l'Opéra-Comique. L'état de santé du bénéficiaire était très grave. « Chacun, dit l'archiviste Laugier, tremblait pour l'issue d'une représentation de retraite si triste, car on savait que Monrose, privé de la mémoire et de la raison, n'était parvenu à retenir le texte du rôle qu'il avait joué tant de fois que grâce aux soins excellents et à la sollicitude constante du docteur Blanche, qui n'abandonna pas le malade un seul instant. Secondé par de triples salves d'applaudissements et des acclamations successives, Monrose ne se troubla pas et put arriver sans encombre jusqu'à la fin de la pièce. » (*La Comédie-Française depuis 1830*, par Eugène Laugier. Paris, chez Tresse, 1844.) — La recette de cette dernière soirée de Monrose fut de 9,939 francs.

Mai. 2, 6, 9, 12. *Judith.*
— 16. *Phèdre.*
— 19. *Andromaque.*
— 22. *Judith.*
— 24. *Phèdre* [1].

Septembre, 1ᵉʳ. *Polyeucte.*
— 5. *Mithridate.*
— 9. *Bajazet.*
— 13. *Cinna.*
— 16. *Phèdre.*
— 19. *Le Cid.*
— 23. *Andromaque.*
— 27. *Polyeucte.*
— 30. *Tancrède.*

Octobre, 4. *Mithridate.*
— 7. *Marie Stuart.*
— 10. *Horace.*
— 18. *Mithridate.*
— 21. *Bajazet.*
— 25. *Marie Stuart.*
— 28. *Polyeucte.*
— 31. *Phèdre.*

Décembre, 9. *Mithridate.*
— 13. *Cinna.*
— 16. *Andromaque.*
— 19. *Polyeucte.*
— 23. *Marie Stuart.*

— 26. *Horace.*
— 30. *Phèdre.*

ANNÉE 1844.

Janvier, 2. *Bajazet.*
— 6, 10. *Bérénice* (Bérénice), tragédie de Racine.
— 13. *Phèdre* [2].
— 17, 19. *Bérénice.*
— 24. *Andromaque.*
— 28. *Horace.*
— 30. *Bérénice.*

Février, 3. *Phèdre.*
— 6. *Cinna.*
— 10. *Bajazet.*
— 13. *Polyeucte.*
— 17, 19. *Don Sanche d'Aragon* (Isabelle), tragédie de Corneille mise en 3 actes.
— 24. *Andromaque.*
— 28. *Don Sanche.*

Mars, 2. *Judith.*
— 6. *Don Sanche.*
— 9. *Marie Stuart.*
— 12. *Mithridate.*

1. Au bénéfice de la Caisse des pensions du Théâtre-Français, les *Fourberies de Scapin* complétant le spectacle. — Recette : 6,579 fr. 80 c.

2. Dans cette représentation apparaît, pour cette seule et unique fois dans la tragédie, Mˡˡᵉ Aug. Brohan, remplaçant au pied levé, dans le rôle de la suivante Ismène, Mˡˡᵉ Lesieur, absente.

— 15. *Polyeucte.*
— 20. *Andromaque.*
— 23. *Judith.*
— 27. *Horace.*
— 30. *Bajazet.*

Avril, 2. *Andromaque.*
— 7. *Marie Stuart.*
— 10. *Polyeucte.*
— 13. *Cinna.*

Mai, 25. *Catherine II* (Catherine), tragédie en 5 actes de H. Romand. — Première représentation.
— 28. *Catherine II.*

Juin, 1er, 4. *Catherine II.*
— 6. *Horace.*
— 8, 11, 15, 18, 22, 25, 28. *Catherine II.*

Juillet, 1er. *Phèdre.* — *Le Dépit amoureux* (Marinette), comédie de Molière [1].

Aout, 10. *Andromaque.*
— 15. *Phèdre.*
— 20. *Catherine II.*

— 24. *Polyeucte.*
— 31. *Andromaque.*

Septembre, 3. *Cinna.*
— 7. *Phèdre.*
— 12. *Andromaque.*
— 17. *Mithridate.*
— 21. *Horace.*
— 24. *Iphigénie.*
— 28. *Phèdre.*

Octobre, 1er. *Iphigénie*
— 4. *Phèdre.*
— 11. *Andromaque.*
— 15. *Cinna.*
— 19. *Andromaque* [2].

Décembre, 28. *Bajazet* [3].
— 31. *Polyeucte.*

ANNÉE 1845.

Janvier, 3. *Marie Stuart.*
— 7. *Bajazet.*
— 11. *Cinna.*
— 13. *Horace.*
— 17. *Marie Stuart.*
— 22. *Mithridate.*

1. Dans une représentation au bénéfice de M^{lle} Rachel, le *Legs* complétant le spectacle. — Recette : 11,082 fr.
2. Bénéfice de David, avec le concours de l'Opéra, des Variétés et du Vaudeville. — Recette : 4,349 fr.
3. Bénéfice de Desmousseaux avec le concours de Duprez, Baroilhet et M^{lle} Dorus, de l'Opéra. *Passé minuit*, des Variétés, avec Arnal, complète le spectacle. — Recette : 7,357 fr. 50 c.

— 24. *Andromaque.*
— 28. *Phèdre.*

Février, 1er. *Polyeucte.*
— 3. *Cinna.*
— 8, 15. *Catherine II.*
— 20. *Mithridate.*
— 22. *Phèdre.*
— 26. *Andromaque.*

Mars, 2. *Le Cid.*

Avril, 5. *Virginie* (Virginie), tragédie en 5 actes de Latour-Saint-Ybars. — Première représentation [1].
— 8. *Virginie* [2].
— 12, 15, 19, 22, 26, 29. *Virginie.*

Mai, 3, 7, 10, 14, 17, 20, 23, 26, 28, 30, *Virginie.*

Juin, 3, 5, 7, 9. *Virginie.*

Septembre, 3, 6, 9, 13. *Virginie.*
— 17. *Marie Stuart.*
— 19. *Horace.*
— 23. *Mithridate.*

— 27. *Phèdre.*
— 30. *Virginie.*

Octobre, 4. *Virginie.*
— 7. *Cinna.*
— 11. *Virginie.*
— 13. *Mithridate.*
— 16. *Phèdre.*
— 21. *Virginie.*
— 24. *Polyeucte.*
— 28. *Virginie.*

Novembre, 1er. *Horace.*
— 5. *Virginie.*
— 8. *Andromaque.*
— 11. *Virginie.*
— 14. *Iphigénie.*
— 17. *Virginie.*
— 21. *Marie Stuart.*
— 26. *Virginie.*
— 29. *Bajazet.*

Décembre, 6. *Oreste* (Électre), tragédie de Voltaire [3].
— 9, 11, 13, 16. *Oreste.*
— 20. *Phèdre.*
— 27. *Andromaque.*
— 31. *Polyeucte.*

1. Ligier jouait Virginius. On lit sur le registre du jour : « Après la pièce, M Ligier est venu, au milieu d'applaudissements unanimes, annoncer le nom de l'auteur. Il a ramené ensuite Mlle Rachel. L'enthousiasme public, les bravos, les couronnes, rien n'a manqué à cette soirée qui laissera de beaux souvenirs. »

2. Mlle Rachel est rappelée à la fin de la pièce avec Ligier. Il en fut de même pendant toutes les représentations de *Virginie*.

3. Représentation de retraite de Firmin, qui joua ce soir-là *le Misanthrope* et *le Legs*. — Recette : 10,854 fr.

ANNÉE 1846.

Janvier, 3. *Virginie*.
— 6. *Marie Stuart*.
— 11. *Oreste*.
— 17. *Cinna*.
— 20. *Andromaque*.
— 24. *Polyeucte*.
— 26. *Virginie*.
— 28. *Horace*[1].
— 31. *Phèdre*.

Février, 3. *Virginie*.
— 6. *Oreste*.
— 12. *Cinna*.
— 15. *Virginie*.
— 24. *Polyeucte*.
— 28. *Virginie*.

Mars, 4, 7, 10, 14, 17, 21, 24, 27, 31. *Jeanne Darc* (Jeanne), tragédie de Soumet.

Avril, 3, 8, 12. *Jeanne Darc*.
— 15. *Horace*[2].
— 18, 21, 25, 27. *Jeanne Darc*.
— 30. *Virginie*.

Mai, 2. *Jeanne Darc*.
— 5. *Polyeucte*.
— 8. *Horace*[3].
— 10. *Jeanne Darc*.
— 12. *Andromaque*.
— 15. *Mithridate*.
— 17. *Polyeucte*.
— 19. *Cinna*.
— 21. *Virginie*.
— 23. *Jeanne Darc*.
— 25. *Polyeucte*.
— 27. *Phèdre*.

Octobre, 24. *Phèdre*.
— 27. *Horace*.
— 31. *Virginie*.

Novembre, 3. *Polyeucte*.
— 6. *Andromaque*.
— 10. *Cinna*.
— 14. *Jeanne Darc*.
— 17. *Virginie*.
— 21. *Marie Stuart*.
— 25. *Mithridate*.
— 27. *Phèdre*[4].

1. Devant la Cour, sur le théâtre du palais des Tuileries.
2. Bénéfice de Joanny, ancien sociétaire qui joue, ce soir-là, le vieil Horace. Deux pièces des Variétés et du Palais-Royal complètent le spectacle. — Recette : 6,151 fr.
3. Début de Raphaël Félix, frère de Rachel, dans le rôle de Curiace.
4. Représentation de retraite de l'ancien sociétaire Armand Dailly. Une pièce du Gymnase et un vaudeville du Palais-Royal complètent le spectacle. — Recette : 8,252 fr. 50.

278 LISTE DES REPRÉSENTATIONS

DÉCEMBRE, 1er. *Le Cid.*
— 5. *Phèdre.*
— 8. *Bajazet.*
— 15. *Virginie.*
— 18. *Tancrède.*
— 22. *Marie Stuart.*
— 26. *Bajazet.*
— 29. *Polyeucte.*
— 31. *Andromaque.*

ANNÉE 1847.
—

JANVIER, 2. *Horace.*
— 6. *Cinna.*
— 8. *Phèdre.*
— 10. *Marie Stuart.*
— 15. *L'Ombre de Molière* (la Comédie sérieuse), à-propos en un acte, en vers, de Jules Barbier. — Première représentation [1].
— 19. *Le Cid.*
— 23. *Andromaque* [2].
— 29. *Phèdre.*

FÉVRIER, 3. *Marie Stuart.*
— 6. *Le Vieux de la Montagne* (Fatime), tragédie en 5 actes de Latour-Saint-Ybars. — Première représentation.
— 25 [3], 27. *Le Vieux de la Montagne.*

MARS, 2, 4, 6, 9 [4]. *Le Vieux de la Montagne.*
— 12. *Virginie.*
— 16. *Jeanne Darc.*
— 19. *Andromaque.*
— 22. *Polyeucte.*
— 25. *Phèdre* [5].

1. A l'occasion de l'anniversaire de la naissance de Molière ; la pièce était ainsi distribuée :
 La Comédie sérieuse. Mmes Rachel.
 La Comédie légère . A. Brohan.
 Molière MM. Provost.
 Mercure. Got.
 Un Poète Maillart.
 A la deuxième représentation, qui eut lieu le 18 janvier, les rôles de Mmes Rachel et Brohan furent supprimés.
2. Représentation au bénéfice de Ligier qui joue Oreste. Des pièces du Gymnase, du Vaudeville et du Palais-Royal complètent le spectacle.—Recette : 7,395 fr. 90 c.
3. Cette deuxième représentation avait été ainsi retardée par une assez forte indisposition de Mlle Rachel.
4. La pièce disparut définitivement après cette septième représentation, qui ne produisit qu'une recette de 1,300 fr. La plus forte recette, vraiment indigne de Rachel, n'avait été que de 2,000 fr. à la deuxième soirée.
5. Le lendemain, 26 mars 1847, relâche à l'occasion des obsèques de Mlle Mars, morte le 20, à 9 heures 18 minutes du soir, dans son domicile, rue Lavoisier, 13, à Paris.

— 28. *Jeanne Darc.*
— 30. *Andromaque.*

AVRIL, 5, 8, 10, 12, 14, 15[1], 17, 20, 24, 27, 30. *Athalie* (Athalie), tragédie de Racine.

MAI, 4. *Phèdre*[2].
— 6, 8, 10, 12, 14. *Athalie.*
— 16. *Marie Stuart.*
— 19. *Athalie.*
— 21. *Andromaque.*
— 22, 25. *Athalie.*
— 27. *Andromaque.*
— 30. *Polyeucte.*

NOVEMBRE, 2. *Phèdre.*
— 4. *Mithridate.*
— 6. *Athalie* (2e acte)[3].
— 13. *Cléopâtre* (Cléopâtre), tragédie en 5 actes de M^{me} Émile de Girardin. — Première représentation.
— 16, 20, 23, 30. *Cléopâtre.*

DÉCEMBRE, 3, 6, 10. *Cléopâtre.*

ANNÉE 1848.

MARS, 6. *Horace.* — *La Marseillaise*[4].
— 8. *Horace.* — *La Marseillaise.*
— 11. *Cléopâtre.* — *La Marseillaise.*
— 18. *Polyeucte.* — *La Marseillaise.*
— 20. *Cléopâtre.* — *La Marseillaise.*
— 22. *Andromaque.* — *La Marseillaise.*
— 24, 26, 28, 30. *Lucrèce* (Lucrèce), tragédie de Ponsard, et *la Marseillaise.*

AVRIL, 1^{er}. *Lucrèce.* — *La Marseillaise.*

1. Devant la Cour, sur le théâtre du palais des Tuileries.
2. Dans une représentation au bénéfice de M^{me} Ch. Desnoyers, et dans laquelle reparut M^{lle} Volnys dans le rôle principal d'*Estelle* qu'elle avait créé. La représentation fut terminée par les *Premières Armes de Richelieu* du théâtre des Variétés, avec M^{lle} Déjazet jouant Richelieu, et, pour ce soir-là seulement, M^{lle} Judith, de la Comédie-Française, interprétant le personnage de Diane. Le spectacle dura jusqu'à une heure du matin. — Recette : 8,151 fr.
3. Représentation extraordinaire au bénéfice de Lepeintre aîné, à laquelle concourent également M^{mes} Nau et Plunkett, et MM. Baroilhet et Poultier, artistes de l'Opéra. — Recette : 8,780 fr.
4. *La Marseillaise* fut chantée ou plutôt déclamée pour la première fois au Théâtre-Français le dimanche 27 février, par M. Brindeau, dans une représentation au bénéfice des blessés de février. Le théâtre avait fermé, à cause des événements politiques, du 22 au 27 février 1848.

— 2, 4. *Le Cid*. — *La Marseillaise*.
— 6. *Le Roi attend* (la Muse), prologue de G. Sand. — Première représentation. — *Horace* et *la Marseillaise* [1].
— 8. *Lucrèce*. — *Le Roi attend*.
— 9. *Le Cid*. — *Le Roi attend*.
— 10. *Le Roi attend*.
— 11. *Lucrèce*. — *La Marseillaise*.
— 12. *Le Roi attend*.
— 13. *Lucrèce*. — *La Marseillaise*.
— 14. *Le Roi attend*.
— 15, 16. *Lucrèce*. — *La Marseillaise*.
— 17. *Le Roi attend*.
— 19. *Lucrèce*. — *La Marseillaise*.
— 22. *Phèdre*. — *Le Roi attend*. — *La Marseillaise* [2].
— 25, 27, 29. *Phèdre*. — *La Marseillaise*.

Mai, 2, 5. *Phèdre*. — *La Marseillaise*.

— 7. *Mithridate*. — *La Marseillaise*.
— 9, 11, 13. *Phèdre*. — *La Marseillaise*.
— 18. *Mithridate*. — *La Marseillaise*.
— 20. *Polyeucte*. — *La Marseillaise*.
— 22. *Lucrèce*. — *La Marseillaise*.
— 23. *Phèdre*. — *La Marseillaise*.
— 24. *Lucrèce*. — *La Marseillaise*.
— 25. *Marie Stuart*. — *La Marseillaise*.
— 27. *Jeanne Darc*.

Septembre, 5. *Phèdre*.
— 9. *Horace*.
— 12. *Polyeucte*.
— 16. *Andromaque*.
— 19. *Marie Stuart*.
— 23. *Andromaque*.
— 26. *Jeanne Darc*.

Octobre, 10. *Polyeucte*.
— 12. *Britannicus* (Agrippine), tragédie de Racine.

1. Grande représentation gratuite. Outre *le Roi attend* et *Horace*, on joua *le Malade imaginaire* avec la cérémonie. M. Roger chanta un air patriotique, *la Jeune République*, paroles de Pierre Dupont, musique de Mme Pauline Viardot, avec accompagnement des chœurs du Conservatoire. Ces mêmes chœurs reprirent également, à chaque strophe, le refrain de *la Marseillaise*.
2. Dans une nouvelle représentation gratuite.

ANNÉE 1849.

Février, 3. *Andromaque* [1].
— 6. *Virginie.*
— 9. *Phèdre.*
— 13. *Lucrèce.*
— 17. *Bajazet.*
— 20. *Jeanne Darc.*
— 23. *Bajazet.*
— 27. *Horace.*

Mars, 1er. *Marie Stuart.*
— 3. *Mithridate.*
— 10. *Cléopâtre.*
— 13, 16. *Athalie.*
— 22. *Phèdre.* — *Le Moineau de Lesbie* (Lesbie), comédie en un acte, en vers, d'Arm. Barthet. — Première représentation [2].
— 24. *Le Moineau de Lesbie.*
— 27. *Don Sanche d'Aragon.*
— *Le Moineau de Lesbie.*

— 31. *Athalie.* — *Le Moineau de Lesbie.*

Avril, 3, 8. *Athalie.* — *Le Moineau de Lesbie.*
— 14. *Adrienne Lecouvreur* (Adrienne), comédie en 5 actes de MM. Scribe et Legouvé. — Première représentation.
— 17, 19, 21, 24, 26, 28. *Adrienne Lecouvreur.*

Mai, 1er. *Andromaque* [3].
— 3, 5, 8, 10, 12, 15, 17. *Adrienne Lecouvreur.*
— 18. *Le Moineau de Lesbie* [4].
— 19 *Adrienne Lecouvreur.*
— 21. *Le Moineau de Lesbie.*
— 22, 23. *Adrienne Lecouvreur.*
— 24. *Le Moineau de Lesbie.*
— 25, 26. *Adrienne Lecouvreur.*

1. Représentation de retraite de Périer, qui joua le rôle de Géronte dans le *Bourru bienfaisant.* Des pièces du Palais-Royal et du Vaudeville complétèrent le spectacle. — Recette : 5,361 fr. 60 c.

2. Représentation de retraite de Mlle Anaïs, qui joue Peblo dans le troisième acte du *Don Juan d'Autriche* de Casimir Delavigne, et Elise de la *Critique de l'École des femmes.* Mme Ugalde chanta l'air du *Caïd* comme intermède de musique. — Recette : 9,901 fr.

3. Bénéfice de Mlle Delphine Mante, sœur de la sociétaire de ce nom décédée le 25 mars précédent. Le spectacle est complété par la première représentation de *Compter sans son hôte*, comédie en un acte de Mme Aug. Brohan, jouée par elle et par M. Brindeau, et par un intermède de musique dans lequel paraissent Mmes Mulder, de l'Opéra, Mmes Casimir et Félix, et M. Bussine, de l'Opéra-Comique. — Recette : 6,630 fr. 40 c.

4. A l'Opéra-Comique, au bénéfice de M. Mocker, artiste de ce théâtre.

— 27. *Iphigénie en Aulide.* — *Le Moineau de Lesbie* [1].

Septembre, 4. *Horace.*
— 8. *Phèdre.*
— 11. *Mithridate.*
— 15. *Andromaque.*
— 18. *Cinna.*
— 22. *Bajazet.*
— 26, 29. *Adrienne Lecouvreur.*

Octobre, 2, 6. *Adrienne Lecouvreur.*
— 9. *Marie Stuart.*
— 11. *Adrienne Lecouvreur.*
— 13. *Phèdre.* — *Le Moineau de Lesbie* [2].

Décembre, 1er. *Phèdre.*
— 5. *Horace.*
— 8. *Andromaque.*
— 11. *Cléopâtre.*
— 13, 16, 18. *Adrienne Lecouvreur.*

ANNÉE 1850.

Janvier, 25, 29, 31. *Mademoiselle de Belle-Isle* (Mlle de Belle-Isle), comédie en 5 actes d'Alex. Dumas père.

Février, 2, 5, 7. *Mademoiselle de Belle-Isle.*
— 10. *Horace.*
— 12, 16, 18. *Mademoiselle de Belle-Isle.*
— 21. *Le Moineau de Lesbie.* — *Polyeucte.*
— 23, 27. *Mademoiselle de Belle-Isle.*

Mars, 1er. *Adrienne Lecouvreur.*
— 3. *Mademoiselle de Belle-Isle.*
— 7. *Polyeucte.* — *Le Moineau de Lesbie.*
— 9. *Adrienne Lecouvreur.*
— 11. *Polyeucte.* — *Le Moineau de Lesbie.*
— 16. *Adrienne Lecouvreur.*
— 20. *Bajazet.*
— 22. *Adrienne Lecouvreur.*
— 24. *Mithridate.*
— 26. *Athalie.*

Avril, 4. *Polyeucte.*
— 6. *Adrienne Lecouvreur.*
— 8, 12. *Phèdre.*
— 15. *Mademoiselle de Belle-Isle.* — *Le Moineau de Lesbie.*

1. Au Théâtre-Italien, au bénéfice de Mlle Georges Weymer.
2. Au bénéfice des petits-enfants de Mme Dorval. Un intermède de chant par M. Roger et Mme Hébert-Massy, de l'Opéra, complète le spectacle. — Recette : 9,422 francs.

— 19. *Lucrèce.*
— 20. *Phèdre*[1].
— 24. *Adrienne Lecouvreur.*
— 25. *Le Moineau de Lesbie*[2].
— 26. *Mademoiselle de Belle-Isle.* — *Le Moineau de Lesbie.*
— 28. *Athalie.*
— 30. *Polyeucte.* — *Le Moineau de Lesbie.*

MAI, 2. *Lucrèce.* — *Le Moineau de Lesbie.*
— 7. *Cléopâtre.*
— 11. *Mademoiselle de Belle-Isle.*
— 14. *Marie Stuart.*
— 18. *Angelo* (la Tisbé), drame en 4 actes de Victor Hugo[3].
— 25, 28, 30. *Angelo.*

JUIN, 1er. *Angelo.*
— 4. *Phèdre*[4].
— 5. *Adrienne Lecouvreur*[5].

— 6, 8, 11. *Angelo.*
— 13. *Andromaque.*
— 15. *Angelo.*
— 19. *Horace.* — *Horace et Lydie* (Lydie), comédie en un acte, en vers, de Ponsard. — Première représentation.
— 20. *Angelo*
— 21. *Polyeucte.* — *Horace et Lydie.*
— 22. *Angelo.* — *Horace et Lydie.*
— 26. *Lucrèce.* — *Horace et Lydie*[6].

NOVEMBRE, 5. *Horace.*
— 7. *Phèdre.*
— 9. *Andromaque.*
— 12, 16, 19. *Angelo.*
— 22. *Bajazet.*
— 24. *Marie Stuart.*
— 29. *Virginie.*

DÉCEMBRE, 1er. *Virginie.*
— 3. *Cléopâtre.*

1. A l'Opéra, dans la représentation donnée au bénéfice du chanteur Baroilhet.
2. A l'Odéon, dans la représentation donnée au bénéfice de l'acteur Deshayes.
3. Mlle Rebecca, sœur de Rachel, jouait le rôle de Catarina.
4. Dans une représentation au bénéfice de l'Association des artistes dramatiques, avec le concours des Variétés, du Palais-Royal et du chef d'orchestre du théâtre, M. Offenbach, qui joua un solo de violoncelle. — Recette : 5,214 fr. 20 c.
5. A la Porte-Saint-Martin, dans une représentation donnée au bénéfice de M. Brindeau. M. Chotel, directeur des théâtres de la banlieue, joua ce soir-là Michonnet.
6. Représentation extraordinaire avec intermède musical par MM. Baroilhet, de l'Opéra, et Offenbach.

— 5, 7, 9, 11, 13. *Adrienne Lecouvreur*.
— 15. *Lucrèce*. — *Le Moineau de Lesbie*.
— 17, 20. *Adrienne Lecouvreur*.
— 21. *Phèdre* [1].
— 23. *Adrienne Lecouvreur*.
— 25. *Polyeucte*. — *Le Moineau de Lesbie*.
— 27. *Adrienne Lecouvreur*.
— 29. *Lucrèce*. — *Horace et Lydie*.

ANNÉE 1851.

Janvier, 4. *Angelo*.
— 7. *Andromaque*.
— 12. *Jeanne Darc*.
— 17. *Mademoiselle de Belle-Isle*. — *Le Moineau de Lesbie*.
— 21. *Marie Stuart*.
— 23. *Mademoiselle de Belle-Isle*. — *Horace et Lydie*.
— 25. *Mithridate*.
— 27. *Horace et Lydie* [2].

— 28. *Cinna*.
— 30. *Angelo*.

Février, 1er. *Polyeucte*.
— 3. *Mithridate*. — *Horace et Lydie*.
— 4. *Horace*. — *Le Moineau de Lesbie* [3].
— 7. *Mademoiselle de Belle-Isle*. — *Le Moineau de Lesbie*.
— 9. *Angelo*.
— 11. *Phèdre* [4].
— 15. *Adrienne Lecouvreur*.
— 16. *Angelo*.
— 25. *Phèdre*.
— 28. *Valéria* (rôles de Valéria et de Lycisca), drame en 5 actes, en vers, de J. Lacroix et A. Maquet. — Première représentation.

Mars, 3, 5, 7, 11, 13, 15, 18, 20, 22. *Valéria*.
— 23. *Cinna*.
— 25, 27, 29. *Valéria*.

Avril, 1er, 3. *Valéria*.
— 4. *Andromaque* [5].

1. A l'Opéra-Comique, dans une représentation au bénéfice de la Société des auteurs dramatiques.
2. Dans une représentation donnée, au théâtre du Cirque-National, à un bénéfice.
3. Dans une seconde représentation à bénéfice, donnée au théâtre du Cirque-National.
4. Bénéfice de Menjaud, sociétaire, qui joua dans cette représentation le rôle de Clitandre, des *Femmes savantes*. — Recette : 7,632 fr. 50.
5. Représentation de retraite de Ligier, qui jouait Oreste. *Bataille de dames* et un

— 5, 8, 10, 12, 15. *Valéria.*
— 22. *Phèdre.*
— 24, 26. *Valéria.*
— 28. *Andromaque.*
— 30. *Valéria.*

Mai, 2. *Polyeucte.* — *Le Moineau de Lesbie.*
— 6. *Valéria.*
— 8, 13 [1]. *Marie Stuart* (3ᵉ acte).
— 14. *Mithridate.* *Horace et Lydie.*
— 16. *Valéria.*
— 18. *Lucrèce.* — *Le Moineau de Lesbie.*
— 19. *Adrienne Lecouvreur.*
— 21. *Angelo.*
— 22. *Valéria.*
— 24. *Bajazet.*
— 25. *Valéria.*
— 26. *Horace.*
— 27. *Phèdre.*

Juillet, 31. *Phèdre.*

Décembre, 9. *Horace.*
— 13. *Adrienne Lecouvreur.*
— 17. *Andromaque.*
— 19 *Mithridate.*

— 23, 27. *Adrienne Lecouvreur.*
— 30. *Polyeucte.*

ANNÉE 1852.

Janvier, 3. *Marie Stuart.*
— 6. *Cinna.*
— 10. *Bajazet.*
— 13. *Adrienne Lecouvreur.*
— 17. *Polyeucte.*
— 20. *Adrienne Lecouvreur.*
— 24. *Horace.*
— 28. *Marie Stuart.*

Février, 11. *Andromaque.*
— 19. *Diane* (Diane), drame en 5 actes en vers, de M. Émile Augier. — Première représentation.
— 21, 23, 25, 27. *Diane.*

Mars, 2, 4, 6, 8, 10, 12, 16, 18, 20, 23, 25, 27, 30. *Diane.*

Avril, 1ᵉʳ. *Diane.*
— 2. *Adrienne Lecouvreur* [2].
— 3, 6. *Diane.*
— 11. *Polyeucte.*

* intermède musical par Mᵐᵉ Ugalde et M. Bataille, de l'Opéra-Comique, et M. Offenbach, complètent le spectacle. — Recette : 9,406 fr.

1. Dans une représentation extraordinaire à l'Opéra-Comique.
2. Au théâtre de l'Odéon, au bénéfice de sa sœur, Mˡˡᵉ Sarah Félix, artiste de ce théâtre.

— 13, 15, 17, 20. *Diane.*
— 27. *Phèdre*[1].
— 29. *Diane.*

Mai, 1er. *Diane.*
— 2. *Mithridate.*
— 4. *Cinna.*
— 6. *Louise de Lignerolles* (Louise), drame en 5 actes de Dinaux et E. Legouvé.
— 8, 11. *Louise de Lignerolles.*
— 13. *Diane.* — *Horace et Lydie.*
— 15, 18. *Louise de Lignerolles.*
— 27. *Diane.*
— 29. *Phèdre.*

Septembre, 4. *Mithridate.*
— 9. *Polyeucte.*
— 18. *Cinna.*
— 25. *Polyeucte.*
— 30. *Mithridate.*

Octobre, 12. *Cinna.*
— 16. *Andromaque.*
— 22. *Cinna.* — *L'Empire c'est la paix!* strophes d'Arsène Houssaye[2].
— 30. *Diane.*

Novembre, 12, 16, 20. *Virginie.*
— 23. *Bajazet.*
— 26. *Diane.*

Décembre, 7, 11. *Marie Stuart.*
— 14, 17. *Adrienne Lecouvreur.*
— 23. *Phèdre.*
— 26. *Athalie.*
— 28. *Adrienne Lecouvreur.*

ANNÉE 1853.

Janvier, 4. *Athalie.*
— 6, 8, 10, 12. *Louise de Lignerolles.*
— 14. *Andromaque.*
— 17. *Louise de Lignerolles.*
— 19. *Mithridate.*
— 21. *Mithridate.* — *Le Moineau de Lesbie.*

1. Représentation de retraite de Mme Desmousseaux, jouant Mme Pernelle dans *Tartuffe.* Intermède musical par le ténor de Lagrave et Mme de Laborde, artistes de l'Opéra. — Recette : 9,581 francs.

2. Dans la représentation extraordinaire donnée en l'honneur du prince-président, après son retour de Bordeaux. Le spectacle se terminait par *Il ne faut jurer de rien.* On n'avait été admis à cette représentation solennelle que sur invitation ; les petites places furent seules délivrées aux bureaux et produisirent une recette de 1,816 fr.

— 23. *Virginie.* — *Le Moineau de Lesbie.*
— 28. *Louise de Lignerolles.*
— 30. *Athalie.*

Février, 1er. *Cinna.*
— 3, 5. *Louise de Lignerolles.*
— 10. *Lady Tartufe* (Virginie de Blossac), comédie en 5 actes, en prose, de Mme Émile de Girardin. — Première représentation.
— 12, 15, 17, 19, 22, 24, 26, 28. *Lady Tartufe.*

Mars, 2, 4, 8. *Lady Tartufe.*
— 9. *Phèdre.* — *Le Moineau de Lesbie* [1].
— 12, 15, 17, 19, 21. *Lady Tartufe.*
— 27. *Horace.*
— 29, 31. *Lady Tartufe.*

Avril, 2, 5, 9. *Lady Tartufe.*
— 12. *Andromaque* [2].
— 15, 20, 22, 27, 29. *Lady Tartufe.*

Mai 3. *Lady Tartufe.*
— 6. *Marie Stuart.*
— 11. *Lady Tartufe.*
— 13. *Mithridate.*
— 18, 24. *Lady Tartufe.*
— 25. *Polyeucte.*
— 26. *Adrienne Lecouvreur.*
— 27. *Phèdre.*
— 29. *Mithridate.*

Aout, 15. *Phèdre* [3].

ANNÉE 1854.

Mai, 30. *Phèdre.*

Juin, 3. *Cinna.*
— 4. *Phèdre.*
— 6. *Horace.* — *La Muse héroïque* (la Muse), ode de Th. de Banville [4].
— 8. *Mithridate.*

Aout, 15. *Andromaque* [5].

Septembre, 9. *Marie Stuart.*

1. Dans une représentation à bénéfice au théâtre impérial Italien.
2. Représentation de retraite de Samson, après 27 ans de services. On joua encore *les Fausses Confidences*, où l'on revit Mme Arnould-Plessy (Araminte) pour la première fois depuis sa fugue de 1845, et Mme Desmousseaux, sociétaire retirée (Mme Argante). Un intermède musical où parurent MM. Roger, Morelli, Mme de Laborde, de l'Opéra, et le harpiste Félix Godefroid, compléta le spectacle. — Recette : 16,461 fr.
3. Au spectacle gratis donné à l'occasion de la fête de l'Empereur.
4. Anniversaire de la naissance de Corneille.
5. Spectacle gratis, à l'occasion de la fête de l'Empereur.

— 12. *Polyeucte.*
— 14, 16. *Adrienne Lecouvreur.*
— 19. *Horace.*
— 21. *Andromaque.*
— 23. *Cinna.*
— 26. *Mithridate.*
— 28. *Marie Stuart.*
— 30. *Adrienne Lecouvreur.*

OCTOBRE, 3, 5, 7, 10, 12, 14, 17, 19, 24. *Adrienne Lecouvreur.*
— 26, 28. *Phèdre.*
— 29. *Cinna.*
— 31. *Phèdre.*

NOVEMBRE, 2, 4. *Phèdre.*
— 9. *Polyeucte.*
— 14. *Bajazet.*
— 16. *Adrienne Lecouvreur.*
— 18. *Mithridate.*
— 21. *Rosemonde* (Rosemonde), drame en un acte, en vers, de Latour-Saint-Ybars. — Première représentation.

DÉCEMBRE, 2, 5, 7. *Rosemonde.*

— 9. *Rosemonde.* — *Mithridate.*
— 15, 17. *Rosemonde.* — *Polyeucte.*
— 21, 26. *Phèdre*[1].
— 28. *Mithridate.*
— 30. *Phèdre.*

ANNÉE 1855.

JANVIER, 15. *La Czarine* (Catherine), drame en 5 actes de Scribe. — Première représentation.
— 17, 20, 23, 24, 26, 27. *La Czarine.*
— 28. *Andromaque*[2].
— 30, 31. *La Czarine.*

FÉVRIER, 12, 14, 16, 17, 19. *La Czarine.*
— 22. *Adrienne Lecouvreur.*
— 24, 25, 26, 27. *La Czarine.*

MARS, 1er. *Cinna.*
— 3. *Polyeucte.*
— 5. *Mithridate.*
— 7. *Horace.*
— 9. *Bajazet*[3].

1. Anniversaire de la naissance de Racine. C'est la première fois qu'on le célèbre. Belle représentation à laquelle assiste la cour. Rachel est rappelée deux fois. — Recette : 5,454 fr. 50 c.
2. Un dimanche, à l'occasion de la Saint-Charlemagne. — Recette : 5,309 fr. 70 c.
3. Représentation à un bénéfice, aux Italiens.

— 11. *Mithridate*. — *Le Moineau de Lesbie*.
— 14. *Andromaque* [1].
— 17. *Polyeucte*. — *Le Moineau de Lesbie*.
— 23. *Phèdre*.

Juin, 6. *Horace* [2].

Juillet, 6. *Phèdre*.

— 10. *Andromaque*.
— 12. *Horace*.
— 14. *Polyeucte*.
— 19. *Cinna* [3].
— 20. *Phèdre* [4].
— 21. *Marie Stuart*.
— 23. *Andromaque*. — *Le Moineau de Lesbie* [5].
— 24. *Le Moineau de Lesbie* [6].

1. Bénéfice de M^{lle} Lia Félix, aux Italiens.
2. Anniversaire de la naissance de Corneille. On joue encore *le Menteur*, et Beauvallet récite un *Hommage à Corneille*, de Ph. Boyer. L'Empereur et l'Impératrice assistent à la représentation qui est donnée par ordre. — Recette : 5,516 fr. 40 c.
3. A l'Opéra-Comique, au bénéfice de la troupe de tragédie anglaise venue en France à l'occasion de l'Exposition universelle.
4. Bénéfice de M^{me} Thénard après quarante-quatre ans de services. Intermèdes de chant par Poultier et Bonnehée, de l'Opéra, suivis de comédies du Palais-Royal et du Gymnase. — Recette : 16,408 fr.
5. Dernière représentation de Rachel au Théâtre-Français. Elle est donnée, dit l'affiche, « au bénéfice d'un artiste », qui est en réalité M. Chéry. — Recette : 12,654 fr. 10 c.
6. Au Théâtre-Lyrique, dans une représentation à bénéfice.

II

TOTAL DES REPRÉSENTATIONS

DONNÉES PAR RACHEL DANS CHACUN DES ROLES CRÉÉS

OU REPRIS PAR ELLE

Pièces	Date de la reprise ou de la création	Total des représentations
Horace	13 juin 1838	66
Cinna	16 — —	68
Andromaque	9 juillet —	95
Tancrède	9 août —	16
Iphigénie	16 — —	11
Mithridate	5 octob. —	63
Bajazet	23 nov. —	60
Esther	28 février 1839	5
Nicomède	9 avril —	5
Tartuffe	30 — —	1
Polyeucte	15 mai 1840	71
Marie Stuart	22 déc. —	54
Le Cid	19 janvier 1842	19
Ariane	7 mai —	8
Frédégonde et Brunehaut	5 nov. —	7
Phèdre	24 janvier 1843	89
Judith	24 avril —	9
Bérénice	6 janvier 1844	5
Don Sanche d'Aragon	17 février —	5
Catherine II	25 mai —	14
Le Dépit amoureux	1er juillet —	1

Pièces	Date de la reprise ou de la création	Total des représentations
Virginie	5 avril 1845	53
Oreste	6 déc. —	7
Jeanne Darc	4 mars 1846	29
L'Ombre de Molière	15 janvier 1847	1
Le Vieux de la Montagne	6 février —	7
Athalie	5 avril —	30
Cléopâtre	13 nov. —	14
La Marseillaise	6 mars 1848	35
Lucrèce	24 — —	20
Le Roi attend	6 avril —	8
Britannicus	12 octob. —	1
Le Moineau de Lesbie	22 mars 1849	33
Adrienne Lecouvreur	14 avril —	69
Mademoiselle de Belle-Isle	25 février 1850	18
Angelo	18 mai —	19
Horace et Lydie	19 juin —	10
Valéria	28 février 1851	27
Diane	19 février 1852	31
Louise de Lignerolles	6 mai —	13
L'Empire c'est la paix	22 octobre —	1
Lady Tartufe	10 février 1853	31
La Muse héroïque	6 juin 1854	1
Rosemonde	21 nov. —	7
La Czarine	15 janvier 1855	18

III

RECETTES DES REPRÉSENTATIONS DE RACHEL

A LA COMÉDIE-FRANÇAISE

Il serait fastidieux de donner ici les recettes journalières de toutes les représentations de M^{lle} Rachel. Nous nous bornons à établir, d'après un travail de Vedel, le tableau comparatif de ses dix-huit premières représentations et des dix-huit suivantes pour bien montrer comment, en quelques semaines, les recettes amenées par l'apparition de la jeune tragédienne s'élevèrent tout à coup à des chiffres que n'avait jamais connus la Comédie-Française, et qui sont aussi les plus forts que produisirent les représentations de Rachel. On verra, en effet, par le deuxième tableau dont nous les ferons suivre, que les dernières représentations de la tragédienne ne donnèrent jamais des chiffres aussi hauts que ceux de la première année, puisque dans ces dernières représentations pas une seule, — bien qu'on fût en pleine Exposition universelle de 1855 et à la veille du départ de Rachel pour l'Amérique, — n'atteignit au chiffre de 6,000 francs, qui était communément dépassé dans la première partie de sa brillante carrière à la rue de Richelieu.

DIX-HUIT PREMIÈRES REPRÉSENTATIONS DE M^{lle} RACHEL

12 juin 1838 . . .	Horace.	753	05
16 —	Cinna	558	80
20 —	Horace.	373	50
	A reporter.	1,685	35

		Report.........	1,685	35
23 juin		Horace............	303	10
9 juillet		Andromaque..........	373	30
11	—	Cinna.............	342	45
15	—	Andromaque..........	736	85
9 août		Tancrède...........	623	20
12	—	—	422	»
16	—	Iphigénie...........	715	»
18	—	Horace.............	594	30
22	—	Tancrède...........	800	10
26	—	Andromaque..........	1,225	40
30	—	Tancrède...........	650	90
4 septembre		Andromaque..........	929	70
11	—	Horace............	1,304	80
15	—	Andromaque..........	1,218	20
17	—	Tancrède...........	1,118	25

Produit des dix-huit premières représentations....... 13,042 90

Moyenne.... 724 60

Dix-huit représentations suivantes

23 septembre		Andromaque.........	2,129	90
27	—	Cinna............	3,150	»
29	—	—	2,448	90
3 octobre		Andromaque.........	4,281	»
5	—	Mithridate.........	3,669	90
9	—	—	4,643	80
12	—	Andromaque.........	5,529	40
17	—	Horace............	4,640	70
19	—	Andromaque.........	6,131	20
23	—	Tancrède...........	5,187	70
26	—	Cinna.............	5,369	40

A reporter......... 47,181 90.

	Report.	47,181	90
30 octobre.	Andromaque.	6,296	20
1ᵉʳ novembre . . .	Cinna.	6,300	55
6 —	Mithridate	6,176	35
10 —	Horace.	6,124	25
13 —	Andromaque	6,434	70
16 —	Tancrède.	5,051	30
19 —	Cinna	5,346	25
	Produit des dix-huit représentations suivantes	88,911	50
	Moyenne	4,939	52

ANNÉE 1855

RECETTES DES DERNIÈRES REPRÉSENTATIONS DE RACHEL

15 janvier.	La Czarine (1ʳᵉ représentation).	2,120	10
17 —	—	4,166	50
20 —	—	3,872	10
23 —	—	4,408	30
24 —	—	3,952	»
26 —	—	4,507	20
27 —	—	4,656	70
28 —	Andromaque	5,309	70
30 —	La Czarine.	4,287	40
31 —	—	3,563	90
12 février.	—	4,909	90
14 —	—	4,755	70
16 —	—	4,821	40
17 —	—	4,422	10
19 —	—	5,274	90
22 —	Adrienne Lecouvreur	5,395	40
24 —	La Czarine	4,976	30

25 février	La Czarine	5,041	20
26 —	—	5,059	»
27 —	—	5,093	»
1er mars	Cinna	5,359	10
3 —	Polyeucte	5,506	50
5 —	Mithridate	5,518	»
7 —	Horace	5,588	20
11 —	Mithridate	5,721	50
17 —	Polyeucte	5,546	10
23 —	Phèdre	5,803	»
6 juin	Horace	5,516	40
6 juillet	Phèdre	5,400	30
10 —	Andromaque	5,574	40
12 —	Horace	5,768	80
14 —	Polyeucte	5,606	90
21 —	Marie Stuart	5,576	20

Si l'on additionne le produit des dix-huit premières représentations données par Rachel en 1855, c'est-à-dire alors qu'elle était à l'apogée de sa gloire et de son talent, et en possession d'une création nouvelle où elle avait personnellement remporté un grand succès, on trouve que ces dix-huit représentations, du 15 janvier au 25 février, sont inférieures comme recettes au même chiffre de soirées données par elle du 23 septembre au 19 novembre 1838, c'est-à-dire de la dix-neuvième à la trente-sixième de ses premières représentations à la Comédie-Française.

Produit des 18 soirées de 1 — 88,911 fr. 40
Id. 1855 — 79,440 fr. 60
Différence au profit de 1838 — 9,470 fr. 80

Quant au total général des recettes produites à la Comédie-Française par l'ensemble des représentations de Rachel, il s'élevait au 28 décembre 1852 à 3,804,048 fr. 15 c. (*Mé-*

moires d'un Bourgeois de Paris, par le Dr Véron, tome IV, page 170.) Un peu plus tard, en 1855, Rachel elle-même fit dresser par Laurent, alors contrôleur de la Comédie-Française, la liste générale de ses représentations avec recettes en regard de chaque soirée. Ce curieux manuscrit fut donné ensuite par elle à Jules Janin, et il a figuré dans la vente de la bibliothèque de l'illustre critique, sous la désignation suivante [1] :

No 508. *Souvenir de M. Laurent, à M*lle *Rachel*, in-4o, maroquin rouge, filets, doublé de moire, tranches dorées, avec chiffre de Mlle Rachel. Reliure de Capé.

Manuscrit donnant jour par jour, dans des tableaux admirablement calligraphiés, les ouvrages représentés à la Comédie-Française avec le concours de Mlle Rachel depuis son premier début, le 12 juin 1838, jusqu'au 23 mars 1855, les noms des pièces et des auteurs, les rôles dans lesquels elle jouait, le chiffre des recettes journalières avec le total : 4,394,231 fr. 10 c — (Vendu 455 francs à M. Delaroa.)

Sur le premier feuillet de garde M. Jules Janin a transcrit les paroles que lui adressa Rachel en lui remettant ce manuscrit, et ce qu'il lui répondit :

Mlle RACHEL.

Je dépose en vos mains mes titres de noblesse.

M. JULES JANIN.

Soit ! je conserverai vos parchemins, Altesse.

15 avril 1855.

Si, à cette somme totale de 4,394,231 fr. 10, nous ajou-

[1]. Catalogue des livres rares et précieux composant la bibliothèque de M. Jules Janin, membre de l'Académie française, avec une préface de Louis Ratisbonne. Paris, Ad. Labitte, in-4o, 1877.

tons le produit des dernières représentations de Rachel postérieures au 23 mars 1855, c'est-à-dire la somme de 33,440 francs (du 6 juin au 21 juillet), nous obtenons un total de 4,427,671 fr. 10, c'est-à-dire le total général des recettes de toutes les représentations données par la grande tragédienne à la Comédie-Française depuis le 12 juin 1838, date de ses premiers débuts, jusqu'au 21 juillet 1855, avant-veille de ses adieux définitifs au théâtre en France.

IV

VOYAGE D'AMÉRIQUE

I

ENGAGEMENT DE MADEMOISELLE RACHEL

(1855)

Entre les soussignés :

Mademoiselle Rachel Félix, artiste dramatique, demeurant à Paris, 4, rue Trudon, d'une part ;

Et Monsieur Félix Raphaël, demeurant à Paris, 3, cité Trévise, d'autre part :

Il a été convenu ce qui suit :

1º Mlle Rachel Félix donnera, pour le compte de M. Félix Raphaël, deux cents représentations de tragédies, drames et comédies ; lesdites représentations, autant que possible, doivent être terminées dans l'espace de quinze mois, à partir du jour de la première représentation, laquelle est fixée au premier septembre prochain ; dans ce cas, l'expiration du présent acte serait fixée au trente novembre mil huit cent cinquante-six. Les représentations ci-dessus mentionnées pourront être données, au choix de M. Félix Raphaël, tant dans l'étendue du territoire des États-Unis que dans l'Amérique du Nord et du Sud et à la Havane.

2º Un séjour dans le sud de l'Amérique pourrait être refusé par Mlle Rachel, si l'état sanitaire du pays dans lequel M. Félix Raphaël voudrait transporter sa compagnie était de nature à compromettre la santé de Mlle Rachel, qui se réserve le droit

exclusif de ne se rendre soit à la Nouvelle-Orléans, soit à la Havane, soit au Mexique, qu'autant que les fièvres régnantes en auraient disparu.

3° Mlle Rachel aura le droit de fixer le nombre de représentations qu'elle donnera par mois, et cela selon le tableau suivant.

Ce tableau indique le minimum des soirées que M. Félix s'est engagé à donner aux différents directeurs avec lesquels il s'est entendu, comme aussi le maximum des représentations qu'il a le droit de donner; dans le cas où Mlle Rachel se prononcerait pour le maximum, elle devra chaque mois en instruire M. Raphaël Félix, afin que ce dernier puisse prendre les arrangements nécessaires pour s'assurer des salles.

Septembre 1855,	17 représ.		21	au choix de Mlle Rachel.	
Octobre	—	18	—	23	—
Novembre	—	16	—	20	—
Décembre	—	12	—	15	—
Janvier	1856,	14	—	17	—
Février	—	16	—	20	—
Mars	—	18	—	17	—
Avril	—	12	—	15	—
Mai	—	14	—	17	—
	Total : 137		Total : 165		

4° Mlle Rachel accepte un congé de trois mois pendant lesquels M. Félix s'est réservé de cesser les représentations; ces mois sont juin, juillet et août 1856.

5° Mlle Rachel pourra obtenir la résiliation du présent acte le 30 mai 1856, en prévenant M. Félix Raphaël un mois à l'avance; il reste bien spécifié que cette rupture ne sera valable qu'autant que Mlle Rachel retournera en France à la

condition expresse de ne plus jouer en Amérique, ni à l'étranger, jusqu'à ce qu'elle ait donné à M. Félix Raphaël, en Amérique, le nombre intégral de représentations stipulées dans le présent contrat ; il ne pourrait lui être permis que de jouer à Paris à la Comédie-Française.

5° (bis) M^{lle} Rachel peut exiger la rupture de cet acte, à charge par elle de payer à M. Raphaël Félix la somme de trois cent mille francs à titre de dommages-intérêts ; en outre, elle payera à M. Félix Raphaël la somme de cinq mille francs par chaque représentation qui resterait encore à donner pour compléter le nombre de deux cents soirées. A ces conditions seulement, M^{lle} Rachel peut recouvrer son entière liberté.

6° M^{lle} Rachel donne à M. Félix Raphaël le droit de choisir les pièces qui composeront le répertoire pour l'Amérique.

7° M^{lle} Rachel partira de Paris dans la dernière semaine de juillet ou les premiers jours d'août prochain, au choix de M. Raphaël Félix.

8° Eu égard aux engagements ci-dessus mentionnés, ledit sieur Raphaël Félix s'engage à fournir à ladite demoiselle Rachel Félix deux femmes de chambre ; à payer ses voyages pour elle et sa suite, tant pour la traversée d'Europe en Amérique que pour les déplacements successifs qui pourront avoir lieu dans l'intérieur des États-Unis, de l'Amérique du Nord et du Sud, ou pour se rendre de ceux-ci à La Havane.

9° M. Félix Raphaël s'engage à défrayer M^{lle} Rachel de toutes ses dépenses pour elle et pour sa suite ; ces dépenses comprennent les frais d'hôtel, pour table et logement, pendant toute la durée de l'engagement, les appointements de ses femmes de chambre, à raison de cent cinquante francs par mois ; une voiture sera mise à la disposition de M^{lle} Rachel dans toutes les villes où se donneront des représentations, les chevaux et les gens nécessaires seront également à la charge de M. Raphaël Félix.

M^lle Rachel peut, si elle l'entend, se charger elle-même de toutes les dépenses spécifiées dans l'article 9, et recevoir de M. Félix Raphaël la somme de cinq mille francs par mois en échange de l'obligation prise par ledit Félix Raphaël de prendre à sa charge les frais ci-dessus mentionnés.

10° M^lle Rachel recevra six mille francs par chaque représentation, soit douze cent mille francs pour les deux cents soirées. Elle aura droit, en outre, à quatre représentations extra, lesquelles seront à son bénéfice ; les frais de loyer de la salle, du luminaire et des employés seront remboursés par elle à M. Raphaël Félix, lequel s'engage à les lui acheter moyennant quatre-vingt mille francs les quatre. Dans le cas où M^lle Rachel ne voudrait pas les vendre, elle aura le droit de choisir quatre villes pour y donner un de ses bénéfices dans chacune d'elles, et cela à l'époque qui lui conviendra ; elle devra prévenir quinze jours à l'avance chaque fois qu'elle voudra passer une soirée à bénéfice. Chaque bénéfice se composera d'une pièce nouvelle, au choix de M^lle Rachel.

11° Ledit Félix Raphaël s'engage à donner à ladite Rachel Félix toutes les garanties et assurances satisfaisantes pour lui assurer les paiements susmentionnés ; après la vingtième représentation, M^lle Rachel devra avoir reçu la somme de *trois cent mille francs* à titre de payement des vingt premières soirées d'abord, le reste à titre d'avance ; à partir de la vingt et unième représentation, M^lle Rachel prélèvera sur chaque recette la somme de six mille francs, montant des émoluments qui lui sont alloués. Ces six mille francs devront chaque fois lui être remis avant le commencement du spectacle, et cela se continuera jusqu'à parfait payement de la somme de douze cent mille francs.

12° Faute par M. Raphaël Félix de faire les payements ci-dessus mentionnés à ladite Rachel Félix, celle-ci aura le droit exclusif de se refuser à jouer, et cela jusqu'au moment où

M. Raphaël Félix serait en mesure de payer aux termes du présent contrat.

13° Dans le cas où, par suite d'indisposition ou de maladie de M^lle Rachel, cette dernière entraverait le cours des représentations, elle s'engage à rendre, après défalcation de ce qui lui serait dû pour le service fait, les sommes qu'elle aurait reçues à titre d'avance ; M^lle Rachel s'engage en outre à rendre à la fin du présent contrat, le temps dont elle aurait eu besoin pour son rétablissement ; M^lle Rachel aura droit aux avances rendues par elle le jour où elle reprendra son service.

14° Il est stipulé en outre que M^lle Rachel partagera également avec M. Félix Raphaël les sommes excédant quatre millions six cent douze mille quatre cents francs de recette, lesquels sont affectés tant pour les frais généraux de ladite exploitation que pour les bénéfices de M. Raphaël Félix.

15° M^lle Rachel déclare avoir pris connaissance des frais généraux, elle les a approuvés en mettant sa signature à côté du total. Il est stipulé que M. Raphaël ajoute à sa compagnie un ballet, divertissement dont les frais sont compris dans la somme de quatre millions six cent douze mille quatre cents francs.

16° Il est convenu entre les parties contractantes que ladite Rachel Félix sera libre de jouer chaque fois qu'elle le jugera convenable pour des actes de charité ou de bienfaisance, soit dans des représentations, des matinées ou des concerts, mais cela seulement au profit des pauvres. Il est bien entendu que ces représentations, matinées ou concerts, seront en dehors des représentations appartenant à M. Félix Raphaël, et que M^lle Rachel ne pourra exiger aucune indemnité. M^lle Rachel s'engage de s'entendre à l'amiable avec ledit Raphaël Félix pour que ces représentations, concerts ou matinées, dites de bienfaisance, ne puissent nuire aux représentations projetées de M. Raphaël Félix, avec lequel ladite Rachel Félix sera tou-

jours tenue de se concerter pour la fixation des lieux et des heures auxquels auront lieu lesdites représentations au bénéfice, soit des pauvres, soit des différentes institutions des États-Unis. M. Raphaël n'aura rien à payer ni à fournir pour elles, à l'exception des artistes de sa compagnie qui pourraient lui être demandés.

17° Ladite Rachel Félix s'engage à ne jouer pour le compte d'aucune personne pendant toute la durée de l'engagement conclu par elle avec ledit Félix Raphaël pour deux cents représentations, à l'exception des motifs charitables tels que ceux précédemment mentionnés.

18° M^{lle} Rachel voyagera, comme il est dit dans le présent contrat, aux frais de Félix Raphaël, dans les conditions les plus convenables possibles, et aura le droit de prendre sur tous les chemins de fer et bateaux à vapeur les places de première classe.

Approuvé l'écriture ci-dessus et d'autre part :

RAPHAËL FÉLIX.

Approuvé l'écriture ci-dessus et d'autre part :

RACHEL FÉLIX.

II

REPRÉSENTATIONS ET RECETTES EN AMÉRIQUE

1º NEW-YORK [1].

3 septembre 1855.	Les Horaces	26,334 fr	
4	—	Phèdre	19,587
6	—	Adrienne Lecouvreur	21,614
10	—	Marie Stuart	20,154
12	—	Adrienne Lecouvreur	18,102
14	—	Les Horaces	19,293
17	—	Andromaque	18,469
19	—	Angelo	18,470
20	—	Bajazet	18,401
24	—	Angelo	19,141
26	—	Phèdre	16,920
28	—	Adrienne Lecouvreur	17,825
29	—	Andromaque	12,211
3 octobre		Polyeucte	13,781
5	—	Angelo	17,335
8	—	Les Horaces. — La Marseillaise.	21,299
11	—	Marie Stuart	14,999
13	—	Polyeucte. — La Marseillaise.	15,267
15	—	Jeanne Darc. — La Marseillaise [2]	22,128
17	—	Adrienne Lecouvreur	18,228
18	—	Phèdre. — Le Moineau de Lesbie.	19,813
		A reporter	389,371

1. Avant de partir pour l'Amérique, Rachel alla à Londres où, du 30 juillet au 9 août, elle donna sept représentations à Saint-James-Theatre et à Drury-Lane : *Les Horaces* (30 juillet); *Phèdre* (1er août); *Adrienne Lecouvreur* (3 août); *Andromaque* (4 août); *Lady Tartufe* (6 août); *Adrienne Lecouvreur* (8 août); le songe d'*Athalie* et *le Dépit amoureux* (9 août).

2. Représentation au bénéfice de Rachel avec le concours de Mme de Lagrange.

REPRÉSENTATIONS ET RECETTES

		Report.	389,371 fr.
19 octobre	Adrienne Lecouvreur.	18,102
20	— Les Horaces. — Le Misanthrope (2ᵉ acte).	16,259

Total des recettes de la première série des représentations à New-York. . . 423,732 fr.

2° BOSTON

22 octobre	Les Horaces.	19,855 fr.
23	— Phèdre.	19,561
24	— Angelo.	17,834
25	— Andromaque.	20,559
26	— Marie Stuart.	17,997
27	— Adrienne Lecouvreur.	16,873
29	— Polyeucte. — Le Moineau de Lesbie.	4,200
1ᵉʳ novembre	. . .	Adrienne Lecouvreur.	15,960
2	—	. . . Virginie. — La Marseillaise. .	18,831

Total des recettes des représentations à Boston. 151,670 fr.

3° RETOUR A NEW-YORK.

5	—	. . . Adrienne Lecouvreur.	8,526 fr.
7	—	. . . Lady Tartufe.	8,515
12	—	. . . Angelo.	14,007
13	—	. . . Virginie.	12,941
15	—	. . . Mademoiselle de Belle-Isle . . .	15,760
17	—	. . . Phèdre. — Le Moineau de Lesbie. — Rachel à l'Amérique, ode de M. de Trobriand[1]. .	20,601

Total des recettes du second séjour à New-York. 80,350 fr.

1. Représentation d'adieux à New-York.

Report des représentations précédentes. . 655,752 fr.

4° PHILADELPHIE.

20 novembre. . . . *Les Horaces* 9,896 fr.

5° CHARLESTOWN.

17 décembre. . . . *Adrienne Lecouvreur.* 10,022 fr.

Total général des recettes en Amérique. . . 675,670 fr.

(*Voir, à la fin du volume, le fac-similé de la lettre écrite de Vienne par Rachel à sa sœur Rébecca, et qui a été reproduite à la page 180.*)

TABLE

	Pages
Dédicace	i
Préface	iii
I. La Famille de Rachel	1
II. Rachel élève de Samson	17
III. Rachel et la Comédie-Française	34
IV. L'Esprit de Rachel	76
V. Rachel et le Procès de *Médée*	106
VI. Rachel en province	122
VII. Rachel en voyage	147
VIII. Tournées dramatiques en Europe (*Angleterre*, — *Belgique et Hollande*, — *Allemagne*, — *Russie*)	156
IX. Rachel en Amérique	203
X. Rachel en Égypte	222
XI. Rachel malade	237
XII. Dernières heures de Rachel	248

APPENDICES.

	Pages
I. Liste générale des représentations de Rachel à Paris.	271
II. Total des représentations de Rachel dans chacun des rôles créés ou repris par elle.	290
III. Recettes des représentations de Rachel à la Comédie-Française.	292
IV. Voyage de Rachel en Amérique :	
1° Engagement de Rachel.	298
2° Représentations et recettes du voyage en Amérique.	304

Chère et bien aimable Sibice —

Votre cœur, votre style et votre esprit sont si charmants dans la lettre que je reçois de vous ce 2me 8bre, que sans perdre temps, je me mets à mon bureau pour vous répondre de la bonne façon... mais j'oubliais que je joue ce soir Adrienne, qu'il est quatre heure et que mon diner va me réclamer. Donc à ce soir après le spectacle bien seule chez moi je vous écrirai toute à l'aise et aussi longuement que cela vous est agréable. —

Quel succès! quels rappels!! quel monde!!! Et cependant je jouais pour la seconde fois Adrienne Lecouvreur devant le public viennois et voilà qu'on m'a annoncé qu'il fallait répéter cet ouvrage pas plus tard que demain pour satisfaire la curiosité d'un public enthousiaste — mes succès en Autriche auront dépassé tous ceux que j'ai eu depuis que je suis dans la carrière, femme et Tragédienne se disputent les honneurs quand je ne joue pas je suis fêtée, les plus grands personnages les plus nobles dames me poursuivent me cherchent avant hier j'ai été diner à un des palais de l'Empereur, les voitures de S. M.

impériales nous ont promenés dans le Parc en attendant le dîner, Raphaël a eu la permission de pêcher dans le lac où l'Empereur seul pêche aussi a-t-il attrapé 3 carpes monstres. J'ai pensé au saoure aune cisse de maman, mais le cuisinier de la cour ignorait ce fricot et j'en suis resté là avec mon désir. Je ne te parlerai pas du dîner exquis de la promenade charmante parce qu'il y a des certains choses qui peuvent être contées mais que la plume sait difficilement rendre et tracer à neuf heures nous étions rentrés en ville et à dix heures j'étais me reposant dans un assez bon lit de ma fatigue de la journée. Demain, le grand Chambellan doit nous montrer les trésors de la couronne telle que j'ai mis et consommé à propos de couronne j'avais un bon raisseur m'en préparer une assez chiquée seulement on m'a dit qu'elle ne pourra pas être terminée d'ici mon départ c'est donc à Munich ou à Paris que je le recevrai... Si je la reçois, n'en parle pas encore car rien n'est fâcheux que d'annoncer une chose et ne pas se réaliser...

Mais laissons tous ces bonheurs
de l'artiste pour entrer plus avant
dans le cœur humain c'est à dire
le cœur de la mère de famille, non
je ne puis t'exprimer comme j'ai été
heureuse en lisant et en relisant
la charmante petite scène bout d'essai
conversation de mes deux fils, Raphaël
et Dinah a qui j'en lu ta lettre
et pleuré comme comme des veaux
qui pleurent.

Il me reste encore trois représentations
à donner sur le théâtre de Vienne, quand
tu recevras cette lettre sans doute
je serai sur la route de Muncih
ou bien près de partir, car ma lettre
ne pourra plus partir que Demain
3 8bre et je crois que la poste
met quatre jours et Demain sera
notre départ est fixé au 7 8bre
j'y commencerai le 12 mes représentations
à Munich si comme on présume je
donne ma Tragédie dans cette ville
elle nous conduire jusqu'au 22 et
là nous serons bien près de nous

t'embrasser — quel bonheur de serrer dans mes bras mon doux alexandre que je n'aurai pas embrassé depuis quatre longs et éternels mois ! nos santés sont aussi bonnes que tu peux le désirer quand à la mienne j'en suis étonnée pas la moindre petite douleur depuis mon entrée en autriche, et cependant c'est le nord et il ne fait pas tous les jours chauds maintenant. —

Je suis vraiment attristée de l'ennui qu'éprouve cette pauvre Léa car je la voudrais voir heureuse cette pauvre enfant, Mi a du talent sans le vendre (comme on dit) et il ne lui faut qu'un théâtre pour la faire complètement heureuse mais cela sera bientôt j'espère — En tous cas je l'engagerai bien volontiers moi pour mon congé prochain très prochain et qui durera à la moins quinze mois... chut encore.

Mille baisers pour ceux qui aiment ta bonne part car je compte

Mais laissons tous ces heureux
de l'artiste pour entrer plus avant
dans le cœur humain c'est à dire
le cœur de la mère de famille. non
je ne puis t'exprimer comme j'ai été
heureuse en lisant et en relisant
la charmante petite scène sauf d'iceux
conversation de mes deux fils, Raphaël
et Denas a qui j'ai lu ta lettre
et pleuré comme comme des roses
qui pleurent
Il me reste encore trois représentations
à donner sur le théâtre de Vienne, quand
tu recevras cette lettre sans doute
je serai sur la route de Muscel
ou bien près de partir, car ma lettre
ne pourra plus partir que demain
3 8bre et je crois que la poste
met quatre jours et demain est.
notre départ est fixé au 7 8bre
je commencerai le 12 mes représentations
à Munich, si comme on présume je
donne six tragédies dans cette ville
cela me conduira jusqu'au 22 et
là nous serons bien près de nous

t'embrasser — quel bonheur de serrer
dans mes bras mon doux alexandre
que je n'aurai pas embrassé depuis
quatre longs et éternels mois !
nos santés sont aussi bonnes que
tu peux le désirer quand à la mienne
j'en suis étonnée pas la moindre
petite douleur depuis mon entrée
en autriche et cependant c'est le
nord et il ne fait pas tous les
jours chauds maintenant. —
Je suis vraiment attristée de l'ennui
qu'éprouve cette pauvre Léa car
qu'ils viendront noir leur aise
cette pauvre enfant, Mi a du talent
dans le rendre (comme on dit) et
il ne lui faut qu'un théâtre pour la
faire complètement heureuse mais
cela sera bientôt j'espère — En tous cas
je l'engagerai bien volontiers moi
pour mon congé prochain très
prochain et qui durera le moins
quinze mois... chut encore.
Mille baisers pour ceux qu'aime
ta bonne part car je compte